NOUVELLE ÉDITION

BIBLIOTHÈQUE CONTEMPORAINE

MÉMOIRES

DE

HECTOR BERLIOZ

COMPRENANT

SES VOYAGES EN ITALIE, EN ALLEMAGNE
EN RUSSIE ET EN ANGLETERRE

1803-1865

I

PARIS

CALMANN-LÉVY, ÉDITEURS

3, RUE AUBER, 3

MÉMOIRES

DE

HECTOR BERLIOZ

I

CALMANN-LÉVY, ÉDITEURS

OUVRAGES

DE

HECTOR BERLIOZ

Format grand in-18.

A TRAVERS CHANTS.	1 vol.
LES GROTESQUES DE LA MUSIQUE.	1 —
LES SOIRÉES DE L'ORCHESTRE.	1 —
CORRESPONDANCE INÉDITE.	1 —
LETTRES INTIMES.	1 —

IMPRIMERIE CHAIX, RUE BERGÈRE, 20, PARIS. — 4242-3-04. — (Encre Lorilleux)

MÉMOIRES

DE

HECTOR BERLIOZ

COMPRENANT

SES VOYAGES EN ITALIE
EN ALLEMAGNE, EN RUSSIE ET EN ANGLETERRE

— 1803-1865 —

I

PARIS

CALMANN-LÉVY, ÉDITEURS

3, RUE AUBER, 3

—

Droits de reproduction et de traduction réservés.

LIFE'S BUT A WALKING SHADOW, ETC.

La vie n'est qu'une ombre qui passe ; un pauvre comédien qui, pendant son heure, se pavane et s'agite sur le théâtre, et qu'après on n'entend plus ; c'est un conte récité par un idiot, plein de fracas et de furie, et qui n'a aucun sens.

<div style="text-align:right">Shakespeare (<i>Macbeth.</i>)</div>

PRÉFACE

Londres, 21 mars 1848.

On a imprimé, et on imprime encore de temps en temps à mon sujet des notices biographiques si pleines d'inexactitudes et d'erreurs, que l'idée m'est enfin venue d'écrire moi-même ce qui, dans ma vie laborieuse et agitée, me paraît susceptible de quelque intérêt pour les amis de l'art. Cette étude rétrospective me fournira en outre l'occasion de donner des notions exactes sur les difficultés que présente, à notre époque, la carrière des compositeurs, et d'offrir à ceux-ci quelques enseignements utiles.

Déjà un livre que j'ai publié il y a plusieurs années, et dont l'édition est épuisée, contenait avec

des nouvelles et des fragments de critique musicale, le récit d'une partie de mes voyages. De bienveillants esprits ont souhaité quelquefois me voir remanier et compléter ces notes sans ordre.

Si j'ai tort de céder aujourd'hui à ce désir amical, ce n'est pas, au moins, que je m'abuse sur l'importance d'un pareil travail. Le public s'inquiète peu, je n'en saurais douter, de ce que je puis avoir fait, senti ou pensé. Mais un petit nombre d'artistes et d'amateurs de musique s'étant montrés pourtant curieux de le savoir, encore vaut-il mieux leur dire le vrai que de leur laisser croire le faux. Je n'ai pas la moindre velléité non plus de *me présenter devant Dieu mon livre à la main* en me *déclarant le meilleur des hommes,* ni d'écrire des *confessions.* Je ne dirai que ce qu'il me plaira de dire ; et si le lecteur me refuse son absolution, il faudra qu'il soit d'une sévérité peu orthodoxe, car je n'avouerai que les péchés véniels.

Mais, finissons ce préambule. Le temps me presse. La République passe en ce moment son rouleau de bronze sur toute l'Europe ; l'art musical, qui depuis si longtemps partout se traînait mourant, est bien mort à cette heure ; on va l'ensevelir, ou plutôt le jeter à la voirie. Il n'y a plus de France, plus d'Allemagne pour moi. La Russie est trop loin, je ne puis y retourner. L'Angleterre,

depuis que je l'habite, a exercé à mon égard une noble et cordiale hospitalité. Mais voici, aux premières secousses du tremblement de trônes qui bouleverse le continent, des essaims d'artistes effarés accourant de tous les points de l'horizon chercher un asile chez elle, comme les oiseaux marins se réfugient à terre aux approches des grandes tempêtes de l'Océan. La métropole britannique pourra-t-elle suffire à la subsistance de tant d'exilés? Voudra-t-elle prêter l'oreille à leurs chants attristés au milieu des clameurs orgueilleuses des peuples voisins qui se couronnent rois? l'exemple ne la tentera-t-il pas? *Jam proximus ardet Ucalegon!...* Qui sait ce que je serai devenu dans quelques mois?... je n'ai point de ressources assurées pour moi et les miens... Employons donc les minutes; dussé-je imiter bientôt la stoïque résignation de ces Indiens du Niagara, qui, après d'intrépides efforts pour lutter contre le fleuve, en reconnaissent l'inutilité, s'abandonnent enfin au courant, regardent d'un œil ferme le court espace qui les sépare de l'abîme, et chantent, jusqu'au moment où saisis par la cataracte, ils tourbillonnent avec le fleuve dans l'infini.

MÉMOIRES
DE
HECTOR BERLIOZ

I

La Côte Saint-André. — Ma première communion. — Première impression musicale.

Je suis né le 11 décembre 1803, à la Côte-Saint-André, très-petite ville de France, située dans le département de l'Isère, entre Vienne, Grenoble et Lyon. Pendant les mois qui précédèrent ma naissance, ma mère ne rêva point, comme celle de Virgile, qu'elle allait mettre au monde un rameau de laurier. Quelque douloureux que soit cet aveu pour mon amour-propre, je dois ajouter qu'elle ne crut pas non plus, comme Olympias, mère d'Alexandre, porter dans son sein un tison ardent. Cela est fort extraordinaire, j'en conviens, mais cela est vrai. Je vis le jour tout simplement, sans aucun des signes précurseurs en usage dans les temps poétiques, pour annoncer la venue des prédestinés de la gloire. Serait-ce que notre époque manque de poésie ?...

La Côte Saint-André, son nom l'indique, est bâtie sur le versant d'une colline, et domine une assez vaste plaine, riche, dorée, verdoyante, dont le silence a je ne

sais quelle majesté rêveuse, encore augmentée par la ceinture de montagnes qui la borne au sud et à l'est, et derrière laquelle se dressent au loin, chargés de glaciers, les pics gigantesques des Alpes.

Je n'ai pas besoin de dire que je fus élevé dans la foi catholique, apostolique et romaine. Cette religion charmante, depuis qu'elle ne brûle plus personne, a fait mon bonheur pendant sept années entières ; et, bien que nous soyons brouillés ensemble depuis longtemps, j'en ai toujours conservé un souvenir fort tendre. Elle m'est si sympathique, d'ailleurs, que si j'avais eu le malheur de naître au sein d'un de ces schismes éclos sous la lourde incubation de Luther ou de Calvin, à coup sûr, au premier instant de sens poétique et de loisir, je me fusse hâté d'en faire abjuration solennelle pour embrasser la belle romaine de tout mon cœur. Je fis ma première communion le même jour que ma sœur aînée, et dans le couvent d'Ursulines où elle était pensionnaire. Cette circonstance singulière donna à ce premier acte religieux un caractère de douceur que je me rappelle avec attendrissement. L'aumônier du couvent me vint chercher à six heures du matin. C'était au printemps, le soleil souriait, la brise se jouait dans les peupliers murmurants ; je ne sais quel arôme délicieux remplissait l'atmosphère. Je franchis tout ému le seuil de la sainte maison. Admis dans la chapelle, au milieu des jeunes amies de ma sœur, vêtues de blanc, j'attendis en priant avec elles l'instant de l'auguste cérémonie. Le prêtre s'avança, et, la messe commencée, j'étais tout à Dieu. Mais je fus désagréablement affecté quand, avec cette partialité discourtoise que certains hommes conservent pour leur sexe jusqu'au pied des autels, le prêtre m'invita à me présenter à la sainte table avant ces charmantes jeunes filles qui, je le sentais, auraient dû m'y précéder. Je m'approchai cependant, rougissant de cet honneur immérité. Alors, au moment

où je recevais l'hostie consacrée, un chœur de voix virginales, entonnant un hymne à l'Eucharistie, me remplit d'un trouble à la fois mystique et passionné que je ne savais comment dérober à l'attention des assistants. Je crus voir le ciel s'ouvrir, le ciel de l'amour et des chastes délices, un ciel plus pur et plus beau mille fois que celui dont on m'avait tant parlé. O merveilleuse puissance de l'expression vraie, incomparable beauté de la mélodie du cœur ! Cet air, si naïvement adapté à de saintes paroles et chanté dans une cérémonie religieuse, était celui de la romance de Nina : « *Quand le bien-aimé reviendra.* » Je l'ai reconnu dix ans après. Quelle extase de ma jeune âme ! cher d'Aleyrac ! Et le peuple oublieux des musiciens se souvient à peine de ton nom, à cette heure !

Ce fut ma première impression musicale.

Je devins ainsi *saint* tout d'un coup, mais saint au point d'entendre la messe tous les jours, de communier chaque dimanche, et d'aller au tribunal de la pénitence pour dire au directeur de ma conscience : « Mon père, *je n'ai rien fait.* » — « Eh bien, mon enfant, répondait le digne homme, *il faut continuer.* » Je n'ai que trop bien suivi ce conseil pendant plusieurs années.

II

Mon père. — Mon éducation littéraire. — Ma passion pour les voyages. — Virgile. — Première secousse poétique.

Mon père (Louis Berlioz) était médecin. Il ne m'appartient pas d'apprécier son mérite. Je me bornerai à dire de lui : Il inspirait une très-grande confiance, non-seulement dans notre petite ville, mais encore dans les villes voisines. Il travaillait constamment, croyant la conscience d'un honnête homme engagée quand il s'agit de la pratique d'un art difficile et dangereux comme la médecine, et que, dans la limite de ses forces, il doit consacrer à l'étude tous ses instants, puisque de la perte d'un seul peut dépendre la vie de ses semblables. Il a toujours honoré ses fonctions en les remplissant de la façon la plus désintéressée, en bienfaiteur des pauvres et des paysans, plutôt qu'en homme obligé de vivre de son état. Un concours ayant été ouvert en 1810 par la société de médecine de Montpellier sur une question neuve et importante de l'art de guérir, mon père écrivit à ce sujet un mémoire qui obtint le prix. J'ajouterai que son livre fut imprimé à Paris[1] et que plusieurs médecins célèbres lui ont

[1]. Mémoire sur les maladies chroniques, les évacuations sanguines et l'acupuncture. Paris, chez Crouillebois.

emprunté des idées sans le citer jamais. Ce dont mon père, dans sa candeur, s'étonnait, en ajoutant seulement : « Qu'importe, si la vérité triomphe ! » Il a cessé d'exercer depuis longtemps, ses forces ne le lui permettent plus. La lecture et la méditation occupent sa vie maintenant.

Il est doué d'un esprit libre. C'est dire qu'il n'a aucun préjugé social, politique ni religieux. Il avait néanmoins si formellement promis à ma mère de ne rien tenter pour me détourner des croyances regardées par elle comme indispensables à mon salut, qu'il lui est arrivé plusieurs fois, je m'en souviens, de me faire réciter mon catéchisme. Effort de probité, de sérieux, ou d'indifférence philosophique, dont, il faut l'avouer, je serais incapable à l'égard de mon fils. Mon père, depuis longtemps, souffre d'une incurable maladie de l'estomac, qui l'a cent fois mis aux portes du tombeau. Il ne mange presque pas. L'usage constant et de jour en jour plus considérable de l'opium, ranime seul aujourd'hui ses forces épuisées. Il y a quelques années, découragé par les douleurs atroces qu'il ressentait, il prit à la fois trente-deux grains d'opium. « Mais je t'avoue, me dit-il plus tard, en me racontant le fait, que ce n'était pas pour me guérir. » Cette effroyable dose de poison, au lieu de le tuer comme il l'espérait, dissipa presque immédiatement ses souffrances et le rendit momentanément à la santé.

J'avais dix ans quand il me mit au petit séminaire de la Côte pour y commencer l'étude du latin. Il m'en retira bientôt après, résolu à entreprendre lui-même mon éducation.

Pauvre père, avec quelle patience infatigable, avec quel soin minutieux et intelligent il a été ainsi mon maître de langues, de littérature, d'histoire, de géographie et même de musique! ainsi qu'on le verra tout à l'heure.

Combien une pareille tâche, accomplie de la sorte, prouve dans un homme de tendresse pour son fils! et qu'il y a peu de pères qui en soient capables! Je n'ose croire pourtant cette éducation de famille aussi avantageuse que l'éducation publique, sous certains rapports. Les enfants restent ainsi en relations exclusives avec leurs parents, leurs serviteurs, et de jeunes amis choisis, ne s'accoutument point de bonne heure au rude contact des aspérités sociales; le monde et la vie réelle demeurent pour eux des livres fermés; et je sais, à n'en pouvoir douter, que je suis resté à cet égard enfant ignorant et gauche jusqu'à l'âge de vingt-cinq ans.

Mon père, tout en n'exigeant de moi qu'un travail très-modéré, ne put jamais m'inspirer un véritable goût pour les études classiques. L'obligation d'apprendre chaque jour par cœur quelques vers d'Horace et de Virgile m'était surtout odieuse. Je retenais cette belle poésie avec beaucoup de peine [et une véritable torture de cerveau. Mes pensées s'échappaient d'ailleurs de droite et de gauche, impatientes de quitter la route qui leur était tracée. Ainsi je passais de longues heures devant des mappemondes, étudiant avec acharnement le tissu complexe que forment les îles, caps et détroits de la mer du Sud et de l'archipel Indien; réfléchissant sur la création de ces terres lointaines, sur leur végétation, leurs habitants, leur climat, et pris d'un désir ardent de les visiter. Ce fut l'éveil de ma passion pour les voyages et les aventures.

Mon père, à ce sujet, disait de moi avec raison : « Il sait le nom de chacune des îles Sandwich, des Moluques, des Philippines ; il connaît le détroit de Torrès, Timor, Java et Bornéo, et ne pourrait dire seulement le nombre de départements de la France. » Cette curiosité de connaître les contrées éloignées, celles de l'autre hémisphère surtout, fut encore irritée par l'avide lecture de

de tout ce que la bibliothèque de mon père contenait de voyages anciens et modernes ; et nul doute que, si le lieu de ma naissance eût été un port de mer, je me fusse enfui quelque jour sur un navire, avec ou sans le consentement de mes parents, pour devenir marin. Mon fils a de très-bonne heure manifesté les mêmes instincts. Il est aujourd'hui sur un vaisseau de l'État, et j'espère qu'il parcourra avec honneur la carrière de la marine, qu'il a embrassée et qu'il avait choisie avant d'avoir seulement vu la mer.

Le sentiment des beautés élevées de la poésie vint faire diversion à ces rêves océaniques, quand j'eus quelque temps ruminé La Fontaine et Virgile. Le poëte latin, bien avant le fabuliste français, dont les enfants sont incapables en général, de sentir la profondeur cachée sous la naïveté, et la science du style voilée par un naturel si rare et si exquis, le poëte latin, dis-je, en me parlant de passions épiques que je pressentais, sut le premier trouver le chemin de mon cœur et enflammer mon imagination naissante. Combien de fois, expliquant devant mon père le quatrième livre de l'*Énéide*, n'ai-je pas senti ma poitrine se gonfler, ma voix s'altérer et se briser !... Un jour, déjà troublé dès le début de ma traduction orale par le vers :

« At regina gravi jamdudum saucia cura, »

j'arrivais tant bien que mal à la péripétie du drame ; mais lorsque j'en fus à la scène où Didon expire sur son bûcher, entourée des présents que lui fit Énée, des armes du perfide, et versant sur *ce lit, hélas ! bien connu*, les flots de son sang courroucé ; obligé que j'étais de répéter les expressions désespérées de la mourante, *trois fois se levant appuyée sur son coude et trois fois retombant*, de décrire sa blessure et son mortel amour frémissant au

fond de sa poitrine, et les cris de sa sœur, de sa nourrice, de ses femmes éperdues, et cette agonie pénible dont les dieux mêmes émus envoient Iris abréger la durée, les lèvres me tremblèrent, les paroles en sortaient à peine et inintelligibles ; enfin au vers :

« Quæsivit cœlo lucem ingemuitque reperta. »

à cette image sublime de Didon qui *cherche aux cieux la lumière et gémit en la retrouvant*, je fus pris d'un frissonnement nerveux, et, dans l'impossibilité de continuer, je m'arrêtai court.

Ce fut une des occasions où j'appréciai le mieux l'ineffable bonté de mon père. Voyant combien j'étais embarrassé et confus d'une telle émotion, il feignit de ne la point apercevoir, et, se levant tout à coup, il ferma le livre en disant : « Assez, mon enfant, je suis fatigué ! » Et je courus, loin de tous les yeux, me livrer à mon chagrin virgilien.

III

Meylan. — Mon oncle. — Les brodequins roses. — L'hamadryade du Saint-Eynard. — L'amour dans un cœur de douze ans.

C'est que je connaissais déjà cette cruelle passion, si bien décrite par l'auteur de l'*Énéide*, passion rare, quoi qu'on en dise, si mal définie et si puissante sur certaines âmes. Elle m'avait été révélée avant la musique, à l'âge de douze ans. Voici comment :

Mon grand-père maternel, dont le nom est celui du fabuleux guerrier de Walter Scott, (Marmion) vivait à Meylan, campagne située à deux lieues de Grenoble, du côté de la frontière de Savoie. Ce village, et les hameaux qui l'entourent, la vallée de l'Isère qui se déroule à leurs pieds et les montagnes du Dauphiné qui viennent là se joindre aux Basses-Alpes, forment un des plus romantiques séjours que j'aie jamais admirés. Ma mère, mes sœurs et moi, nous allions ordinairement chaque année y passer trois semaines vers la fin de l'été. Mon oncle (Félix Marmion), qui suivait alors la trace lumineuse du grand Empereur, venait quelquefois nous y joindre, tout chaud encore de l'haleine du canon, orné tantôt d'un simple coup de lance, tantôt d'un coup de mitraille dans

le pied ou d'un magnifique coup de sabre au travers de la figure. Il n'était encore qu'adjudant-major de lanciers; jeune, épris de la gloire, prêt à donner sa vie pour un de ses regards, croyant le trône de Napoléon inébranlable comme le mont Blanc ; et joyeux et galant, grand amateur de violon et chantant fort bien l'opéra-comique.

Dans la partie haute de Meylan, tout contre l'escarpement de la montagne, est une maisonnette blanche, entourée de vignes et de jardins, d'où la vue plonge sur la vallée de l'Isère; derrière sont quelques collines rocailleuses, une vieille tour en ruines, des bois, et l'imposante masse d'un rocher immense, le Saint-Eynard ; une retraite enfin évidemment prédestinée à être le théâtre d'un roman. C'était la villa de madame Gautier, qui l'habitait pendant la belle saison avec ses deux nièces, dont la plus jeune s'appelait Estelle. Ce nom seul eût suffi pour attirer mon attention ; il m'était cher déjà à cause de la pastorale de Florian (*Estelle et Némorin*) dérobée par moi dans la bibliothèque de mon père, et lue en cachette, cent et cent fois. Mais celle qui le portait avait dix-huit ans, une taille élégante et élevée, de grands yeux armés en guerre, bien que toujours souriants, une chevelure digne d'orner le casque d'Achille, des pieds, je ne dirai pas d'Andalouse, mais de Parisienne pur sang, et des... brodequins roses!... Je n'en avais jamais vu... Vous riez!!... Eh bien, j'ai oublié la couleur de ses cheveux (que je crois noirs pourtant) et je ne puis penser à elle sans voir scintiller, en même temps que les grands yeux, les petits brodequins roses.

En l'apercevant, je sentis une secousse électrique; je l'aimai, c'est tout dire. Le vertige me prit et ne me quitta plus. Je n'espérais rien... je ne savais rien... mais j'éprouvais au cœur une douleur profonde. Je passais des nuits entières à me désoler. Je me cachais le jour dans les champs de maïs, dans les réduits secrets du verger

de mon grand-père, comme un oiseau blessé, muet et souffrant. La jalousie, cette pâle compagne des plus pures amours, me torturait au moindre mot adressé par un homme à mon idole. J'entends encore en frémissant le bruit des éperons de mon oncle quand il dansait avec elle! Tout le monde, à la maison et dans le voisinage, s'amusait de ce pauvre enfant de douze ans brisé par un amour au-dessus de ses forces. Elle-même qui, la première, avait tout deviné, s'en est fort divertie, j'en suis sûr. Un soir il y avait une réunion nombreuse chez sa tante; il fut question de jouer aux barres; il fallait, pour former les deux camps ennemis, se diviser en deux groupes égaux; les cavaliers choisissaient leurs dames; on fit exprès de me laisser avant tous désigner la mienne. Mais je n'osai, le cœur me battait trop fort; je baissai les yeux en silence. Chacun de me railler; quand mademoiselle Estelle, saisissant ma main : « Eh bien, non, c'est moi qui choisirai! Je prends M. Hector! » O douleur! elle riait aussi, la cruelle, en me regardant du haut de sa beauté...

Non, le temps n'y peut rien... d'autres amours n'effacent point la trace du premier... J'avais treize ans, quand je cessai de la voir... J'en avais trente quand, revenant d'Italie par les Alpes, mes yeux se voilèrent en apercevant de loin le Saint-Eynard, et la petite maison blanche, et la vieille tour... Je l'aimais encore... J'appris en arrivant qu'elle était devenue... mariée et... tout ce qui s'ensuit. Cela ne me guérit point. Ma mère, qui me taquinait quelquefois au sujet de ma première passion, eut peut-être tort de me jouer le tour qu'on va lire. « Tiens, me dit-elle, peu de jours après mon retour de Rome, voilà une lettre qu'on m'a chargée de faire tenir à une dame qui doit passer ici tout à l'heure dans la diligence de Vienne. Va au bureau du courrier, pendant qu'on changera de chevaux, tu demanderas madame F***

et tu lui remettras la lettre. Regarde bien cette dame, je parie que tu la reconnaîtras, bien que tu ne l'aies pas vue depuis dix-sept ans. » Je vais, sans me douter de ce que cela voulait dire, à la station de la diligence. A son arrivée, je m'approche la lettre à la main, demandant madame F*** « C'est moi, monsieur! » me dit une voix. C'est elle! me dit un coup sourd qui retentit dans ma poitrine. Estelle!... encore belle!... Estelle!... la nymphe, l'hamadryade du Saint-Eynard, des vertes collines de Meylan! C'est son port de tête, sa splendide chevelure, et son sourire éblouissant!... mais les petits brodequins roses, hélas! où étaient-ils?... On prit la lettre. Me reconnut-on? je ne sais. La voiture repartit; je rentrai tout vibrant de la commotion. « Allons, me dit ma mère en m'examinant, je vois que Némorin n'a point oublié son Estelle. » Son Estelle! méchante mère!...

IV

Premières leçons de musique, données par mon père. — Mes essais en composition. — Études ostéologiques. — Mon aversion pour la médecine. — Départ pour Paris.

Quand j'ai dit plus haut que la musique m'avait été révélée en même temps que l'amour, à l'âge de douze ans, c'est la composition que j'aurais dû dire; car je savais déjà, avant ce temps, chanter à première vue, et jouer de deux instruments. Mon père encore m'avait donné ce commencement d'instruction musicale.

Le hasard m'ayant fait trouver un flageolet au fond d'un tiroir où je furetais, je voulus aussitôt m'en servir cherchant inutilement à reproduire l'air populaire de Marlborough.

Mon père, que ces sifflements incommodaient fort, vint me prier de le laisser en repos, jusqu'à l'heure où il aurait le loisir de m'enseigner le doigté du mélodieux instrument, et l'exécution du chant *héroïque* dont j'avais fait choix. Il parvint en effet à me les apprendre sans trop de peine; et, au bout de deux jours, je fus maître de régaler de mon air de Marlborough toute la famille.

On voit déjà, n'est-ce pas, mon aptitude pour les grands effets d'instruments à vent?... (Un biographe pur sang

ne manquerait pas de tirer cette ingénieuse induction...)
Ceci inspira à mon père l'envie de m'apprendre à lire la
musique; il m'expliqua les premiers principes de cet
art, en me donnant une idée nette de la raison des signes
musicaux et de l'office qu'ils remplissent. Bientôt après,
il me mit entre les mains une flûte, avec la méthode de
Devienne, et prit, comme pour le flageolet, la peine de
m'en montrer le mécanisme. Je travaillai avec tant d'ardeur, qu'au bout de sept à huit mois j'avais acquis sur
la flûte un talent plus que passable. Alors, désireux de
développer les dispositions que je montrais, il persuada
à quelques familles aisées de la Côte de se réunir à lui
pour faire venir de Lyon un maître de musique. Ce plan
réussit. Un second violon du Théâtre des Célestins, qui
jouait en outre de la clarinette, consentit à venir se fixer
dans notre petite ville barbare, et à tenter d'en musicaliser les habitants moyennant un certain nombre d'élèves
assuré et des appointements fixes pour diriger la bande
militaire de la garde nationale. Il se nommait Imbert. Il
me donna deux leçons par jour; j'avais une jolie voix
de soprano; bientôt je fus un lecteur intrépide, un assez
agréable chanteur, et je jouai sur la flûte les concertos
de Drouet les plus compliqués. Le fils de mon maître, un
peu plus âgé que moi, et déjà habile corniste, m'avait
pris en amitié. Un matin il vint me voir, j'allais partir
pour Meylan : « Comment, me dit-il, vous partez sans
me dire adieu! Embrassons-nous, peut-être ne vous reverrai-je plus... » Je restai surpris de l'air étrange de
mon jeune camarade et de la façon solennelle avec laquelle il m'avait quitté. Mais l'incommensurable joie de
revoir Meylan et la radieuse *Stella montis* me l'eurent
bientôt fait oublier. Quelle triste nouvelle au retour! Le
jour même de mon départ, le jeune Imbert, profitant de
l'absence momentanée de ses parents, s'était pendu dans
sa maison. On n'a jamais pénétré le motif de ce suicide.

J'avais découvert, parmi de vieux livres, le traité d'harmonie de Rameau, commenté et simplifié par d'Alembert. J'eus beau passer des nuits à lire ces théories obscures, je ne pus parvenir à leur trouver un sens. Il faut en effet être déjà maître de la science des accords, et avoir beaucoup étudié les questions de physique expérimentale sur lesquelles repose le système tout entier, pour comprendre ce que l'auteur a voulu dire. C'est donc un traité d'harmonie à l'usage seulement de ceux qui la savent. Et pourtant je voulais composer. Je faisais des arrangements de duos en trios et en quatuors, sans pouvoir parvenir à trouver des accords ni une basse qui eussent le sens commun. Mais à force d'écouter des quatuors de Pleyel exécutés le dimanche par nos amateurs, et grâce au traité d'harmonie de Catel, que j'étais parvenu à me procurer, je pénétrai enfin, et en quelque sorte subitement, le mystère de la formation et de l'enchaînement des accords. J'écrivis aussitôt une espèce de pot-pourri à six parties, sur des thèmes italiens dont je possédais un recueil. L'harmonie en parut supportable. Enhardi par ce premier pas, j'osai entreprendre de composer un quintette pour flûte, deux violons, alto et basse, que nous exécutâmes, trois amateurs, mon maître et moi.

Ce fut un triomphe. Mon père seul ne parut pas de l'avis des applaudisseurs. Deux mois après nouveau quintette. Mon père voulut en entendre la partie de flûte, avant de me laisser tenter la grande exécution; selon l'usage des amateurs de province, qui s'imaginent pouvoir juger un quatuor d'après le premier violon. Je la lui jouai, et à une certaine phrase : « A la bonne heure, me dit-il, ceci est de la musique. » Mais ce quintette, beaucoup plus ambitieux que le premier, était aussi bien plus difficile; nos amateurs ne purent parvenir à l'exécuter passablement. L'alto et le violoncelle surtout pataugeaient à qui mieux mieux.

J'avais a cette époque douze ans et demi. Les biographes qui ont écrit dernièrement encore, *qu'à vingt ans, je ne connaissais pas les notes,* se sont, on le voit, étrangement trompés.

J'ai brûlé les deux quintettes, quelques années après les avoir faits, mais il est singulier qu'en écrivant beaucoup plus tard, à Paris, ma première composition d'orchestre, la phrase approuvée par mon père dans le second de ces essais, me soit revenue en tête, et se soit fait adopter. C'est le chant en la bémol exposé par les premiers violons, un peu après le début de l'allegro de l'ouverture des *Francs-Juges*.

Après la triste et inexplicable fin de son fils, le pauvre Imbert était retourné à Lyon, où je crois qu'il est mort. Il eut presque immédiatement à la Côte un successeur, beaucoup plus habile que lui, nommé Dorant. Celui-ci, Alsacien de Colmar, jouait à peu près de tous les instruments, et excellait sur la clarinette, la basse, le violon et la guitare. Il donna des leçons de guitare à ma sœur aînée qui avait de la voix, mais que la nature a entièrement privée de tout instinct musical. Elle aime la musique pourtant, sans avoir jamais pu parvenir à la lire et à déchiffrer seulement une romance. J'assistais à ses leçons; je voulus en prendre aussi moi-même; jusqu'à ce que Dorant en artiste honnête et original, vint dire brusquement à mon père : « Monsieur, il m'est impossible de continuer mes leçons de guitare à votre fils! — Pourquoi donc? vous aurait-il manqué de quelque manière, ou se montre-t-il paresseux au point de vous faire désespérer de lui? — Rien de tout cela, mais ce serait ridicule, il est aussi fort que moi. »

Me voilà donc passé maître sur ces trois majestueux et incomparables instruments, le flageolet, la flûte et la guitare! Qui oserait méconnaître, dans ce choix judicieux, l'impulsion de la nature me poussant vers les

plus immenses effets d'orchestre et la musique à la Michel-Ange!!... La flûte, la guitare et le flageolet!!!... Je n'ai jamais possédé d'autres talents d'exécution; mais ceux-ci me paraissent déjà fort respectables. Encore, non, je me fais tort, je jouais aussi du *tambour*.

Mon père n'avait pas voulu me laisser entreprendre l'étude du piano. Sans cela il est probable que je fusse devenu un pianiste *redoutable*, comme quarante mille autres. Fort éloigné de vouloir faire de moi un artiste, il craignait sans doute que le piano ne vînt à me passionner trop violemment et à m'entraîner dans la musique plus loin qu'il ne le voulait. La pratique de cet instrument m'a manqué souvent; elle me serait utile en maintes circonstances; mais, si je considère l'effrayante quantité de platitudes dont il facilite journellement l'émission, platitudes honteuses et que la plupart de leurs auteurs ne pourraient pourtant pas écrire si, privés de leur kaléidoscope musical, ils n'avaient pour cela que leur plume et leur papier, je ne puis m'empêcher de rendre grâces au hasard qui m'a mis dans la nécessité de parvenir à composer silencieusement et librement, en me garantissant ainsi de la tyrannie des habitudes des doigts, si dangereuses pour la pensée, et de la séduction qu'exerce toujours plus ou moins sur le compositeur la sonorité des choses vulgaires. Il est vrai que les innombrables amateurs de ces choses-là expriment à mon sujet le regret contraire; mais j'en suis peu touché.

Les essais de composition de mon adolescence portaient l'empreinte d'une mélancolie profonde. Presque toutes mes mélodies étaient dans le mode mineur. Je sentais le défaut sans pouvoir l'éviter. Un crêpe noir couvrait mes pensées; mon romanesque amour de Meylan les y avait enfermées. Dans cet état de mon âme, lisant sans cesse l'Estelle de Florian, il était probable que je finirais par mettre en musique quelques-unes des nombreuses ro-

mances contenues dans cette pastorale, dont la fadeur alors me paraissait douce. Je n'y manquai pas.

J'en écrivis une, entre autres, extrêmement triste sur des paroles qui exprimaient mon désespoir de quitter les bois et les lieux *honorés par les pas, éclairés par les yeux* et les petits brodequins roses de ma beauté cruelle. Cette pâle poésie me revient aujourd'hui, avec un rayon de soleil printanier, à Londres, où je suis en proie à de graves préoccupations, à une inquiétude mortelle, à une colère concentrée de trouver encore là comme ailleurs tant d'obstacles ridicules... En voici la première strophe :

> « Je vais donc quitter pour jamais
> » Mon doux pays, ma douce amie,
> » Loin d'eux je vais traîner ma vie
> » Dans les pleurs et dans les regrets !
> » Fleuve dont j'ai vu l'eau limpide,
> » Pour réfléchir ses doux attraits,
> » Suspendre sa course rapide,
> » Je vais vous quitter pour jamais [1]. »

Quant à la mélodie de cette romance, brûlée comme le sextuor, comme les quintettes, avant mon départ pour Paris, elle se représenta humblement à ma pensée, lorsque j'entrepris en 1829 d'écrire ma symphonie fantastique. Elle me sembla convenir à l'expression de cette tristesse accablante d'un jeune cœur qu'un amour sans espoir commence à torturer, et je l'acueillis. C'est la mélodie que chantent les premiers violons au début du largo de la première partie de cet ouvrage, intitulé : RÊVERIES, PASSIONS ; je n'y ai rien changé.

Mais pendant ces diverses tentatives, au milieu de mes lectures, de mes études géographiques, de mes aspirations religieuses et des alternatives de calme et de tempête dans mon premier amour, le moment approchait où

1. La Fontaine, *Les deux pigeons.*

je devais me préparer à suivre une carrière. Mon père me destinait à la sienne, n'en concevant pas de plus belle, et m'avait dès longtemps laissé entrevoir son dessein.

Mes sentiments à cet égard n'étaient rien moins que favorables à ses vues, et je les avais aussi dans l'occasion manifestés avec énergie. Sans me rendre compte précisément de ce que j'éprouvais, je pressentais une existence passée bien loin du chevet des malades, des hospices et des amphithéâtres. N'osant m'avouer celle que je rêvais, ma résolution me paraissait pourtant bien prise de résister à tout ce qu'on pourrait faire pour m'amener à la médecine. La vie de Gluck et celle de Haydn que je lus à cette époque, dans la *Biographie universelle*, me jetèrent dans la plus grande agitation. Quelle belle gloire! me disais-je, en pensant à celle de ces deux hommes illustres; quel bel art! quel bonheur de le cultiver en grand! En outre, un incident fort insignifiant en apparence vint m'impressionner encore dans le même sens et illuminer mon esprit d'une clarté soudaine qui me fit entrevoir au loin mille horizons musicaux étranges et grandioses.

Je n'avais jamais vu de grande partition. Les seuls morceaux de musique à moi connus consistaient en solféges accompagnés d'une basse chiffrée, en solos de flûte, ou en fragments d'opéras avec accompagnement de piano. Or, un jour une feuille de papier réglé à vingt-quatre portées me tomba sous la main. En apercevant cette grande quantité de lignes, je compris aussitôt à quelle multitude de combinaisons instrumentales et vocales leur emploi ingénieux pouvait donner lieu, je et m'écriai : « Quel orchestre on doit pouvoir écrire là-dessus! » A partir de ce moment la fermentation musicale de ma tête ne fit que croître, et mon aversion pour la médecine redoubla. J'avais de mes parents une trop grande crainte, toutefois, pour rien oser avouer de mes audacieuses pen-

sées, quand mon père, à la faveur même de la musique, en vint à un coup d'État pour détruire ce qu'il appelait mes puériles antipathies, et me faire commencer les études médicales.

Afin de me familiariser instantanément avec les objets que je devais bientôt avoir constamment sous les yeux, il avait étalé dans son cabinet l'énorme Traité d'ostéologie de Munro, ouvert, et contenant des gravures de grandeur naturelle, où les diverses parties de la charpente humaine sont reproduites très-fidèlement. « Voilà un ouvrage, me dit-il, que tu vas avoir à étudier. Je ne pense pas que tu persistes dans tes idées hostiles à la médecine; elles ne sont ni raisonnables ni fondées sur quoi que ce soit. Et si, au contraire, tu veux me promettre d'entreprendre sérieusement ton cours d'ostéologie, je ferai venir de Lyon, pour toi, une flûte magnifique garnie de toutes les nouvelles clefs. » Cet instrument était depuis longtemps l'objet de mon ambition. Que répondre?... La solennité de la proposition, le respect mêlé de crainte que m'inspirait mon père, malgré toute sa bonté, et la force de la tentation, me troublèrent au dernier point. Je laissai échapper un oui bien faible et rentrai dans ma chambre, où je me jetai sur mon lit accablé de chagrin.

Être médecin! étudier l'anatomie! disséquer! assister à d'horribles opérations! au lieu de me livrer corps et âme à la musique, cet art sublime dont je concevais déjà la grandeur! Quitter l'empirée pour les plus tristes séjours de la terre! les anges immortels de la poésie et de l'amour et leurs chants inspirés, pour de sales infirmiers, d'affreux garçons d'amphithéâtre, des cadavres hideux, les cris des patients, les plaintes et le râle précurseurs de la mort!...

Oh! non, tout cela me semblait le renversement absolu de l'ordre naturel de ma vie, et monstrueux et impossible. Cela fut pourtant.

Les études d'ostéologie furent commencées en compagnie d'un de mes cousins (A. Robert, aujourd'hui l'un des médecins distingués de Paris), que mon père avait pris pour élève en même temps que moi. Malheureusement Robert jouait fort bien du violon (il était de mes exécutants pour les quintettes) et nous nous occupions ensemble un peu plus de musique que d'anatomie pendant les heures de nos études. Ce qui ne l'empêchait pas, grâce au travail obstiné auquel il se livrait chez lui en particulier, de savoir toujours beaucoup mieux que moi ses démonstrations. De là, bien de sévères remontrances et même de terribles colères paternelles.

Néanmoins, moitié de gré, moitié de force, je finis par apprendre tant bien que mal de l'anatomie tout ce que mon père pouvait m'en enseigner, avec le secours des préparations sèches (des squelettes) seulement; et j'avais dix-neuf ans quand, encouragé par mon condisciple, je dus me décider à aborder les grandes études médicales et à partir avec lui, dans cette intention, pour Paris.

Ici, je m'arrête un instant avant d'entreprendre le récit de ma vie parisienne et des luttes acharnées que j'y engageai presque en arrivant et que je n'ai jamais cessé d'y soutenir contre les idées, les hommes et les choses. Le lecteur me permettra de prendre haleine.

D'ailleurs, c'est aujourd'hui (10 avril) que la manifestation des deux cent mille chartistes anglais doit avoir lieu. Dans quelques heures peut-être, l'Angleterre sera bouleversée comme le reste de l'Europe, et cet asile même ne me restera plus. Je vais voir se décider la question.

(8 heures du soir). Allons, les chartistes sont de bonnes pâtes de révolutionnaires. Tout s'est bien passé. Les canons, ces puissants orateurs, ces grands logiciens dont les arguments irrésistibles pénètrent si profondément dans les **masses, étaient à la tribune.** Ils n'ont pas même

été obligés de prendre la parole, leur aspect a suffi pour porter dans toutes les âmes la conviction de l'inopportunité d'une révolution, et les chartistes se sont dispersés dans le plus grand ordre.

Braves gens! vous vous entendez à faire des émeutes comme les Italiens à écrire des symphonies. Il en est de même des Irlandais très-probablement, et O'Connel avait bien raison de leur dire toujours : Agitez! agitez! mais ne bougez pas!

(12 juillet). Il m'a été impossible pendant les trois mois qui viennent de s'écouler de poursuivre le travail de ces mémoires. Je repars maintenant pour le malheureux pays qu'on appelle encore la France, et qui est le mien après tout. Je vais voir de quelle façon un artiste peut y vivre, ou combien de temps il lui faut pour y mourir, au milieu des ruines sous lesquelles la fleur de l'art est écrasée et ensevelie. *Farewel England!...*

(France, 16 juillet 1848). Me voilà de retour! Paris achève d'enterrer ses morts. Les pavés des barricades ont repris leur place, d'où ils ressortiront peut-être demain. A peine arrivé, je cours au faubourg Saint-Antoine : quel spectacle! quels hideux débris! Le Génie de la Liberté qui plane au sommet de la colonne de la Bastille, a lui-même le corps traversé d'une balle. Les arbres abattus, mutilés, les maisons prêtes à crouler, les places, les rues, les quais semblent encore vibrants du fracas homicide!... Pensons donc à l'art par ce temps de folies furieuses et de sanglantes orgies!... Tous nos théâtres sont fermés, tous les artistes ruinés, tous les professeurs oisifs, tous les élèves en fuite; de pauvres pianistes jouent des sonates sur les places publiques, des peintres d'histoire balayent les rues, des architectes gâchent du mortier dans les ateliers nationaux... L'Assemblée vient de voter d'assez fortes sommes pour rendre possible la réouverture des théâtres et accorder en outre de légers

secours aux artistes les plus malheureux. Secours insuffisants pour les musiciens surtout! Il y a des premiers violons à l'Opéra dont les appointements n'allaient pas a neuf cents francs par an. Ils avaient vécu à grand'peine jusqu'à ce jour, en donnant des leçons. On ne doit pas supposer qu'ils aient pu faire de brillantes économies. Leurs élèves partis, que vont-ils devenir, ces malheureux? On ne les déportera pas, quoique beaucoup d'entre eux n'aient plus de chances de gagner leur vie qu'en Amérique, aux Indes ou à Sydney; la déportation coûte trop cher au gouvernement; pour l'obtenir, il faut l'avoir méritée, et tous nos artistes ont combattu les insurgés et sont montés à l'assaut des barricades...

Au milieu de cette effroyable confusion du juste et de l'injuste, du bien et du mal, du vrai et du faux, en entendant parler cette langue dont la plupart des mots sont détournés de leur acception, n'y a-t-il pas de quoi devenir complétement fou!!!...

Continuons mon auto-biographie. Je n'ai rien de mieux à faire. L'examen du passé servira, d'ailleurs, à détourner mon attention du présent.

V

Une année d'études médicales. — Le professeur Amussat. — Une représentation à l'Opéra. — La bibliothèque du Conservatoire. — Entraînement irrésistible vers la musique. — Mon père se refuse à me laisser suivre cette carrière. — Discussions de famille.

En arrivant à Paris, en 1822, avec mon condisciple A. Robert, je me livrai tout entier aux études relatives à la carrière qui m'était imposée; je tins loyalement la promesse que j'avais faite à mon père en partant. J'eus pourtant à subir une épreuve assez difficile, quand Robert, m'ayant appris un matin qu'il avait acheté un *sujet* (un cadavre), me conduisit pour la première fois à l'amphithéâtre de dissection de l'hospice de la Pitié. L'aspect de cet horrible charnier humain, ces membres épars, ces têtes grimaçantes, ces crânes entr'ouverts, le sanglant cloaque dans lequel nous marchions, l'odeur révoltante qui s'en exhalait, les essaims de moineaux se disputant des lambeaux de poumons, les rats grignotant dans leur coin des vertèbres saignantes, me remplirent d'un tel effroi que, sautant par la fenêtre de l'amphithéâtre, je pris la fuite à toutes jambes et courus haletant jusque chez moi comme si la mort et son affreux cortége eussent

été à mes trousses. Je passai vingt-quatre heures sous le coup de cette première impression, sans vouloir plus entendre parler d'anatomie, ni de dissection, ni de médecine, et méditant mille folies pour me soustraire à l'avenir dont j'étais menacé.

Robert perdait son éloquence à combattre mes répugnances et à me démontrer l'absurdité de mes projets Il parvint pourtant à me faire tenter une seconde expérience. Je consentis à le suivre de nouveau à l'hospice, et nous entrâmes ensemble dans la funèbre salle. Chose étrange! en revoyant ces objets qui dès l'abord m'avaient inspiré une si profonde horreur, je demeurai parfaitement calme, je n'éprouvai absolument rien qu'un froid dégoût; j'étais déjà familiarisé avec ce spectacle comme un vieux carabin; c'était fini. Je m'amusai même, en arrivant, à fouiller la poitrine entr'ouverte d'un pauvre mort, pour donner leur pitance de poumons aux hôtes ailés de ce charmant séjour. A la bonne heure! me dit Robert en riant, tu t'humanises!

> Aux petits des oiseaux tu donnes la pâture.
>
> — Et ma bonté s'étend sur toute la nature.

répliquai-je en jetant une omoplate à un gros rat qui me regardait d'un air affamé.

Je suivis donc, sinon avec intérêt, au moins avec une stoïque résignation le cours d'anatomie. De secrètes sympathies m'attachaient même à mon professeur Amussat, qui montrait pour cette science une passion égale à celle que je ressentais pour la musique. C'était un artiste en anatomie. Hardi novateur en chirurgie, son nom est aujourd'hui européen; ses découvertes excitent dans le monde savant l'admiration et la haine. Le jour et la nuit suffisent à peine à ses travaux. Bien qu'exténué des fatigues d'une telle existence, il continue, rêveur, mélan-

colique, ses audacieuses recherches et persiste dans sa périlleuse voie. Ses allures sont celles d'un homme de génie. Je le vois souvent ; je l'aime.

Bientôt les leçons de Thénard et de Gay-Lussac qui professaient, l'un la chimie, l'autre la physique au Jardin des Plantes, le cours de littérature, dans lequel Andrieux savait captiver son auditoire avec tant de malicieuse bonhomie, m'offrirent de puissantes compensations ; je trouvai à les suivre un charme très-vif et toujours croissant. J'allais devenir un étudiant comme tant d'autres, destiné à ajouter une obscure unité au nombre désastreux des mauvais médecins, quand, un soir, j'allai à l'Opéra. On y jouait les *Danaïdes*, de Salieri. La pompe, l'éclat du spectacle, la masse harmonieuse de l'orchestre et des chœurs, le talent pathétique de madame Branchu, sa voix extraordinaire, la rudesse grandiose de Dérivis ; l'air d'Hypermnestre où je retrouvais, imités par Salieri, tous les traits de l'idéal que je m'étais fait du style de Gluck, d'après des fragments de son *Orphée* découverts dans la bibliothèque de mon père ; enfin la foudroyante bacchanale et les airs de danse si mélancoliquement voluptueux, ajoutés par Spontini à la partition de son vieux compatriote, me mirent dans un état de trouble et d'exaltation que je n'essayerai pas de décrire. J'étais comme un jeune homme aux instincts navigateurs, qui, n'ayant jamais vu que les nacelles des lacs de ses montagnes, se trouverait brusquement transporté sur un vaisseau à trois ponts en pleine mer. Je ne dormis guère, on peut le croire, la nuit qui suivit cette représentation, et la leçon d'anatomie du lendemain se ressentit de mon insomnie. Je chantais l'air de Danaüs : « Jouissez du destin propice, » en sciant le crâne de mon *sujet*, et quand Robert, impatienté de m'entendre murmurer la mélodie « Descends dans le sein d'Amphitrite » au lieu de lire le chapitre de Bichat sur les aponévroses,

s'écriait : « Soyons donc à notre affaire! nous ne travaillons pas! dans trois jours notre *sujet* sera gâté!... il coûte dix-huit francs!... il faut pourtant être raisonnable! » je répliquais par l'hymne à Némésis « Divinité de sang avide! » et le scalpel lui tombait des mains.

La semaine suivante, je retournai à l'Opéra où j'assistai, cette fois, à une représentation de la *Stratonice* de Méhul et du ballet de *Nina* dont la musique avait été composée et arrangée par Persuis. J'admirai beaucoup dans *Stratonice* l'ouverture d'abord, l'air de Séleucus « Versez tous vos chagrins » et le quatuor de la consultation; mais l'ensemble de la partition me parut un peu froid. Le ballet, au contraire, me plut beaucoup, et je fus profondément ému en entendant jouer sur le cor anglais par Vogt, pendant une navrante pantomime de mademoiselle Bigottini, l'air du cantique chanté par les compagnes de ma sœur au couvent des Ursulines, le jour de ma première communion. C'était la romance « Quand le bien-aimé reviendra. » Un de mes voisins qui en fredonnait les paroles, me dit le nom de l'opéra et celui de l'auteur auquel Persuis l'avait empruntée, et j'appris ainsi qu'elle appartenait à la *Nina* de d'Aleyrac. J'ai bien de la peine à croire, quel qu'ait pu être le talent de la cantatrice [1] qui créa le rôle de Nina, que cette mélodie ait jamais eu dans sa bouche un accent aussi vrai, une expression aussi touchante qu'en sortant de l'instrument de Vogt, et dramatisée par la mime célèbre.

Malgré de pareilles distractions, et tout en passant bien des heures, le soir, à réfléchir sur la triste contradiction établie entre mes études et mes penchants, je continuai quelque temps encore cette vie de tiraillements, sans grand profit pour mon instruction médicale, et sans pouvoir étendre le champ si borné de mes connaissances

1. Madame Dugazon.

en musique. J'avais promis, je tenais ma parole. Mais, ayant appris que la bibliothèque du Conservatoire, avec ses innombrables partitions, était ouverte au public, je ne pus résister au désir d'y aller étudier les œuvres de Gluck, pour lesquelles j'avais déjà une passion instinctive, et qu'on ne représentait pas en ce moment à l'Opéra. Une fois admis dans ce sanctuaire, je n'en sortis plus. Ce fut le coup de grâce donné à la médecine. L'amphithéâtre fut décidément abandonné.

L'absorption de ma pensée par la musique fut telle que je négligeai même, malgré toute mon admiration pour Gay-Lussac et l'intérêt puissant d'une pareille étude, le cours d'électricité expérimentale, que j'avais commencé avec lui. Je lus et relus les partitions de Gluck, je les copiai, je les appris par cœur; elles me firent perdre le sommeil, oublier le boire et le manger; j'en délirai. Et le jour où, après une anxieuse attente, il me fut enfin permis d'entendre *Iphigénie en Tauride*, je jurai, en sortant de l'Opéra, que, malgré père, mère, oncles, tantes, grands parents et amis, je serais musicien. J'osai même, sans plus tarder, écrire à mon père pour lui faire connaître tout ce que ma vocation avait d'impérieux et d'irrésistible, en le conjurant de ne pas la contrarier inutilement. Il répondit par des raisonnements affectueux, dont la conclusion était que je ne pouvais pas tarder à sentir la folie de ma détermination et à quitter la poursuite d'une chimère pour revenir à une carrière honorable et toute tracée. Mais mon père s'abusait. Bien loin de me rallier à sa manière de voir, je m'obstinai dans la mienne, et dès ce moment une correspondance régulière s'établit entre nous, de plus en plus sévère et menaçante du côté de mon père, toujours plus passionnée du mien et animée enfin d'un emportement qui allait jusques à la fureur.

VI

Mon admission parmi les élèves de Lesueur. — **Sa bonté.**
La chapelle royale.

Je m'étais mis à composer pendant ces cruelles discussions. J'avais écrit, entre autres choses, une cantate à grand orchestre, sur un poëme de Millevoye (*Le Cheval arabe.*) Un élève de Lesueur, nommé Gerono, que je rencontrais souvent à la bibliothèque du Conservatoire, me fit entrevoir la possibilité d'être admis dans la classe de composition de ce maître, et m'offrit de me présenter à lui. J'acceptai sa proposition avec joie, et je vins un matin soumettre à Lesueur la partition de ma cantate, avec un canon à trois voix que j'avais cru devoir lui donner pour auxiliaire dans cette circonstance solennelle. Lesueur eut la bonté de lire attentivement la première de ces deux œuvres informes, et dit en me la rendant : « Il y a beaucoup de chaleur et de mouvement dramatique là-dedans, mais vous ne savez pas encore écrire, et votre harmonie est entachée de fautes si nombreuses qu'il serait inutile de vous les signaler. Gerono aura la complaisance de vous mettre au courant de nos principes d'harmonie, et, dès que vous serez parvenu à les connaître assez pour pouvoir me comprendre, je vous rece-

vrai volontiers parmi mes élèves. » Gerono accepta respectueusement la tâche que lui confiait Lesueur ; il m'expliqua clairement, en quelques semaines, tout le système sur lequel ce maître a basé sa théorie de la production et de la succession des accords ; système emprunté à Rameau et à ses rêveries sur la résonnance de la corde sonore[1]. Je vis tout de suite, à la manière dont Gerono m'exposait ces principes, qu'il ne fallait point en discuter la valeur, et que, dans l'école de Lesueur, ils constituaient une sorte de religion à laquelle chacun devait se soumettre aveuglément. Je finis même, telle est la force de l'exemple, par avoir en cette doctrine une foi sincère, et Lesueur, en m'admettant au nombre de ses disciples favoris, put me compter aussi parmi ses adeptes les plus fervents.

Je suis loin de manquer de reconnaissance pour cet excellent et digne homme, qui entoura mes premiers pas dans la carrière de tant de bienveillance, et m'a, jusqu'à la fin de sa vie, témoigné une véritable affection. Mais combien de temps j'ai perdu à étudier ses théories antédiluviennes, à les mettre en pratique et à les désapprendre ensuite, en recommençant de fond en comble mon éducation ! Aussi m'arrive-t-il maintenant de détourner involontairement les yeux, quand j'aperçois une de ses partitions. J'obéis alors à un sentiment comparable à celui que nous éprouvons en voyant le portrait d'un ami qui n'est plus. J'ai tant admiré ces petits oratorios qui formaient le répertoire de Lesueur à la chapelle royale, et cette admiration, j'ai eu tant de regrets de la voir s'affaiblir ! En comparant d'ailleurs à l'époque actuelle le temps où j'allais les entendre régulièrement tous les dimanches

1. Qu'il appelle le corps sonore, comme si les cordes sonores étaient les seuls corps vibrants dans l'univers ; ou mieux encore, comme si la théorie de leurs vibrations était applicable à la résonnance de tous les autres corps sonores.

au palais des Tuileries, je me trouve si vieux, si fatigué, et pauvre d'illusions ! Combien d'artistes célèbres que je rencontrais à ces solennités de l'art religieux n'existent plus ! Combien d'autres sont tombés dans l'oubli pire que la mort ! Que d'agitations ! que d'efforts ! que d'inquiétudes depuis lors ! C'était le temps du grand enthousiasme, des grandes passions musicales, des longues rêveries, des joies infinies, inexprimables !... Quand j'arrivais à l'orchestre de la chapelle royale, Lesueur profitait ordinairement de quelques minutes avant le service, pour m'informer du sujet de l'œuvre qu'on allait exécuter, pour m'en exposer le plan et m'expliquer ses intentions principales. La connaissance du sujet traité par le compositeur n'était pas inutile, en effet, car il était rare que ce fût le texte de la messe. Lesueur, qui a écrit un grand nombre de messes, affectionnait particulièrement et produisait plus volontiers ces délicieux épisodes de l'Ancien Testament, tels que Noémi, Rachel, Ruth et Booz, Débora, etc., qu'il avait revêtus d'un coloris antique, parfois si vrai, qu'on oublie, en les écoutant, la pauvreté de sa trame musicale, son obstination à imiter dans les airs, duos et trios, l'ancien style dramatique italien, et la faiblesse enfantine de son instrumentation. De tous les poëmes (à l'exception peut-être de celui de Mac-Pherson, qu'il persistait à attribuer à Ossian), la Bible était sans contredit celui qui prêtait le plus au développement des facultés spéciales de Lesueur. Je partageais alors sa prédilection, et l'Orient, avec le calme de ses ardentes solitudes, la majesté de ses ruines immenses, ses souvenirs historiques, ses fables, était le point de l'horizon poétique vers lequel mon imagination aimait le mieux à prendre son vol.

Après la cérémonie, dès qu'à l'*Ite missa est* le roi Charles X s'était retiré, au bruit grotesque d'un énorme tambour et d'un fifre, sonnant traditionnellement une fan

fare à cinq temps, digne de la barbarie du moyen âge qui la vit naître, mon maître m'emmenait quelquefois dans ses longues promenades. C'étaient ces jours-là de précieux conseils, suivis de curieuses confidences. Lesueur, pour me donner courage, me racontait une foule d'anecdotes sur sa jeunesse ; ses premiers travaux à la maîtrise de Dijon, son admission à la sainte chapelle de Paris, son concours pour la direction de la maîtrise de Notre-Dame ; la haine que lui porta Méhul ; les avanies que lui firent subir les rapins du Conservatoire ; les cabales ourdies contre son opéra de *la Caverne*, et la noble conduite de Cherubini à cette occasion ; l'amitié de Païsiello qui le précéda à la chapelle impériale ; les distinctions enivrantes prodiguées par Napoléon à l'auteur des *Bardes*[1] ; les mots historiques du grand homme sur cette partition. Mon maître me disait encore ses peines infinies pour faire jouer son premier opéra ; ses craintes, son anxiété avant la première représentation ; sa tristesse étrange, son désœuvrement après le succès ; son besoin de tenter de nouveau les hasards du théâtre ; son opéra de *Télémaque* écrit en trois mois ; la fière beauté de madame Scio vêtue en Diane chasseresse, et son superbe emportement dans le rôle de Calypso. Puis venaient les discussions ; car il me permettait de discuter avec lui quand nous étions seuls, et j'usais quelquefois de la permission un peu plus largement qu'il n'eût été convenable. Sa théorie de la basse fondamentale et ses idées sur les modulations en fournissaient aisément la matière. A défaut de questions musicales, il mettait volontiers en avant quelques thèses philosophiques et religieuses, sur lesquelles nous n'étions pas non plus très-souvent d'accord. Mais nous avions la certitude de nous

1. L'inscription gravée dans l'intérieur de la boîte d'or que reçut Lesueur après la première représentation de cet opéra est ainsi conçue : L'Empereur Napoléon à l'auteur des *Bardes.*

rencontrer à divers points de ralliement, tels que Gluck, Virgile, Napoléon, vers lesquels nos sympathies convergeaient avec une ardeur égale. Après ces longues causeries sur les bords de la Seine, ou sous les ombrages des Tuileries, il me renvoyait ordinairement, pour se livrer pendant plusieurs heures à des méditations solitaires, qui étaient devenues pour lui un véritable besoin.

VII

Un premier opéra. — M. Andrieux. — Une première messe.
M. de Chateaubriand.

Quelques mois après mon admission parmi les élèves particuliers de Lesueur, (je ne faisais point encore partie de ceux du Conservatoire) je me mis en tête d'écrire un opéra. Le cours de littérature de M. Andrieux, que je suivais assidûment, me fit penser à ce spirituel vieillard, et j'eus la singulière idée de m'adresser à lui pour le livret. Je ne sais ce que je lui écrivis à ce sujet, mais voici sa réponse.

« Monsieur,

» Votre lettre m'a vivement intéressé ; l'ardeur que vous montrez pour le bel art que vous cultivez, vous y garantit des succès ; je vous les souhaite de tout mon cœur, et je voudrais pouvoir contribuer à vous les faire obtenir. Mais l'occupation que vous me proposez n'est plus de mon âge ; mes idées et mes études sont tournées ailleurs ; je vous paraîtrais un barbare, si je vous disais combien il y a d'années que je n'ai mis le pied ni à l'Opéra, ni à Feydeau. J'ai soixante-quatre ans, il me conviendrait mal de vouloir faire des vers d'amour, et en

fait de musique, je ne dois plus guère songer qu'à la messe de *Requiem*. Je regrette que vous ne soyez pas venu trente ou quarante ans plus tôt, ou moi plus tard. Nous aurions pu travailler ensemble. Agréez mes excuses qui ne sont que trop bonnes et mes sincères et affectueuses salutations.

» ANDRIEUX. »

17 juin 1823.

Ce fut M. Andrieux lui-même, qui eut la bonté de m'apporter sa lettre. Il causa longtemps avec moi, et me dit en me quittant : «Ah, moi aussi j'ai été dans ma jeunesse un fougueux amateur de musique. J'étais enragé Picciniste... et Gluckiste donc. »

Découragé par ce premier échec auprès d'une célébrité littéraire, j'eus recours modestement à Gerono qui se piquait un peu de poésie. Je lui demandai (admirez ma candeur) de me dramatiser l'Estelle de Florian. Il s'y décida et je mis son *œuvre* en musique. Personne heureusement n'entendit jamais rien de cette composition suggérée par mes souvenirs de Meylan. Souvenirs impuissants! car ma partition fut aussi ridicule, pour ne pas dire plus, que la pièce et les vers de Gerono. A cet œuvre d'un rose tendre succéda une scène fort sombre, au contraire, empruntée au drame de Saurin, *Béverley ou le Joueur*. Je me passionnai sérieusement pour ce fragment de musique violente écrit pour voix de basse avec orchestre, et que j'eusse voulu entendre chanter par Dérivis, au talent duquel il me paraissait convenir. Le difficile était de découvrir une occasion favorable pour le faire exécuter. Je crus l'avoir trouvée en voyant annoncer au Théâtre-Français une représentation au bénéfice de Talma, où figurait Athalie avec les chœurs de Gossec. — Puisqu'il y a des chœurs, me dis-je, il y aura

aussi un orchestre pour les accompagner; ma scène est d'une exécution facile, et si Talma veut l'introduire dans son programme, certes Dérivis ne lui refusera pas de la chanter. Allons chez Talma! Mais l'idée seule de parler au grand tragédien, de voir Néron face à face, me troublait au dernier point. En approchant de sa maison, je sentais un battement de cœur de mauvais augure. J'arrive; à l'aspect de sa porte, je commence à trembler; je m'arrête sur le seuil dans une incroyable perplexité. Oserai-je aller plus avant?... Renoncerai-je à mon projet? Deux fois je lève le bras pour saisir le cordon de la sonnette, deux fois mon bras retombe... le rouge me monte au visage, les oreilles me tintent, j'ai de véritables éblouissements. Enfin la timidité l'emporte, et, sacrifiant toutes mes espérances, je m'éloigne, ou plutôt je m'enfuis à grands pas.

Qui comprendra cela?... un jeune enthousiaste à peine civilisé, tel que j'étais alors.

Un peu plus tard, M. Masson, maître de chapelle de l'église Saint-Roch, me proposa d'écrire une messe solennelle qu'il ferait exécuter, disait-il, dans cette église, le jour des Saints Innocents, fête patronale des enfants de chœur. Nous devions avoir cent musiciens de choix à l'orchestre, un chœur plus nombreux encore; on étudierait les parties de chant pendant un mois; la copie ne me coûterait rien, ce travail serait fait gratuitement et avec soin par les enfants de chœur de Saint-Roch, etc., etc. Je me mis donc plein d'ardeur à écrire cette messe, dont le style, avec sa coloration inégale et en quelque sorte accidentelle, ne fut qu'une imitation maladroite du style de Lesueur. Ainsi que la plupart des maîtres, celui-ci, dans l'examen qu'il fit de ma partition, approuva surtout les passages où sa manière était le plus fidèlement reproduite. A peine terminé, je mis le manuscrit entre les mains de M. Masson, qui en confia la copie et

l'étude à ses jeunes élèves. Il me jurait toujours ses grands dieux que l'exécution serait pompeuse et excellente. Il nous manquait seulement un habile chef d'orchestre, ni lui, ni moi n'ayant l'habitude de diriger *d'aussi grandes masses* de voix et d'instruments. Valentino était alors à la tête de l'orchestre de l'Opéra, il aspirait à l'honneur d'avoir aussi sous ses ordres celui de la chapelle royale. Il n'aurait garde, sans doute, de ne rien refuser à mon maître qui était surintendant[1] de cette chapelle. En effet, une lettre de Lesueur que je lui portai le décida, malgré sa défiance des moyens d'exécution dont je pourrais disposer, à me promettre son concours. Le jour de la répétition générale arriva, et nos *grandes masses* vocales et instrumentales réunies, il se trouva que nous avions pour tout bien vingt choristes, dont quinze ténors et cinq basses, douze enfants, neuf violons, un alto, un hautbois, un cor et un basson. On juge de mon désespoir et de ma honte, en offrant à Valentino, à ce chef renommé d'un des premiers orchestres du monde, une telle phalange musicale!... « Soyez tranquille, disait toujours maître Masson, il ne manquera personne demain à l'exécution. Répétons! répétons! Valentino résigné, donne le signal, on commence; mais après quelques instants, il faut s'arrêter à cause des innombrables fautes de copie que chacun signale dans les parties. Ici on a oublié d'écrire les bémols et les dièses à la clef; là il manque dix pauses; plus loin on a omis trente mesures. C'est un gâchis à ne pas se reconnaître, je souffre tous les tourments de l'enfer; et nous devons enfin renoncer absolument, pour cette fois, à mon rêve si longtemps caressé d'une exécution à grand orchestre.

Cette leçon au moins ne fut pas perdue. Le peu de ma

1. Les surintendants présidaient seulement à l'exécution de leurs œuvres; mais ne dirigeaient point personnellement.

composition malheureuse que j'avais entendu, m'ayant fait découvrir ses défauts les plus saillants, je pris aussitôt une résolution radicale dans laquelle Valentino me raffermit, en me promettant de ne pas m'abandonner, lorsqu'il s'agirait plus tard de prendre ma revanche. Je refis cette messe presque entièrement. Mais pendant que j'y travaillais, mes parents avertis de ce fiasco, ne manquèrent pas d'en tirer un vigoureux parti pour battre en brèche la prétendue vocation et tourner en ridicule mes espérances. Ce fut la lie de mon calice d'amertume. Je l'avalai en silence et n'en persistai pas moins.

La partition terminée, convaincu par une triste expérience que je ne devais me fier à personne pour le travail de la copie, et ne pouvant, faute d'argent, employer des copistes de profession, je me mis à extraire moi-même les parties, à les doubler, tripler, quadrupler, etc. Au bout de trois mois elles furent prêtes. Je demeurai alors aussi empêché avec ma messe que Robinson avec son grand canot qu'il ne pouvait lancer; les moyens de la faire exécuter me manquaient absolument. Compter de nouveau sur les *masses* musicales de M. Masson eût été par trop naïf; inviter moi-même les artistes dont j'avais besoin, je n'en connaissais personnellement aucun; recourir à l'assistance de la chapelle royale, sous l'égide de mon maître, il avait formellement déclaré la chose impossible [1]. Ce fut alors que mon ami Humbert Ferrand, dont je parlerai bientôt plus au long, conçut la pensée passablement hardie de me faire écrire à M. de Chateaubriand, comme au seul homme capable de comprendre

1. Je ne compris point alors pourquoi. A coup sûr, Lesueur, demandant à la chapelle royale tout entière de venir à l'église de Saint-Roch ou ailleurs, exécuter l'ouvrage d'un de ses élèves, eût été parfaitement accueilli. — Mais il craignit sans doute que mes condisciples ne réclamassent à leur tour une faveur semblable, et dès lors l'abus devenait évident.

et d'accueillir une telle demande, pour le prier de me mettre à même d'organiser l'exécution de ma messe en me prêtant 1,200 francs. M. de Chateaubriand me répondit la lettre suivante :

<center>Paris, le 31 décembre 1824.</center>

« Vous me demandez douze cents francs, Monsieur; je ne les ai pas; je vous les enverrais, si je les avais. Je n'ai aucun moyen de vous servir auprès des ministres [1]. Je prends, Monsieur, une vive part à vos peines. J'aime les arts et honore les artistes; mais les épreuves où le talent est mis quelquefois le font triompher, et le jour du succès dédommage de tout ce qu'on a souffert.

» Recevez, Monsieur, tous mes regrets; ils sont bien sincères !

<center>» CHATEAUBRIAND. »</center>

1. Il paraît que j'avais en outre prié M. de Chateaubriand de me recommander aux puissances du jour. Quand on prend du galon, dit le proverbe, on n'en saurait trop prendre

VIII

A. de Pons. — Il me prête 1,200 francs. — On exécute ma messe une première fois dans l'église de Saint-Roch. — Une seconde fois dans l'église de Saint-Eustache. — Je la brûle.

Mon découragement devint donc extrême; je n'avais rien de spécieux à répliquer aux lettres dont mes parents m'accablaient; déjà ils menaçaient de me retirer la modique pension qui me faisait vivre à Paris, quand le hasard me fit rencontrer à une représentation de la *Didon* de Piccini à l'Opéra, un jeune et savant amateur de musique, d'un caractère généreux et bouillant, qui avait assisté en trépignant de colère à ma débâcle de Saint-Roch. Il appartenait à une famille noble du faubourg Saint-Germain, et jouissait d'une certaine aisance Il s'est ruiné depuis lors; il a épousé, malgré sa mère, une médiocre cantatrice, élève du Conservatoire; il s'est fait acteur quand elle a débuté; il l'a suivie en chantant l'opéra dans les provinces de France et en Italie. Abandonné au bout de quelques années par sa prima-donna, il est revenu végéter à Paris en donnant des leçons de chant. J'ai eu quelquefois l'occasion de lui être utile, dans mes feuilletons du *Journal des Débats*; mais c'est

un poignant regret pour moi de n'avoir pu faire davantage; car le service qu'il m'a rendu spontanément a exercé une grande influence sur toute ma carrière, je ne l'oublierai jamais; il se nommait Augustin de Pons. Il vivait avec bien de la peine, l'an dernier, du produit de ses leçons! Qu'est-il devenu après la révolution de Février qui a dû lui enlever tous ses élèves?... Je tremble d'y songer...

En m'apercevant au foyer de l'Opéra : « Eh bien, s'écria-t-il, de toute la force de ses robustes poumons, et cette messe! est-elle refaite? quand l'exécutons-nous tout de bon? — Mon Dieu, oui, elle est refaite et de plus recopiée. Mais comment voulez-vous que je la fasse exécuter? — Comment! parbleu, en payant les artistes. Que vous faut-il? voyons! douze cents francs? quinze cents francs? deux mille francs? je vous les prêterai, moi. — De grâce, ne criez pas si fort. Si vous parlez sérieusement, je serai trop heureux d'accepter votre offre et douze cents francs me suffiront. — C'est dit. Venez chez moi demain matin, j'aurai votre affaire. Nous engagerons tous les choristes de l'Opéra et un vigoureux orchestre. Il faut que Valentino soit content, il faut que nous soyons contents; il faut que cela marche, sacrebleu! »

Et de fait cela marcha. Ma messe fut splendidement exécutée dans l'église de Saint-Roch, sous la direction de Valentino, devant un nombreux auditoire; les journaux en parlèrent favorablement, et je parvins ainsi, grâce à ce brave de Pons, à m'entendre et à me faire entendre pour la première fois. Tous les compositeurs savent quelle est l'importance et la difficulté, à Paris, de mettre ainsi le pied à l'étrier.

Cette partition fut encore exécutée longtemps après (en 1827) dans l'église de Saint-Eustache, le jour même de la grande émeute de la rue Saint-Denis.

L'orchestre et les chœurs de l'Odéon m'étaient venus

en aide cette fois gratuitement et j'avais osé entreprendre de les diriger moi-même. A part quelques inadvertances causées par l'émotion, je m'en tirai assez bien. Que j'étais loin pourtant de posséder les mille qualités de précision, de souplesse, de chaleur, de sensibilité et de sang-froid, unies à un instinct indéfinissable, qui constituent le talent du vrai chef d'orchestre! et qu'il m'a fallu de temps, d'exercices et de réflexions pour en acquérir quelques-unes! Nous nous plaignons souvent de la rareté de nos bons chanteurs, les bons directeurs d'orchestre sont bien plus rares encore, et leur importance, dans une foule de cas, est bien autrement grande et redoutable pour les compositeurs.

Après cette nouvelle épreuve, ne pouvant conserver aucun doute sur le peu de valeur de ma messe, j'en détachai le *Resurrexit* [1] dont j'étais assez content, et je brûlai le reste en compagnie de la scène de *Béverley* pour laquelle ma passion s'était fort apaisée, de l'opéra d'*Estelle* et d'un oratorio latin (le *Passage de la mer Rouge*) que je venais d'achever. Un froid coup d'œil d'inquisiteur m'avait fait reconnaître ses droits incontestables à figurer dans cet auto-da-fé.

Lugubre coïncidence! hier, après avoir écrit les lignes qu'on vient de lire, j'allai passer la soirée à l'Opéra-Comique. Un musicien de ma connaissance m'y rencontre dans un entr'acte et m'aborde avec ces mots : « Depuis quand êtes-vous de retour de Londres? — Depuis quelques semaines. — Eh bien! de Pons... vous avez su?... — Non, quoi donc? — Il s'est empoisonné volontairement le mois dernier. — Ah! mon Dieu! — Oui, il a écrit qu'il était las de la vie; mais je crains que la vie ne lui ait plus été possible; il n'avait plus d'élèves, la révolution les avait tous dispersés, et la vente de ses meubles n'a pas même

1. Je l'ai détruit aussi plus tard.

suffi à payer ce qu'il devait pour son appartement. Oh!
malheureux! pauvres abandonnés artistes! République
de crocheteurs et de chiffonniers!...

Horrible! horrible! most horrible! Voici maintenant que
le *Morning-Post* vient me donner les détails de la mort du
malheureux prince Lichnowsky, atrocement assassiné
aux portes de Francfort par des brutes de paysans allemands, dignes émules de nos héros de Juin! Ils l'ont
lardé de coups de couteau, haché de coups de faux; ils
lui ont mis les bras et les jambes en lambeaux! Ils lui
ont tiré plus de vingt coups de fusil dirigés de manière
à ne pas le tuer! Ils l'ont dépouillé ensuite et laissé mourant et nu au pied d'un mur!... Il n'a expiré que cinq
heures après, sans proférer une plainte, sans laisser
échapper un soupir!... Noble, spirituel, enthousiaste et
brave Lichnowski! Je l'ai beaucoup connu à Paris; je l'ai
retrouvé l'an dernier à Berlin en revenant de Russie. Ses
succès de tribune commençaient alors. Infâme racaille
humaine! plus stupide et plus féroce cent fois, dans tes
soubresauts et tes grimaces révolutionnaires, que les babouins et les orangs-outangs de Bornéo!...

Oh! il faut que je sorte, que je marche, que je coure,
que je crie au grand air!...

IX

Ma première entrevue avec Cherubini. — Il me chasse
de la bibliothèque du Conservatoire.

Lesueur, voyant mes études harmoniques assez avancées, voulut régulariser ma position, en me faisant entrer dans sa classe du Conservatoire. Il en parla à Cherubini, alors directeur de cet établissement, et je fus admis. Fort heureusement, on ne me proposa point, à cette occasion, de me présenter au terrible auteur de *Médée*, car, l'année précédente, je l'avais mis dans une de ses rages blêmes en lui tenant tête dans la circonstance que je vais raconter et qu'il ne pouvait avoir oubliée.

A peine parvenu à la direction du Conservatoire, en remplacement de Perne qui venait de mourir, Cherubini voulut signaler son avénement par des rigueurs inconnues dans l'organisation intérieure de l'école, où le puritanisme n'était pas précisément à l'ordre du jour. Il ordonna, pour rendre la rencontre des élèves des deux sexes impossible hors de la surveillance des professeurs, que les hommes entrassent par la porte du Faubourg-Poissonnière, et les femmes par celle de la rue Bergère; ces différentes entrées étant placées aux deux extrémités opposées du bâtiment.

En me rendant un matin à la bibliothèque, ignorant le décret moral qui venait d'être promulgué, j'entrai, suivant ma coutume, par la porte de la rue Bergère, la porte féminine, et j'allais arriver à la bibliothèque quand un domestique, m'arrêtant au milieu de la cour, voulut me faire ressortir pour revenir ensuite au même point en rentrant par la porte masculine. Je trouvai si ridicule cette prétention que j'envoyai paître l'argus en livrée, et je poursuivis mon chemin. Le drôle voulait faire sa cour au nouveau maître en se montrant aussi rigide que lui. Il ne se tint donc pas pour battu, et courut rapporter le fait au directeur. J'étais depuis un quart d'heure absorbé par la lecture d'*Alceste*, ne songeant plus à cet incident, quand Cherubini, suivi de mon dénonciateur, entra dans la salle de lecture, la figure plus cadavéreuse, les cheveux plus hérissés, les yeux plus méchants et d'un pas plus saccadé que de coutume. Ils firent le tour de la table où étaient accoudés plusieurs lecteurs; après les avoir tous examinés sucessivement, le domestique s'arrêtant devant moi, s'écria : « Le voilà! » Cherubini était dans une telle colère qu'il demeura un instant sans pouvoir articuler une parole : « Ah, ah, ah, ah! c'est vous, dit-il enfin, avec son accent italien que sa fureur rendait plus comique, c'est vous qui entrez par la porte qué, qué, qué zé ne veux pas qu'on passe! — Monsieur, je ne connaissais pas votre défense, une autre fois je m'y conformerai. — Une autre fois! une autre fois! Qué-qué-qué vénez-vous faire ici? — Vous le voyez, monsieur, j'y viens étudier les partitions de Gluck. — Et qu'est-ce qué, qu'est-ce qué-qué-qué vous regardent les partitions dé Gluck? et qui vous a permis dé venir à-à-à la bibliothèque? — Monsieur! (je commençais à perdre mon sang-froid) les partitions de Gluck sont ce que je connais de plus beau en musique dramatique et je n'ai besoin de la permission de personne pour venir les étudier ici. Depuis

dix heures jusqu'à trois la bibliothèque du Conservatoire est ouverte au public, j'ai le droit d'en profiter. — Lé-lé-lé-lé droit? — Oui, monsieur. — Zé vous défends d'y revenir, moi! — J'y reviendrai, néanmoins. — Co-comme-comment-comment vous appelez-vous? » crie-t-il, tremblant de fureur. Et moi pâlissant à mon tour : « Monsieur! mon nom vous sera peut-être connu quelque jour, mais pour aujourd'hui... vous ne le saurez pas ! — Arrête, a-a-arrête-le, Hottin (le domestique s'appelait ainsi), qué-qué-qué-zé lé fasse zeter en prison! » Ils se mettent alors tous les deux, le maître et le valet, à la grande stupéfaction des assistants, à me poursuivre autour de la table, renversant tabourets et pupitres, sans pouvoir m'atteindre, et je finis par m'enfuir à la course en jetant, avec un éclat de rire, ces mots à mon persécuteur : « Vous n'aurez ni moi ni mon nom, et je reviendrai bientôt ici étudier encore les partitions de Gluck ! »

Voilà comment se passa ma première entrevue avec Cherubini. Je ne sais s'il s'en souvenait quand je lui fus ensuite présenté d'une façon plus *officielle*. Il est assez plaisant en tous cas, que douze ans après, et malgré lui, je sois devenu conservateur et enfin bibliothécaire de cette même bibliothèque d'où il avait voulu me chasser. Quant à Hottin, c'est aujourd'hui mon garçon d'orchestre le plus dévoué, le plus furibond partisan de ma musique; il prétendait même, pendant les dernières années de la vie de Cherubini, qu'il n'y avait que moi pour remplacer l'illustre maître à la direction du Conservatoire. Ce en quoi M. Auber ne fut pas de son avis.

J'aurai d'autres anecdotes semblables à raconter sur Cherubini, où l'on verra que s'il m'a fait avaler bien des couleuvres, je lui ai lancé en retour quelques serpents à sonnettes dont les morsures lui ont cuit.

X

Mon père me retire ma pension. — Je retourne à la Côte.
— Les idées de province sur l'art et sur les artistes. —
Désespoir. — Effroi de mon père. — Il consent à me laisser
revenir à Paris. — Fanatisme de ma mère. — Sa malédiction.

L'espèce de succès obtenu par la première exécution
de ma messe avait un instant ralenti les hostilités de famille dont je souffrais tant, quand un nouvel incident
vint les ranimer, en redoublant le mécontentement de
mes parents.

Je me présentai au concours de composition musicale
qui a lieu tous les ans à l'Institut. Les candidats, avant
d'être admis à concourir, doivent subir une épreuve
préliminaire d'après laquelle les plus faibles sont exclus.
J'eus le malheur d'être de ceux-là. Mon père le sut et
cette fois, sans hésiter, m'avertit de ne plus compter sur
lui, si je m'obstinais à rester à Paris, et qu'il me retirait
ma pension. Mon bon maître lui écrivit aussitôt une lettre
pressante, pour l'engager à revenir sur cette décision,
l'assurant qu'il ne pouvait point y avoir de doutes sur
l'avenir musical qui m'était réservé, et que la musique
me sortait par tous les pores. Il mêlait à ses arguments

pour démontrer l'obligation où l'on était de céder à ma vocation, certaines idées religieuses dont le poids lui paraissait considérable, et qui, certes, étaient bien les plus malencontreuses qu'il pût choisir dans cette occasion. Aussi la réponse brusque, roide et presque impolie de mon père ne manqua pas de froisser violemment la susceptibilité et les croyances intimes de Lesueur. Elle commençait ainsi : « Je suis un incrédule, monsieur! » On juge du reste.

Un vague espoir de gagner ma cause en la plaidant moi-même me donna assez de résignation pour me soumettre momentanément. Je revins donc à la Côte.

Après un accueil glacial, mes parents m'abandonnèrent pendant quelques jours à mes réflexions, et me sommèrent enfin de choisir un état quelconque, puisque je ne voulais pas de la médecine. Je répondis que mon penchant pour la musique était unique et absolu et qu'il m'était impossible de croire que je ne retournasse pas à Paris pour m'y livrer. « Il faut pourtant bien te faire à cette idée, me dit mon père, car tu n'y retourneras jamais! »

A partir de ce moment je tombai dans une taciturnité presque complète, répondant à peine aux questions qui m'étaient adressées, ne mangeant plus, passant une partie de mes journées à errer dans les champs et les bois, et le reste enfermé dans ma chambre. A vrai dire, je n'avais point de projets; la fermentation sourde de ma pensée et la contrainte que je subissais semblaient avoir entièrement obscurci mon intelligence. Mes fureurs même s'éteignaient, je périssais par défaut d'air.

Un matin de bonne heure, mon père vint me réveiller: « Lève-toi, me dit-il, et quand tu seras habillé, viens dans mon cabinet, j'ai à te parler! » J'obéis sans pressentir de quoi il s'agissait. L'air de mon père était grave et triste plutôt que sévère. En entrant chez lui, je me préparais

néanmoins à soutenir un nouvel assaut, quand ces mots inattendus me bouleversèrent : « Après plusieurs nuits passées sans dormir, j'ai pris mon parti... Je consens à te laisser étudier la musique à Paris... mais pour quelque temps seulement ; et si, après de nouvelles épreuves, elles ne te sont pas favorables, tu me rendras bien la justice de déclarer que j'ai fait tout ce qu'il y avait de raisonnable à faire, et te décideras, je suppose, à prendre une autre voie. Tu sais ce que je pense des poëtes médiocres ; les artistes médiocres dans tous les genres ne valent pas mieux ; et ce serait pour moi un chagrin mortel, une humiliation profonde de te voir confondu dans la foule de ces hommes inutiles ! »

Mon père, sans s'en rendre compte, avait montré plus d'indulgence pour les médecins médiocres, qui, tout aussi nombreux que les méchants artistes, sont non-seulement inutiles, mais fort dangereux ! Il en est toujours ainsi, même pour les esprits d'élite ; ils combattent les opinions d'autrui par des raisonnements d'une justesse parfaite, sans s'apercevoir que ces armes à deux tranchants peuvent être également fatales à leurs plus chères idées.

Je n'en attendis pas davantage pour m'élancer au cou de mon père et promettre tout ce qu'il voulait. « En outre, reprit-il, comme la manière de voir de ta mère diffère essentiellement de la mienne à ce sujet, je n'ai pas jugé à propos de lui apprendre ma nouvelle détermination, et pour nous éviter à tous des scènes pénibles, j'exige que tu gardes le silence et partes pour Paris secrètement. » J'eus donc soin, le premier jour, de ne laisser échapper aucune parole imprudente ; mais ce passage d'une tristesse silencieuse et farouche à une joie délirante que je ne prenais pas la peine de déguiser, était trop extraordinaire pour ne pas exciter la curiosité de mes sœurs ; et Nanci, l'aînée, fit tant, me supplia avec de si vives instances de

lui en apprendre le motif, que je finis par lui tout avouer... en lui recommandant le secret. Elle le garda aussi bien que moi, cela se devine, et bientôt toute la maison, les amis de la maison, et enfin ma mère en furent instruits.

Pour comprendre ce qui va suivre, il faut savoir que ma mère dont les opinions religieuses étaient fort exaltées, y joignait celles dont beaucoup de gens ont encore de nos jours le malheur d'être imbus, en France, sur les arts qui, de près ou de loin, se rattachent au théâtre. Pour elle, acteurs, actrices, chanteurs, musiciens, poëtes, compositeurs, étaient des créatures abominables, frappées par l'Église d'excommunication, et comme telles prédestinées à l'enfer. A ce sujet, une de mes tantes (qui m'aime pourtant aujourd'hui bien sincèrement et m'estime *encore*, je l'espère), la tête pleine des idées *libérales* de ma mère, me fit un jour une stupéfiante réponse. Discutant avec elle, j'en étais venu à lui dire : « A vous entendre, chère tante, vous seriez fâchée, je crois, que Racine fût de votre famille? » — « Eh! mon ami... la *considération* avant tout! » Lesueur faillit étouffer de rire, lorsque plus tard, à Paris, je lui citai ce mot caractéristique. Aussi ne pouvant attribuer une semblable manière de voir qu'à une vieillesse voisine de la décrépitude, il ne manquait jamais, quand il était d'humeur gaie, de me demander des nouvelles de l'ennemie de Racine, *ma vieille tante;* bien qu'elle fût jeune alors et jolie comme un ange.

Ma mère donc, persuadée qu'en me livrant à la composition musicale (qui, d'après les idées françaises, n'existe pas hors du théâtre) je mettais le pied sur une route conduisant à la déconsidération en ce monde et à la damnation dans l'autre, n'eut pas plus tôt vent de ce qui se passait que son âme se souleva d'indignation. Son regard courroucé m'avertit qu'elle savait tout. Je crus prudent de m'esquiver et de me tenir coi jusqu'au moment du

départ. Mais je m'étais à peine réfugié dans mon réduit depuis quelques minutes, qu'elle m'y suivit, l'œil étincelant, et tous ses gestes indiquant une émotion extraordinaire ; « Votre père, me dit-elle, en quittant le tutoiement habituel, a eu la faiblesse de consentir à votre retour à Paris, il favorise vos extravagants et coupables projets!... Je n'aurai pas, moi, un pareil reproche à me faire, et je m'oppose formellement à ce départ! — Ma mère!... — Oui, je m'y oppose, et je vous conjure, Hector, de ne pas persister dans votre folie. Tenez, je me mets à vos genoux, moi, votre mère, je vous supplie humblement d'y renoncer... — Mon Dieu, ma mère permettez que je vous relève, je ne puis... supporter cette vue... — Non, je reste!... » Et, après un instant de silence : « Tu me refuses, malheureux! tu as pu, sans te laisser fléchir, voir ta mère à tes pieds! Eh bien! pars! Va te traîner dans les fanges de Paris, déshonorer ton nom, nous faire mourir, ton père et moi, de honte et de chagrin! Je quitte la maison jusqu'à ce que tu en sois sorti Tu n'es plus mon fils! je te maudis! »

Est-il croyable que les opinions religieuses aidées de tout ce que les préjugés provinciaux ont de plus insolemment méprisant pour le culte des arts, aient pu amener entre une mère aussi tendre que l'était la mienne et un fils aussi reconnaissant et respectueux que je l'avais toujours été, une scène pareille?... Scène d'une violence exagérée, invraisemblable, horrible, que je n'oublierai jamais, et qui n'a pas peu contribué à produire la haine dont je suis plein pour ces stupides doctrines, reliques du moyen âge, et, dans la plupart des provinces de France, conservées encore aujourd'hui.

Cette rude épreuve ne finit pas là. Ma mère avait disparu ; elle était allée se réfugier à une maison de campagne nommée le Chuzeau, que nous avions près de la Côte. L'heure du départ venue, mon père voulut tenter

avec moi un dernier effort pour obtenir d'elle un adieu, et la révocation de ses cruelles paroles Nous arrivâmes au Chuzeau avec mes deux sœurs. Ma mère lisait dans le verger au pied d'un arbre. En nous apercevant, elle se leva et s'enfuit. Nous attendîmes longtemps, nous la suivîmes, mon père l'appela, mes sœurs et moi nous pleurions; tout fut vain; et je dus m'éloigner sans embrasser ma mère, sans en obtenir un mot, un regard, e chargé de sa malédiction!...

XI

Retour à Paris. — Je donne des leçons. — J'entre dans la classe de Reicha au Conservatoire. — Mes dîners sur le Pont-Neuf. — Mon père me retire de nouveau ma pension. Opposition inexorable. — Humbert Ferrand. — R. Kreutzer.

A peine de retour a Paris et dès que j'eus repris auprès de Lesueur le cours de mes études musicales, je m'occupai de rendre à de Pons la somme qu'il m'avait prêtée. Cette dette me tourmentait. Ce n'était pas avec les cent vingt francs de ma pension mensuelle que je pouvais y parvenir. J'eus le bonheur de trouver plusieurs élèves de solfége, de flûte et de guitare, et en joignant au produit de ces leçons des économies faites sur ma dépense personnelle, je parvins au bout de quelques mois à mettre de côté six cents francs, que je m'empressai de porter à mon obligeant créancier. On se demandera sans doute quelles économies je pouvais faire sur mon modique revenu ?... Les voici :

J'avais loué à bas prix une très-petite chambre, au cinquième, dans la Cité, au coin de la rue de Harley et du quai des Orfévres, et, au lieu d'aller dîner chez le restaurateur, comme auparavant, je m'étais mis à un régime cénobitique qui réduisait le prix de mes repas à sept ou huit sous, tout au plus. Ils se composaient géné-

ralement de pain, de raisins secs, de pruneaux ou de dattes.

Comme on était alors dans la belle saison, en sortant de faire mes emplettes gastronomiques chez l'épicier voisin, j'allais ordinairement m'asseoir sur la petite terrasse du Pont-Neuf, aux pieds de la statue d'Henri IV : là, sans penser à la *poule au pot* que le bon roi avait rêvée pour le dîner du dimanche de ses paysans, je faisais mon frugal repas, en regardant au loin le soleil descendre derrière le mont Valérien, suivant d'un œil charmé les reflets radieux des flots de la Seine, qui fuyaient en murmurant devant moi, et l'imagination ravie des splendides images des poésies de Thomas Moore, dont je venais de découvrir une traduction française que je lisais avec amour pour la première fois. Mais de Pons, peiné sans doute des privations que je m'imposais pour lui rendre son argent, privations que la fréquence de nos relations ne m'avait pas permis de lui cacher, peut-être embarrassé lui-même, et désireux d'être remboursé complétement, écrivit à mon père, l'instruisit de tout et réclama les six cents francs qui lui restaient encore dus. Cette franchise fut désastreuse. Mon père déjà se repentait amèrement de sa condescendance ; j'étais depuis cinq mois à Paris, sans que ma position eût changé, et sans que mes progrès dans la carrière musicale fussent devenus sensibles. Il avait imaginé, sans doute, qu'en si peu de temps je me ferais admettre au concours de l'Institut, j'obtiendrais le grand prix, j'écrirais un opéra en trois actes qui serait représenté avec un succès extraordinaire, je serais décoré de la Légion d'honneur, pensionné du gouvernement, etc., etc. Au lieu de cela, il recevait l'avis d'une dette que j'avais contractée, et dont la moitié restait à acquitter. La chute était lourde, et j'en ressentis rudement le contre-coup. Il rendit à de Pons ses six cents francs, m'annonça que décidément, si je n'abandonnais

ma chimère musicale, il ne voulait plus m'aider à prolonger mon séjour à Paris, et que j'eusse en ce cas à me suffire à moi-même. J'avais quelques élèves, j'étais accoutumé à vivre de peu, je ne devais plus rien à de Pons, je n'hésitai point. Je restai. Mes travaux en musique étaient alors nombreux et actifs précisément. Cherubini, dont l'esprit d'ordre se manifestait en tout, sachant que je n'avais pas suivi la route ordinaire au Conservatoire pour entrer dans la classe de composition de Lesueur, me fit admettre dans celle de contre-point et de fugue de Reicha, qui, dans la hiérarchie des études, précédait la classe de composition. Je suivis ainsi simultanément les cours de ces deux maîtres. En outre, je venais de me lier avec un jeune homme de cœur et d'esprit, que je suis heureux de compter parmi mes amis les plus chers, Humbert Ferrand ; il avait écrit pour moi un poëme de grand opéra, les *Francs-Juges*, et j'en composais la musique avec un entraînement sans égal. Ce poëme fut plus tard refusé par le comité de l'Académie Royale de musique, et ma partition fut du même coup condamnée à l'obscurité, d'où elle n'est jamais sortie. L'ouverture seule a pu se faire jour. J'ai employé çà et là les meilleures idées de cet opéra, en les développant, dans mes compositions postérieures, le reste subira probablement le même sort, ou sera brûlé. Ferrand avait écrit aussi une scène héroïque avec chœurs, dont le sujet, la *Révolution grecque*, occupait alors tous les esprits. Sans interrompre bien longtemps le travail des *Francs-Juges*, je l'avais mise en musique. Cette œuvre, où l'on sentait à chaque page l'énergique influence du style de Spontini, fut l'occasion de mon premier choc contre un dur égoïsme dont je ne soupçonnais pas l'existence, celui de la plupart des maîtres célèbres, et me fit sentir combien les jeunes compositeurs, même les plus obscurs, sont en général mal venus auprès d'eux.

Rodolphe Kreutzer était directeur général de la musique à l'Opéra; les concerts spirituels de la semaine sainte devaient bientôt avoir lieu dans ce théâtre; il dépendait de lui d'y faire exécuter ma scène; j'allai le lui demander. Ma visite toutefois était préparée par une lettre que M. de Larochefoucauld, surintendant des beaux-arts, lui avait écrite à mon sujet, d'après la recommandation pressante d'un de ses secrétaires, ami de Ferrand. De plus, Lesueur m'avait chaudement appuyé verbalement auprès de son confrère. On pouvait raisonnablement espérer. Mon illusion fut courte. Kreutzer, ce grand artiste, auteur de *la Mort d'Abel* (belle œuvre sur laquelle, plein d'enthousiasme, je lui avais adressé quelques mois auparavant un véritable dithyrambe), Kreutzer que je supposais bon et accueillant comme mon maître, parce que je l'admirais, me reçut de la façon la plus dédaigneuse et la plus impolie. Il me rendit à peine mon salut, et, sans me regarder, me jeta ces mots par-dessus son épaule : « Mon bon ami (il ne me connaissait pas!), nous ne pouvons exécuter aux concerts spirituels de nouvelles compositions. Nous n'avons pas le temps de les étudier; Lesueur le sait bien. » Je me retirai le cœur gonflé. Le dimanche suivant, une explication eut lieu entre Lesueur et Kreutzer à la chapelle royale, où ce dernier était simple violoniste. Poussé à bout par mon maître, il finit par lui répondre sans déguiser sa mauvaise humeur : « Eh! pardieu! que deviendrions nous si nous aidions ainsi les jeunes gens?... » Il eut au moins de la franchise

XII

Je concours pour une place de choriste. — Je l'obtiens. —
A. Charbonnel. — Notre ménage de garçons.

Cependant l'hiver aprochait; l'ardeur avec laquelle je m'étais livré au travril de mon opéra m'avait fait un peu négliger mes élèves; mes festins de Lucullus ne pouvaient plus avoir lieu dans ma salle ordinaire du Pont-Neuf, abandonnée du soleil et qu'environnait une froide et humide atmosphère. Il me fallait du bois, des habits plus chauds. Où prendre l'argent nécessaire à cette indispensable dépense?... Le produit de mes leçons à un franc le cachet, bien loin d'y suffire, menaçait de se réduire bientôt à rien. Retourner chez mon père, m'avouer coupable et vaincu, ou mourir de faim! telle était l'alternative qui s'offrait à moi. Mais la fureur indomptable dont elle me remplit me donna de nouvelles forces pour la lutte, et je me déterminai à tout entreprendre, à tout souffrir, à quitter même Paris, s'il le fallait, pour ne pas revenir platement végéter à la Côte. Mon ancienne passion pour les voyages s'associant alors à celle de la musique, je résolus de recourir aux correspondants des théâtres étrangers et de m'engager comme première ou seconde flûte dans un orchestre de New-York, de Mexico,

de Sydney ou de Calcutta. Je serais allé en Chine, je me serais fait matelot, flibustier, boucanier, sauvage, plutôt que de me rendre. Tel est mon caractère. Il est aussi inutile et aussi dangereux pour une volonté étrangère de contrecarrer la mienne, si la passion l'anime, que de croire empêcher l'explosion de la poudre à canon en la comprimant.

Heureusement, mes recherches et mes sollicitations auprès des correspondants de théâtres furent vaines, et je ne sais à quoi j'allais me résoudre, quand j'appris la prochaine ouverture du Théâtre des Nouveautés où l'on devait jouer, avec le vaudeville, des opéras-comiques d'une certaine dimension. Je cours chez le régisseur lui demander une place de flûte dans son orchestre. Les places de flûte étaient déjà données. J'en demande une de choriste. Il n'y en avait plus. Mort et furies!!... Le régisseur pourtant prend mon adresse, en promettant de m'avertir si l'on se décidait à augmenter le personnel des chœurs. Cet espoir était bien faible; il me soutint néanmoins pendant quelques jours, après lesquels une lettre de l'administration du Théâtre des Nouveautés m'annonça que le concours était ouvert pour la place objet de mon ambition. L'examen des prétendants devait avoir lieu dans la salle des Francs-Maçons de la rue de Grenelle-Saint-Honoré. Je m'y rendis. Cinq ou six pauvres diables comme moi attendaient déjà leurs juges dans un silence plein d'anxiété. Je trouvai parmi eux un tisserand, un forgeron, un acteur congédié d'un petit théâtre du boulevard, et un chantre de l'église de Saint-Eustache. Il s'agissait d'un concours de basses; ma voix ne pouvait compter que pour un médiocre baryton; mais notre examinateur, pensais-je, n'y regarderait peut-être pas de si près.

C'était le régisseur en personne. Il parut, suivi d'un musicien nommé Michel, qui fait encore à cette heure

partie de l'orchestre du Vaudeville. On ne s'était procuré ni piano ni pianiste. Le violon de Michel devait suffir pour nous accompagner.

La séance est ouverte. Mes rivaux chantent successivement, à leur manière, différents airs qu'ils avaient soigneusement étudiés. Mon tour venu, notre énorme régisseur, assez plaisamment nommé Saint-Léger, me demande ce que j'ai apporté.

— Moi? rien.

— Comment rien? Et que chanterez-vous alors?

— Ma foi, ce que vous voudrez. N'y a-t-il pas ici quelque partition, un solfége, un cahier de vocalises?...

— Nous n'avons rien de tout cela. D'ailleurs, continue le régisseur d'un ton assez méprisant, vous ne chantez pas à première vue, je suppose?...

— Je vous demande pardon, je chanterai à première vue ce qu'on me présentera.

— Ah! c'est différent. Mais puisque nous manquons entièrement de musique, ne sauriez-vous point par cœur quelque morceau connu?

— Oui, je sais par cœur *les Danaïdes, Stratonice, la Vestale, Cortez, Œdipe,* les deux *Iphigénie, Orphée, Armide...*

— Assez! assez! Diable! quelle mémoire! Voyons, puisque vous êtes si savant, dites-nous l'air d'*Œdipe* de Sacchini : *Elle m'a prodigué.*

— Volontiers.

— Tu peux l'accompagner, Michel?

— Parbleu! seulement je ne sais plus dans quel ton il est écrit.

— En mi bémol. Chanterai-je le récitatif?

— Oui, voyons le récitatif.

L'accompagnateur me donne l'accord de mi bémol et je commence :

« Antigone me reste, Antigone est ma fille,
» Elle est tout pour mon cœur, seule elle est ma famille.
» Elle m'a prodigué sa tendresse et ses soins,
» Son zèle dans mes maux m'a fait trouver des charmes, etc. »

Les autres candidats se regardaient d'un air piteux, pendant que se déroulait la noble mélodie, ne se dissimulant pas qu'en comparaison de moi, qui n'étais pourtant point un Pischek ni un Lablache, ils avaient chanté, non comme des vachers, mais comme des veaux. Et dans le fait, je vis à un petit signe du gros régisseur Saint-Léger, qu'ils étaient, pour employer l'argot des coulisses, enfoncés jusqu'au *troisième dessous*. Le lendemain, je reçus ma nomination officielle; je l'avais emporté sur le tisserand, le forgeron, l'acteur, et même sur le chantre de Saint-Eustache. Mon service commençait immédiatement et j'avais cinquante francs par mois.

Me voilà donc, en attendant que je puisse devenir un damné compositeur dramatique, choriste dans un théâtre de second ordre, déconsidéré et excommunié jusqu'à la moelle des os! J'admire comme les efforts de mes parents pour m'arracher à l'abime avaient bien réussi!

Un bonheur n'arrive jamais seul. Je venais à peine de remporter cette grande victoire, qu'il me tomba du ciel deux nouveaux élèves et que je fis la rencontre d'un étudiant en pharmacie, mon compatriote, Antoine Charbonnel. Il allait s'installer dans le quartier Latin pour y suivre les cours de chimie et voulait, comme moi, se livrer à d'héroïques économies. Nous n'eûmes pas plutôt fait l'un et l'autre le compte de notre fortune que, parodiant le mot de de Walter dans la *Vie d'un joueur*, nous nous écriâmes presque simultanément : « Ah! tu n'as pas d'argent! Eh bien, mon cher, il faut nous associer! » Nous louâmes deux petites chambres dans la rue de la Harpe. Antoine, qui avait l'habitude de manipuler four-

neaux et cornues, s'établit notre cuisinier en chef, et fit de moi un simple marmiton. Tous les matins nous allions au marché acheter nos provisions, qu'à la grande confusion de mon camarade, j'apportais bravement au logis sous mon bras, sans prendre la peine d'en dérober la vue aux passants. Il y eut même un jour entre nous, à ce sujet, une véritable querelle. O pharmaceutique amour-propre !

Nous vécûmes ainsi comme des princes... émigrés, pour trente francs chacun par mois. Depuis mon arrivée à Paris, je n'avais pas encore joui d'une pareille aisance. Je me passai plusieurs coûteuses fantaisies; j'achetai un piano [1]... et quel piano ! je décorai ma chambre des portraits proprement encadrés des dieux de la musique, je me donnai le poëme des *Amours des Anges,* de Moore. De son côté, Antoine, qui était adroit comme un singe (comparaison très-mal choisie, car les singes ne savent que détruire), fabriquait dans ses moments perdus une foule de petits ustensiles agréables et utiles. Avec des bûches de notre bois, il nous fit deux paires de galoches très-bien conditionnées; il en vint même, pour varier la monotonie un peu spartiate de notre ordinaire, à faire un filet et des appeaux, avec lesquels, quand le printemps fut venu, il alla prendre des cailles dans la plaine de Montrouge. Ce qu'il y eut de plaisant, c'est que, malgré mes absences périodiques du soir (le Théâtre des Nouveautés jouant chaque jour), Antoine ignora pendant toute la durée de notre vie en commun, que j'avais eu

1. Il me coûta cent dix francs. J'ai déjà dit que je ne jouais pas du piano; pourtant j'aime à en avoir un pour y plaquer des accords de temps en temps. D'ailleurs, je me plais dans la société des instruments de musique, et, si j'étais assez riche, j'aurais toujours autour de moi, en travaillant, un grand piano à queue, deux ou trois harpes d'Érard, des trompettes de Sax, et une collection de basses et de violons de Stradivarius.

le *malheur de monter sur les planches*. Peu flatté de n'être que simple choriste, il ne me souriait guère de l'instruire de mon humble condition. J'étais censé, en me rendant au théâtre, aller donner des leçons dans un des quartiers lointains de Paris. Fierté bien digne de la sienne! J'aurais souffert en laissant voir à mon camarade comment je gagnais honnêtement mon pain, et il s'indignait, lui, au point de s'éloigner de moi le rouge au front, si, marchant à ses côtés dans les rues, je portais ostensiblement le pain que j'avais honnêtement gagné. A vrai dire, et je me dois cette justice, le motif de mon silence ne venait point d'une aussi sotte vanité. Malgré les rigueurs de mes parents et l'abandon complet dans lequel ils m'avaient laissé, je n'eusse voulu pour rien au monde leur causer la douleur (incalculable avec leurs idées) d'apprendre la détermination que j'avais prise, et qu'il était en tout cas fort inutile de leur laisser savoir; je craignais donc que la moindre indiscrétion de ma part ne vînt à tout leur révéler et je me taisais. Ainsi qu'Antoine Charbonnel, ils n'ont connu ma *carrière dramatique* que sept ou huit ans après qu'elle fut terminée, en lisant des notices biographiques publiées sur moi dans divers journaux.

XIII

Premières compositions pour l'orchestre. — Mes études
l'Opéra. — Mes deux maîtres, Lesueur et Reicha.

Ce fut à cette époque que je composai mon premier grand morceau instrumental : l'ouverture des *Francs-Juges*. Celle de Waverley lui succéda bientôt après. J'étais si ignorant alors du mécanisme de certains instruments, qu'après avoir écrit le solo en ré bémol des trombones, dans l'introduction des *Francs-Juges*, je craignis qu'il ne présentât d'énormes difficultés d'exécution, et j'allai, fort inquiet, le montrer à un des trombonistes de l'Opéra. Celui-ci, en examinant la phrase, me rassura complétement : « Le ton de ré bémol est, au contraire, un des plus favorables à cet instrument, me dit-il, et vous pouvez compter sur un grand effet pour votre passage. »

Cette assurance me donna une telle joie, qu'en revenant chez moi, tout préoccupé, et sans regarder où je marchais, je me donnai une entorse. J'ai mal au pied maintenant, quand j'entends ce morceau. D'autres, peut-être, ont mal à la tête.

Mes deux maîtres ne m'ont rien appris en instrumentation. Lesueur n'avait de cet art que des notions for-

bornées. Reicha connaissait bien les ressources particulières de la plupart des instruments à vent, mais je doute qu'il ait eu des idées très-avancées au sujet de leur groupement par grandes et petites masses. D'ailleurs, cette partie de l'enseignement, qui n'est point encore maintenant représentée au Conservatoire, était étrangère à son cours, où il avait à s'occuper seulement du contre-point et de la fugue. Avant de m'engager au Théâtre des Nouveautés, j'avais fait connaissance avec un ami du célèbre maître des ballets Gardel. Grâce aux billets de parterre qu'il me donnait, j'assistais régulièrement à toutes les représentations de l'Opéra. J'y apportais la partition de l'ouvrage annoncé, et je la lisais pendant l'exécution. Ce fut ainsi que je commençai à me familiariser avec l'emploi de l'orchestre, et à connaître l'accent et le timbre, sinon l'étendue et le mécanisme de la plupart des instruments. Cette comparaison attentive de l'effet produit et du moyen employé à le produire, me fit même apercevoir le lien caché qui unit l'expression musicale à l'art spécial de l'instrumentation ; mais personne ne m'avait mis sur la voie. L'étude des procédés des trois maîtres modernes, Beethoven, Weber et Spontini, l'examen impartial des *coutumes* de l'instrumentation, celui des formes et des combinaisons *non usitées*, la fréquentation des virtuoses, les essais que je les ai amenés à faire sur leurs divers instruments, et un peu d'instinct ont fait pour moi le reste.

Reicha professait le contre-point avec une clarté remarquable ; il m'a beaucoup appris en peu de temps et en peu de mots. En général, il ne négligeait point, comme la plupart des maîtres, de donner à ses élèves, autant que possible, la raison des règles dont il leur recommandait l'observance.

Ce n'était ni un empirique, ni un esprit stationnaire ; il croyait au progrès dans certaines parties de l'art, et son

respect pour les pères de l'harmonie n'allait pas jusqu'au fétichisme. De là les dissensions qui ont toujours existé entre lui et Cherubini ; ce dernier ayant poussé l'idolâtrie de l'autorité en musique au point de faire abstraction de son propre jugement, et de dire, par exemple, dans son *Traité de contre-point*: « Cette disposition harmonique me paraît préférable à l'autre, mais les anciens maîtres ayant été de l'avis contraire, *il faut s'y soumettre.* »

Reicha, dans ses compositions, obéissait encore à la routine, tout en la méprisant. Je le priai une fois de me dire franchement ce qu'il pensait des fugues vocalisées sur le mot *amen* ou sur *kyrie eleison*, dont les messes solennelles ou funèbres des plus grands compositeurs de toutes les écoles sont infestées. « Oh ! s'écria-t-il vivement, c'est de la barbarie ! — En ce cas, monsieur, pourquoi donc en écrivez-vous ? — Mon Dieu, *tout le monde en fait !* » Miseria !...

Lesueur, à cet égard, était plus logique. Ces fugues monstrueuses, qui par leur ressemblance avec les vociférations d'une troupe d'ivrognes, paraissent n'être qu'une parodie impie du texte et du style sacrés, il les trouvait, lui aussi, dignes des temps et des peuples barbares mais il se gardait d'en écrire, et les fugues assez rares qu'il a disséminées dans ses œuvres religieuses n'ont rien de commun avec ces grotesques abominations. L'une de ses fugues, au contraire, commençant par ces mots : *Quis enarrabit cœlorum gloriam !* est un chef-d'œuvre de dignité de style, de science harmonique, et bien plus, un chef-d'œuvre aussi d'expression que la forme fuguée sert ici elle-même. Quand, après l'exposition du *sujet* (large et beau) commençant par la dominante, la *réponse* vient à entrer avec éclat sur la tonique, en répétant ces mots : *Quis enarrabit !* (qui racontera la gloire des cieux ?), il semble que cette partie du chœur, échauffée par l'enthousiasme de l'autre, s'élance à son tour pour

chanter avec un redoublement d'exaltation les merveilles du firmament. Et puis, comme le rayonnement instrumental colore avec bonheur toute cette harmonie vocale ! Avec quelle puissance ces basses se meuvent sous ces dessins de violons qui scintillent dans les parties élevées de l'orchestre, comme des étoiles. Quelle stretta éblouissante, sur la pédale ! Certes ! voilà une fugue justifiée par le sens des paroles, digne de son objet et magnifiquement belle ! C'est l'œuvre d'un musicien dont l'inspiration a été là d'une élévation rare, et d'un artiste qui raisonnait son art ! Quant à ces fugues dont je parlais à Reicha, fugues de tavernes et de mauvais lieux, j'en pourrais citer un grand nombre, signées de maîtres bien supérieurs à Lesueur ; mais, en les écrivant pour obéir à l'usage, ces maîtres, quels qu'ils soient, n'en ont pas moins fait une abnégation honteuse de leur intelligence et commis un outrage impardonnable à l'expression musicale.

Reicha, avant de venir en France, avait été à Bonn le condisciple de Beethoven. Je ne crois pas qu'ils aient jamais eu l'un pour l'autre une bien vive sympathie, Reicha attachait un grand prix à ses connaissances en mathématiques. « C'est à leur étude, nous disait-il pendant une de ses leçons, que je dois d'être parvenu à me rendre complétement maître de mes idées ; elle a dompté et refroidi mon imagination, qui auparavant m'entraînait follement, et, en la soumettant au raisonnement et à la réflexion, elle a doublé ses forces. » Je ne sais si cette idée de Reicha est aussi juste qu'il le croyait et si ses facultés musicales ont beaucoup gagné à l'étude des sciences exactes. Peut-être le goût des combinaisons abstraites et des jeux d'esprit en musique, le charme réel qu'il trouvait à résoudre certaines propositions épineuses qui ne servent guère qu'à détourner l'art de son chemin en lui faisant perdre de vue le but auquel il doit tendre

incessamment, en furent-ils le résultat; peut-être cet amour du calcul nuisit-il beaucoup, au contraire, au succès et à la valeur de ses œuvres, en leur faisant perdre en expression mélodique ou harmonique, en effet purement musical, ce qu'elles gagnaient en combinaisons ardues, en difficultés vaincues, en travaux curieux, fait pour l'œil plutôt que pour l'oreille. Au reste, Reicha paraissait aussi peu sensible à l'éloge qu'à la critique; il ne semblait attacher de prix qu'aux succès des jeunes artistes dont l'éducation harmonique lui était confiée au Conservatoire, et il leur donnait ses leçons avec tout le soin et toute l'attention imaginables. Il avait fini par me témoigner de l'affection; mais, dans le commencement de mes études, je m'aperçus que je l'incommodais à force de lui demander la *raison* de toutes les règles; raison qu'en certains cas il ne pouvait me donner, puisque... elle n'existe pas. Ses quintettes d'instruments à vent ont joui d'une certaine vogue à Paris pendant plusieurs années. Ce sont des compositions intéressantes, mais un peu froides. Je me rappelle, en revanche, avoir entendu un duo magnifique, plein d'élan et de passion, dans son opéra de *Sapho*, qui eut quelques représentations.

XIV

Concours à l'Institut. — On déclare ma cantate inexécutable. — Mon adoration pour Gluck et Spontini. — Arrivée de Rossini. — Les dilettanti. — Ma fureur. — M. Ingres.

L'époque du concours de l'Institut étant revenue, je m'y présentai de nouveau. Cette fois je fus admis. On nous donna à mettre en musique une scène lyrique à grand orchestre, dont le sujet était *Orphée déchiré par les Bacchantes*. Je crois que mon dernier morceau n'était pas sans valeur; mais le médiocre pianiste (on verra bientôt quelle est l'incroyable organisation de ces concours) chargé d'accompagner ma partition, ou plutôt d'en représenter l'orchestre sur le piano, n'ayant pu se tirer de la Bacchanale, la section de musique de l'Institut, composée de Cherubini, Paër, Lesueur, Berton, Boïeldieu et Catel, me mit hors de concours, en déclarant mon ouvrage *inexécutable*.

Après l'égoïsme plat et lâche des maîtres qui ont peur des commençants et les repoussent, il me restait à connaître l'absurdité tyrannique des institutions qui les étranglent. Kreutzer m'empêcha d'obtenir peut-être un succès dont les avantages pour moi eussent alors été considérables; les académiciens, en m'appliquant la

lettre d'un règlement ridicule, m'enlevèrent la chance d'une distinction, sinon brillante, au moins encourageante, et m'exposèrent aux plus funestes conséquences du désespoir et d'une indignation concentrée.

Un congé de quinze jours m'avait été accordé par le Théâtre des Nouveautés pour le travail de ce concours; dès qu'il fut expiré, je dus reprendre ma chaîne. Mais presque aussitôt je tombai gravement malade; une esquinancie faillit m'emporter. Antoine courait les grisettes; il me laissait seul des journées entières et une partie de la nuit; je n'avais ni domestique, ni garde pour me servir. Je crois que je serais mort un soir sans secours, si, dans un paroxysme de douleur, je n'eusse, d'un hardi coup de canif, percé au fond de ma gorge l'abcès qui m'étouffait. Cette *opération* peu scientifique fut le signal de ma convalescence. J'étais presque rétabli quand mon père, vaincu par tant de constance et inquiet sans doute sur mes moyens d'existence qu'il ne connaissait pas, me rendit ma pension. Grâce à ce retour inespéré de la tendresse paternelle, je pus renoncer à ma place de choriste. Ce ne fut pas un médiocre bonheur, car, indépendamment de la fatigue physique dont ce service quotidien m'accablait, la stupidité de la musique que j'avais à subir dans ces petits opéras semblables à des vaudevilles, et dans ces grands vaudevilles singeant des opéras, eût fini par me donner le choléra ou me frapper d'idiotisme. Les musiciens dignes de ce nom, et qui savent quels sont en France nos théâtres semi-lyriques, peuvent seuls comprendre ce que j'ai souffert.

Je pus reprendre ainsi avec un redoublement d'ardeur mes soirées de l'Opéra, dont les exigences du triste métier que je faisais au Théâtre des Nouveautés m'avaient imposé le sacrifice. J'étais alors adonné tout entier à l'étude et au culte de la grande musique dramatique. N'ayant jamais entendu, en fait de concerts sérieux, que

ceux de l'Opéra, dont la froideur et la mesquine exécution n'étaient pas propres à me passionner bien vivement, mes idées ne s'étaient point tournées du côté de la musique instrumentale. Les symphonies de Haydn et de Mozart, compositions du genre *intime* en général, exécutées par un trop faible orchestre, sur une scène trop vaste et mal disposée pour la sonorité, n'y produisaient pas plus d'effet que si on les eût jouées dans la plaine de Grenelle; cela paraissait confus, petit et glacial. Beethoven, dont j'avais lu deux symphonies et entendu un andante seulement, m'apparaissait bien au loin comme un soleil, mais comme un soleil obscurci par d'épais nuages. Weber n'avait pas encore produit ses chefs-d'œuvre ; son nom même nous était inconnu. Quant à Rossini et au fanatisme qu'il excitait depuis peu dans le monde fashionable de Paris, c'était pour moi le sujet d'une colère d'autant plus violente, que cette nouvelle école se présentait naturellement comme l'antithèse de celles de Gluck et de Spontini. Ne concevant rien de plus magnifiquement beau et vrai que les œuvres de ces grands maîtres, le cynisme mélodique, le mépris de l'expression et des convenances dramatiques, la reproduction continuelle d'une formule de cadence, l'éternel et puéril crescendo, et la brutale grosse caisse de Rossini, m'exaspéraient au point de m'empêcher de reconnaître jusque dans son chef-d'œuvre (*le Barbier*), si finement instrumenté d'ailleurs [1], les étincelantes qualités de son génie. Je me suis alors demandé plus d'une fois comment je pourrais m'y prendre pour miner le Théâtre-Italien et le faire sauter un soir de représentation, avec toute sa population rossinienne. Et quand je rencontrais un de ces dilettanti objets de mon aversion : « Gredin ! grommelais-je, en lui jetant un regard de Shylock, je voudrais pouvoir

1. Et sans grosse caisse.

t'empaler avec un fer rouge! » Je dois avouer franchement qu'au fond j'ai encore aujourd'hui, au meurtre près, ces mauvais sentiments et cette étrange manière de voir. Je n'empalerais certainement personne *avec un fer rouge*, je ne ferais pas sauter le Théâtre-Italien, même si la mine était prête et qu'il n'y eût qu'à y mettre le feu, mais j'applaudis de cœur et d'âme notre grand peintre Ingres, quand je l'entends dire en parlant de certaines œuvres de Rossini : « C'est la musique d'un malhonnête homme [1] ! »

1. Cette ressemblance entre mes opinions et celles de M. Ingres, au sujet de plusieurs *opéras sérieux* italiens de Rossini, n'est pas la seule dont je puisse m'honorer. Elle n'empêche pas néanmoins l'illustre auteur du martyre de Saint-Symphorien de me regarder comme un musicien abominable, un monstre, un brigand, un antechrist. Mais je lui pardonne sincèrement à cause de son admiration pour Gluck. L'enthousiasme serait donc le contraire de l'amour; il nous fait aimer les gens qui aiment ce que nous aimons, même quand ils nous haïssent.

XV

Mes soirées à l'Opéra. — Mon prosélytisme. — Scandales. — Scène d'enthousiasme. Sensibilité d'un mathématicien.

La plupart des représentations de l'Opéra étaient des solennités auxquelles je me préparais par la lecture et la méditation des ouvrages qu'on y devait exécuter. Le fanatisme d'admiration que nous professions, quelques habitués du parterre et moi, pour nos auteurs favoris, n'était comparable qu'à notre haine profonde pour les autres. Le Jupiter de notre Olympe était Gluck, et le culte que nous lui rendions ne se peut comparer à rien de ce que le dilettantisme le plus effréné pourrait imaginer aujourd'hui. Mais si quelques-uns de mes amis étaient de fidèles sectateurs de cette religion musicale, je puis dire sans vanité que j'en étais le pontife. Quand je voyais faiblir leur ferveur, je la ranimais par des prédications dignes des Saint-Simoniens ; je les amenais à l'Opéra bon gré, mal gré, souvent en leur donnant des billets achetés de mon argent, au bureau, et que je prétendais avoir reçus d'un employé de l'administration. Dès que, grâce à cette ruse j'avais entraîné mes hommes à la représentation du chef-d'œuvre de Gluck, je les plaçais sur une banquette du parterre, en leur recommandant bien de n'en pas chan

ger, vu que toutes les places n'étaient pas également bonnes pour l'audition, et qu'il n'y en avait pas une dont je n'eusse étudié les défauts ou les avantages. Ici on était trop près des cors, là on ne les entendait pas ; à droite le son des trombones dominait trop ; à gauche, répercuté par les loges du-rez-de-chaussée, il produisait un effet désagréable ; en bas, on était trop près de l'orchestre, il écrasait les voix ; en haut, l'éloignement de la scène empêchait de distinguer les paroles, ou l'expression de la physionomie des acteurs ; l'instrumentation de cet ouvrage devait être entendue de tel endroit, les chœurs de celui-ci de tel autre ; à tel acte, la décoration représentant un bois sacré, la scène était très-vaste et le son se perdait dans le théâtre de toutes parts, il fallait donc se rapprocher ; un autre, au contraire, se passait dans l'intérieur d'un palais, le décor était ce que les machinistes appellent un *salon fermé,* la puissance des voix étant doublée par cette circonstance si indifférente en apparence, on devait remonter un peu dans le parterre, afin que les sons de l'orchestre et ceux des voix, entendus de moins près, paraissent plus intimement unis et fondus dans un ensemble plus harmonieux.

Une fois ces instructions données, je demandais à mes néophytes s'ils connaissaient bien la pièce qu'ils allaient entendre. S'ils n'en avaient pas lu les paroles, je tirais un livret de ma poche, et, profitant du temps qui nous restait avant le lever de la toile, je le leur faisais lire, en ajoutant aux principaux passages toutes les observations que je croyais propres à leur faciliter l'intelligence de la pensée du compositeur ; car nous venions toujours de fort bonne heure pour avoir le choix des places, ne pas nous exposer à manquer les premières notes de l'ouverture, et goûter ce charme singulier de l'attente avant une grande jouissance qu'on est assuré d'obtenir. En outre, nous trouvions beaucoup de plaisir à voir l'orchestre, vide d'abord

et ne représentant qu'un piano sans cordes, se garnir peu à peu de musique et de musiciens. Le garçon d'orchestre y entra le premier pour placer les parties sur les pupitres. Ce moment-là n'était pas pour nous sans mélange de craintes; depuis notre arrivée, quelque accident pouvait être survenu; on avait peut-être changé le spectacle et substitué à l'œuvre monumentale de Gluck quelque *Rossignol*, quelques *Prétendus*, une *Caravane du Caire*, un *Panurge*, un *Devin du village*, une *Lasthénie*, toutes productions plus ou moins pâles et maigres, plus ou moins plates et fausses, pour lesquelles nous professions un égal et souverain mépris. Le nom de la pièce inscrit en grosses lettres sur les parties de contre-basse qui, par leur position, se trouvent les plus rapprochées du parterre, nous tirait d'inquiétude ou justifiait nos appréhensions. Dans ce dernier cas, nous nous précipitions hors de la salle, en jurant comme des soldats en maraude qui ne trouveraient que de l'eau dans ce qu'ils ont pris pour des barriques d'eau-de-vie, et en confondant dans nos malédictions l'auteur de la pièce substituée, le directeur qui l'infligeait au public, et le gouvernement qui la laissait représenter. Pauvre Rousseau, qui attachait autant d'importance à sa partition du *Devin du village*, qu'aux chefs-d'œuvre d'éloquence qui ont immortalisé son nom, lui qui croyait fermement avoir écrasé Rameau tout entier, voire le trio des *Parques*[1], avec les petites chansons, les petits flonflons, les petits rondeaux, les petits solos, les petites bergeries, les petites drôleries de toute espèce dont se compose son petit intermède; lui qu'on a tant tourmenté, lui que la secte des Holbachiens a tant envié pour son œuvre musicale; lui qu'on a accusé de n'en être pas l'auteur; lui qui a été chanté par toute la France, depuis Jéliotte et

1. Morceau célèbre autrefois et fort curieux d'un opéra de Rameau, *Hippolyte et Aricie*.

mademoiselle Fel[1] jusqu'au roi Louis XV, qui ne pouvait se lasser de répéter : « *J'ai perdu mon serviteur,* » avec la voix la plus fausse de son royaume, lui enfin dont l'œuvre favorite obtint à son apparition tous les genres de succès ; pauvre Rousseau ! qu'eût-il dit de nos blasphèmes, s'il eût pu les entendre ? Et pouvait-il prévoir que son cher opéra, qui excita tant d'applaudissements, tomberait un jour pour ne plus se relever, sous le coup d'une énorme perruque poudrée à blanc, jetée aux pieds de Colette per un insolent railleur ? J'assistais, par extraordinaire, à cette dernière[2] représentation du *Devin* ; beaucoup de gens, en conséquence, m'ont attribué la *mise en scène* de la perruque ; mais je proteste de mon innocence. Je crois même avoir été autant indigné que diverti par cette grotesque irrévérence, de sorte que je ne puis savoir au juste si j'en eusse été capable. Mais s'imaginerait-on que Gluck, oui, Gluck lui-même, à propos de ce triste *Devin,* il y a quelque cinquante ans, a poussé l'ironie plus loin encore, et qu'il a osé écrire et imprimer dans une épître la plus sérieuse du monde, adressée à la reine Marie-Antoinette, que la *France, peu favorisée sous le rapport musical, comptait pourtant quelques ouvrages remarquables, parmi lesquels il fallait citer le Devin du village de M. Rousseau ?* Qui jamais se fût avisé de penser que Gluck pût être aussi plaisant ? Ce trait seul d'un Allemand suffit pour enlever aux Italiens la palme de la perfidie facétieuse.

Je reprends le fil de mon histoire. Quand le titre inscrit sur les parties d'orchestre nous annonçait que rien n'avait été changé dans le spectacle, je continuais ma prédication, chantant les passages saillants, expliquant les

1. Acteur et actrice de l'Opéra qui créèrent les rôles de Colin et de Colette dans *le Devin.*
2. *Le Devin du village,* depuis cette soirée de joyeuse mémoire, n'a plus rep aru à l'Opéra.

procédés d'instrumentation d'où résultaient les principaux effets, et obtenant d'avance, sur ma parole, l'enthousiasme des membres de notre petit club. Cette agitation étonnait beaucoup nos voisins du parterre, bons provinciaux pour la plupart, qui, en m'entendant pérorer sur les merveilles de la partition qu'on allait exécuter, s'attendaient à perdre la tête d'émotion, et y éprouvaient en somme plus d'ennui que de plaisir. Je ne manquais pas ensuite de désigner par son nom chaque musicien à son entrée dans l'orchestre ; en y ajoutant quelques commentaires sur ses habitudes et son talent.

« Voilà Baillot ! il ne fait pas comme d'autres violons
» solos, celui-là, il ne se réserve pas exclusivement pour
» les ballets ; il ne se trouve point déshonoré d'accompa-
» gner un opéra de Gluck. Vous entendrez tout à l'heure un
» chant qu'il exécute sur la quatrième corde ; on le dis-
» tingue au-dessus de tout l'orchestre. »

— « Oh ! ce gros rouge, là-bas ! c'est la première
» contre-basse, c'est le père Chénié ; un vigoureux gail-
» lard malgré son âge ; il vaut à lui tout seul quatre
» contre-basses ordinaires ; on peut être sûr que sa partie
» sera exécutée telle que l'auteur l'a écrite : il n'est pas
» de l'école des simplificateurs.

» Le chef d'orchestre devrait faire un peu attention à
» M. Guillou, la première flûte qui entre en ce moment
» il prend avec Gluck de singulières libertés. Dans
» marche religieuse d'*Alceste*, par exemple, l'auteur a écr
» des flûtes dans le bas, uniquement pour obtenir l'effet
» particulier aux sons graves de cet instrument ; M. Guil-
» lou ne s'accommode pas d'une disposition pareille de sa
» partie ; il faut qu'il domine ; il faut qu'on l'entende, et
» pour cela il transpose ce chant de la flûte a l'octave su-
» périeure, détruisant ainsi le résultat que l'auteur s'était
» promis, et faisant d'une idée ingénieuse, une chose pué-
» rile et vulgaire. »

Les trois coups annonçant qu'on allait commencer, venaient nous surprendre au milieu de cet examen sévère des notabilités de l'orchestre. Nous nous taisions aussitôt en attendant avec un sourd battement de cœur le signal du bâton de mesure de Kreutzer ou de Valentino. L'ouverture commencée, il ne fallait pas qu'un de nos voisins s'avisât de parler, de fredonner ou de battre la mesure ; nous avions adopté pour notre usage, en pareil cas, ce mot si connu d'un amateur : « Le ciel confonde ces musiciens, qui me privent du plaisir d'entendre monsieur ! »

Connaissant à fond la partition qu'on exécutait, il n'était pas prudent non plus d'y rien changer ; je me serais fait tuer plutôt que de laisser passer sans réclamation la moindre familiarité de cette nature prise avec les grands maîtres. Je n'allais pas attendre pour protester froidement par écrit contre ce crime de lèse-génie ; oh ! non, c'est en face du public, à haute et intelligible voix, que j'apostrophais les délinquants. Et je puis assurer qu'il n'y a pas de critique qui porte coup comme celle-là. Ainsi, un jour, il s'agissait d'*Iphigénie en Tauride*, j'avais remarqué à la représentation précédente qu'on avait ajouté des cymbales au premier air de danse des Scythes en *si mineur*, où Gluck n'a employé que les instruments à cordes, et que dans le grand récitatif d'Oreste, au troisième acte, les parties de trombones, si admirablement motivées par la scène et écrites dans la partition, n'avaient pas été exécutées. J'avais résolu, si les mêmes fautes se reproduisaient, de les signaler. Lors donc que le ballet des Scythes fut commencé, j'attendis mes cymbales au passage, elles se firent entendre comme la première fois dans l'air que j'ai indiqué. Bouillant de colère, je me contins cependant jusqu'à la fin du morceau, et profitant aussitôt du court moment de silence qui le sépare du morceau suivant, je m'écriai de toute la force de ma voix :

« Il n'y a pas de cymbales là-dedans; qui donc se per-
» met de corriger Gluck[1]? »

On juge de la rumeur! Le public qui ne voit pas très-
clair dans toutes ces questions d'art, et à qui il était fort
indifférent qu'on changeât ou non l'instrumentation de
l'auteur, ne concevait rien à la fureur de ce jeune fou du
parterre. Mais ce fut bien pis quand, au troisième acte,
la suppression des trombones du monologue d'Oreste,
ayant eu lieu comme je le craignais, la même voix fit
entendre ces mots: « Les trombones ne sont pas partis!
C'est insupportable! »

L'étonnement de l'orchestre et de la salle ne peut se
comparer qu'à la colère (bien naturelle, je l'avoue) de
Valentino qui dirigeait ce soir-là. J'ai su ensuite que ces
malheureux trombones n'avaient fait que se soumettre à
un ordre formel[2] de ne pas jouer dans cet endroit; car
les parties copiées étaient parfaitement conformes à la
partition.

Pour les cymbales que Gluck a placées avec tant de
bonheur dans le premier *chœur* des Scythes, je ne sais qui
s'était avisé de les introduire également dans l'air de
danse, dénaturant ainsi la couleur et troublant le silence
sinistre de cet étrange ballet. Mais je sais bien qu'aux
représentations suivantes, tout rentra dans l'ordre, les
cymbales se turent, les trombones jouèrent, et je me
contentai de grommeler entre mes dents: « Ah! c'est
bien heureux! »

Peu de temps après, de Pons, qui était au moins aussi
enragé que moi, ayant trouvé inconvenant qu'on nous
donnât, au premier acte d'*Œdipe à Colonne*, d'autres airs

1. Il n'y a des cymbales que dans le chœur des Scythes:
« Les dieux apaisent leur courroux. » Le ballet en question
étant d'un tout autre caractère, est en conséquence, instru-
menté différemment.

2. Tant pis pour celui qui avait donné l'ordre.

de danse que ceux de Sacchini, vint me proposer de faire justice des interminables solos de cor et de violoncelle qu'on leur avait substitués. Pouvais-je ne pas seconder une aussi louable intention? Le moyen employé pour *Iphigénie* nous réussit également bien pour *Œdipe*; et, après quelques mots lancés un soir du parterre par nous deux seuls, les nouveaux airs de danse disparurent pour jamais.

Une seule fois nous parvînmes à entraîner le public. On avait annoncé sur l'affiche que le solo de violon du ballet de *Nina* serait exécuté par Baillot; une indisposition du virtuose, ou quelque autre raison, s'étant opposée à ce qu'il pût se faire entendre, l'administration crut suffisant d'en instruire le public par une imperceptible bande de papier collée sur l'affiche de la porte de l'Opéra, que personne ne regarde. L'immense majorité des spectateurs s'attendait donc à entendre le célèbre violon.

Pourtant au moment où Nina, dans les bras de son père et de son amant, revient à la raison, la pantomime si touchante de mademoiselle Bigottini ne put nous émouvoir au point de nous faire oublier Baillot. La pièce touchait à sa fin. « Eh bien! eh bien! et le solo de violon, dis-je assez haut pour être entendu? — C'est vrai, reprit un homme du public, il semble qu'on veuille le passer. — Baillot! Baillot! le solo de violon! » En ce moment le parterre prend feu, et, ce qui ne s'était jamais vu à l'Opéra, la salle entière réclame à grands cris l'accomplissement des promesses de l'affiche. La toile tombe au milieu de ce brouhaha. Le bruit redouble. Les musiciens voyant la fureur du parterre, s'empressent de quitter la place. De rage alors chacun saute dans l'orchestre, on lance à droite et à gauche les chaises des concertants; on renverse les pupitres; on crève la peau des timbales; j'avais beau crier : « Messieurs, messieurs, que faites-vous donc! briser les instruments!... Quelle barbarie! Vous ne voyez

donc pas que c'est la contre-basse du père Chénié, un instrument admirable, qui a un son d'enfer! » On ne m'écoutait plus et les mutins ne se retirèrent qu'après avoir culbuté tout l'orchestre et cassé je ne sais combi de banquettes et d'instruments.

C'était là le mauvais côté de la critique en action que nous exercions si despotiquement à l'Opéra; le beau, c'était notre enthousiasme quand tout allait bien.

Il fallait voir alors, avec quelle frénésie nous applaudissions des passages auxquels personne dans la salle ne faisait attention, tels qu'une belle basse, une heureuse modulation, un accent vrai dans un récitatif, une note expressive de hautbois, etc., etc. Le public nous prenait pour des claqueurs aspirant au surnumérariat; tandis que le chef de claque qui savait bien le contraire, et dont nos applaudissements intempestifs dérangeaient les savantes combinaisons, nous lançait de temps en temps un coup d'œil digne de Neptune prononçant le *quos ego*. Puis dans les beaux moments de madame Branchu, c'étaient des exclamations, des trépignements qu'on ne connaît plus aujourd'hui, même au Conservatoire, le seul lieu de France où le véritable enthousiasme musical se manifeste encore quelquefois.

La plus curieuse scène de ce genre, dont j'aie conservé le souvenir, est la suivante. On donnait Œdipe. Quoique placé fort loin de Gluck dans notre estime, Sacchini ne laissait pas que d'avoir en nous de sincères admirateurs. J'avais entraîné ce soir-là à l'Opéra un de mes amis [1], étudiant parfaitement étranger à tout autre art que celui du carambolage, et dont cependant je voulais à toute force faire un prosélyte musical. Les douleurs d'Antigone et de son père ne pouvaient l'émouvoir que

1. Léon de Boissieux, mon condisciple au petit séminaire de la Côte. Il a compté un instant parmi les *illustrations* du *billard* de *Paris*.

fort médiocrement. Aussi après le premier acte, désespérant d'en rien faire, l'avais-je laissé derrière moi, en m'avançant d'une banquette pour n'être pas troublé par son sang-froid. Comme pour faire ressortir encore son impassibilité, le hasard avait placé à sa droite un spectateur aussi impressionnable qu'il l'était peu. Je m'en aperçus bientôt. Dérivis venait d'avoir un fort beau mouvement dans son fameux récitatif :

> Mon fils! tu ne l'es plus!
> Va! ma haine est trop forte!

Tout absorbé que je fusse par cette scène si belle de naturel et de sentiment de l'antique, il me fut impossible de ne pas entendre le dialogue établi derrière moi, entre mon jeune homme épluchant une orange et l'inconnu, son voisin, en proie à la plus vive émotion :

— Mon Dieu! monsieur, calmez-vous.

— Non! c'est irrésistible! c'est accablant! cela tue!

— Mais, monsieur, vous avez tort de vous *affecter* de la sorte. Vous vous rendrez malade.

— Non, laissez-moi... Oh!

— Monsieur, allons, du courage! enfin, après tout, *ce n'est qu'un spectacle...* vous offrirai-je un morceau de cette orange?

— Ah! c'est sublime!

— Elle est de Malte!

— Quel art céleste!

— Ne me refusez pas.

— Ah! monsieur, quelle musique!

— Oui, c'est très-joli.

Pendant cette discordante conversation, l'opéra était parvenu, après la scène de réconciliation, au beau trio : « *O doux moments!* »; la douceur pénétrante de cette simple mélodie me saisit à mon tour; je commençai à

pleurer, la tête cachée dans mes deux mains, comme un homme abîmé d'affliction. A peine le trio était-il achevé, que deux bras robustes m'enlèvent de dessus mon banc, en me serrant la poitrine à me la briser; c'étaient ceux de l'inconnu qui, ne pouvant plus maîtriser son émotion, et ayant remarqué que de tous ceux qui l'entouraient j'étais le seul qui parût la partager, m'embrassait avec fureur, en criant d'une voix convulsive : — « Sacrrrrredieu! monsieur, que c'est beau!!! » Sans m'étonner le moins du monde, et la figure toute décomposée par les larmes, je lui réponds par cette interrogation :

— Êtes-vous musicien?...

— Non, mais je sens la musique aussi vivement que qui que ce soit.

— Ma foi, c'est égal, donnez-moi votre main; pardieu, monsieur, vous êtes un brave homme!

Là-dessus, parfaitement insensibles aux ricanements des spectateurs qui faisaient cercle autour de nous, comme à l'air ébahi de mon néophyte mangeur d'oranges, nous échangeons quelques mots à voix basse, je lui donne mon nom, il me confie le sien[1] et sa profession. C'était un ingénieur! un mathématicien!!! Où diable la sensibilité va-t-elle se nicher!

1. Il s'appelait Le Tessier. Je ne l'ai jamais revu.

XVI

Apparition de Weber à l'Odéon. — Castilblaze. — Mozart. — Lachnit. — Les arrangeurs. — Despair and die!

Au milieu de cette période brûlante de mes études musicales, au plus fort de la fièvre causée par ma passion pour Gluck et Spontini, et par l'aversion que m'inspiraient les doctrines et les formes rossiniennes, Weber apparut. Le *Freyschütz*, non point dans sa beauté originale, mais mutilé, vulgarisé, torturé et insulté de mille façons par un arrangeur, le *Freyschütz* transformé en *Robin des Bois*, fut représenté à l'Odéon. Il eut pour interprètes un jeune orchestre admirable, un chœur médiocre, et des chanteurs affreux. Une femme seulement, madame Pouilley, chargée du personnage d'Agathe (appelée Annette par le traducteur), possédait un assez joli talent de vocalisation, mais rien de plus. D'où il résulta que son rôle entier, chanté sans intelligence, sans passion, sans le moindre élan d'âme, fut à peu près annihilé. Le grand air du second acte surtout, chanté par elle avec un imperturbable sang-froid, avait le charme d'une vocalise de Bordogni et passait presque inaperçu. J'ai été longtemps à découvrir les trésors d'inspiration qu'il renferme.

La première représentation fut accueillie par les sifflets et les rires de toute la salle. La valse et le chœur des chasseurs, qu'on avait remarqués dès l'abord, excitèrent le lendemain un tel enthousiasme, qu'ils suffirent bientôt à faire *tolérer* le reste de la partition et à attirer la foule à l'Odéon. Plus tard, la chansonnette des jeunes filles, au troisième acte, et la prière d'Agathe (raccourcie de moitié) *firent plaisir*. Après quoi, on s'aperçut que l'ouverture avait une *certaine verve bizarre*, et que l'air de Max *ne manquait pas d'intentions dramatiques*. Puis, on s'habitua à trouver *comiques* les diableries de la scène infernale, et tout Paris voulut voir cet ouvrage *biscornu*, et l'Odéon s'enrichit, et M. Castilblaze, qui avait saccagé le chef-d'œuvre, gagna plus de cent mille francs.

Ce nouveau style, contre lequel mon culte intolérant et exclusif pour les grands classiques m'avait d'abord prévenu, me causa des surprises et des ravissements extrêmes, malgré l'exécution incomplète ou grossière qui en altérait les contours. Toute bouleversée qu'elle fût, il s'exhalait de cette partition un arome sauvage dont la délicieuse fraîcheur m'enivrait. Un peu fatigué, je l'avoue, des allures solennelles de la muse tragique, les mouvements rapides, parfois d'une gracieuse brusquerie, de la nymphe des bois, ses attitudes rêveuses, sa naïve et virginale passion, son chaste sourire, sa mélancolie, m'inondèrent d'un torrent de sensations jusqu'alors inconnues.

Les représentations de l'Opéra furent un peu négligées, cela se conçoit, et je ne manquai pas une de celles de l'Odéon. Mes entrées m'avaient été accordées à l'orchestre de ce théâtre ; bientôt je sus par cœur tout ce qu'on y exécutait de la partition du *Freyschütz*.

L'auteur lui-même, alors, vint en France. Vingt et un ans se sont écoulés depuis ce jour où, pour la première et dernière fois, Weber traversa Paris. Il se rendait à Londres, pour y voir à peu près tomber un de ses chefs-

d'œuvre (*Obéron*) et mourir. Combien je désirai le voir! avec quelles palpitations je le suivis, le soir où, souffrant déjà, et peu de temps avant son départ pour l'Angleterre, il voulut assister à la reprise d'*Olympie*. Ma poursuite fut vaine. Le matin de ce même jour Lesueur m'avait dit : « Je viens de recevoir la visite de Weber ! Cinq minutes plus tôt vous l'eussiez entendu me jouer sur le piano des scènes entières de nos partitions françaises ; il les connaît toutes. » En entrant quelques heures après dans un magasin de musique : « Si vous saviez qui s'est assis là tout à l'heure ! — Qui donc ? — Weber ! » En arrivant à l'Opéra et en écoutant la foule répéter : « Weber vient de traverser le foyer, — il est entré dans la salle, — il est aux premières loges. » Je me désespérais de ne pouvoir enfin l'atteindre. Mais tout fut inutile ; personne ne put me le montrer. A l'inverse des poétiques apparitions de Shakespeare, visible pour tous, il demeura invisible pour un seul. Trop inconnu pour oser lui écrire, et sans amis en position de me présenter à lui, je ne parvins pas à l'apercevoir.

Oh ! si les hommes inspirés pouvaient deviner les grandes passions que leurs œuvres font naître ! S'il leur était donné de découvrir ces admirations de cent mille âmes concentrées et enfouies dans une seule, qu'il leur serait doux de s'en entourer, de les accueillir, et de se consoler ainsi de l'envieuse haine des uns, de l'inintelligente frivolité des autres, de la tiédeur de tous !

Malgré sa popularité, malgré le foudroyant éclat et la vogue du *Freyschütz*, malgré la conscience qu'il avait sans doute de son génie, Weber, plus qu'un autre peut-être, eût été heureux de ces obscures, mais sincères adorations. Il avait écrit des pages admirables, traitées par les virtuoses et les critiques avec la plus dédaigneuse froideur. Son dernier opéra, *Euryanthe*, n'avait obtenu qu'un demi-succès ; il lui était permis d'avoir des inquié

tudes sur le sort d'*Obéron*, en songeant qu'à une œuvre pareille il faut un public de poëtes, un parterre de rois de la pensée. Enfin, le roi des rois, Beethoven, pendant longtemps l'avait méconnu. On conçoit donc qu'il ait pu quelquefois, comme il l'écrivit lui-même, douter de sa mission musicale, et qu'il soit mort du coup qui frappa *Obéron*.

Si la différence fut grande entre la destinée de cette partition merveilleuse et le sort de son aîné, le *Freyschütz*, ce n'est pas qu'il y ait rien de vulgaire dans la physionomie de l'heureux élu de la popularité, rien de mesquin dans ses formes, rien de faux dans son éclat, rien d'ampoulé ni d'emphatique dans son langage ; l'auteur n'a jamais fait, ni dans l'un ni dans l'autre, la moindre concession aux puériles exigences de la mode, à celles plus impérieuses encore des grands orgueils chantants. Il fut aussi simplement vrai, aussi fièrement original, aussi ennemi des formules, aussi digne en face du public, dont il ne voulait acheter les applaudissements par aucune lâche condescendance, aussi grand dans le *Freyschütz* que dans *Obéron*. Mais la poésie du premier est pleine de mouvement, de passion et de contrastes. Le surnaturel y amène des effets étranges et violents. La mélodie, l'harmonie et le rhythme combinés tonnent, brûlent et éclairent ; tout concourt à éveiller l'attention. Les personnages, en outre, pris dans la vie commune, trouvent de plus nombreuses sympathies ; la peinture de leurs sentiments, le tableau de leurs mœurs, motivent aussi l'emploi d'un moins haut style, qui, ravivé par un travail exquis, acquiert un charme irrésistible, même pour les esprits dédaigneux de jouets sonores, et ainsi paré, semble à la foule l'idéal de l'art, le prodige de l'invention.

Dans *Obéron*, au contraire, bien que les passions humaines y jouent un grand rôle, le fantastique domine encore ; mais le fantastique gracieux, calme, frais. Au

lieu de monstres, d'apparitions horribles, ce sont des chœurs d'esprits aériens, des sylphes, des fées, des ondines. Et la langue de ce peuple au doux sourire, langue à part, qui emprunte à l'harmonie son charme principal, dont la mélodie est capricieusement vague, dont le rhythme imprévu, voilé, devient souvent difficile à saisir, est d'autant moins intelligible pour la foule que ses finesses ne peuvent être senties, même des musiciens, sans une attention extrême unie à une grande vivacité d'imagination. La rêverie allemande sympathise plus aisément, sans doute, avec cette divine poésie ; pour nous, Français, elle ne serait, je le crains, qu'un sujet d'études curieux un instant, d'où naîtraient bientôt après la fatigue et l'ennui [1]. On en a pu juger quand la troupe lyrique de Carlsruhe vint, en 1828, donner des représentations au théâtre Favart. Le chœur des ondines, ce chant si mollement cadencé, qui exprime un bonheur si pur, si complet, ne se compose que de deux strophes assez courtes ; mais comme sur un mouvement lent se balancent des inflexions continuellement douces, l'attention du public s'éteignit au bout de quelques mesures ; à la fin du premier couplet, le malaise de l'auditoire était évident, on murmurait dans la salle, et la seconde strophe fut à peine entendue. On se hâta, en conséquence, de la supprimer pour la seconde représentation.

Weber, en voyant ce que Castilblaze, ce musicien vétérinaire, avait fait de son *Freyschütz*, ne put que ressentir profondément un si indigne outrage, et ses justes plaintes s'exhalèrent dans une lettre qu'il publia à ce sujet avant de quitter Paris. Castilblaze eut l'audace de

1. Depuis que ceci a été écrit, la mise en scène d'*Obéron* au Théâtre-Lyrique, est venue me donner un démenti à cette opinion. Ce chef-d'œuvre a produit une très-grande sensation; le succès en a été immense. — Le public parisien aurait donc fait en musique de notables progrès.

répondre : que les modifications dont l'auteur allemand se plaignait avaient *seules* pu assurer le succès de *Robin des Bois*, et que M. Weber était bien ingrat d'adresser des reproches à l'homme qui l'avait popularisé en France.

O misérable !... Et l'on donne cinquante coups de fouet a un pauvre matelot pour la moindre insubordination !..

C'était pour assurer aussi le succès de *la Flûte enchantée*, de Mozart, que le directeur de l'Opéra, plusieurs années auparavant, avait fait faire le beau pasticcio que nous possédons, sous le titre de : *les Mystères d'Isis*. Le livret est un mystère lui-même que personne n'a pu dévoiler. Mais, quand ce chef-d'œuvre fut bien et dûment *charpenté*, l'intelligent directeur appela à son aide un musicien *allemand* pour *charpenter* aussi la musique de Mozart. Le musicien *allemand* n'eut garde de refuser cette tâche impie. Il ajouta *quelques mesures* à la fin de l'ouverture (l'ouverture de *la Flûte enchantée*!!!) il fit un air de basse avec la partie de soprano d'un chœur[1] en y ajoutant encore quelques mesures de sa façon ; il ôta les instruments à vent dans une scène, il les introduisit dans une autre ; il altéra la mélodie et les desseins d'accompagnement de l'air sublime de Zarastro, fabriqua une chanson avec le chœur des esclaves « *O cara armonia,* » convertit un duo en trio, et comme si la partition de *la Flûte enchantée* ne suffisait pas à sa faim de harpie, il l'assouvit aux dépens de celles de *Titus* et de *Don Juan*. L'air «*Quel charme à mes esprits rappelle* » est tiré de *Titus*, mais pour l'andante seulement ; l'allegro qui le complète ne plaisant pas apparemment à notre *uomo capace*, il l'en arracha pour en cheviller à la place un autre de sa composition, dans lequel il fit entrer seulement des lambeaux de celui de Mozart. Et devinerait-on ce que ce monsieur fit encore du fameux « *Fin ch'han dal vino,* »

1. Le chœur : *Per voi risplende il giorno.*

de cet éclat de verve libertine où se résume tout le caractère de Don Juan?... Un trio pour une basse et deux soprani, chantant entre autres gentillesses sentimentales, les vers suivants :

>Heureux délire !
>Mon cœur soupire !
>Que mon sort diffère du sien !
>Quel plaisir est égal au mien !
>Crois ton amie,
>C'est pour la vie
>Que mon sort va s'unir au tien.
>O douce ivresse
>De la tendresse!
>Ma main te presse,
>Dieu! quel grand bien! (sic)

Puis, quand cet affreux mélange fut confectionné, on lui donna le nom de *les Mystères d'Isis*, opéra ; lequel opéra fut représenté, gravé et publié[1] en cet état, en grande partition ; et l'arrangeur mit, à côté du nom de Mozart, son nom de crétin, son nom de profanateur, son nom de Lachnith[2] que je donne ici pour digne pendant à celui de Castilblaze.

Ce fut ainsi qu'à vingt ans d'intervalle, chacun de ces mendiants vint se vautrer avec ses guenilles sur le riche manteau d'un roi de l'harmonie ; c'est ainsi qu'habilés en singes, affublés de ridicules oripeaux, un œil crevé, un bras tordu, une jambe cassée, deux hommes de génie furent présentés au public français! Et leurs bourreaux dirent au public: Voilà Mozart, voilà Weber!

1. La partition des *Mystères d'Isis* et celle de *Robin des Bois* sont imprimées, elles se trouvent toutes les deux à la bibliothèque du Conservatoire de Paris.
2. Et non pas Lachnitz ; il est important de ne pas mal orthographier le nom d'un si grand homme.

et le public les crut. Et il ne se trouva personne pour traiter ces scélérats selon leur mérite et leur envoyer au moins un furieux démenti!

Hélas! les connût-il, le public s'inquiète peu de pareils actes. Aussi bien en Allemagne, en Angleterre et ailleurs qu'en France, on tolère que les plus nobles œuvres dans tous les genres soient arrangées, c'est-à-dire gâtées, c'est-à-dire insultées de mille manières, par des gens de rien. De telles libertés, on le reconnaît volontiers, ne devraient être prises à l'égard des grands artistes (si tant est qu'elles dussent l'être) que par des artistes immenses et bien plus grands encore. Les corrections faites à une œuvre, ancienne ou moderne, ne devraient jamais lui arriver de bas en haut, mais de haut en bas, personne ne le conteste; on ne s'indigne point pourtant d'être témoin du contraire chaque jour.

Mozart a été assassiné par Lachnith;

Weber, par Castilblaze;

Gluck, Grétry, Mozart, Rossini, Beethoven, Vogel ont été mutilés par ce même Castilblaze [1]; Beethoven a vu ses symphonies corrigées par Fétis [2], par Kreutzer et par Habeneck;

Molière et Corneille furent taillés par des inconnus, familiers du Théâtre-Français;

Shakespeare enfin est encore représenté en Angleterre, avec les arrangements de Cibber et de quelques autres.

Les corrections ici ne viennent pas de haut en bas, ce me semble; mais bien de bas en haut, et perpendiculairement encore!

Qu'on ne vienne pas dire que les arrangeurs, dans leurs travaux sur les maîtres, ont fait quelquefois d'heureuses

1. Il n'y a presque pas une partition de ces maîtres qu'il n'ait retravaillée à sa façon; je crois qu'il est fou.

2. Je dirai comment.

trouvailles; car ces conséquences exceptionnelles ne sauraient justifier l'introduction dans l'art d'une aussi monstrueuse immoralité.

Non, non, non, dix millions de fois non, musiciens, poëtes, prosateurs, acteurs, pianistes, chefs d'orchestre, du troisième ou du second ordre, et même du premier, vous n'avez pas le droit de toucher aux Beethoven et aux Shakespeare, pour leur faire l'aumône de votre *science* et de votre *goût*.

Non, non, non, mille millions de fois non, un homme, quel qu'il soit, n'a pas le droit de forcer un autre homme, quel qu'il soit, d'abandonner sa propre physionomie pour en prendre une autre, de s'exprimer d'une façon qui n'est pas la sienne, de revêtir une forme qu'il n'a pas choisie, de devenir de son vivant un mannequin qu'une volonté étrangère fait mouvoir, ou d'être galvanisé après sa mort. Si cet homme est médiocre, qu'on le laisse enseveli dans sa médiocrité! S'il est d'une nature d'élite au contraire, que ses égaux, que ses supérieurs mêmes, le respectent, et que ses inférieurs s'inclinent humblement devant lui.

Sans doute Garrick a trouvé le dénoûment de *Roméo et Juliette*, le plus pathétique qui soit au théâtre, et il l'a mis à la place de celui de Shakespeare dont l'effet est moins saisissant; mais en revanche, quel est l'insolent drôle qui a inventé le dénoûment du *Roi Lear* qu'on substitue quelquefois, très-souvent même, à la dernière scène que Shakespeare a tracée pour ce chef-d'œuvre? Quel est le grossier rimeur qui a mis dans la bouche de Cordelia [1] ces tirades brutales, exprimant des passions si étrangères à son tendre et noble cœur? Où est-il? pour que tout ce qu'il y a sur la terre de poëtes, d'artistes, de pères et d'amants, vienne le flageller, et, le rivant au

1. La plus jeune des filles du roi Lear

pilori de l'indignation publique, lui dise : « Affreux idiot ! tu as commis un crime infâme, le plus odieux, le plus énorme des crimes, puisqu'il attente à cette réunion des plus hautes facultés de l'homme qu'on nomme le *Génie* ! Sois maudit ! Désespère et meurs ! *Despair and die !!*

Et ce *Richard III*, auquel j'emprunte ici une imprécation, ne l'a-t-on pas bouleversé ?... n'a-t-on pas ajouté des personnages à la *Tempête*, n'a-t-on pas mutilé *Hamlet*, *Roméo*, etc?... Voilà où l'exemple de Garrick a entraîné. Tout le monde a donné des leçons à Shakespeare !!!...

Et, pour en revenir à la musique, après que Kreutzer, lors des derniers concerts sipirituels de l'Opéra, eut fait pratiquer maintes coupures dans une symphonie de Beethoven [1], n'avons-nous pas vu Habeneck supprimer certains instruments [2] dans une autre du même maître ? N'entend-on pas à Londres des parties de grosse caisse, de trombones et d'ophicléide ajoutées par M. Costa aux partitions de *Don Giovanni*, de *Figaro* et du *Barbier de Séville* ?... et si les chefs d'orchestre osent, selon leur caprice, faire disparaître ou introduire certaines parties dans des œuvres de cette nature, qui empêche les violons ou les cors, ou le dernier des musiciens, d'en faire autant ?... Les traducteurs ensuite, les éditeurs et même les copistes, les graveurs et les imprimeurs, n'auront-ils pas un bon prétexte pour suivre cet exemple [3] ?...

N'est-ce pas la ruine, l'entière destruction, la fin totale de l'art ?... Et ne devons-nous pas, nous tous épris de sa gloire et jaloux des droits imprescriptibles de l'es-

1. La 2me symphonie, en ré majeur.
2. Depuis vingt ans on exécute au Conservatoire la symphonie en ut mineur, et jamais Habeneck n'a voulu, au début du *scherzo*, laisser jouer les contre-basses. Il trouve qu'elles n'y produisent pas un bon effet... Leçon à Beethoven...
3. Et ils n'y manquent pas.

prit humain, quand nous voyons leur porter atteinte,
dénoncer le coupable, le poursuivre et lui crier de toute
la force de notre courroux : « Ton crime est ridicule ;
Despair!! Ta stupidité est criminelle ; *Die!!* Sois bafoué,
sois conspué, sois maudit! *Despair and die!!* Désespère
et meurs! »

XVII

Préjugé contre les opéras écrits sur un texte italien. — Son
influence sur l'impression que je reçois de certaines œuvres
de Mozart.

J'ai dit qu'à l'époque de mon premier concours à l'Institut j'étais exclusivement adonné à l'étude de la grande musique dramatique ; c'est de la tragédie lyrique que j'aurais dû dire, et ce fut la raison du *calme* avec lequel j'admirais Mozart.

Gluck et Spontini avaient seuls le pouvoir de passionner. Or, voici la cause de ma tiédeur pour l'auteur de *Don Juan*. Ses deux opéras le plus souvent représentés à Paris étaient *Don Juan* et *Figaro ;* mais ils y étaient chantés en langue italienne, par des Italiens et au Théâtre-Italien ; et cela suffisait pour que je ne pusse me défendre d'un certain éloignement pour ces chefs-d'œuvre. Ils avaient à mes yeux le tort de paraître appartenir à l'école ultramontaine. En outre, et ceci est plus raisonnable, j'avais été choqué d'un passage du rôle de doña Anna, dans lequel Mozart a eu le malheur d'écrire une déplorable vocalise qui fait tache dans sa lumineuse partition. Je veux parler de l'allegro de l'air de soprano (n° 22), au second acte, air d'une tristesse profonde, où toute la

poésie de l'amour se montre éplorée et en deuil, et où l'on trouve néanmoins vers la fin du morceau des notes ridicules et d'une inconvenance tellement choquante, qu'on a peine à croire qu'elles aient pu échapper à la plume d'un pareil homme. Dona Anna semble là essuyer ses larmes et se livrer tout d'un coup à d'indécentes bouffonneries. Les paroles de ce passage sont : *Forse un giorno il cielo ancora sentirà a-a-a* (ici un trait incroyable et du plus mauvais style) *pietà di me*. Il faut avouer que c'est une singulière façon, pour la noble fille outragée, d'exprimer l'*espoir que le ciel aura un jour pitié d'elle !*... Il m'était difficile de pardonner à Mozart une telle énormité. Aujourd'hui, je sens que je donnerais une partie de mon sang pour effacer cette honteuse page et quelques autres du même genre, dont on est bien forcé de reconnaître l'existence dans ses œuvres [1].

Je ne pouvais donc que me méfier de ses doctrines dramatiques, et cela suffisait pour faire descendre à un degré voisin de zéro le thermomètre de l'enthousiasme.

Les magnificences religieuses de *la Flûte enchantée* m'avaient, il est vrai, rempli d'admiration ; mais ce fut dans le pasticcio des *Mystères d'Isis* que je les contemplai pour la première fois, et je ne pus que plus tard, à la bibliothèque du Conservatoire, connaître la partition originale et la comparer au misérable pot-pourri français qu'on exécutait à l'Opéra.

L'œuvre dramatique de ce grand compositeur m'avait, on le voit, été mal présentée dans son ensemble, et c'est plusieurs années après seulement que, grâce à des circonstances moins défavorables, je pus en goûter le

1. Je trouve même l'épithète de *honteuse* insuffisante pour flétrir ce passage. Mozart a commis là contre la passion, contre le sentiment, contre le bon goût et le bon sens, un des crimes les plus odieux et les plus insensés que l'on puisse citer dans l'histoire de l'art.

charme et la suave perfection. Les beautés merveilleuses de ses quatuors, de ses quintettes et de quelques-unes de ses sonates furent les premières à me ramener au culte de l'angélique génie dont la fréquentation, trop bien constatée, des Italiens et des pédagogues contre-pointistes, a pu seule en quelques endroits altérer la **pureté**.

XVIII

Apparition de Shakespeare. — Miss Smithson. — Mortel amour. — Léthargie morale. — Mon premier concert. — Opposition comique de Cherubini. — Sa défaite. — Premier serpent à sonnettes.

Je touche ici au plus grand drame de ma vie. Je n'en raconterai point toutes les douloureuses péripéties. Je me bornerai à dire ceci : Un théâtre anglais vint donner à Paris des représentations des drames de Shakespeare alors complétement inconnus au public français. J'assistai à la première représentation d'*Hamlet* à l'Odéon. Je vis dans le rôle d'*Ophélia* Henriette Smithson qui, cinq ans après, est devenue ma femme. L'effet de son prodigieux talent ou plutôt de son génie dramatique, sur mon imagination et sur mon cœur, n'est comparable qu'au bouleversement que me fit subir le poëte dont elle était la digne intreprète. Je ne puis rien dire de plus.

Shakespeare, en tombant ainsi sur moi à l'improviste, me foudroya. Son éclair, en m'ouvrant le ciel de l'art avec un fracas sublime, m'en illumina les plus lointaines profondeurs. Je reconnus la vraie grandeur, la vraie beauté, la vraie vérité dramatiques. Je mesurai en même

temps l'immense ridicule des idées répandues en France sur Shakespeare par Voltaire...

« Ce singe de génie,
» Chez l'homme, en mission, par le diable envoyé [1]. »

et la pitoyable mesquinerie de notre vieille Poétique de pédagogues et de frères ignorantins. Je vis... je compris... je sentis... que j'étais vivant et qu'il fallait me lever et marcher.

Mais la secousse avait été trop forte, et je fus longtemps à m'en remettre. A un chagrin intense, profond, insurmontable, vint se joindre un état nerveux, pour ainsi dire maladif, dont un grand écrivain physiologiste pourrait seul donner une idée approximative.

Je perdis avec le sommeil la vivacité d'esprit de la veille, et le goût de mes études favorites, et la possibilité de travailler. J'errais sans but dans les rues de Paris et dans les plaines des environs. A force de fatiguer mon corps, je me souviens d'avoir obtenu pendant cette longue période de souffrances, seulement quatre sommeils profonds semblables à la mort; une nuit sur des gerbes, dans un champ près de Ville-Juif; un jour dans une prairie aux environs de Sceaux; une autre fois dans la neige, sur le bord de la Seine gelée, près de Neuilly; et enfin sur une table du café du Cardinal, au coin du boulevard des Italiens et de la rue Richelieu, où je dormis cinq heures, au grand effroi des garçons qui n'osaient m'approcher, dans la crainte de me trouver mort.

Ce fut en rentrant chez moi, à la suite d'une de ces excursions où j'avais l'air d'être à la recherche de mon âme, que, trouvant ouvert sur ma table le volume des *Mélodies irlandaises* de Th. Moore, mes yeux tombèrent sur celle qui commence par ces mots: « *Quand celui qui*

1. Victor Hugo, *Chants du crépuscule*.

t'adore » (*When he who adores thee*). Je pris la plume, et tout d'un trait j'écrivis la musique de ce déchirant adieu, qu'on trouve sous le titre d'*Élégie*, à la fin de mon recueil intitulé *Irlande*. C'est la seule fois qu'il me soit arrivé de pouvoir peindre un sentiment pareil, en étant encore sous son influence active et immédiate. Mais je crois que j'ai rarement pu atteindre à une aussi poignante vérité d'accents mélodiques, plongés dans un tel orage de sinistres harmonies.

Ce morceau est immensément difficile à chanter et à accompagner; il faut, pour le rendre dans son vrai sens, c'est-à-dire, pour faire renaître, plus ou moins affaibli, le désespoir sombre, fier et tendre, que Moore dut ressentir en écrivant ses vers, et que j'éprouvais en les inondant de ma musique, il faut deux habiles artistes[1], un chanteur surtout, doué d'une voix sympathique et d'une excessive sensibilité. L'entendre médiocrement interpréter serait pour moi une douleur inexprimable.

Pour ne pas m'y exposer, depuis vingt ans qu'il existe, je n'ai proposé à personne de me le chanter. Une seule fois, Alizard, l'ayant aperçu chez moi, l'essaya sans accompagnement en le transposant (en *si*) pour sa voix de basse, et me bouleversa tellement, qu'au milieu je l'interrompis en le priant de cesser. Il le comprenait; je vis qu'il le chanterait tout à fait bien; cela me donna l'idée d'instrumenter pour l'orchestre l'accompagnement de piano. Puis réfléchissant que de semblables compositions ne sont pas faites pour le gros public des concerts, et que ce serait une profanation de les exposer à son indifférence, je suspendis mon travail et brûlai ce que j'avais déjà mis en partition.

1. Pischeck s'accompagnant lui-même, réaliserait l'idéal de l'exécution de cette élégie.

Le bonheur veut que cette traduction en prose française soit si fidèle que j'aie pu adapter plus tard sous ma musique les vers anglais de Moore.

Si jamais cette élégie est connue en Angleterre et en Allemagne, elle y trouvera peut-être quelques rares sympathies; les cœurs déchirés s'y reconnaîtront. Un tel morceau est incompréhensible pour la plupart des Français, et absurde et insensé pour des Italiens.

En sortant de la représentation d'*Hamlet*, épouvanté de ce que j'avais ressenti, je m'étais promis formellement de ne pas m'exposer de nouveau à la flamme shakespearienne.

Le lendemain on afficha *Romeo and Juliet*... J'avais mes entrées à l'orchestre de l'Odéon ; eh bien, dans la crainte que de nouveaux ordres donnés au concierge du théâtre ne vinssent m'empêcher de m'y introduire comme à l'ordinaire, aussitôt après avoir vu l'annonce du redoutable drame, je courus au bureau de location acheter une stalle, pour m'assurer ainsi doublement de mon entrée. Il n'en fallait pas tant pour m'achever.

Après la mélancolie, les navrantes douleurs, l'amour éploré, les ironies cruelles, les noires méditations, les brisements de cœur, la folie, les larmes, les deuils, les catastrophes, les sinistres hasards d'Hamlet, après les sombres nuages, les vents glacés du Danemarck, m'exposer à l'ardent soleil, aux nuits embaumées de l'Italie, assister au spectacle de cet amour prompt comme la pensée, brûlant comme la lave, impérieux, irrésistible, immense, et pur et beau comme le sourire des anges, à ces scènes furieuses de vengeance, à ces étreintes éperdues, à ces luttes désespérées de l'amour et de la mort, c'était trop. Aussi, dès le troisième acte, respirant à peine, et souffrant comme si une main de fer m'eût étreint le cœur, je me dis avec une entière conviction : Ah ! je suis perdu.

— Il faut ajouter que je ne savais pas alors un seul mot

d'anglais, que je n'entrevoyais Shakespeare qu'à travers les brouillards de la traduction de Letourneur, et que je n'apercevais point, en conséquence, la trame poétique qui enveloppe comme un réseau d'or ses merveilleuses, créations. J'ai le malheur qu'il en soit encore à peu près de même aujourd'hui. Il est bien plus difficile à un Français de sonder les profondeurs du style de Shakespeare, qu'à un Anglais de sentir les finesses et l'originalité de celui de La Fontaine et de Molière. Nos deux poëtes sont de riches continents, Shakespeare est un monde. Mais le jeu des acteurs, celui de l'actrice surtout, la succession des scènes, la pantomime et l'accent des voix, signifiaient pour moi davantage et m'imprégnaient des idées et des passions shakespeariennes mille fois plus que les mots de ma pâle et infidèle traduction. Un critique anglais disait l'hiver dernier dans les *Illustrated London News*, qu'après avoir vu jouer *Juliette* par miss Smithson, je m'étais écrié : « Cette femme je l'épouserai ! et sur ce drame j'écrirai ma plus vaste symphonie ! » Je l'ai fait, mais n'ai rien dit de pareil. Mon biographe m'a attribué une ambition plus grande que nature. On verra dans la suite de ce récit comment, et dans quelles circonstances exceptionnelles, ce que mon âme bouleversée n'avait pas même admis en rêve, est devenu une réalité.

Le succès de Shakespeare à Paris, aidé des efforts enthousiastes de toute la nouvelle école littéraire, que dirigeaient Victor Hugo, Alexandre Dumas, Alfred de Vigny, fut encore surpassé par celui de miss Smithson. Jamais, en France, aucun artiste dramatique n'émut, ne ravit, n'exalta le public autant qu'elle : jamais dithyrambes de la presse n'égalèrent ceux que les journaux français publièrent en son honneur.

Après ces deux représentations d'*Hamlet* et de *Roméo*, je n'eus pas de peine à m'abstenir d'aller au théâtre an-

glais ; de nouvelles épreuves m'eussent terrassé ; je les craignais comme on craint les grandes douleurs physiques ; l'idée seule de m'y exposer me faisait frémir.

J'avais passé plusieurs mois dans l'espèce d'abrutissement désespéré dont j'ai seulement indiqué la nature et les causes, songeant toujours à Shakespeare et à l'artiste inspirée, à la *fair Ophelia* dont tout Paris délirait, comparant avec accablement l'éclat de sa gloire à ma triste obscurité ; quand me relevant enfin, je voulus par un effort suprême faire rayonner jusqu'à elle mon nom qui lui était inconnu. Alors je tentai ce que nul compositeur en France n'avait encore tenté.

J'osai entreprendre de donner, au Conservatoire, un grand concert composé exclusivement de mes œuvres. « Je veux lui montrer, dis-je, *que moi aussi je suis peintre !* » Pour y parvenir, il me fallait trois choses : la copie de ma musique, la salle et les exécutants.

Dès que mon parti fut pris, je me mis au travail et je copiai, en employant seize heures sur vingt-quatre, les parties séparées d'orchestre et de chœur, des morceaux que j'avais choisis.

Mon programme contenait : les ouvertures de *Waverley* et des *Francs-Juges* ; un air et un trio avec chœur des *Francs-Juges* ; la scène *Héroïque Grecque* et ma cantate *la Mort d'Orphée*, déclarée inexécutable par le jury de l'Institut. Tout en copiant sans relâche, j'avais, par un redoublement d'économie, ajouté quelques centaines de francs à des épargnes antérieures, au moyen desquelles je comptais payer mes choristes. Quant à l'orchestre, j'étais sûr d'obtenir le concours gratuit de celui de l'Odéon, d'une partie des musiciens de l'Opéra et de ceux du théâtre des Nouveautés.

La salle était donc, et il en est toujours ainsi à Paris, le principal obstacle. Pour avoir à ma disposition celle du Conservatoire, la seule vraiment bonne sous tous les

rapports, il fallait l'autorisation du surintendant des Beaux-Arts, M. Sosthènes de Larochefoucault, et de plus l'assentiment de Cherubini.

M. de Larochefoucault accorda sans difficulté la demande que je lui avais adressée à ce sujet; Cherubini, au contraire, au simple énoncé de mon projet, entra en fureur.

— Vous voulez donner un concert? me dit-il, avec sa grâce ordinaire.

— Oui, monsieur.

— Il faut la permission du surintendant des Beaux-Arts pour cela.

— Je l'ai obtenue.

— M. de Larossefoucault y consent?

— Oui, monsieur.

— Mais, mais, mais zé n'y consens pas, moi; é-é-é-zé m'oppose à cé qu'on vous prête la salle.

— Vous n'avez pourtant, monsieur, aucun motif pour me la faire refuser, puisque le Conservatoire n'en dispose pas en ce moment, et que pendant quinze jours elle va être entièrement libre.

— Mais qué zé vous dis qué zé né veux pas que vous donniez cé concert. Tout le monde est à la campagne, et vous né ferez pas dé récette.

— Je ne compte pas y gagner. Ce concert n'a pour but que de me faire connaître.

— Il n'y a pas de nécessité qu'on vous connaisse? D'ailleurs pour les frais il faut dé l'arzent! Vous en avez donc?...

— Oui, monsieur.

— A... a... ah!... Et qué, qué, qué voulez-vous faire entendre dans cé concert?

— Deux ouvertures, des fragments d'un opéra, ma cantate de *la Mort d'Orphée*...

— Cette cantate du concours qué zé né veux pas! elle est mauvaise, elle... elle.· elle né peut pas s'exécuter.

— Vous l'avez jugée telle, monsieur, mais je suis bien aise de la juger à mon tour... Si un mauvais pianiste n'a pas pu l'accompagner, cela ne prouve point qu'elle soit inexécutable pour un bon orchestre.

— C'est une insulte alors, qué... qué... qué vous voulez faire à l'Académie?

— C'est une simple expérience, monsieur. Si, comme il est probable, l'Académie a eu raison de déclarer ma partition inexécutable, il est clair qu'on ne l'exécutera pas. Si, au contraire, elle s'est trompée, on dira que j'ai profité de ses avis et que depuis le concours j'ai corrigé l'ouvrage.

— Vous né pouvez donner votre concert qu'un dimansse.

— Je le donnerai un dimanche.

— Mais les employés de la salle, les contrôleurs, les ouvreuses qui sont tous attasés au Conservatoire, n'ont qué cé zour-là pour sé réposer, vous voulez donc les faire mourir dé fatigue, ces pauvre zens, les... les... les faire mourir?...

— Vous plaisantez sans doute, monsieur; ces pauvres gens qui vous inspirent tant de pitié, sont enchantés, au contraire, de trouver une occasion de gagner de l'argent, et vous leur feriez tort en la leur enlevant.

— Zé né veux pas, zé né veux pas! et zé vais écrire au surintendant pour qu'il vous retire son autorisation.

— Vous êtes bien bon, monsieur; mais M. de Larochefoucault ne manquera pas à sa parole. Je vais, d'ailleurs, lui écrire aussi de mon côté, en lui envoyant la reproduction exacte de la conversation que j'ai l'honneur d'avoir en ce moment avec vous. Il pourra ainsi apprécier vos raisons et les miennes.

Je l'envoyai en effet telle qu'on vient de la lire. J'ai su, plusieurs années après, par un des secrétaires du bureau des Beaux-Arts, que ma lettre dialoguée avait fait rire

aux larmes le surintendant. La tendresse de Cherubini pour ces pauvres employés du Conservatoire que je voulais *faire mourir de fatigue* par mon concert, lui avait paru surtout on ne peut plus touchante. Aussi me répondit-il immédiatement comme tout homme de bon sens devait le faire, et, en me donnant de nouveau son autorisation, ajouta-t-il ces mots dont je lui saurai toujours un gré infini : « Je vous engage à montrer cette lettre à M. Cherubini qui a reçu à votre égard les *ordres* nécessaires. » Sans perdre une minute, après la réception de la pièce officielle, je cours au Conservatoire, et, la présentant au directeur : « Monsieur, veuillez lire ceci. » Cherubini prend le papier, le lit attentivement, le relit, de pâle qu'il était, devient verdâtre, et me le rend sans dire un seul mot.

Ce fut le premier serpent à sonnettes qui lui arriva de ma main pour répondre à la couleuvre qu'il m'avait fait avaler, en me chassant de la Bibliothèque lors de notre première entrevue.

Je le quittai avec une certaine satisfaction, en murmurant à part moi, et assez irrévérencieux pour contrefaire son doux langage : Allons, monsieur lé directeur, cé n'est qu'un pétit serpent bien zentil, avalez-lé agréablement ; é dé la douceur, dé la douceur ! Nous en verrons bien d'autres, peut-être, si vous né mé laissez pas tranquille !

XIX

Concert inutile. — Le chef d'orchestre qui **ne sait pas**
conduire. — Les choristes qui ne chantent pas.

Les artistes sur lesquels je comptais pour l'orchestre m'ayant formellement promis leur concours, les choristes étant engagés, la copie terminée et la salle arrachée *allo burbero Direttore*, il ne me manquait donc plus que des chanteurs solistes, et un chef d'orchestre. Bloc, qui était à la tête de celui de l'Odéon, voulut bien accepter la direction du concert dont je n'osais pas me charger moi-même ; Duprez, à peine connu, et récemment sorti des classes de Choron, consentit à chanter un air des *Francs-Juges*, et Alexis Dupont, quoique indisposé, reprit sous son patronage *la Mort d'Orphée* qu'il avait essayé déjà de faire entendre au jury de l'Institut. Je fus obligé, pour le soprano et la basse du trio des *Francs-Juges*, de me contenter de deux coryphées de l'Opéra qui n'avaient ni voix, ni talent.

La répétition générale fut ce que sont toutes les études ainsi faites *par complaisance ;* il manqua beaucoup de musiciens au commencement de la séance et un plus grand nombre disparurent avant la fin. On répéta pourtant à peu près bien les deux ouvertures, l'air et la can-

tate. L'introduction des *Francs-Juges* excita dans l'orchestre de chaleureux applaudissements, et un effet plus grand encore résulta du finale de la cantate. Dans ce morceau, non exigé, mais indiqué par les paroles, j'avais, après la Bacchanale, fait reproduire par les instruments à vent le thème de l'hymne d'Orphée à l'amour, et le reste de l'orchestre l'accompagnait d'un bruissement vague, comme celui des *eaux de l'Hèbre r ulant la tête pâle* du poëte ; pendant qu'une mourante voix élevait à longs intervalles ce cri douloureux répété par les rives du fleuve : Eurydice ! Eurydice ! O malheureuse Eurydice ! !...

Je m'étais souvenu de ces beaux vers des *Géorgiques*

> Tum quoque, marmorea caput a cervice revulsum
> Gurgite quum medio portans œagrius Hebrus,
> Volveret, Eurydicen, vox ipsa et frigida lingua
> Ah ! miseram Eurydicen, anima fugiente vocabat
> Eurydicen ! toto referebant flumine ripæ.

Ce tableau musical plein d'une tristesse étrange, mais dont l'intention poétique échappait néanmoins nécessairement aux trois quarts et demi des auditeurs, peu lettrés en général, fit naître le frisson dans tout l'orchestre et souleva une tempête de bravos. J'ai regret maintenant d'avoir détruit la partition de cette cantate, les dernières pages auraient dû m'engager à la conserver. A l'exception de la Bacchanale [1] que l'orchestre rendit avec une fureur admirable, le reste n'alla pas aussi bien. A. Dupont était enroué et ne pouvait qu'à grand'peine se servir des notes hautes de sa voix ; il le fut même tellement que, dans la soirée, il me prévint de ne pas compter sur lui pour le lendemain.

Je fus ainsi, à mon violent dépit, privé de la satisfac-

[1]. C'est précisément dans ce morceau que le pianiste de l'Institut était demeuré accroché.

tion de mettre sur le programme du concert : *La Mort d'Orphée, scène lyrique déclarée inexécutable par l'Académie des Beaux-Arts de l'Institut, et exécutée le *** mai 1828.* Cherubini ne manqua pas, sans doute, de dire que l'orchestre n'avait pas pu s'en tirer, n'admettant point pour vraie la raison qui m'avait fait la retirer du programme.

Je remarquai, à l'occasion de cette malheureuse cantate, combien les chefs d'orchestre qui ne conduisent pas ordinairement le grand opéra, sont inhabiles à se prêter aux allures capricieuses du récitatif. Bloc était dans ce cas ; on ne jouait à l'Odéon que des opéras mêlés de dialogue. Or, quand vint, après le premier air d'Orphée, un récitatif entremêlé de dessins d'orchestre concertants, il ne put jamais venir à bout d'assurer certaines entrées instrumentales. Ce qui fit dire à un amateur en perruque, présent à la répétition : « Ah ! parlez-moi des anciennes cantates italiennes ! C'est de la musique qui n'embarrasse pas les chefs d'orchestre, elle va toute seule. — Oui, répliquai-je, comme les vieux ânes qui trouvent tout seuls le chemin de leur moulin ! »

C'est ainsi que je commençais à me faire des amis.

Quoi qu'il en soit, la cantate ayant été remplacée par le *Resurrexit* de ma messe que les choristes et l'orchestre connaissaient, le concert eut lieu. Les deux ouvertures et le *Resurrexit* furent généralement approuvés et applaudis ; l'air, que Duprez, avec sa voix alors faible et douce, fit valoir, eut le même bonheur. C'était une invocation au sommeil. Mais le trio avec chœur, pitoyablement chanté, le fut en outre *sans chœur* ; les choristes ayant manqué leur entrée, se turent prudemment jusqu'à la fin. La scène grecque, dont le style exigeait de grandes masses vocales, laissa le public assez froid.

Elle n'a jamais été exécutée depuis lors et j'ai fini par la détruire.

En somme pourtant, ce concert me fut d'une utilité

réelle ; d'abord en me faisant connaître des artistes et du public ; ce qui, malgré l'avis de Cherubini, commençait à devenir nécessaire ; puis en me mettant aux prises avec les nombreuses difficultés que présente la carrière du compositeur, quand il veut organiser lui-même l'exécution de ses œuvres. Je vis par cette épreuve combien il me restait à faire pour les surmonter entièrement. Inutile d'ajouter que la recette fut à peine suffisante pour payer l'éclairage, les affiches, *le droit des pauvres*, et mes impayables choristes qui avaient su se *taire* si bien.

Plusieurs journaux louèrent chaudement ce concert. Fétis (qui depuis...) Fétis lui-même, dans un salon, s'exprima à mon sujet en termes extrêmement flatteurs et annonça mon entrée dans la carrière comme un véritable événement.

Mais cette rumeur fut-elle suffisante pour attirer l'attention de miss Smithson, au milieu de l'enivrement que devaient lui causer ses triomphes?... Hélas! j'ai su ensuite que tout entière à sa brillante tâche, de mon concert, de mon succès, de mes efforts, et de moi-même, elle n'avait pas seulement entendu parler......

XX

Apparition de Beethoven au Conservatoire. — Réserve haineuse des maîtres français. — Impression produite par la symphonie en *ut* mineur sur Lesueur. — Persistance de celui-ci dans son opinion systématique.

Les coups de tonnerre se succèdent quelquefois dans la vie de l'artiste, aussi rapidement que dans ces grandes tempêtes, où les nues gorgées de fluide électrique semblent se renvoyer la foudre et souffler l'ouragan.

Je venais d'apercevoir en deux apparitions Shakespeare et Weber; aussitôt, à un autre point de l'horizon, je vis se lever l'immense Beethoven. La secousse que j'en reçus fut presque comparable à celle que m'avait donnée Shakespeare. Il m'ouvrait un monde nouveau en musique, comme le poëte m'avait dévoilé un nouvel univers en poésie.

La société des concerts du Conservatoire venait de se former, sous la direction active et passionnée d'Habeneck. Malgré les graves erreurs de cet artiste et ses négligences à l'égard du grand maître qu'il adorait, il faut reconnaître ses bonnes intentions, son habileté même, et lui rendre la justice de dire qu'à lui seul est due la glorieuse popularisation des œuvres de Beethoven à Paris. Pour parvenir à fonder la belle institution célèbre aujourd'hui

dans le monde civilisé tout entier, il eut bien des efforts à faire ; il eut à échauffer de son ardeur un grand nombre de musiciens dont l'indifférence devenait hostile, quand on leur faisait envisager dans l'avenir de nombreuses répétitions et des travaux aussi fatigants que peu lucratifs, pour parvenir à une bonne exécution de ces œuvres alors connues seulement par leurs excentriques difficultés.

Il eut à lutter aussi, et ce ne fut pas la moindre de ses peines, contre l'opposition sourde, le blâme plus ou moins déguisé, l'ironie et les réticences des compositeurs français et italiens, fort peu ravis de voir ériger un temple à un Allemand dont ils considéraient les compositions comme des monstruosités, redoutables néanmoins pour eux et leur école. Que d'abominables sottises j'ai entendu dire aux uns et aux autres sur ces merveilles de savoir et d'inspiration !

Mon maître, Lesueur, homme honnête pourtant, exempt de fiel et de jalousie, aimant son art, mais dévoué à ces dogmes musicaux que j'ose appeler des préjugés et des folies, laissa échapper à ce sujet un mot caractéristique. Bien qu'il vécût assez retiré et absorbé dans ses travaux, la rumeur produite dans le monde musical de Paris par les premiers concerts du Conservatoire et les symphonies de Beethoven était rapidement parvenue jusqu'à lui. Il s'en étonna d'autant plus, qu'avec la plupart de ses confrères de l'Institut, il regardait la musique instrumentale comme un genre inférieur, une partie de l'art estimable mais d'une valeur médiocre, et qu'à son avis Haydn et Mozart en avaient posé les bornes qui ne pouvaient être dépassées.

A l'exemple donc de Berton, qui regardait en pitié toute la moderne école allemande, — de Boïeldieu, qui ne savait trop ce qu'il en fallait penser et manifestait une surprise enfantine aux moindres combinaisons harmoni-

ques s'éloignant tant soit peu des trois accords qu'il avait plaqués toute sa vie, — à l'exemple de Cherubini, qui concentrait sa bile et n'osait la répandre sur un maître dont les succès l'irritaient profondément et sapaient l'édifice de ses théories les plus chères, — de Paër qui, avec son astuce italienne, racontait sur Beethoven qu'il avait connu, disait-il, des anecdotes plus ou moins défavorables à ce grand homme et flatteuses pour le narrateur, — de Catel, qui boudait la musique et s'intéressait uniquement à son jardin et à son bois de rosiers, — de Kreutzer enfin, qui partageait l'insolent dédain de Berton pour tout ce qui nous venait d'outre-Rhin; comme tous ces maîtres, Lesueur, malgré la fièvre d'admiration dont il voyait possédés les artistes en général, et moi en particulier, Lesueur se taisait, faisait le sourd et s'abstenait soigneusement d'assister aux concerts du Conservatoire. Il eût fallu, en y allant, s'y former une opinion sur Beethoven, l'exprimer, être témoin du furieux enthousiasme qu'il excitait et c'est ce que Lesueur, sans se l'avouer, ne voulait point. Je fis tant, néanmoins, je lui parlai de telle sorte de l'obligation où il était de connaître et d'apprécier personnellement un fait aussi considérable que l'avénement dans notre art de ce nouveau style, de ces formes colossales, qu'il consentit à se laisser entraîner au Conservatoire un jour où l'on y exécutait la symphonie en *ut mineur* de Beethoven. Il voulut l'entendre consciencieusement et sans distractions d'aucune espèce. Il alla se placer seul au fond d'une loge de rez-de-chaussée occupée par des inconnus et me renvoya. Quand la symphonie fut terminée, je descendis de l'étage supérieur où je me trouvais pour aller savoir de Lesueur ce qu'il avait éprouvé et ce qu'il pensait de cette production extraordinaire.

Je le rencontrai dans un couloir; il était très-rouge et marchait à grands pas : « Eh bien, cher maître, lui dis-

je?... — Ouf! je sors, j'ai besoin d'air. C'est inouï! c'est merveilleux! cela m'a tellement ému, troublé, bouleversé, qu'en sortant de ma loge et voulant remettre mon chapeau, j'ai cru que je ne pourrais plus *retrouver ma tête!* Laissez-moi seul. A demain... »

Je triomphais. Le lendemain je m'empressai de l'aller voir. La conversation s'établit de prime abord sur le chef-d'œuvre qui nous avait si violemment agités. Lesueur me laissa parler pendant quelque temps, approuvant d'un air contraint mes exclamations admiratives. Mais il était aisé de voir que je n'avais plus pour interlocuteur l'homme de la veille et que ce sujet d'entretien lui était pénible. Je continuai pourtant, jusqu'à ce que Lesueur, à qui je venais d'arracher un nouvel aveu de sa profonde émotion en écoutant la symphonie de Beethoven, dit en secouant la tête et avec un singulier sourire : « C'est égal, il ne faut pas faire de la musique comme celle-là. » — Ce à quoi je répondis : « Soyez tranquille, cher maître, on n'en fera pas beaucoup. »

Pauvre nature humaine!... pauvre maître!... Il y a dans ce mot paraphrasé par tant d'autres hommes en mainte circonstance semblable, de l'entêtement, du regret, la terreur de l'inconnu, de l'envie, et un aveu implicite d'impuissance. Car dire : Il ne faut pas faire de la musique comme celle-là, quand on a été forcé d'en subir le pouvoir et d'en reconnaître la beauté, c'est bien déclarer qu'on se gardera soi-même d'en écrire de pareille, mais parce qu'on sent qu'on ne le pourrait pas si on le voulait.

Haydn en avait déjà dit autant de ce même Beethoven, qu'il s'obstinait à appeler seulement *un grand pianiste.*

Grétry a écrit d'ineptes aphorismes de la même nature sur Mozart qui, disait-il, avait placé *la statue dans l'orchestre et le piédestal sur la scène.*

Handel prétendait *que son cuisinier était plus musicien que Gluck.*

Rossini dit, en parlant de la musique de Weber *qu'elle lui donne la colique.*

Quant à Handel et à Rossini, leur éloignement pour Gluck et pour Weber ne doit pas être attribué aux même motifs; la cause en est, je crois, dans l'impossibilité où ces deux hommes de ventre se sont trouvés de comprendre les deux hommes de cœur. Mais la haine qu'excita Spontini pendant si longtemps dans toute l'école française acharnée contre lui, et chez la plupart des musiciens italiens, fut bien certainement due à ce sentiment complexe dont je parlais tout à l'heure, sentiment misérable et ridicule, si admirablement stigmatisé par La Fontaine dans sa fable: *Le Renard et les raisins.*

Cette obstination de Lesueur à lutter contre l'évidence et ses propres impressions acheva de me faire reconnaître le néant des doctrines qu'il s'était efforcé de m'inculquer; et je quittai brusquement la vieille grande route pour prendre ma course par monts et par vaux à travers les bois et les champs. Je dissimulai pourtant de mon mieux, et Lesueur ne s'aperçut de mon *infidélité* que beaucoup plus tard, en entendant mes nouvelles compositions que je m'étais gardé de lui montrer.

Je reviendrai sur la société des concerts et sur Habeneck, quand j'aurai à parler de mes relations avec cet habile, mais incomplet et capricieux chef d'orchestre.

XXI

Fatalité. — Je deviens critique.

Je dois maintenant signaler la circonstance qui me fit mettre la main à la roue d'engrenage de la critique. Humbert Ferrand, MM. Cazalès et de Carné, dont les noms sont assez connus dans notre monde politique, venaient de fonder à l'appui de leurs opinions religieuses et monarchiques, un recueil littéraire intitulé : *Revue européenne*. Afin d'en compléter la rédaction, ils voulurent s'adjoindre quelques collaborateurs.

Humbert Ferrand proposa de me charger de la critique musicale: « Mais je ne suis pas un écrivain, lui dis-je, quand il m'en parla; ma prose sera détestable, et je n'ose vraiment...... — Vous vous trompez, répondit Ferrand, j'ai vu de vos lettres, vous acquerrez bientôt l'habitude qui vous manque ; d'ailleurs, nous reverrons vos articles avant de les imprimer, et nous vous indiquerons les corrections qui pourront y être nécessaires. Venez avec moi chez de Carné, vous y connaîtrez les conditions auxquelles cette collaboration vous est offerte. »

L'idée d'une arme pareille mise entre mes mains pour défendre le beau, et pour attaquer ce que je trouvais le contraire du beau, commença aussitôt à me sourire, et la

considération d'un léger accroissement de mes ressources pécuniaires toujours si bornées, acheva de me décider. Je suivis Ferrand chez de Carné, et tout fut conclu.

Je n'ai jamais eu beaucoup de confiance en moi, avant d'avoir éprouvé mes forces ; mais cette disposition naturelle se trouvait augmentée ici par une excursion malheureuse que j'avais déjà faite dans le champ de la polémique musicale. Voici à quelle occasion. Les blasphèmes, des journaux rossinistes de cette époque contre Gluck, Spontini, et toute l'école de l'expression et du bon sens, leurs extravagances pour soutenir et prôner Rossini et son système de musique sensualiste, l'incroyable absurdité de leurs raisonnements pour démontrer que la musique, dramatique ou non, n'a point d'autre but que de charmer l'oreille et ne peut prétendre exprimer des sentiments et des passions ; tout cet amas de stupidités arrogantes émises par des gens qui ne connaissaient pas les notes de la gamme, me donnaient des crispations de fureur.

En lisant les divagations d'un de ces fous je fus pris un jour de la tentation d'y répondre.

Il me fallait une tribune décente ; j'écrivis à M. Michaud, rédacteur en chef et propriétaire de la *Quotidienne*, journal assez en vogue alors. Je lui exposai mon désir, mon but, mes opinions, en lui promettant de frapper dans ce combat aussi juste que fort. Ma lettre à la fois sérieuse et plaisante lui plut. Il me fit sur-le-champ une réponse favorable. Ma proposition était acceptée et mon premier article attendu avec impatience. « Ah ! misérables ! criai-je en bondissant de joie, je vous tiens ! » Je me trompais, je ne tenais rien, ni personne. Mon inexpérience dans l'art d'écrire était trop grande, mon ignorance du monde et des convenances de la presse trop complète, et mes passions musicales avaient trop de violence pour que je ne fisse pas au début un véritable *pas de clerc*. L'article que je portai

à M. Michaud, article en soi très-désordonné et fort mal conçu, passait en outre toutes les bornes de la polémique, si ardente qu'on la suppose. M. Michaud en écouta la lecture, et, effrayé de mon audace, me dit : « Tout cela est vrai, mais vous cassez les vitres; il m'est absolument impossible d'admettre dans la *Quotidienne* un article pareil. » Je me retirai en promettant de le refaire. La paresse et le dégoût que m'inspiraient tant de ménagements à garder survinrent bientôt, et je ne m'en occupai plus.

Si je parle de ma paresse, c'est qu'elle a toujours été grande pour écrire de la prose. J'ai passé bien des nuits à composer mes partitions, le travail même assez fatigant de l'instrumentation me tient quelquefois huit heures consécutives immobile à ma table sans que l'envie me prenne seulement de changer de posture; et ce n'est pas sans effort que je me décide à commencer une page de prose, et dès la dixième ligne (à de très-rares exceptions près) je me lève, je marche dans ma chambre, je regarde dans la rue, j'ouvre le premier livre qui me tombe sous la main, je cherche enfin tous les moyens de combattre l'ennui et la fatigue qui me gagnent rapidement. Il faut que je me reprenne à huit ou dix fois pour mener à fin un feuilleton du *Journal des Débats*. Je mets ordinairement deux jours à l'écrire, lors même que le sujet à traiter me plaît, me divertit ou m'exalte vivement. Et que de ratures! quel barbouillage! il faut voir ma première copie...

La composition musicale est pour moi une fonction naturelle, un bonheur; écrire de la prose est un travail.

Excité et pressé par H. Ferrand, je fis néanmoins pour la *Revue européenne* quelques articles de critique admirative sur Gluck, Spontini et Beethoven; je les retouchai d'après les observations de M. de Carné; ils furent imprimés, accueillis avec indulgence, et je commençai ainsi

a connaître les difficultés de cette tâche dangereuse qui a pris avec le temps une importance si grande et si déplorable dans ma vie. On verra comment il m'est devenu impossible de m'y soutraire, et les influences diverses qu'elle a exercées sur ma carrière d'artiste en France et ailleurs.

XXII

Le concours de composition musicale. — Le règlement de l'Académie des Beaux-Arts. — J'obtiens le second prix.

Ainsi déchiré nuit et jour par mon amour shakespearien, dont la révélation des œuvres de Beethoven, loin de me distraire, semblait augmenter la douloureuse intensité, à peine occupé de rares et informes travaux de littérature musicale, toujours rêvant, silencieux jusqu'au mutisme, sauvage, négligé dans mon extérieur, insupportable à mes amis autant qu'à moi-même, j'atteignis le mois de juin de l'année 1828, époque à laquelle je me présentai pour la troisième fois au concours de l'Institut. J'y fus encore admis et j'obtins le second prix.

Cette distinction consiste en couronnes publiquement décernées au lauréat, en une médaille d'or d'assez peu de valeur; elle donne en outre à l'élève couronné un droit d'entrée gratuite à tous les théâtres lyriques, et des chances nombreuses pour obtenir le premier prix au concours suivant.

Le premier prix a des priviléges beaucoup plus importants. Il assure à l'artiste qui l'obtient une pension annuelle de trois mille francs pendant cinq ans, à la condition pour lui d'aller passer les deux premières an-

nées à l'académie de France à Rome, et d'employer la troisième à des voyages en Allemagne. Il touche le reste de sa pension à Paris, où il fait ensuite ce qu'il peut pour se produire et ne pas mourir de faim. Au reste je vais donner ici un résumé de ce que j'écrivis, il y a quinze ou seize ans, dans divers journaux, sur l'organisation singulière de ce concours.

Faire connaître chaque année quels sont ceux des jeunes compositeurs français qui offrent le plus de garanties de talent, et les encourager en les mettant, au moyen d'une pension, dans le cas de pouvoir s'occuper exclusivement pendant cinq ans de leurs études, tel est le double but de l'institution du prix de Rome; telle a été l'intention du gouvernement qui l'a fondée. Toutefois, voici les moyens qu'on employait encore il y a quelques années pour remplir l'une et parvenir à l'autre.

Les choses ont un peu changé depuis lors, mais bien peu [1].

Les faits que je vais citer paraîtront sans doute fort extraordinaires et improbables à la plupart des lecteurs, mais ayant obtenu successivement le second et le premier grand prix au concours de l'Institut, je ne dirai rien que je n'aie vu moi-même, et dont je ne sois parfaitement sûr. Cette circonstance d'ailleurs me permet d'exprimer toute ma pensée, sans crainte de voir attribuer à l'aigreur d'une vanité blessée ce qui n'est que l'expression de mon amour de l'art et de ma conviction intime.

La liberté dont j'ai déjà usé à cet égard a fait dire à Cherubini, le plus académique des académiciens passés, présents et futurs, et le plus violemment froissé en con-

1. Elles sont aujourd'hui changées tout à fait. L'Empereur vient de supprimer cet article du règlement de l'Institut, et ce n'est plus maintenant l'Académie des Beaux-Arts qui donne le prix de composition musicale. 1865.

séquence par mes observations, qu'en attaquant l'Académie *je battais ma nourrice*. Si je n'avais pas obtenu le prix, il n'aurait pu me taxer de cette ingratitude, mais j'aurais passé dans son esprit et dans celui de beaucoup d'autres pour un vaincu qui venge sa défaite. D'où il faut conclure que d'aucune façon je ne pouvais aborder ce sujet sacré. Je l'aborde cependant et je le traiterai sans ménagement, comme un sujet profane.

Tous les Français ou naturalisés Français, âgés de moins de trente ans, pouvaient et peuvent encore, aux termes du règlement, être admis au concours.

Quand l'époque en avait été fixée, les candidats venaient s'inscrire au secrétariat de l'Institut. Ils subissaient un examen préparatoire, nommé *concours préliminaire*, qui avait pour but de désigner parmi les aspirants les cinq ou six élèves les plus avancés.

Le sujet du grand concours devait être une scène lyrique sérieuse pour une ou deux voix et *orchestre;* et les candidats, afin de prouver qu'ils possédaient le sentiment de la mélodie et de l'expression dramatique, l'art de l'instrumentation et les autres connaissances indispensables pour écrire passablement un tel ouvrage, étaient tenus de composer *une fugue vocale*. On leur accordait une journée pour ce travail. *Chaque fugue devait être signée.*

Le lendemain, les membres de la section de musique de l'Institut se rassemblaient, lisaient les fugues et faisaient un choix trop souvent entaché de partialité, car un certain nombre de manuscrits *signés* appartenaient toujours à des élèves de MM. les Académiciens.

Les votes recueillis et les concurrents désignés, ceux-ci devaient se représenter bientôt après pour recevoir les paroles de la scène qu'ils allaient avoir à mettre en musique, *et entrer en loge*. M. le secrétaire perpétuel de l'Académie des beaux-arts leur dictait collectivement

le classique poëme, qui commençait presque toujours ainsi :

« Déjà l'aurore aux doigts de rose.

Ou :

» Déjà le jour naissant ranime la nature.

Ou :

» Déjà d'un doux éclat l'horizon se colore.

Ou :

» Déjà du blond Phœbus le char brillant s'avance.

Ou :

» Déjà de pourpre et d'or les monts lointains se parent.
etc., etc.

Les candidats, munis du lumineux poëme, étaient alors enfermés isolément avec un piano, dans une chambre appelée loge, jusqu'à ce qu'ils eussent terminé leur partition. Le matin à onze heures et le soir à six, le concierge, dépositaire des clefs de chaque loge, venait ouvrir aux détenus, qui se réunissaient pour prendre ensemble leur repas; mais défense à eux de sortir du palais de l'Institut.

Tout ce qui leur arrivait du dehors, papiers, lettres, livres, linge, était soigneusement visité, afin que les concurrents ne pussent obtenir ni aide, ni conseil de personne. Ce qui n'empêchait pas qu'on ne les autorisât à recevoir des visites dans la cour de l'Institut, tous les jours de six à huit heures du soir, à inviter même leurs amis à de joyeux dîners, où Dieu sait tout ce qui pouvait se communiquer, de vive voix ou par écrit, entre le vin de Bordeaux et le vin de Champagne. Le délai fixé pour la composition était de vingt-deux jours; ceux des compositeurs qui avaient fini avant ce temps étaient libres de sortir après avoir déposé leur manuscrit, toujours *numéroté* et *signé*.

Toutes les partitions étant livrées, le lyrique aréopage s'assemblait de nouveau et s'adjoignait à cette occasion deux membres pris dans les autres sections de l'Institut ; un sculpteur et un peintre, par exemple, ou un graveur et un architecte, ou un sculpteur et un graveur ou un architecte et un peintre, ou même deux graveurs, ou deux peintres, ou deux architectes, ou deux sculpteurs. L'important était qu'ils ne fussent pas musiciens. Ils avaient voix délibérative, et se trouvaient là pour juger d'un art qui leur est étranger.

On entendait successivement toutes les scènes écrites pour l'orchestre, comme je l'ai dit plus haut, et on les entendait réduites par un seul accompagnateur *sur le piano !...* (Et il en est encore ainsi à cette heure).

Vainement prétendrait-on qu'il est possible d'apprécier à sa juste valeur une composition d'orchestre ainsi mutilée, rien n'est plus éloigné de la vérité. Le piano peut donner une idée de l'orchestre pour un ouvrage qu'on aurait déjà entendu complètement exécuté, la mémoire alors se réveille, supplée à ce qui manque, et on est ému par souvenir. Mais pour une œuvre nouvelle, dans l'état actuel de la musique, c'est impossible. Une partition telle que l'*Œdipe* de Sacchini, ou toute autre de cette école, dans laquelle l'instrumentation n'existe pas, ne perdrait presque rien à une pareille épreuve. Aucune composition moderne, en supposant que l'auteur ait profité des ressources que l'art actuel lui donne, n'est dans le même cas. Exécutez donc sur le piano la marche de la *communion* de la messe du sacre, de Cherubini ! que deviendront ces délicieuses tenues d'instruments à vent qui vous plongent dans une extase mystique ? ces ravissants enlacements de flûtes et de clarinettes d'où résulte presque tout l'effet ? Ils disparaîtront entièrement, puisque le piano ne peut tenir ni enfler un son. Accompagnez au piano l'air d'Agamemnon, dans l'*Iphigénie en Aulide* de Gluck !

Il y a sous ces vers :

> « J'entends retentir dans mon sein
> » Le cri plaintif de la nature ! »

un solo de hautbois d'un effet poignant et vraiment admirable. Au piano, au lieu d'une plainte touchante chacune des notes de ce solo vous donnera un son de clochette et rien de plus. Voilà *l'idée, la pensée, l'inspiration* anéanties ou déformées. Je ne parle pas des grands effets d'orchestre, des oppositions si piquantes établies entre les instruments à cordes et le groupe des instruments à vent, des couleurs tranchées qui séparent les instruments de cuivre des instruments de bois, des effets mystérieux ou grandioses des instruments à percussion *dans la nuance douce*, de leur puissance *énorme dans la force*, des effets saisissants qui résultent de *l'éloignement* des masses harmoniques placées à distance les unes des autres, ni de cent autres détails dans lesquels il serait superflu d'entrer. Je dirai seulement qu'ici l'injustice et l'absurdité du règlement se montrent dans toute leur laideur. N'est-il pas évident que le piano, anéantissant tous les effets d'instrumentation, nivelle, par cela seul, tous les compositeurs. Celui qui sera habile, profond, ingénieux instrumentaliste, est rabaissé à la taille de l'ignorant qui n'a pas les premières notions de cette branche de l'art. Ce dernier peut avoir écrit des trombones au lieu de clarinettes, des ophicléides au lieu de bassons, avoir commis les plus énormes bévues, ne pas connaître seulement l'étendue de la gamme des divers instruments, pendant que l'autre aura composé un magnifique orchestre, sans qu'il soit possible, avec une pareille exécution, d'apercevoir la différence qu'il y a entre eux. Le piano, pour les instrumentalistes, est donc une vraie guillotine destinée à abattre toutes les nobles têtes et dont la plèbe seule n'a rien à redouter.

Quoi qu'il en soit, les scènes ainsi exécutées, on va au scrutin (je parle au présent, puisque rien n'est changé à cet égard). Le prix est donné. Vous croyez que c'est fini? Erreur. Huit jours après, toutes les sections de l'Académie des beaux-arts se réunissent pour le jugement définitif. Les peintres, statuaires, architectes, graveurs en médailles et graveurs en taille-douce, forment cette fois un imposant jury de trente à trente-cinq membres dont les six musiciens cependant ne sont pas exclus. Ces six membres de la section de musique peuvent, jusqu'à un certain point, venir en aide à l'exécution incomplète et perfide du piano, en lisant les partitions ; mais cette ressource ne saurait exister pour les autres académiciens, puisqu'ils ne savent pas la musique.

Quand les exécuteurs, chanteur et pianiste, ont fait entendre une seconde fois, de la même façon que la première, chaque partition, l'urne fatale circule, on compte les bulletins, et le jugement que la section de musique avait porté huit jours auparavant se trouve, en dernière analyse, confirmé, modifié ou *cassé* par la majorité.

Ainsi le prix de musique est donné par des gens qui ne sont pas musiciens, et qui n'ont pas même été mis dans le cas d'entendre, telles qu'elles ont été conçues, les partitions entre lesquelles un absurde règlement les oblige de faire un choix.

Il faut ajouter, pour être juste, que si les peintres, graveurs, etc., jugent les musiciens, ceux-ci leur rendent la pareille au concours de peinture, de gravure, etc., où les prix sont donnés également à la pluralité des voix, par toutes les sections réunies de l'Académie des beaux-arts. Je sens pourtant en mon âme et conscience que, si j'avais l'honneur d'appartenir à ce docte corps, il me serait bien difficile de motiver mon vote en donnant le prix à un graveur ou à un architecte, et que je ne pourrais guère faire

preuve d'impartialité qu'en tirant le plus méritant à la courte paille.

Au jour solennel de la distribution des prix, la cantate préférée par les sculpteurs, peintres et graveurs est ensuite exécutée complétement. C'est un peu tard ; il eût mieux valu, sans doute, convoquer l'orchestre avant de se prononcer ; et les dépenses occasionnées par cette exécution tardive sont assez inutiles, puisqu'il n'y a plus à revenir sur la décision prise ; mais l'Académie est curieuse; elle veut *connaître* l'ouvrage qu'elle a couronné... C'est un désir bien naturel !...

XXIII

L'huissier de l'Institut. — Ses révélations

Il y avait de mon temps à l'Institut un vieux concierge nommé Pingard, à qui tout ceci causait une indignation des plus plaisantes. La tâche de ce brave homme, à l'époque du concours, était de nous enfermer dans nos loges, de nous en ouvrir les portes soir et matin, et de surveiller nos rapports avec les visiteurs aux heures de loisir. Il remplissait, en outre, les fonctions d'huissier auprès de MM. les académiciens, et assistait, en conséquence, à toutes les séances secrètes et publiques, où il avait fait un bon nombre de curieuses observations.

Embarqué à seize ans comme mousse à bord d'une frégate, il avait parcouru presque toutes les îles de la Sonde, et, obligé de séjourner à Java, il échappa par la force de sa constitution, et lui neuvième, disait-il, aux fièvres pestilentielles qui avaient enlevé tout l'équipage.

J'ai toujours beaucoup aimé les vieux voyageurs, pourvu qu'ils eussent quelque histoire lointaine à me raconter. En pareil cas, je les écoute avec une attention calme et une inexplicable patience. Je les suis dans toutes leurs digressions, dans les dernières ramifications des épisodes de leurs épisodes ; et quand le narrateur, voulant trop

tard revenir au sujet principal et ne sachant quel chemin prendre, se frappe le front pour ressaisir le fil rompu de son histoire en disant : « Mon Dieu ! où en étais-je donc ?... » je suis heureux de le remettre sur la piste de son idée, de lui jeter le nom qu'il cherchait, la date qu'il avait oubliée, et c'est avec une véritable satisfaction que je l'entends s'écrier tout joyeux : « Ah ! oui, oui, j'y suis, m'y voilà. » Aussi étions-nous fort bons amis, le père Pingard et moi. Il m'avait estimé tout d'abord à cause du plaisir que j'avais à lui parler de Batavia, de Célèbes, d'Amboyne, de Coromandel, de Bornéo, de Sumatra ; parce que je l'avais questionné plusieurs fois avec curiosité sur les femmes javanaises, dont l'amour est fatal aux Européens, et avec lesquelles le gaillard avait fait de si terribles fredaines, que la consomption avait un instant paru vouloir réparer à son égard la négligence du choléra-morbus. Lui ayant un jour, à propos de la Syrie, parlé de Volney, *de ce bon M. le comte de Volney si simple qui avait toujours des bas de laine bleue*, son estime pour moi s'accrut d'une manière remarquable ; mais son enthousiasme n'eut plus de bornes quand j'en vins à lui demander s'il avait connu le célèbre voyageur Levaillant.

— M. Levaillant !... M. Levaillant, s'écria-t-il vivement, pardieu si je le connais !... *Tenez !* Un jour que je me promenais au Cap de Bonne-Espérance, en sifflant... j'attendais une petite négresse qui m'avait donné rendez-vous sur la grève, parce que, entre nous, il y avait des raisons pour qu'elle ne vînt pas chez moi. Je vais vous dire...

— Bon, bon, nous parlions de Levaillant.

— Ah ! oui. Eh bien ! un jour que je sifflais en me promenant au Cap de Bonne-Espérance, un grand homme basané, qui avait une barbe de sapeur, se retourne vers moi : il m'avait entendu siffler en français, c'est apparemment à ça qu'il me reconnut :

— Dis donc, gamin, qu'il me dit, tu es Français?

— Pardi, si je suis Français! que je lui dis, je suis de Givet, département des Ardennes, pays de M. Méhul [1].

— Ah! tu es Français?

— Oui.

— Ah!... — Et il me tourna le dos. C'était M. Levaillant. Vous voyez si je l'ai connu.

Le père Pingard était donc mon ami; aussi me traitait-il comme tel en me confiant des choses qu'il eût tremblé de dévoiler à tout autre. Je me rappelle une conversation très-animée que nous eûmes ensemble le jour où le second prix me fut accordé. On nous avait donné cette année-là pour sujet de concours un épisode du *Tasse*: Herminie se couvrant des armes de Clorinde et, à la faveur de ce déguisement, sortant des murs de Jérusalem pour aller porter à Tancrède blessé les soins de son fidèle et malheureux amour.

Au milieu du troisième air (car il y avait toujours trois airs dans ces cantates de l'Institut; d'abord le lever de l'aurore obligé, puis le premier récitatif suivi d'un premier air, suivi d'un deuxième récitatif suivi d'un deuxième air, suivi d'un troisième récitatif suivi d'un troisième air, le tout pour le même personnage); dans le milieu du troisième air donc, se trouvaient ces quatre vers.

> Dieu des chrétiens, toi que j'ignore,
> Toi que j'outrageais autrefois,
> Aujourd'hui mon respect t'implore;
> Daigne écouter ma faible voix.

J'eus l'insolence de penser que, malgré le titre d'*air*

[1]. Méhul est en effet de Givet, mais je doute qu'il fût né à l'époque où Pingard prétend avoir parlé de lui à Levaillant.

agité que portait le dernier morceau, ce quatrain devait être le sujet d'une prière, et il me parut impossible de faire implorer le Dieu des chrétiens par la tremblante reine d'Antioche avec des cris de mélodrame et un orchestre désespéré. J'en fis donc une prière, et à coup sûr s'il y eut quelque chose de passable dans ma partition, ce ne fut que cet andante.

Comme j'arrivais à l'Institut le soir du jugement dernier pour connaître mon sort, et savoir si les peintres, sculpteurs, graveurs en médailles et graveurs en taille-douce m'avaient déclaré bon ou mauvais musicien, je rencontre Pingard dans l'escalier :

« — Eh bien ! lui dis-je, qu'ont-ils décidé ?
» — Ah!... c'est vous, Berlioz... pardieu, je suis bien
» aise ! je vous cherchais.
» — Qu'ai-je obtenu, voyons, dites vite ; un premier
» prix, un second, une mention honorable, ou rien ?
» — Oh! *tenez*, je suis encore tout remué. Quand je
» vous dis qu'il ne vous a manqué que deux voix
» pour le premier
» — Parbleu, je n'en savais rien ; vous m'en donnez la
» première nouvelle.
» — Mais quand je vous le dis !... Vous avez le second
» prix, c'est bon ; mais il n'a manqué que deux voix
» pour que vous eussiez le premier. Oh! *tenez*, ça m'a
» vexé ; parce que, voyez-vous, je ne suis ni peintre, ni
» architecte, ni graveur en médailles, et par conséquent
» je ne connais rien du tout en musique ; mais ça n'em-
» pêche pas que votre *Dieu des chrétiens* m'a fait un cer-
» tain gargouillement dans le cœur qui m'a bouleversé.
» Et, sacredieu, *tenez*, si je vous avais rencontré sur le
» moment, je vous aurais... je vous aurais payé une
» *demi-tasse*.
» Merci, merci, mon cher Pingard, vous êtes bien bon
» Vous vous y connaissez ; vous avez du goût. D'ail-

» leurs n'avez-vous pas visité la côte de Coromandel?

» — Pardi, certainement; mais pourquoi?

» — Les îles de Java.

» — Oui, mais...

» — De Sumatra?

» — Oui.

» — De Bornéo?

» — Oui.

» — Vous avez été *lié* avec Levaillant?

» — Pardi, comme deux doigts de la main.

» — Vous avez parlé souvent à Volney?

» — A M. le comte de Volney qui avait des bas bleus?

» — Oui.

» — Certainement.

» — Eh bien! vous êtes bon juge en musique.

» — Comment ça?

» — Il n'y a pas besoin de savoir comment; seulement si l'on vous dit par hasard: quel titre avez-vous pour juger du mérite des compositeurs? Êtes-vous peintre, graveur en taille-douce, architecte, sculpteur? Vous répondrez: Non, je suis... voyageur, marin, ami de Levaillant et de Volney. C'est plus qu'il n'en faut. Ah çà, voyons, comment s'est passée la séance?

» — Oh, *tenez*, ne m'en parlez pas; c'est toujours la même chose. J'aurais trente enfants, que le diable m'emporte si j'en mettais un seul dans les arts. Parce que je vois tout ça, moi. Vous ne savez pas quelle sacrée boutique... Par exemple, ils se donnent, ils se vendent même des voix entre eux. *Tenez*, une fois au concours de peinture, j'entendis M. Lethière qui demandait sa voix à M Cherubini pour un de ses élèves. Nous sommes d'anciens amis, qu'il lui dit, tu ne me refuseras pas ça. D'ailleurs, mon élève a du talent, son tableau est très-bien. — Non, non, non, je ne veux pas, je ne veux pas, que l'autre

» lui répond. Ton élève m'avait promis un album que
» désirait ma femme, et il n'a pas seulement dessiné un
» arbre pour elle. Je ne lui donne pas ma voix.

» — Ah! tu as bien tort, que lui dit M. Lethière : je
» vote pour les tiens, tu le sais, et tu ne veux pas voter
» pour les miens! — Non, je ne veux pas. — Alors, je
» ferai moi-même ton album, là, je ne peux pas mieux
» dire. — Ah! c'est différent. Comment l'appelles-tu ton
» élève? J'oublie toujours son nom : donne-moi aussi son
» prénom et le numéro du tableau, pour que je ne con-
» fonde pas. Je vais écrire tout cela. — Pingard! —
» Monsieur! — Un papier et un crayon. — Voilà, mon-
» sieur. — Ils vont dans l'embrasure de la fenêtre, ils
» écrivent trois mots, et puis j'entends le musicien qui
» dit à l'autre en repassant : C'est bon! il a ma voix.

» Eh bien! n'est-ce pas abominable? et si j'avais un de
» mes fils au concours et qu'on lui fit des tours pareils,
» n'y aurait-il pas de quoi me jeter par la fenêtre?...

» — Allons, calmez-vous, Pingard, et dites-moi com-
» ment tout s'est terminé aujourd'hui.

» — Je vous l'ai déjà dit, vous avez le second prix, et il
» ne vous a manqué que deux voix pour le premier.
» Quand M. Dupont a eu chanté votre cantate, ils ont
» commencé à écrire leurs bulletins et j'ai apporté *la hurne*[1].
» Il y avait un musicien de mon côté, qui parlait bas à
» un arcchitecte et qui lui disait : Voyez-vous, celui-là
» ne fera jamais rien; ne lui donnez pas votre voix, c'est
» un jeune homme perdu. Il n'admire que le dévergon-
» dage de Beethoven; on ne le fera jamais rentrer dans
» la bonne route.

» — Vous croyez, dit l'architecte? cependant...

» — Oh! c'est très-sûr; d'ailleurs demandez à notre il-

1. L'urne. Le brave Pingard s'est toujours obstiné à appeler ainsi ce vase d'élections.

» lustre Cherubini. Vous ne doutez pas de son expérience,
» j'espère ; il vous dira comme moi, que ce jeune homme
» est fou, que Beethoven lui a troublé la cervelle.

» — Pardon, me dit Pingard en s'interrompant, mais
» qu'est-ce que ce monsieur Beethoven ? il n'est pas de
» l'Institut, et tout le monde en parle.

» — Non, il n'est pas de l'Institut. C'est un Allemand :
» continuez.

» — Ah! mon Dieu, ça n'a pas été long. Quand j'ai
» présenté *la hurne* à l'architecte, j'ai vu qu'il donnait
» sa voix au n° 4 au lieu de vous la donner, et voilà.
» Tout d'un coup il y a un des musiciens qui se lève et
» dit: Messieurs, avant d'aller plus loin, je dois vous
» prévenir que dans le second morceau de la partition
» que nous venons d'entendre, il y a un travail d'or-
» chestre très-ingénieux, que le piano ne peut pas
» rendre et qui doit produire un grand effet. Il est bon
» d'en être instruit.

» — Que diable viens-tu nous chanter, lui répond un
» autre musicien, ton élève ne s'est pas conformé au
» programme ; au lieu d'*un* air agité, il en a écrit *deux*,
» et dans le milieu il a ajouté une prière qu'il ne devait
» pas faire. Le règlement ne peut être ainsi méprisé. Il
» faut faire un exemple.

» — Oh! c'est trop fort! Qu'en dit M. le secrétaire
» perpétuel ?

» — Je crois que c'est un peu sévère, et qu'on peut
» pardonner la licence que s'est permise votre élève. Mais
» il est important que le jury soit éclairé sur le genre de
» mérite que vous avez signalé, et que l'exécution au
» piano ne nous a pas laissé apercevoir.

» — Non non, ce n'est pas vrai, dit M. Cherubini, ce
» prétendu effet d'instrumentation n'existe pas, ce n'est
» qu'un fouillis auquel on ne comprend rien et qui serait
» détestable à l'orchestre.

I. 8

» — Ma foi, messieurs, entendez-vous, disent de tous côtés les peintres, sculpteurs, architectes et graveurs, nous ne pouvons apprécier que ce que nous entendons, et pour le reste, si vous n'êtes pas d'accord...

» — Ah! oui!
» — Ah! non!
» — Mais, mon Dieu!
» — Eh! que diable!
» — Je vous dis que...
» — Allons donc!
» — Enfin, ils criaient tous à la fois, et comme ça les
» ennuyait, voilà M. Regnault et deux autres peintres
» qui s'en vont, en disant qu'ils se récusaient et qu'ils
» ne voteraient pas. Puis on a compté les bulletins qui
» étaient dans la *hurne*, et il vous a manqué deux voix.
» Voilà pourquoi vous n'avez que le second prix.

» — Je vous remercie, mon bon Pingard; mais, dites-
» moi, cela se passait-il de la même manière à l'académie
» du Cap de Bonne-Espérance?

» — Oh! par exemple! quelle farce! Une académie au
» Cap! un Institut hottentot! Vous savez bien qu'il n'y
» en a pas.

» — Vraiment! et chez les Indiens de Coroman-
» del?

» — Point.
» — Et chez les Malais?
» — Pas davantage.
» — Ah çà! mais il n'y a donc point d'académie dans
» l'Orient?
» — Certainement non.
» — Les Orientaux sont bien à plaindre.
» — Ah! oui, ils s'en moquent pas mal!
» — Les barbares! »

Là-dessus je quittai le vieux concierge, gardien-huis-sier de l'Institut, en songeant à l'immense avantage

qu'il y aurait à envoyer l'Académie civiliser l'île de Bornéo. Je ruminais déjà le plan d'un *projet* que je voulais adresser aux académiciens eux-mêmes, pour les engager à s'aller promener un peu au Cap de Bonne-Espérance, comme Pingard. Mais nous sommes si égoïstes nous autres Occidentaux, notre amour de l'humanité est si faible, que ces pauvres Hottentots, ces malheureux Malais qui n'ont pas d'académie, ne m'ont pas occupé sérieusement plus de deux ou trois heures ; le lendemain je n'y songeais plus. Deux ans après, ainsi qu'on le verra, j'obtins enfin le premier grand prix. Dans l'intervalle, l'honnête Pingard était mort, et ce fut grand dommage ; car s'il eût entendu mon *Incendie* du palais de Sardanapale, il eût été capable cette fois de me payer *une tasse entière*.

XXIV

Toujours miss Smithson. — Une représentation à bénéfice. —
Hasards cruels.

Après ce concours et la distribution des prix qui le suivit, je retombai dans la sombre inaction qui était devenue mon état habituel. Toujours à peu près aussi obscur, planète ignorée, je tournais autour de mon soleil... soleil radieux... mais qui devait, hélas! s'éteindre si tristement... Ah! la belle Estelle, la *Stella montis*, ma *Stella matutina*, avait bien complétement disparu alors! perdue qu'elle était dans les profondeurs du ciel, et éclipsée par le grand astre de mon midi, je ne songeais guère à la voir jamais reparaître sur l'horizon... Évitant de passer devant le théâtre anglais, détournant les yeux pour ne point voir les portraits de miss Smithson exposés chez tous les libraires, je lui écrivais cependant, sans jamais recevoir d'elle une ligne de réponse. Après quelques lettres qui l'avaient plus effrayée que touchée, elle défendit à sa femme de chambre d'en recevoir d'autres de moi, et rien ne put changer sa détermination. Le théâtre anglais, en outre, allait être fermé; on parlait d'une excursion de toute sa troupe en Hollande, et déjà les dernières représentations de miss Smithson étaient annon-

cées. Je n'avais garde d'y paraître. Je l'ai déjà dit, revoir en scène Juliette ou Ophélia eût été pour moi une douleur au-dessus de mes forces. Mais une représentation au bénéfice de l'acteur français Huet ayant été organisée à l'Opéra-Comique, représentation dans laquelle figuraient deux actes du *Roméo* de Shakespeare, joués par miss Smithson et Abott, je me mis en tête de voir mon nom sur l'affiche, à côté de celui de la grande tragédienne. J'espérai obtenir un succès sous ses yeux, et, plein de cette idée puérile, j'allai demander au directeur de l'Opéra-Comique d'ajouter au programme de la soirée de Huet une ouverture de ma composition. Le directeur, d'accord avec le chef d'orchestre, y consentit. Quand je vins au théâtre pour la faire répéter, les artistes anglais achevaient la répétition de *Romeo and Juliet;* ils en étaient à la scène du tombeau. Au moment où j'entrai, Roméo éperdu emportait Juliette dans ses bras. Mon regard tomba involontairement sur le groupe shakespearien. Je poussai un cri et m'enfuis en me tordant les mains. Juliette m'avait aperçu et entendu... je lui fis peur. En me désignant, elle pria les acteurs qui étaient en scène avec elle de faire attention à ce gentleman *dont les yeux n'annonçaient rien de bon.*

Une heure après je revins, le théâtre était vide. L'orchestre s'étant assemblé, on répéta mon ouverture; je l'écoutai comme un somnambule, sans faire la moindre observation. Les exécutants m'applaudirent, je conçus quelque espoir pour l'effet du morceau sur le public et pour celui de mon succès sur miss Smithson. Pauvre fou!!!

On aura peine à croire à cette ignorance profonde du monde au milieu duquel je vivais.

En France, dans une représentation à bénéfice, une ouverture, fût-ce l'ouverture du *Freyschütz* ou celle de la *Flûte enchantée*, est considérée seulement comme un lever

de rideau et n'obtient pas la moindre attention de l'auditoire. En outre, ainsi isolée et exécutée par un petit orchestre de théâtre, tel que celui de l'Opéra-Comique, cette ouverture fût-elle écoutée avec recueillement, n'amène jamais qu'un assez médiocre résultat musical. D'un autre côté, les grands acteurs invités en pareil cas par le bénéficiaire à prendre part à sa représentation, ne viennent au théâtre qu'au moment où leur présence y est nécessaire ; ils ignorent en partie la composition du programme, et ne s'y intéressent nullement. Ils ont hâte de se rendre dans leur loge pour s'habiller, et ne restent point dans les coulisses à écouter ce qui ne les regarde pas. Je ne m'étais donc pas dit que si, par une exception improbable, mon ouverture, ainsi placée, obtenait un succès d'enthousiasme, était redemandée à grands cris par le public, miss Smithson préoccupée de son rôle, y réfléchissant dans sa loge, pendant que l'habilleuse la costumait, ne serait pas même informée du fait. Et, s'en fût-elle aperçue, la belle affaire ! « Qu'est-ce que ce bruit, eût-elle dit en entendant les applaudissements ? » — « Ce n'est rien, mademoiselle, c'est une ouverture qu'on fait recommencer. » De plus, que l'auteur de cette ouverture lui eût été ou non connu, un succès d'aussi mince importance ne pouvait suffire à changer en amour son indifférence pour lui. Rien n'était plus évident.

Mon ouverture fut bien exécutée, assez applaudie, mais non redemandée, et miss Smithson ignora tout complétement. Après un nouveau triomphe dans son rôle favori, elle partit le lendemain pour la Hollande. Un hasard (auquel elle n'a jamais cru) m'avait fait venir me loger rue Richelieu, n° 96, presque en face de l'appartement qu'elle occupait au coin de la rue Neuve-Saint-Marc.

Après être demeuré étendu sur mon lit, brisé, mourant, depuis la veille jusqu'à trois heures de l'après-midi, je

me levai et m'approchai machinalement de la fenêtre comme à l'ordinaire. Une de ces cruautés gratuites et lâches du sort voulut qu'à ce moment même je visse miss Smithson monter en voiture devant sa porte et partir pour Amsterdam.

Il est bien difficile de décrire une souffrance pareille à celle que je ressentis ; cet arrachement de cœur, cet isolement affreux, ce monde vide, ces mille tortures qui circulent dans les veines avec un sang glacé, ce dégoût de vivre et cette impossibilité de mourir ; Shakespeare lui-même n'a jamais essayé d'en donner une idée. Il s'est borné, dans *Hamlet*, à compter cette douleur parmi les maux les plus cruels de la vie.

Je ne composais plus ; mon intelligence semblait diminuer autant que ma sensibilité s'accroître. Je ne faisais absolument rien... que souffrir.

XXV

Troisième concours à l'Institut. — On ne donne pas de premier prix. — Conversation curieuse avec Boïeldieu. — La musique qui berce.

Le mois de juin revenu m'ouvrit de nouveau la lice de l'Institut. J'avais bon espoir d'en finir cette fois; de tous côtés m'arrivaient les prédictions les plus favorables. Les membres de la section de musique laissaient eux-mêmes entendre que j'obtiendrais à coup sûr le premier prix. D'ailleurs je concourais, moi lauréat du second prix, avec des élèves qui n'avaient encore obtenu aucune distinction, avec de simples bourgeois; et ma qualité de tête couronnée me donnait sur eux un grand avantage. A force de m'entendre dire que j'étais sûr de mon fait, je fis ce raisonnement malencontreux dont l'expérience ne tarda pas à me prouver la fausseté : « Puisque ces messieurs sont décidés d'avance à me donner le premier prix, je ne vois pas pourquoi je m'astreindrais, comme l'année dernière, à écrire dans leur style et dans leur sens, au lieu de me laisser aller à mon sentiment propre et au style qui m'est naturel. Soyons sérieusement artiste et faisons une cantate distinguée. »

Le sujet qu'on nous donna à traiter, était celui de Cléopâtre après la bataille d'Actium. La reine d'Égypte

se faisait mordre par l'aspic, et mourait dans les convulsions. Avant de consommer son suicide, elle adressait aux ombres des Pharaons une invocation pleine d'une religieuse terreur ; leur demandant si, elle, reine dissolue et criminelle, pourrait être admise dans un des tombeaux géants élevés aux mânes des souverains illustres par la gloire et par la vertu.

Il y avait là une idée grandiose à exprimer. J'avais mainte fois paraphrasé musicalement dans ma pensée le monologue immortel de la Juliette de Shakespeare

« *But if when I am laid into the tomb...* »

dont le sentiment se rapproche, par la terreur au moins, de celui de l'apostrophe mise par notre rimeur français dans la bouche de Cléopâtre. J'eus même la maladresse d'écrire en forme d'épigraphe sur ma partition le vers anglais que je viens de citer ; et, pour des académiciens voltairiens tels que mes juges, c'était déjà un crime irrémissible.

Je composai donc sans peine sur ce thème un morceau qui me paraît d'un grand caractère, d'un rhythme saisissant par son étrangeté même, dont les enchaînements enharmoniques me semblent avoir une sonorité solennelle et funèbre, et dont la mélodie se déroule d'une façon dramatique dans son lent et continuel crescendo. J'en ai fait, plus tard, sans y rien changer, le chœur (en unissons et octaves) intitulé : *Chœur d'ombres*, de mon drame lyrique de *Lélio*.

Je l'ai entendu en Allemagne dans mes concerts, j'en connais bien l'effet. Le souvenir du reste de cette cantate s'est effacé de ma mémoire, mais ce morceau seul, je le crois, méritait le premier prix. En conséquence il ne l'obtint pas. Aucune cantate d'ailleurs ne l'obtint.

Le jury aima mieux ne point décerner de premier prix

cette année-là, que d'encourager par son suffrage un jeune compositeur chez qui *se décelaient des tendances pareilles*. Le lendemain de cette décision je rencontrai Boïeldieu sur le boulevard. Je vais rapporter textuellement la conversation que nous eûmes ensemble ; elle est trop curieuse pour que j'aie pu l'oublier.

En m'apercevant : « Mon Dieu, mon enfant, qu'avez-vous fait ? me dit-il. Vous aviez le prix dans la main, vous l'avez jeté à terre.

— J'ai pourtant fait de mon mieux, monsieur, je vous l'atteste.

— C'est justement ce que nous vous reprochons. Il ne fallait pas faire de votre mieux ; votre mieux est ennemi du bien. Comment pourrais-je approuver de telles choses, moi qui aime par-dessus tout la musique qui me berce ?...

— Il est assez difficile, monsieur, de faire de la musique qui vous berce, quand une reine d'Égypte, dévorée de remords et empoisonnée par la morsure d'un serpent, meurt dans des angoisses morales et physiques.

— Oh ! vous saurez vous défendre, je n'en doute pas ; mais tout cela ne prouve rien ; on peut toujours être gracieux.

— Oui, les gladiateurs antiques savaient mourir avec grâce ; mais Cléopâtre n'était pas si savante, ce n'était pas son état. D'ailleurs elle ne mourut pas en public.

— Vous exagérez ; nous ne vous demandions pas de lui faire chanter une contredanse. Quelle nécessité ensuite d'aller, dans votre invocation aux Pharaons, employer des harmonies aussi extraordinaires !... Je ne suis pas un harmoniste, moi, et j'avoue qu'à vos accords de l'autre monde, je n'ai absolument rien compris. »

Je baissai la tête ici, n'osant lui faire la réponse que le simple bon sens dictait : Est-ce ma faute, si vous n'êtes pas harmoniste ?...

— « Et puis, continua-t-il, pourquoi, dans votre accom-

pagnement, ce rhythme qu'on n'a jamais entendu nulle part?

— Je ne croyais pas, monsieur, qu'il fallût éviter, en composition, l'emploi des formes nouvelles, quand on a le bonheur d'en trouver, et qu'elles sont à leur place.

— Mais, mon cher, madame Dabadie qui a chanté votre cantate est une excellente musicienne, et pourtant on voyait que, pour ne pas se tromper, elle avait besoin de tout son talent et de toute son attention.

— Ma foi, j'ignorais aussi, je l'avoue, que la musique fût destinée à être exécutée sans talent et sans attention

— Bien, bien, vous ne resterez jamais court, je le sais. Adieu, profitez de cette leçon pour l'année prochaine. En attendant, venez me voir ; nous causerons ; je vous combattrai, mais en *chevalier français*. » Et il s'éloigna, tout fier de finir sur une *pointe*, comme disent les vaudevillistes. Pour apprécier le mérite de cette *pointe* digne d'Elleviou [1], il faut savoir qu'en me la décochant, Boïeldieu faisait, en quelque sorte, une citation d'un de ses ouvrages, où il a mis en musique les deux mots empanachés [2].

Boïeldieu, dans cette conversation naïve, ne fit pourtant que résumer les idées françaises de cette époque sur l'art musical. Oui, c'est bien cela, le gros public, à Paris, voulait de la musique qui berçât, même dans les situations les plus terribles, de la musique un peu dramatique, mais, pas trop claire, incolore, pure d'harmonies extraordinaires de rhythmes insolites, de formes nouvelles, d'effets inattendus ; de la musique n'exigeant de ses interprètes et de ses auditeurs ni grand talent ni grande attention. C'était un art aimable et galant, en

1. Célèbre acteur de l'Opéra-Comique qui fut le type des galants chevaliers français de l'Empire.
2. *Jean de Paris.*

pantalon collant, en bottes à revers, jamais emporté ni rêveur, mais joyeux et troubadour et *chevalier français*... de Paris.

On voulait autre chose il y a quelques années : quelque chose qui ne valait guère mieux. Maintenant on ne sait ce qu'on veut, ou plutôt on ne veut rien du tout.

Où diable le bon Dieu avait-il la tête quand il m'a fait naître *en ce plaisant pays de France?*... Et pourtant je l'aime ce drôle de pays, dès que je parviens à oublier l'art et à ne plus songer à nos sottes agitations politiques. Comme on s'y amuse parfois! Comme on y rit! Quelle dépense d'idées on y fait! (en paroles du moins.) Comme on y déchire l'univers et son maître avec de jolies dents bien blanches, avec de beaux ongles d'acier poli! Comme l'esprit y pétille! Comme on y danse sur la phrase! Comme on y *blague* royalement et républicainement!.. Cette dernière manière est la moins divertissante. . .
.

XXVI

Première lecture du *Faust* de Gœthe. — J'écris ma symphonie fantastique — Inutile tentative d'exécution.

Je dois encore signaler comme un des incidents remarquables de ma vie, l'impression étrange et profonde que je reçus en lisant pour la première fois le *Faust* de Gœthe traduit en français par Gérard de Nerval. Le merveilleux livre me fascina de prime-abord; je ne le quittai plus; je le lisais sans cesse, à table, au théâtre, dans les rues, partout.

Cette traduction en prose contenait quelques fragments versifiés, chansons, hymnes, etc. Je cédai à la tentation de les mettre en musique; et à peine au bout de cette tâche difficile, sans avoir entendu une note de ma partition, j'eus la sottise de la faire graver... à mes frais. Quelques exemplaires de cet ouvrage publié à Paris sous le titre de: *Huit scènes de Faust,* se répandirent ainsi. Il en parvint un entre les mains de M. Marx, le célèbre critique et théoricien de Berlin, qui eut la bonté de m'écrire à ce sujet une lettre bienveillante. Cet encouragement inespéré et venu d'Allemagne me fit grand plaisir, on peut le penser; il ne m'abusa pas longtemps, toutefois, sur les nombreux et énormes défauts de cette œuvre, dont les

idées me paraissent encore avoir de la valeur, puisque je les ai conservées en les développant tout autrement dans ma légende *la Damnation de Faust*, mais qui, en somme était incomplète et fort mal écrite. Dès que ma conviction fut fixée sur ce point, je me hâtai de réunir tous les exemplaires des *Huit scènes de Faust* que je pus trouver et je les détruisis.

Je me souviens maintenant que j'avais, à mon premier concert, fait entendre celle à six voix, intitulée: *Concert des Sylphes*. Six élèves du Conservatoire la chantèrent. Elle ne produisit aucun effet. On trouva que cela ne signifiait rien; l'ensemble en parut vague, froid et absolument *dépourvu de chant*. Ce même morceau, dix-huit ans plus tard, un peu modifié dans l'instrumentation et les modulations, est devenu la pièce favorite des divers publics de l'Europe. Il ne m'est jamais arrivé de le faire entendre à Saint-Pétersbourg, à Moscou, à Berlin, à Londres, à Paris, sans que l'auditoire criât *bis*. On en trouve maintenant le dessin parfaitement clair et la *mélodie* délicieuse. C'est à un chœur, il est vrai, que je l'ai confié. Ne pouvant trouver six bons chanteurs solistes, j'ai pris quatre-vingts choristes, et l'idée ressort; on en voit la forme, la couleur, et l'effet en est triplé. En général, il y a bien des compositions vocales de cette espèce qui, paralysées par la faiblesse des chanteurs, reprendraient leur éclat retrouveraient leur charme et leur force, si on les faisait exécuter tout simplement, par des choristes exercés et réunis en nombre suffisant. Là où une voix ordinaire sera détestable, cinquante voix ordinaires raviront. Un chanteur sans âme fait paraître glacial et même absurde l'élan le plus brûlant du compositeur; souvent la chaleur moyenne qui réside toujours dans les masses vraiment musicales, suffit à faire briller la flamme intérieure d'une œuvre, et lui laisse la vie, quand un froid virtuose l'eût tuée.

Immédiatement après cette composition sur *Faust*, et toujours sous l'influence du poëme de Gœthe, j'écrivis ma symphonie fantastique avec beaucoup de peine pour certaines parties, avec une facilité incroyable pour d'autres. Ainsi l'*adagio* (*scène aux champs*), qui impressionne toujours si vivement le public et moi-même, me fatigua pendant plus de trois semaines; je l'abandonnai et le repris deux ou trois fois. La *Marche au supplice*, au contraire, fut écrite en une nuit. J'ai néanmoins beaucoup retouché ces deux morceaux et tous les autres du même ouvrage pendant plusieurs années.

Le Théâtre des Nouveautés s'étant mis, depuis quelque temps, à jouer des opéras-comiques, avait un assez bon orchestre dirigé par Bloc. Celui-ci m'engagea à proposer ma nouvelle œuvre aux directeurs de ce théâtre et à organiser avec eux un concert pour la faire entendre. Ils y consentirent, séduits seulement par l'étrangeté du programme de la symphonie, qui leur parut devoir exciter la curiosité de la foule. Mais, voulant obtenir une exécution grandiose, j'invitai au dehors plus de quatre-vingts artistes, qui, réunis à ceux de l'orchestre de Bloc, formaient un total de cent trente musiciens. Il n'y avait rien de préparé pour disposer convenablement une pareille masse instrumentale; ni la décoration nécessaire, ni les gradins, ni même les pupitres. Avec ce sang-froid des gens qui ne savent pas en quoi consistent les difficultés, les directeurs répondaient à toutes mes demandes à ce sujet: « Soyez tranquille, on arrangera cela, nous avons un machiniste intelligent. » Mais quand le jour de la répétition arriva, quand mes cent trente musiciens voulurent se ranger sur la scène, on ne sut où les mettre. J'eus recours à l'emplacement du petit orchestre d'en bas. Ce fut à peine si les violons seulement purent s'y caser. Un tumulte, à rendre fou un auteur même plus calme que moi, éclata sur le théâtre. On demandait des pupi-

tres, les charpentiers cherchaient à confectionner précipitamment quelque chose qui pût en tenir lieu; le machiniste jurait en cherchant ses *fermes* et ses *portants*; on criait ici pour des chaises, là pour des instruments, là pour des bougies; il manquait des cordes aux contrebasses; il n'y avait point de place pour les timbales, etc., etc. Le garçon d'orchestre ne savait auquel entendre; Bloc et moi nous nous mettions en quatre, en seize, en trente-deux; vains efforts! l'ordre ne put naître, et ce fut une véritable déroute, un passage de la Bérésina de musiciens.

Bloc voulut néanmoins, au milieu de ce chaos, essayer deux morceaux, « pour donner aux directeurs, disait-il, une idée de la symphonie. » Nous répétâmes comme nous pûmes, avec cet orchestre en désarroi, *le Bal* et la *Marche au supplice*. Ce dernier morceau excita parmi les exécutants des clameurs et des applaudissements frénétiques. Néanmoins, le concert n'eut pas lieu. Les directeurs, épouvantés par un tel remue-ménage, reculèrent devant l'entreprise. *Il y avait à faire des préparatifs trop considérables et trop longs; ils ne savaient pas qu'il fallût tant de choses pour une symphonie.*

Et tout mon plan fut renversé faute de pupitres et de quelques planches... C'est depuis lors que je me préoccupe si fort du matériel de mes concerts. Je sais trop ce que la moindre négligence a cet égard peut amener de désastres.

XXVII

J'écris une fantaisie sur la *Tempête* de Shakespeare. — Son exécution à l'Opéra.

Girard était dans le même temps chef d'orchestre du Théâtre-Italien. Pour me consoler de ma mésaventure, il eut l'idée de me faire écrire une autre composition moins longue que ma symphonie fantastique, s'engageant à la faire exécuter avec soin au Théâtre-Italien et sans embarras. Je me mis au travail pour une fantaisie dramatique avec chœurs sur la *Tempête* de Shakespeare. Mais, quand elle fut terminée, Girard n'eut pas plus tôt jeté un coup d'œil sur la partition, qu'il s'écria : « C'est trop grand de formes, il y a trop de moyens employés, nous ne pouvons pas organiser au Théâtre-Italien l'exécution d'une composition semblable. Il n'y a pour cela que l'Opéra. » Sans perdre un instant, je vais chez M. Lubbert, directeur de l'Académie royale de musique, lui proposer mon morceau. A mon grand étonnement, il consent à l'admettre dans une représentation qu'il devait donner prochainement au bénéfice de la caisse des pensions des artistes. Mon nom ne lui était pas inconnu, mon premier concert du Conservatoire avait fait quelque bruit, M. Lubbert avait lu les journaux qui en avaient parlé. Bref,

il eut confiance, ne me fit subir aucun humiliant examen de la partition, me donna sa parole et la tint religieusement. C'était, on en conviendra, un directeur comme on n'en voit guère. Dès que les parties furent copiées, on mit à l'étude, à l'Opéra, les chœurs de ma fantaisie. Tout marcha régulièrement et très-bien. La répétition générale fut brillante; Fétis, qui m'encourageait de toutes ses forces, y assista en manifestant pour l'œuvre et pour l'auteur beaucoup d'intérêt. Mais, admirez mon bonheur! le lendemain, jour de l'exécution, une heure avant l'ouverture de l'Opéra, un orage éclate, comme on n'en avait peut-être jamais vu à Paris depuis cinquante ans. Une véritable trombe d'eau transforme chaque rue en torrent ou en lac, le moindre trajet, à pied comme en voiture, devient à peu près impossible, et la salle de l'Opéra reste déserte pendant toute la première moitié de la soirée, précisément à l'heure où ma fantaisie sur la *Tempête*... (damnée tempête!) devait être exécutée. Elle fut donc entendue de deux ou trois cents personnes à peine, y compris les exécutants, et je donnai ainsi un véritable *coup d'épée dans l'eau.*

XXVIII

Distraction violente. — F. H***. — Mademoiselle M***.

Ces entreprises musicales n'étaient pas pour moi les seules causes de fébriles agitations. Une jeune personne, celle aujourd'hui de nos virtuoses la plus célèbre par son talent et ses aventures, avait inspiré une véritable passion au pianiste-compositeur allemand H*** avec qui je m'étais lié dès son arrivée à Paris. H*** connaissait mon grand amour shakespearien, et s'affligeait des tourments qu'il me faisait endurer. Il eut la naïveté imprudente d'en parler souvent à mademoiselle M*** et de lui dire qu'il n'avait jamais été témoin d'une exaltation pareille à la mienne. — « Ah! je ne serai pas jaloux de celui-là, ajouta-t-il un jour, je suis bien sûr qu'il ne vous aimera jamais ! » On devine l'effet de ce maladroit aveu sur une telle Parisienne. Elle ne rêva plus qu'à donner un démenti à son trop confiant et platonique adorateur.

Dans le cours de ce même été, la directrice d'une pension de demoiselles, madame d'Aubré, m'avait proposé de professer... la guitare dans son institution ; et j'avais accepté. Chose assez bouffonne, aujourd'hui enore, je figure sur les prospectus et parmi les maîtres de pension d'Aubré comme professeur de ce noble ins-

trument. Mademoiselle M***, elle aussi, y donnait des leçons de piano. Elle me plaisanta sur mon air triste, m'assura qu'il y avait par le monde quelqu'un qui *s'intéressait bien vivement à moi...*, me parla de H*** qui l'aimait bien, disait-elle, mais qui *n'en finissait pas...*

Un matin je reçus même de mademoiselle M*** une lettre, dans laquelle, sous prétexte de me parler encore de H***, elle m'indiquait un rendez-vous secret pour le lendemain. J'oubliai de m'y rendre. Chef-d'œuvre de rouerie digne des plus grands hommes du genre, si je l'eusse fait exprès ; mais j'oubliai réellement le rendez-vous et ne m'en souvins que quelques heures trop tard. Cette sublime indifférence acheva ce qui était si bien commencé, et après avoir fait pendant quelques jours assez brutalement le Joseph, je finis par me laisser *Putipharder* et consoler de mes chagrins intimes, avec une ardeur fort concevable pour qui voudra songer à mon âge, et aux dix-huit ans et à la beauté irritante de mademoiselle M****.

Si je racontais ce petit roman et les incroyables scènes de toute nature dont il se compose, je serais à peu près sûr de divertir le lecteur d'une façon neuve et inattendue. Mais, je l'ai déjà dit, je n'écris pas des confessions. Il me suffit d'avouer que mademoiselle M*** me mit au corps toutes les flammes et tous les diables de l'enfer. Ce pauvre H***, à qui je crus devoir avouer la vérité, versa d'abord quelques larmes bien amères ; puis reconnaissant que, dans le fond, je n'avais été coupable à son égard d'aucune perfidie, il prit dignement et bravement son parti, me serra la main d'une étreinte convulsive et partit pour Francfort en me souhaitant bien du plaisir. J'ai toujours admiré sa conduite à cette occasion.

Voilà tout ce que j'ai à dire de cette distraction violente apportée un moment, par le trouble des sens, à la passion grande et profonde qui remplissait mon cœur et

occupait toutes les puissances de mon âme. On verra seulement dans le récit de mon voyage en Italie, de quelle manière dramatique cet épisode se dénoua et comment mademoiselle M*** faillit avoir une terrible preuve de la vérité du proverbe : *Il ne faut pas jouer avec le feu.*

XXIX

Quatrième concours à l'Institut. — J'obtiens le prix. — La révolution de Juillet. — La prise de Babylone. — *La Marseillaise*. — Rouget de Lisle.

Le concours de l'Institut eut lieu cette année-là un peu plus tard que de coutume ; il fut fixé au 15 juillet. Je m'y présentai pour la cinquième fois, bien résolu, quoi qu'il arrivât, de n'y plus reparaître. C'était en 1830. Je terminais ma cantate quand la révolution éclata.

> « Et lorsqu'un lourd soleil chauffait les grandes dalles
> » Des ponts et de nos quais déserts,
> » Que les cloches hurlaient, que la grêle des balles
> » Sifflait et pleuvait par les airs ;
> » Que dans Paris entier, comme la mer qui monte,
> » Le peuple soulevé grondait
> » Et qu'au lugubre accent des vieux canons de fonte
> » *La Marseillaise* répondait... [1] »

L'aspect du palais de l'Institut, habité par de nombreuses familles, était alors curieux ; les biscaïens traversaient les portes barricadées, les boulets ébranlaient

1. Iambes d'Auguste Barbier.

la façade, les femmes poussaient des cris, et dans les moments de silence entre les décharges, les hirondelles reprenaient en chœur leur chant joyeux cent fois interrompu. Et j'écrivais précipitamment les dernières pages de mon orchestre, au bruit sec et mat des balles perdues, qui, décrivant une parabole au-dessus des toits, venaient s'aplatir près de mes fenêtres contre la muraille de ma chambre. Enfin, le 29, je fus libre, et je pus sortir et polissonner dans Paris, le pistolet au poing, avec la *sainte canaille* [1] jusqu'au lendemain.

Je n'oublierai jamais la physionomie de Paris, pendant ces journées célèbres ; la bravoure forcenée des gamins, l'enthousiasme des hommes, la frénésie des filles publiques, la triste résignation des Suisses et de la garde royale, la fierté singulière qu'éprouvaient les ouvriers d'être, disaient-ils, maîtres de la ville et de ne rien voler ; et les ébouriffantes gasconnades de quelques jeunes gens, qui, après avoir fait preuve d'une intrépidité réelle, trouvaient le moyen de la rendre ridicule par la manière dont ils racontaient leurs exploits et par les ornements grotesques qu'ils ajoutaient à la vérité. Ainsi, pour avoir, non sans de grandes pertes, pris la caserne de cavalerie de la rue de Babylone, ils se croyaient obligés de dire avec un sérieux digne des soldats d'Alexandre : *Nous étions à la prise de Babylone*. La phrase convenable eût été trop longue ; d'ailleurs on la répétait si souvent que l'abréviation devenait indispensable. Et avec quelle sonorité pompeuse et quel accent circonflexe sur l'o on articulait ce nom de *Babylone!* O Parisiens!... farceurs... gigantesques, si l'on veut, mais aussi gigantesques farceurs!...

Et la musique, et les chants, et les voix rauques dont

1. Expression d'Auguste Barbier.

retentissaient les rues, il faut les avoir entendus pour s'en faire une idée!

Ce fut pourtant quelques jours après cette révolution harmonieuse que je reçus une impression ou, pour mieux dire, une secousse musicale d'une violence extraordinaire. Je traversais la cour du Palais-Royal, quand je crus entendre sortir d'un groupe une mélodie à moi bien connue. Je m'approche et je reconnais que dix à douze jeunes gens chantaient en effet un hymne guerrier de ma composition, dont les paroles, traduites des *Irish melodies* de Moore, se trouvaient par hasard tout à fait de circonstance [1]. Ravi de la découverte comme un auteur fort peu accoutumé à ce genre de succès, j'entre dans le cercle des chanteurs et leur demande la permission de me joindre à eux. On me l'accorde en y ajoutant une partie de basse qui, pour ce chœur du moins, était parfaitement inutile. Mais je m'étais gardé de trahir mon incognito, et je me souviens même d'avoir soutenu une assez vive discussion avec celui de ces messieurs qui battait la mesure, à propos du mouvement qu'il donnait à mon morceau. Heureusement, je regagnai ses bonnes grâces en chantant correctement ma partie, dans le *Vieux drapeau* de Béranger, dont il avait fait la musique et que nous exécutâmes l'instant d'après. Dans les entr'actes de ce concert improvisé, trois gardes nationaux, nos protecteurs contre la foule, parcouraient les rangs de l'auditoire, leurs schakos à la main, et faisaient la quête pour les blessés des trois journées. Le fait parut bizarre aux Parisiens, et cela suffit pour assurer le succès de la recette. Bientôt nous vîmes tomber en abondance les pièces de cent sous qui, sans doute, fussent restées fort tranquillement dans la bourse de leurs propriétaires, s'il

1. « N'oublions pas ces champs dont la poussière
Est teinte encor du sang de nos guerriers. »

n'y avait eu pour les en faire sortir que le charme de nos accords. Mais l'assistance devenait de plus en plus nombreuse, le petit cercle réservé aux Orphées patriotes se rétrécissait à chaque instant, et la *force armée* qui nous protégeait allait se voir impuissante contre cette marée montante de curieux. Nous nous échappons à grand'peine. Le flot nous poursuit. Parvenus à la galerie Colbert qui conduit à la rue Vivienne, cernés, traqués comme des ours en foire, on nous somme de recommencer nos chants. Une mercière dont le magasin s'ouvrait sous la rotonde vitrée de la galerie, nous offre alors de monter au premier étage de sa maison, d'où nous pouvions, sans courir le risque d'être étouffés, *verser des torrents d'harmonie sur nos ardents admirateurs*. La proposition est acceptée, et nous commençons *la Marseillaise*. Aux premières mesures, la bruyante cohue qui s'agitait sous nos pieds s'arrête et se tait. Le silence n'est pas plus profond ni plus solennel sur la place Saint-Pierre, quand, du haut du balcon pontifical, le Pape donne sa bénédiction *urbi et orbi*. Après le second couplet, on se tait encore ; après le troisième, même silence. Ce n'était pas mon compte. A la vue de cet immense concours de peuple, je m'étais rappelé que je venais d'arranger le chant de Rouget de Lisle à grand orchestre et à double chœur, et qu'au lieu de ces mots : *ténors, basses*, j'avais écrit à la tablature de la partition : « *Tout ce qui a une voix, un cœur et du sang dans les veines.* » Ah ! ah ! me dis-je, voilà mon affaire. J'étais donc extrêmement désappointé du silence obstiné de nos auditeurs. Mais à la 4ᵉ strophe, n'y tenant plus, je leur crie : « Eh ! sacredieu ! chantez donc ! » Le peuple, alors, de lancer son : *Aux armes, citoyens !* avec l'ensemble et l'énergie d'un chœur exercé. Il faut se figurer que la galerie qui aboutissait à la rue Vivienne était pleine, que celle qui donne dans la rue Neuve-des-Petits-Champs était pleine, que la rotonde du milieu était plei-

ne, que ces quatre ou cinq mille voix étaient entassées dans un lieu sonore fermé à droite et à gauche par les cloisons en planches des boutiques, en haut par des vitraux, et en bas par des dalles retentissantes, il faut penser, en outre, que la plupart des chanteurs, hommes, femmes et enfants palpitaient encore de l'émotion du combat de la veille, et l'on imaginera peut-être quel fut l'effet de ce foudroyant refrain... Pour moi, sans métaphore, je tombai à terre, et notre petite troupe, épouvantée de l'explosion, fut frappée d'un mutisme absolu, comme les oiseaux après un éclat de tonnerre.

Je viens de dire que j'avais arrangé *la Marseillaise* pour deux chœurs et une masse instrumentale. Je dédiai mon travail à l'auteur de cet hymne immortel et ce fut à ce sujet que Rouget de Lisle m'écrivit la lettre suivante que j'ai précieusement conservée :

« Choisy-le-Roi, 20 décembre 1830.

» Nous ne nous connaissons pas, monsieur Berlioz; voulez-vous que nous fassions connaissance? Votre tête paraît être un volcan toujours en éruption ; dans la mienne, il n'y eut jamais qu'un feu de paille qui s'éteint en fumant encore un peu. Mais enfin, de la richesse de votre volcan et des débris de mon feu de paille combinés, il peut résulter quelque chose. J'aurais à cet égard une et peut-être deux propositions à vous faire. Pour cela, il s'agirait de nous voir et de nous entendre. Si le cœur vous en dit, indiquez-moi un jour où je pourrai vous rencontrer, ou venez à Choisy me demander un déjeuner, un dîner, fort mauvais sans doute, mais qu'un poète comme vous ne saurait trouver tel, assaisonné de l'air des champs. Je n'aurais pas attendu jusqu'à présent pour tâcher de me rapprocher de vous et vous remercier de l'honneur que vous avez fait à certaine pauvre créature

de l'habiller tout à neuf et de couvrir, dit-on, sa nudité de tout le brillant de votre imagination. Mais je ne suis qu'un misérable ermite écloppé, qui ne fait que des apparitions très-courtes et très-rares dans votre grande ville, et qui, les trois quarts et demi du temps, n'y fait rien de ce qu'il voudrait faire. Puis-je me flatter que vous ne vous refuserez point à cet appel, un peu chanceux pour vous à la vérité, et que, de manière ou d'autre, vous me mettrez à même de vous témoigner de vive voix et ma reconnaissance personnelle et le plaisir avec lequel je m'associe aux espérances que fondent sur votre audacieux talent les vrais amis du bel art que vous cultivez?

» ROUGET DE LISLE. »

J'ai su plus tard que Rouget de Lisle, qui, pour le dire en passant, a fait bien d'autres beaux chants que *la Marseillaise*, avait en portefeuille un livret d'opéra sur Othello, qu'il voulait me proposer. Mais devant partir de Paris le lendemain du jour où je reçus sa lettre, je m'excusai auprès de lui en remettant à mon retour d'Italie la visite que je lui devais. Le pauvre homme mourut dans l'intervalle. Je ne l'ai jamais vu.

Quand le calme eut été rétabli tant bien que mal dans Paris, quand Lafayette eut présenté Louis-Philippe au peuple en le proclamant la meilleure des républiques, quand *le tour fut fait* enfin, la machine sociale recommençant à fonctionner, l'Académie des Beaux-Arts reprit ses travaux. L'exécution de nos cantates du concours eut lieu (au piano toujours) devant les deux aréopages dont j'ai déjà fait connaître la composition. Et tous les deux, grâce à un morceau que j'ai brûlé depuis lors, ayant reconnu ma conversion aux saines doctrines m'ac-

cordèrent enfin, enfin, enfin... le premier prix. J'avais éprouvé de très-vifs désappointements aux concours précédents où je n'avais rien obtenu, je ressentis peu de joie quand Pradier le statuaire, sortant de la salle des conférences de l'Académie vint me trouver dans la bibliothèque où j'attendais mon sort, et me dit vivement en me serrant la main: « Vous avez le prix ! » A le voir si joyeux et à me voir si froid, on eût dit que j'étais l'académicien et qu'il était le lauréat. Je ne tardai pourtant pas à apprécier les avantages de cette distinction. Avec mes idées sur l'organisation du concours, elle devait flatter médiocrement mon amourpropre, mais elle représentait un succès officiel dont l'orgueil de mes parents serait certainement satisfait, elle me donnait une pension de mille écus, mes entrées à tous les théâtres lyriques c'était un diplôme, un titre, et l'indépendance et presque l'aisance pendant cinq ans.

XXX

Distribution des prix à l'Institut. — Les académiciens. — Ma cantate de *Sardanapale*. Son exécution — L'incendie qui ne s'allume pas. — Ma fureur. — Effroi de madame Malibran.

Deux mois après eurent lieu, comme à l'ordinaire, à l'Institut, la distribution des prix et l'exécution à grand orchestre de la cantate couronnée. Cette cérémonie se passe encore de la même façon. Tous les ans les mêmes musiciens exécutent des partitions qui sont à peu près aussi toujours les mêmes, et les prix, donnés avec le même discernement, sont distribués avec la même solennité. Tous les ans, le même jour, à la même heure, debout sur la même marche du même escalier de l'Institut, le même académicien répète la même phrase au lauréat qui vient d'être couronné. Le jour est le premier samedi d'octobre; l'heure, la quatrième de l'après-midi; la marche d'escalier, la troisième; l'académicien, tout le monde le connaît; la phrase, la voici :

« Allons, jeune homme, *macte animo* ; vous allez faire un beau voyage... la terre classique des beaux-arts... la patrie des Pergolèse, des Piccini... un ciel inspirateur... vous nous reviendrez avec quelque magnifique partition... vous êtes en beau chemin. »

Pour cette glorieuse journée, les académiciens endossent leur bel habit brodé de vert; ils rayonnent, ils éblouissent. Ils vont couronner en pompe, un peintre, un sculpteur, un architecte, un graveur et un musicien. Grande est la joie au gynécée des muses.

Que viens-je d'écrire là?... cela ressemble à un vers. C'est que j'étais déjà loin de l'Académie, et que je songeais (je ne sais trop à quel propos en vérité) à cette strophe de Victor Hugo:

> « Aigle qu'ils devaient suivre, aigle de notre armée,
> » Dont la plume sanglante en cent lieux est semée,
> » Dont le tonnerre, un soir, s'éteignit dans les flots;
> » Toi qui les as couvés dans l'aire maternelle
> » Regarde et sois contente, et crie et bats de l'aile,
> » Mère, tes aiglons sont éclos! »

Revenons à nos lauréats, dont quelques-uns ressemblent bien un peu à des hiboux, à ces *petits monstres rechignés* dont parle La Fontaine, plutôt qu'à des aigles, mais qui se partagent tous également, néanmoins, les affections de l'Académie.

C'est donc le premier samedi d'octobre que leur mère radieuse *bat de l'aile*, et que la cantate couronnée est enfin exécutée sérieusement. On rassemble alors un orchestre *tout entier;* il n'y manque rien. Les instruments à cordes y sont; on y voit les deux flûtes, les deux hautbois, les deux clarinettes (je dois cependant à la vérité de dire que cette précieuse partie de l'orchestre est complète depuis peu seulement. Quand l'*aurore* du grand prix se leva pour moi, il n'y avait qu'*une clarinette et demie*, le vieillard chargé depuis un temps immémorial de la partie de première clarinette, n'ayant plus qu'une dent, ne pouvait faire sortir de son instrument asthmatique que la moitié des notes tout au plus). On y trouve

les quatre cors, les trois trombones, et jusqu'à les cornets à pistons, instruments modernes ! Voilà qui est fort. Eh bien ! rien n'est plus vrai. L'Académie, ce jour-là ne se connaît plus, elle fait des folies, de véritables extravagances ; *elle est contente, et crie et bat de l'aile, ses hiboux* (ses aiglons, voulais-je dire) *sont éclos.* Chacun est à son poste. Le chef d'orchestre, armé de l'archet conducteur, donne le signal.

Le soleil se lève; **solo de violoncelle...** léger **crescendo.**

Les petits oiseaux se réveillent; solo de flûte, trilles de violons.

Les petits ruisseaux murmurent; solo d'altos.

Les petits agneaux bêlent; solo de hautbois.

Et le crescendo continuant, il se trouve, quand les petits oiseaux, les petits ruisseaux *et* les petits agneaux ont été entendus successivement, que le soleil est au zénith, et qu'il est midi tout au moins. Le récitatif commence:

« Déjà le jour naissant... etc. »

Suivent le premier air, le deuxième récitatif, le deuxième air, le troisième récitatif et le troisième air, où le personnage expire ordinairement, mais où le chanteur et les auditeurs respirent. Monsieur le secrétaire perpétuel prononce à haute et intelligible voix les nom et prénoms de l'auteur, tenant d'une main la couronne de laurier artificiel qui doit ceindre les tempes du triomphateur, et de l'autre une médaille d'or véritable, qui lui servira à payer son terme avant le départ pour Rome. Elle vaut cent soixante francs, j'en suis certain. Le lauréat se lève:

> Son front nouveau tondu, symbole de candeur
> Rougit, en approchant d'une honnête pudeur.

Il embrasse M. le secrétaire perpétuel. On applaudit un peu. A quelques pas de la tribune de M le secrétaire perpétuel se trouve le maître illustre de l'élève couronné ; l'élève embrasse son illustre maître : c'est juste. On applaudit encore un peu. Sur une banquette du fond, derrière les académiciens, les parents du lauréat versent silencieusement des larmes de joie ; celui-ci, enjambant les bancs de l'amphithéâtre, écrasant le pied de l'un, marchant sur l'habit de l'autre, se précipite dans les bras de son père et de sa mère, qui, cette fois, sanglotent tout haut : rien de plus naturel Mais on n'applaudit plus, le public commence à rire. A droite du lieu de la scène larmoyante, une jeune personne fait des signes au héros de la fête : celui-ci ne se fait pas prier, et déchirant au passage la robe de gaze d'une dame, déformant le chapeau d'un dandy, il finit par arriver jusqu'à sa cousine. Il embrasse sa cousine. Il embrasse quelquefois même le voisin de sa cousine. On rit beaucoup. Une autre femme, placée dans un coin obscur et d'un difficile accès, donne quelques marques de sympathie que l'heureux vainqueur se garde bien de ne pas apercevoir. Il vole embrasser aussi sa maîtresse, sa future, sa fiancée, celle qui doit partager sa gloire. Mais dans sa précipitation et son indifférence pour les autres femmes, il en renverse une d'un coup de pied, s'accroche lui-même à une banquette, tombe lourdement, et, sans aller plus loin, renonçant à donner la moindre accolade à la pauvre jeune fille, regagne sa place, suant et confus. Cette fois, on applaudit à outrance, on rit aux éclats ; c'est un bonheur, un délire ; c'est le beau moment de la séance académique, et je sais bon nombre d'amis de la joie qui n'y vont que pour celui-là. Je ne parle pas ainsi par rancune

contre les rieurs, car je n'eus pour ma part, quand mon tour arriva, ni père, ni mère, ni cousine, ni maître, ni maîtresse à embrasser. Mon maître était malade, mes parents absents et mécontents ; pour ma maîtresse... Je n'embrassai donc que M. le secrétaire perpétuel et je doute, qu'en l'approchant, on ait pu remarquer la rougeur de mon front, car, au lieu d'être *nouveau tondu*, il était enfoui sous une forêt de longs cheveux roux, qui, avec d'autres traits caractéristiques, ne devaient pas peu contribuer à me faire ranger dans la classe des hiboux.

J'étais d'ailleurs, ce jour-là, d'humeur très-peu embrassante ; je crois même ne pas avoir éprouvé de plus horrible colère dans ma vie. Voici pourquoi : la cantate du concours avait pour sujet la *Dernière nuit de Sardanapale*. Le poëme finissait au moment où Sardanapale vaincu appelle ses plus belles esclaves et monte avec elles sur le bûcher. L'idée m'était venue tout d'abord d'écrire une sorte de symphonie descriptive de l'incendie, des cris de ces femmes mal résignées, des fiers accents de ce brave voluptueux défiant la mort au milieu des progrès de la flamme, et du fracas de l'écroulement du palais. Mais en songeant aux moyens que j'allais avoir à employer pour rendre sensibles, par l'orchestre seul les principaux traits d'un tableau de cette nature, je m'arrêtai. La section de musique de l'Académie eût condamné, sans aucun doute, toute ma partition, à la seule inspection de ce finale instrumental ; d'ailleurs, rien ne pouvant être plus inintelligible, réduit à l'exécution du piano, il devenait au moins inutile de l'écrire. J'attendis donc. Quand ensuite le prix m'eût été accordé, sûr alors de ne pouvoir plus le perdre, et d'être en outre exécuté à grand orchestre, j'écrivis mon incendie. Ce morceau, à la répétition générale, produisit un tel effet que plusieurs de messieurs les académiciens, pris au dépourvu, vinrent **eux-mêmes m'en faire compliment, sans arrière-pensée**

et sans rancune pour le piége où je venais de prendre leur religion musicale.

La salle des séances publiques de l'Institut était pleine d'artistes et d'amateurs, curieux d'entendre cette cantate dont l'auteur avait alors déjà une fière réputation d'extravagance. La plupart, en sortant, exprimaient l'étonnement que leur avait causé l'*incendie*, et par le récit qu'ils firent de cette étrangeté symphonique, la curiosité et l'attention des auditeurs du lendemain, qui n'avaient point assisté à la répétition, furent naturellement excitées à un degré peu ordinaire.

A l'ouverture de la séance, me méfiant un peu de l'habileté de Grasset, l'ex-chef d'orchestre du Théâtre-Italien, qui dirigeait alors, j'allai me placer à côté de lui, mon manuscrit à la main. Madame Malibran, attirée elle aussi par la rumeur de la veille, et qui n'avait pas pu trouver place dans la salle, était assise sur un tabouret, auprès de moi, entre deux contre-basses. Je la vis ce jour-là pour la dernière fois.

Mon *decrescendo* commence.

(La cantate débutant par ce vers : *Déjà la nuit a voilé la nature*, j'avais dû faire un *coucher du soleil* au lieu du *lever de l'aurore* consacré. Il semble que je sois condamné à ne jamais agir comme tout le monde, à prendre la vie et l'Académie à contre-poil!)

La cantate se déroule sans accident. Sardanapale apprend sa défaite, se résout à mourir, appelle ses femmes; l'incendie s'allume, on écoute; les initiés de la répétition disent à leurs voisins;

— « Vous allez entendre cet écroulement, c'est étrange, c'est prodigieux! »

Cinq cent mille malédictions sur les musiciens qui ne comptent pas leurs pauses!!! une partie de cor donnait dans ma partition la réplique aux timbales, les timbales la donnaient aux cymbales, celles-ci à la grosse caisse, et

le premier coup de la grosse caisse amenait l'explosion finale! Mon damné cor ne fait pas sa note, les timbales ne l'entendant pas n'ont garde de partir, par suite, les cymbales et la grosse caisse se taisent aussi; rien ne part! rien!!!... les violons et les basses continuent seuls leur impuissant trémolo; point d'explosion! un incendie qui s'éteint sans avoir éclaté, un effet ridicule au lieu de l'écroulement tant annoncé; *ridiculus mus!...* Il n'y a qu'un compositeur déjà soumis à une pareille épreuve qui puisse concevoir la fureur dont je fus alors transporté. Un cri d'horreur s'échappa de ma poitrine haletante, je lançai ma partition à travers l'orchestre, je renversai deux pupitres; madame Malibran fit un bond en arrière, comme si une mine venait soudain d'éclater à ses pieds; tout fut en rumeur, et l'orchestre, et les académiciens scandalisés, et les auditeurs mystifiés, et les amis de l'auteur indignés. Ce fut encore une catastrophe musicale et plus cruelle qu'aucune de celles que j'avais éprouvées précédemment .. Si elle eût au moins été pour moi la dernière!

XXXI

Je donne mon second concert. — La symphonie fantastique. — Liszt vient me voir. — Commencement de notre liaison. — Les critiques parisiens. — Mot de Cherubini. — Je pars pour l'Italie.

Malgré les pressantes sollicitations que j'adressai au ministre de l'intérieur pour qu'il me dispensât du voyage d'Italie, auquel ma qualité de lauréat de l'Institut m'obligeait, je dus me préparer à partir pour Rome.

Je ne voulus pourtant pas quitter Paris sans reproduire en public ma cantate de *Sardanapale*, dont le finale avait été abîmé à la distribution des prix de l'Institut. J'organisai, en conséquence, un concert au Conservatoire, où cette œuvre académique figura à côté de la symphonie fantastique qu'on n'avait pas encore entendue. Habeneck se chargea de diriger ce concert dont tous les exécutants, avec une bonne grâce dont je ne saurais trop les remercier, me prêtèrent une troisième fois leur concours gratuitement.

Ce fut la veille de ce jour que Liszt vint me voir. Nous ne nous connaissions pas encore. Je lui parlai du *Faust* de Gœthe, qu'il m'avoua n'avoir pas lu, et pour lequel il se passionna autant que moi bientôt après. Nous éprouvions une vive sympathie l'un pour l'autre, et

depuis lors notre liaison n'a fait que se resserrer et se consolider.

Il assista à ce concert où il se fit remarquer de tout l'auditoire par ses applaudissements et ses enthousiastes démonstrations.

L'exécution ne fut pas irréprochable sans doute, ce n'était pas avec deux répétitions seulement qu'on pouvait en obtenir une parfaite pour des œuvres aussi compliquées. L'ensemble toutefois fut suffisant pour en laisser apercevoir les traits principaux. Trois morceaux de la symphonie, *le Bal, la Marche au supplice* et *le Sabbat*, firent une grande sensation. La *Marche au supplice* surtout bouleversa la salle. La *Scène aux champs* ne produisit aucun effet. Elle ressemblait peu, il est vrai, à ce qu'elle est aujourd'hui. Je pris aussitôt la résolution de la récrire, et F. Hiller, qui était alors à Paris, me donna à cet égard d'excellents conseils dont j'ai tâché de profiter.

La cantate fut bien rendue; l'incendie s'alluma, l'écroulement eut lieu ; le succès fut très-grand. Quelques jours après, les aristarques de la presse se prononcèrent, les uns pour, les autres contre moi, avec passion. Mais les reproches que me faisait la critique hostile, au lieu de porter sur les défauts évidents des deux ouvrages entendus dans ce concert, défauts très-graves et que j'ai corrigés dans la symphonie, avec tout le soin dont je suis capable en retravaillant ma partition pendant plusieurs années, ces reproches, dis-je, tombaient presque tous à faux. Ils s'adressaient tantôt à des idées absurdes qu'on me supposait et que *je n'eus jamais*, tantôt à la rudesse de certaines modulations qui *n'existaient pas*, à l'inobservance systématique de certaines règles fondamentales de l'art que *j'avais religieusement observées* et à l'absence de certaines formes musicales qui étaient *seules employées* dans les passages où on en niait la présence. Au reste, je

lois l'avouer, mes partisans m'ont aussi bien souvent attribué des intentions que je n'ai jamais eues, et parfaitement ridicules. Ce que la critique française a dépensé, depuis cette époque, à exalter ou à déchirer mes œuvres, de non sens, de folies, de systèmes extravagants, de sottise et d'aveuglement, passe toute croyance. Deux ou trois hommes seulement ont tout d'abord parlé de moi avec une sage et intelligente réserve. Mais les critiques clairvoyants, doués de savoir, de sensibilité, d'imagination et d'impartialité, capables de me juger sainement, de bien apprécier la portée de mes tentatives et la direction de mon esprit, ne sont pas aujourd'hui faciles à trouver. En tous cas ils n'existaient pas dans les premières années de ma carrière; les exécutions rares et fort imparfaites de mes essais leur eussent d'ailleurs laissé beaucoup à deviner.

Tout ce qu'il y avait alors à Paris de jeunes gens doués d'un peu de culture musicale et de ce sixième sens qu'on nomme le sens artiste, musiciens ou non, me comprenait mieux et plus vite que ces froids prosateurs pleins de vanité et d'une ignorance prétentieuse. Les professeurs de musique dont les œuvres-bornes étaient rudement heurtées et écornées par quelques-unes des formes de mon style, commencèrent à me prendre en horreur. Mon impiété à l'égard de certaines croyances scolastiques surtout les exaspérait. Et Dieu sait s'il y a quelque chose de plus violent et de plus acharné qu'un pareil fanatisme. On juge de la colère que devaient causer à Cherubini ces questions hétérodoxes, soulevées à mon sujet, et tout ce bruit dont j'étais la cause. Ses affidés lui avaient rendu compte de la dernière répétition de l'*abominable* symphonie; le lendemain, il passait devant la porte de la salle des concerts au moment où le public y entrait, quand quelqu'un l'arrêtant, lui dit :

« Eh bien, monsieur Cherubini, vous ne venez pas en-

tendre la nouvelle composition de Berlioz ? — Zé n'ai pas besoin d'aller savoir comment *il né faut pas faire!* » répondit-il, avec l'air d'un chat auquel on veut faire avaler de la moutarde. Ce fut bien pis, après le succès du concert : il semblait qu'il *eût avalé* la moutarde ; il ne parlait plus, il éternuait. Au bout de quelques jours, il me fit appeler : « Vous allez partir pour l'Italie, me dit-il ? — Oui, monsieur. — On va vous effacer des rézistres du Conservatoire, vos études sont terminées. Mais il mé semble qué, qué, qué, vous deviez venir mé faire une visite. On-on-on-on né sort pas d'ici comme d'une écurie!... » — Je fus sur le point de répondre : « Pourquoi non ? puisqu'on nous y traite comme des chevaux ! » mais j'eus le bon sens de me contenir et d'assurer même à notre aimable directeur que je n'avais point eu la pensée de quitter Paris sans venir prendre congé de lui et le remercier de ses bontés.

Il fallut donc, bon gré mal gré, me diriger vers l'académie de Rome, où je devais avoir le loisir d'oublier les gracieusetés du bon Cherubini, les coups de lance à fer émoulu du *chevalier français* Boïeldieu, les grotesques dissertations des feuilletonistes, les chaleureuses démonstrations de mes amis, les invectives de mes ennemis, et le monde musical et même la musique.

Cette institution eut sans doute, dans le principe, un but d'utilité pour l'art et les artistes. Il ne m'appartient pas de juger jusqu'à quel point les intentions du fondateur ont été remplies à l'égard des peintres, sculpteurs, graveurs et architectes ; quant aux musiciens, le voyage d'Italie, favorable au développement de leur imagination par le trésor de poésie que la nature, l'art et les souvenirs étalent à l'envi sous leurs pas, est au moins inutile sous le rapport des études spéciales qu'ils y peuvent faire. Mais le fait ressortira plus évident du tableau fidèle de la vie que mènent à Rome les artistes français.

Avant de s'y rendre, les cinq ou six nouveaux lauréa se réunissent pour combiner ensemble les arrangements du grand voyage qui se fait d'ordinaire en commun. Un *voiturin* se charge, moyennant une somme assez modique, de faire parvenir en Italie sa cargaison de grands hommes, en les entassant dans une lourde carriole, ni plus, ni moins que des bourgeois du marais. Comme il ne change jamais de chevaux, il lui faut beaucoup de temps pour traverser la France, passer les Alpes, et parvenir dans les États-Romains ; mais ce voyage à petites journées doit être fécond en incidents pour une demi-douzaine de jeunes voyageurs, dont l'esprit, à cette époque, est loin d'être tourné à la mélancolie. Si j'en parle sous la forme dubitative, c'est que je ne l'ai pas fait ainsi moi-même ; diverses circonstances me retinrent à Paris, après la cérémonie auguste de mon couronnement, jusqu'au milieu de janvier ; et après être allé passer quelques semaines à la Côte-Saint-André, où mes parents, tout fiers de la palme académique que je venais d'obtenir, me firent le meilleur accueil, je m'acheminai vers l'Italie, seul et assez triste.

VOYAGE EN ITALIE

XXXII

De Marseille à Livourne. — Tempête. — De Livourne à Rome. L'Académie de France à Rome.

La saison était trop mauvaise pour que le passage des Alpes pût m'offrir quelque agrément ; je me déterminai donc à les tourner et me rendis à Marseille. C'était ma première entrevue avec la mer. Je cherchai assez longtemps un vaisseau un peu propre qui fît voile pour Livourne ; mais je ne trouvais toujours que d'ignobles petits navires, chargés de laine, ou de barriques d'huile, ou de monceaux d'ossements à faire du noir, qui exhalaient une odeur insupportable. Du reste, pas un endroit où un honnête homme pût se nicher ; on ne m'offrait ni le vivre ni le couvert ; je devais apporter des provisions et me faire un chenil pour la nuit dans le coin du vaisseau qu'on voulait bien m'octroyer. Pour toute compagnie, quatre matelots à face de bouledogue, dont la probité ne m'était rien moins que garantie. Je reculai. Pendant plusieurs jours il me fallut tuer le temps à parcourir les rochers voisins de Notre-Dame de la Garde,

genre d'occupation pour lequel j'ai toujours eu un goût particulier.

Enfin, j'entendis annoncer le prochain départ d'un brick sarde qui se rendait à Livourne. Quelques jeunes gens de bonne mine que je rencontrai à la Cannebière, m'apprirent qu'ils étaient passagers sur ce bâtiment, et que nous y serions assez bien en nous concertant ensemble pour l'approvisionnement. Le capitaine ne voulait en aucune façon se charger du soin de notre table. En conséquence, il fallut y pourvoir. Nous prîmes des vivres pour une semaine, comptant en avoir de reste, la traversée de Marseille à Livourne, par un temps favorable ne prenant guère plus de trois ou quatre jours. C'est une délicieuse chose qu'un premier voyage sur la Méditerranée, quand on est favorisé d'un beau temps, d'un navire passable et qu'on n'a pas le mal de mer. Les deux premiers jours, je ne pouvais assez admirer la bonne étoile qui m'avait fait si bien tomber et m'exemptait complétement du malaise dont les autres voyageurs étaient cruellement tourmentés. Nos dîners sur le pont, par un soleil superbe, en vue des côtes de Sardaigne, étaient de fort agréables réunions. Tous ces messieurs étaient Italiens, et avaient la mémoire garnie d'anecdotes plus ou moins vraisemblables, mais très-intéressantes. L'un avait servi la cause de la liberté, en Grèce, où il s'était lié avec Canaris ; et nous ne nous lassions pas de lui demander des détails sur l'héroïque incendiaire, dont la gloire semblait prête à s'éteindre, après avoir brillé d'un éclat subit et terrible comme l'explosion de ses brûlots. Un Vénitien, homme d'assez mauvais ton, et parlant fort mal le français, prétendait avoir commandé la corvette de Byron pendant les excursions aventureuses du poëte dans l'Adriatique et l'Archipel grec. Il nous décrivait minutieusement le brillant uniforme dont Byron avait exigé qu'il fût revêtu, les orgies qu'ils faisaient ensemble ; il n'ou-

bliait pas non plus les éloges que l'illustre voyageur avait accordés à son courage. Au milieu d'une tempête, Byron ayant engagé le capitaine à venir dans sa chambre faire avec lui une partie d'écarté, celui-ci accepta l'invitation au lieu de rester sur le pont à surveiller la manœuvre ; la partie commencée, les mouvements du vaisseau devinrent si violents, que la table et les joueurs furent rudement renversés.

« — Ramassez les cartes, et continuons, s'écria Byron.

— Volontiers, milord !

— Commandant, vous êtes un brave ! »

Il se peut qu'il n'y ait pas un mot de vrai dans tout cela, mais il faut convenir que l'uniforme galonné et la partie d'écarté sont bien dans le caractère de l'auteur de *Lara*; en outre, le narrateur n'avait pas assez d'esprit pour donner à des contes ce parfum de couleur locale, et le plaisir que j'éprouvais à me trouver ainsi côte à côte avec un compagnon du pèlerinage de Child-Harold, achevait de me persuader. Mais notre traversée ne paraissait pas approcher sensiblement de son terme ; un calme plat nous avait arrêtés en vue de Nice ; il nous y retint trois jours entiers. La brise légère qui s'élevait chaque soir nous faisait avancer de quelques lieues, mais elle tombait au bout de deux heures, et la direction contraire d'un courant qui règne le long de ces côtes, nous ramenait tout doucement pendant la nuit au point d'où nous étions partis. Tous les matins, en montant sur le pont, ma première question aux matelots était pour connaître le nom de la ville qu'on découvrait sur le rivage, et tous les matins je recevais pour réponse : « *È Nizza, signore. Ancora Nizza. È sempre Nizza !* » Je commençais à croire la gracieuse ville de Nice douée d'une puissance magnétique, qui, si elle n'arrachait pas pièce à pièce tous les ferrements de notre brick, ainsi qu'il arrive, au dire des matelots, quand on approche des pôles, exerçait au moins

sur le bâtiment une irrésistible attraction. Un vent furieux du nord, qui nous tomba des Alpes comme une avalanche, vint me tirer d'erreur. Le capitaine n'eut garde de manquer une si belle occasion pour réparer le temps perdu et se *couvrit de toile*. Le vaisseau, pris en flanc, inclinait horriblement. Toutefois je fus bien vite accoutumé à cet aspect qui m'avait alarmé dans les premiers moments; mais, vers minuit, comme nous entrions dans le golfe de la Spezzia, la frénésie de cette *tramontana* devint telle, que les matelots eux-mêmes commencèrent à trembler en voyant l'obstination du capitaine à laisser toutes les voiles dehors. C'était une tempête véritable, dont je ferai la description en beau style académique, une autre fois. Cramponné à une barre de fer du pont, j'admirais avec un sourd battement de cœur cet étrange spectacle, pendant que le commandant vénitien, dont j'ai parlé plus haut, examinait d'un œil sévère le capitaine occupé à tenir la barre, et laissait échapper de temps en temps de sinistres exclamations : « C'est de la folie! disait-il... quel entêtement! cet imbécile va nous faire sombrer!... un temps pareil et quinze voiles étendues! » L'autre ne disait mot, et se contentait de rester au gouvernail, quand un effroyable coup de vent vint le renverser et coucher presque entièrement le navire sur le flanc. Ce fut un instant terrible. Pendant que notre malencontreux capitaine roulait au milieu des tonneaux que la secousse avait jetés sur le pont dans toutes les directions, le Vénitien s'élançant à la barre, prit le commandement de la manœuvre avec une autorité illégale, il est vrai, mais bien justifiée par l'événement et que l'instinct des matelots, joint à l'imminence du danger, les empêcha de méconnaître. Plusieurs d'entre eux, se croyant perdus, appelaient déjà la madone à leur aide.
« Il ne s'agit pas de la madone, sacredieu! s'écrie le commandant, au perroquet! au perroquet! tous au per-

roquet ! » En un instant, à la voix de ce chef improvisé, les mâts furent couverts de monde, les principales voiles carguées ; le vaisseau se relevant à demi, permit alors d'exécuter les manœuvres de détail et nous fûmes sauvés.

Le lendemain, nous arrivâmes à Livourne à l'aide d'une seule voile ; telle était la violence du vent. Quelques heures après notre installation à l'hôtel de l'*Aquila nera*, nos matelots vinrent en corps nous faire une visite, intéressée en apparence, mais qui n'avait pour but cependant que de se réjouir avec nous du danger auquel nous venions d'échapper. Ces pauvres diables qui gagnent à peine le morceau de morue sèche et le biscuit dont se compose leur nourriture habituelle, ne voulurent jamais accepter notre argent, et ce fut à grand'peine que nous parvînmes à les faire rester pour prendre leur part d'un déjeuner improvisé. Une pareille délicatesse est chose rare, surtout en Italie ; elle mérite d'être consignée.

Mes compagnons de voyage m'avaient confié, pendant la traversée, qu'ils accouraient pour prendre part au mouvement qui venait d'éclater contre le duc de Modène. Ils étaient animés du plus vif enthousiasme ; ils croyaient toucher déjà au jour de l'affranchissement de leur patrie. Modène prise, la Toscane entière se soulèverait ; sans perdre de temps on marcherait sur Rome ; la France d'ailleurs ne manquerait pas de les aider dans leur noble entreprise, etc., etc. Hélas ! avant d'arriver à Florence, deux d'entre eux furent arrêtés par la police du grand duc et jetés dans un cachot, où ils croupissent peut-être encore ; pour les autres, j'ai appris plus tard qu'ils s'étaient distingués dans les rangs des patriotes de Modène et de Bologne, mais qu'attachés au brave et malheureux Menotti, ils avaient suivi toutes ses vicissitudes et partagé son sort. Telle fut la fin tragique de ces beaux rêves de liberté.

Resté seul à Florence, après des adieux que je ne croyais pas devoir être éternels, je m'occupai de mon départ pour Rome. Le moment était fort inopportun, et ma qualité de Français, arrivant de Paris, me rendait encore plus difficile l'entrée des États pontificaux. On refusa de viser mon passe-port pour cette destination ; les pensionnaires de l'Académie étaient véhémentement soupçonnés d'avoir fomenté le mouvement insurrectionnel de la place Colonne, et l'on conçoit que le pape ne vît pas avec empressement s'accroître cette petite colonie de révolutionnaires. J'écrivis à notre directeur, M. Horace Vernet, qui, après d'énergiques réclamations, obtint du cardinal Bernetti l'autorisation dont j'avais besoin.

Par une singularité remarquable, j'étais parti seul de Paris ; je m'étais trouvé seul Français dans la traversée de Marseille à Livourne ; je fus l'unique voyageur que le voiturin de Florence trouva disposé à s'acheminer vers Rome, et c'est dans cet isolement complet que j'y arrivai. Deux volumes de Mémoires sur l'impératrice Joséphine, que le hasard m'avait fait rencontrer chez un bouquiniste de Sienne, m'aidèrent à tuer le temps pendant que ma vieille berline cheminait paisiblement. Mon Phaéton ne savait pas un mot de français ; pour moi, je ne possédais de la langue italienne que des phrases comme celles-ci : « *Fa molto caldo. Piove. Quando lo pranzo?* » Il était difficile que notre conversation fût d'un grand intérêt. L'aspect du pays était assez peu pittoresque et le manque absolu de confortable dans les bourgs ou villages où nous nous arrêtions, achevait de me faire pester contre l'Italie et la nécessité absurde qui m'y amenait. Mais un jour, sur les dix heures du matin, comme nous venions d'atteindre un petit groupe de maisons appelé la Stortat, le vetturino me dit tout à coup d'un air nonchalant, en se versant un verre de vin : « *Ecco Roma, signore!* » Et, sans se retourner, il me

montrait du doigt la croix de Saint-Pierre. Ce peu de mots opéra en moi une révolution complète; je ne saurais exprimer le trouble, le saisissement, que me causa l'aspect lointain de la ville éternelle, au milieu de cette immense plaine nue et désolée... Tout à mes yeux devint grand, poétique, sublime; l'imposante majesté de la *Piazza del popolo*, par laquelle on entre dans Rome, en venant de France, vint encore, quelque temps après, augmenter ma religieuse émotion; et j'étais tout rêveur quand les chevaux, dont j'avais cessé de maudire la lenteur, s'arrêtèrent devant un palais de noble et sévère apparence. C'était l'Académie.

La *villa Medici*, qu'habitent les pensionnaires et le directeur de l'Académie de France, fut bâtie en 1557 par Annibal Lippi; Michel-Ange ensuite y ajouta une aile et quelques embellissements; elle est située sur cette portion du *Monte Pincio* qui domine la ville, et de laquelle on jouit d'une des plus belles vues qu'il y ait au monde. A droite, s'étend la promenade du Pincio; c'est l'avenue des Champs-Élysées de Rome. Chaque soir, au moment où la chaleur commence à baiser, elle est inondée de promeneurs à pied, à cheval, et surtout en calèche découverte, qui, après avoir animé pendant quelque temps la solitude de ce magnifique plateau, en descendent précipitamment au coup de sept heures, et se dispersent comme un essaim de moucherons emportés par le vent. Telle est la crainte presque superstitieuse qu'inspire aux Romains le *mauvais air*, que si un petit nombre de promeneurs attardés, narguant l'influence pernicieuse de l'*aria cattiva*, s'arrête encore après la disparition de la foule, pour admirer la pompe du majestueux paysage déployé par le soleil couchant derrière le *Monte Mario*, qui borne l'horizon de ce côté, vous pouvez en être sûr, ces imprudents rêveurs sont étrangers.

A gauche de la villa, l'avenue du Pincio aboutit sur

la petite place de la Trinita del Monte, ornée d'un obélisque, et d'où un large escalier de marbre descend dans Rome et sert de communication directe entre le haut de la colline et la place d'Espagne.

Du côté opposé, le palais s'ouvre sur de beaux jardins, dessinés dans le goût de Lenôtre, comme doivent l'être les jardins de toute honnête académie. Un bois de lauriers et de chênes verts élevé sur une terrasse en fait partie, borné d'un côté par les remparts de Rome, et, de l'autre, par le couvent des Ursulines françaises attenant aux terrains de la villa Medici.

En face, on aperçoit au milieu des champs incultes de la villa Borghèse, la triste et désolée maison de campagne qu'habita Raphaël; et, comme pour assombrir encore ce mélancolique tableau, une ceinture de pins-parasols, en tous temps couverte d'une noire armée de corbeaux, l'encadre à l'horizon.

Telle est, à peu près, la topographie vraiment royale dont la munificence du gouvernement français a doté ses artistes pendant le temps de leur séjour à Rome. Les appartements du directeur y sont d'une somptuosité remarquable; bien des ambassadeurs seraient heureux d'en posséder de pareils. Les chambres des pensionnaires, à l'exception de deux ou trois, sont, au contraire, petites, incommodes, et surtout excessivement mal meublées. Je parie qu'un maréchal des logis de la caserne Popincourt, à Paris, est mieux partagé, sous ce rapport, que je ne l'étais au palais de l'Accademia di Francia. Dans le jardin sont la plupart des ateliers des peintres et sculpteurs; les autres sont disséminés dans l'intérieur de la maison et sur un petit balcon élevé, donnant sur le jardin des Ursulines, d'où l'on aperçoit la chaîne de la Sabine, le Monte Cavo et le camp d'Annibal. De plus une bibliothèque, totalement dépourvue d'ouvrages nouveaux, mais assez bien fournie en livres classiques, est ouverte jus-

qu'à trois heures aux élèves laborieux, et présente au désœuvrement de ceux qui ne le sont pas une ressource contre l'ennui. Car il faut dire que la liberté dont ils jouissent est à peu près illimitée. Les pensionnaires sont bien tenus d'envoyer tous les ans à l'Académie de Paris un tableau, un dessin, une médaille ou une partition, mais, ce travail une fois fait, ils peuvent employer leur temps comme bon leur semble, où même ne pas l'employer du tout, sans que personne ait rien à y voir. La tâche du directeur se borne à administrer l'établissement et à surveiller l'exécution du règlement qui le régit. Quant à la direction des études, il n'exerce à cet égard aucune influence. Cela se conçoit : les vingt-deux élèves pensionnés, s'occupant de cinq arts, frères, si l'on veut, mais différents, il n'est pas possible à un seul homme de les posséder tous, et il serait mal venu de donner son avis sur ceux qui lui sont étrangers.

XXXIII

Les pensionnaires de l'Académie. — Félix Mendelsso

L'*Ave Maria* venait de sonner quand je descendis de voiture à la porte de l'Académie; cette heure étant celle du dîner, je m'empressai de me faire conduire au réfectoire, où l'on venait de m'apprendre que tous mes nouveaux camarades étaient réunis. Mon arrivée à Rome ayant été retardée par diverses circonstances, comme je l'ai dit plus haut, on n'attendait plus que moi; et à peine eus-je mis le pied dans la vaste salle où siégeaient bruyamment autour d'une table bien garnie une vingtaine de convives, qu'un hourra à faire tomber les vitres, s'il y en avait eu, s'éleva à mon aspect.

— Oh! Berlioz! Berlioz! oh! cette tête! oh! ces cheveux! oh! ce nez! Dis donc, Jalay, il t'enfonce joliment pour le nez!

— Et toi, il te *recale* fièrement pour les cheveux!

— Mille dieux! quel toupet!

— Hé! Berlioz! tu ne me reconnais pas? Te rappelles-tu la séance de l'Institut, tes sacrées timbales qui ne sont pas parties pour l'*incendie* de *Sardanapale?* Était-il furieux! Mais, ma foi, il y avait de quoi! Voyons donc, tu ne me reconnais pas?

— Je vous reconnais bien ; mais votre nom....

— Ah, tiens ! il me dit *vous*.. Tu te *manières*, mon vieux ; on se tutoie tout de suite ici.

— Eh bien ! comment t'appelles-tu ?

— Il s'appelle Signol.

— Mieux que ça, Rossignol.

— Mauvais, mauvais le calembour !

— Absurde.

— Laissez-le donc s'asseoir !

— Qui ? le calembour ?

— Non, Berlioz.

— Ohé ! Fleury, apportez-nous du punch... et du fameux ; ça vaudra mieux que les bêtises de cet autre qui veut faire le malin.

— Enfin, voilà notre section de musique au complet !

— Hé ! Monfort [1], voilà ton collègue !

— Hé, Berlioz ! voilà *ton fort !*

— C'est *mon fort.*

— C'est *son fort.*

— C'est *notre fort.*

— Embrassez-vous.

— Embrassons-nous.

— Ils ne s'embrasseront pas !

— Ils s'embrasseront !

— Ils ne s'embrasseront pas !

— Si !

— Non !

— Ah çà ! mais pendant qu'ils crient, tu manges tout

1. Compositeur lauréat de l'Institut qui m'avait précédé à Rome. L'Académie, n'ayant point décerné de premier prix en 1829, en donna deux en 1830. Monfort obtint ainsi le prix arriéré qui lui donnait droit à la pension pendant quatre ans.

le macaroni, toi! aurais-tu la bonté de m'en laisser un peu?

— Eh bien! embrassons-le tous et que ça finisse!

— Non, que ça commence! voilà le punch! ne bois pas ton vin.

— Non, plus de vin.

— A bas le vin!

— Cassons les bouteilles! gare, Fleury!

— Pinck, panck!

— Messieurs, ne cassez pas les verres au moins, il en faut pour le punch : je ne pense pas que vous vouliez le boire dans de petits verres.

— Ah, les petits verres! fi donc!

— Pas mal, Fleury! ce n'est pas maladroit; sans ça tout y passait.

Fleury est le nom du factotum de la maison; ce brave homme, si digne à tous égards de la confiance que lui accordent les directeurs de l'Académie, est en possession depuis longues années de servir à table les pensionnaires; il a vu tant de scènes semblables à celle que je viens de décrire, qu'il n'y fait plus attention et garde en pareil cas un sérieux de glace, dont le contraste est vraiment plaisant. Quand je fus un peu revenu de l'étourdissement que devait me causer un tel accueil, je m'aperçus que le salon où je me trouvais offrait l'aspect le plus bizarre. Sur l'un des murs sont encadrés les portraits des anciens pensionnaires, au nombre de cinquante environ; sur l'autre, qu'on ne peut regarder sans rire, d'effroyables fresques de grandeur naturelle étalent une suite de caricatures dont la monstruosité grotesque ne peut se décrire, et dont les originaux ont tous habité l'Académie. Malheureusement l'espace manque aujourd'hui pour continuer cette curieuse galerie, et les nouveaux venus dont l'extérieur prête à la charge ne peuvent plus être admis aux honneurs du grand salon.

Le soir même, après avoir salué M. Vernet, je suivis mes camarades au lieu habituel de leurs réunions, le fameux café Greco. C'est bien la plus détestable taverne qu'on puisse trouver : sale, obscure et humide, rien ne peut justifier la préférence que lui accordent les artistes de toutes les nations fixés à Rome. Mais son voisinage de la place d'Espagne et du restaurant Lepri qui est en face, lui amène un nombre considérable de chalands. On y tue le temps à fumer d'exécrables cigares, en buvant du café qui n'est guère meilleur, qu'on vous sert, non point sur des tables de marbre comme partout ailleurs, mais sur de petits guéridons de bois, larges comme la calotte d'un chapeau, et noirs et gluants comme les murs de cet aimable lieu. Le *Cafe Greco* cependant, est tellement fréquenté par les artistes étrangers, que la plupart s'y font adresser leurs lettres, et que les nouveaux débarqués n'ont rien de mieux à faire que de s'y rendre pour trouver des compatriotes.

Le lendemain, je fis la connaissance de Félix Mendelssohn qui était à Rome depuis quelques semaines. Je raconterai, dans mon premier voyage en Allemagne, cette entrevue et les incidents qui en furent la suite.

XXXIV

Drame. — Je quitte Rome. — De Florence à Nice. — Je reviens à Rome. — Il n'y a personne de mort.

> On a vu des fusils partir qui n'étaient pas chargés, dit-on. On a vu souvent encore, je crois, des pistolets chargés qui ne sont pas partis.

Je passai quelque temps à me façonner tant bien que mal à cette existence si nouvelle pour moi. Mais une vive inquiétude, qui, dès le lendemain de mon arrivée, s'était emparée de mon esprit, ne me laissait d'attention ni pour les objets environnants ni pour le cercle social où je venais d'être si brusquement introduit. Je n'avais pas trouvé à Rome des lettres de Paris qui auraient dû m'y précéder de plusieurs jours. Je les attendis pendant trois semaines avec une anxiété croissante ; après ce temps, incapable de résister davantage au désir de connaître la cause de ce silence mystérieux, et malgré les remontrances amicales de M. Horace Vernet, qui essaya d'empêcher un coup de tête, en m'assurant qu'il serait obligé de me rayer de la liste des pensionnaires de l'Académie si je quittais l'Italie, je m'obstinai à rentrer en France.

En repassant à Florence, une esquinancie assez vio-

lente vint me clouer au lit pendant huit jours. Ce fut alors que je fis la connaissance de l'architecte danois Schlick, aimable garçon et artiste d'un talent classé très-haut par les connaisseurs. Pendant cette semaine de souffrances, je m'occupai à réinstrumenter la scène du Bal de ma symphonie fantastique, et j'ajoutai à ce morceau la *Coda* qui existe maintenant. Je n'avais pas fini ce travail quand, le jour de ma première sortie, j'allai à la poste demander mes lettres. Le paquet qu'on me présenta contenait une épître d'une impudence si extraordinaire et si blessante pour un homme de l'âge et du caractère que j'avais alors, qu'il se passa soudain en moi quelque chose d'affreux. Deux larmes de rage jaillirent de mes yeux, et mon parti fut pris instantanément. Il s'agissait de voler à Paris, où j'avais à tuer sans rémission deux femmes coupables et un innocent [1]. Quant à me tuer, moi, après ce beau coup, c'était de rigueur, on le pense bien. Le plan de l'expédition fut conçu en quelques minutes. On devait à Paris redouter mon retour, on me connaissait... Je résolus de ne m'y présenter qu'avec de grandes précautions et sous un déguisement. Je courus chez Schlick, qui n'ignorait pas le sujet du drame dont j'étais le principal acteur. En me voyant si pâle :

— Ah! mon Dieu! qu'y a-t-il?

— Voyez, lui dis-je, en lui tendant la lettre; lisez.

— Oh! c'est monstrueux, répondit-il après avoir lu. Qu'allez-vous faire?

L'idée me vint aussitôt de le tromper, pour pouvoir agir librement.

— Ce que je vais faire? Je persiste à rentrer en France,

1. Ceci se rapporte, on le devine, à mon aimable consolatrice. Sa digne mère, qui savait parfaitement à quoi s'en tenir là-dessus, m'accusait d'être *venu* porter le trouble dan sa famille et m'annonçait le mariage de sa fille avec M. P***.

mais je vais chez mon père au lieu de retourner à Paris.

— Oui, mon ami, vous avez raison, allez dans votre famille ; c'est là seulement que vous pourrez avec le temps, oublier vos chagrins et calmer l'effrayante agitation où je vous vois. Allons, du courage !

— J'en ai ; mais il faut que je parte tout de suite ; je ne répondrais pas de moi demain.

— Rien n'est plus aisé que de vous faire partir ce soir ; je connais beaucoup de monde ici, à la police, à la poste ; dans deux heures j'aurai votre passe-port, et dans cinq votre place dans la voiture du courrier. Je vais m'occuper de tout cela ; rentrez dans votre hôtel faire vos préparatifs, je vous y rejoindrai.

Au lieu de rentrer, je m'achemine vers le quai de l'Arno, où demeurait une marchande de modes française. J'entre dans son magasin, et tirant ma montre :

— Madame, lui dis-je, il est midi ; je pars ce soir par le courrier, pouvez-vous, avant cinq heures, préparer pour moi une toilette complète de femme de chambre, robe, chapeau, voile vert, etc. ? Je vous donnerai ce que vous voudrez, je ne regarde pas à l'argent.

La marchande se consulte un instant et m'assure que tout sera prêt avant l'heure indiquée. Je donne des arrhes et rentre, sur l'autre rive de l'Arno, à l'hôtel des *Quatre nations*, où je logeais. J'appelle le premier sommelier :

— Antoine, je pars à six heures pour la France ; il m'est impossible d'emporter ma malle, le courrier ne peut la prendre ; je vous la confie. Envoyez-la par la première occasion sûre à mon père dont voici l'adresse.

Et prenant la partition de la scène du Bal [1] dont la *coda* n'était pas entièrement instrumentée, j'écris en tête : *Je n'ai pas le temps de finir ; s'il prend fantaisie à la so-*

1. Ce manuscrit est entre les mains de mon ami J. d'Ortigue, avec l'inscription raturée.

*ciété des concerts de Paris d'exécuter ce morceau en l'*AB-SENCE *de l'auteur, je prie Habeneck de doubler à l'octave basse, avec les clarinettes et les cors, le passage des flûtes placé sur la dernière rentrée du thème, et d'écrire à plein orchestre les accords qui suivent; cela suffira pour la conclusion.*

Puis, je mets la partition de ma symphonie fantastique, adressée sous enveloppe à Habeneck, dans une valise, avec quelques hardes; j'avais une paire de pistolets à deux coups, je les charge convenablement; j'examine et je place dans mes poches deux petites bouteilles de rafraîchissements, tels que laudanum, strychnine ; et la conscience en repos au sujet de mon arsenal, je m'en vais attendre l'heure du départ, en parcourant sans but les rues de Florence, avec cet air malade, inquiet et inquiétant des chiens enragés.

A cinq heures, je retourne chez ma modiste ; on m'essaye ma parure qui va fort bien. En payant le prix convenu, je donne vingt francs de trop : une jeune ouvrière, assise devant le comptoir s'en aperçoit et veut me le faire observer ; mais la maîtresse du magasin, jetant d'un geste rapide mes pièces d'or dans son tiroir, la repousse et l'interrompt par un :

« Allons, petite bête, laissez monsieur tranquille ! croyez-vous qu'il ait le temps d'écouter vos sottises ! » et répondant à mon sourire ironique par un salut curieux mais plein de grâce : « Mille remercîments, monsieur, j'augure bien du succès ; vous serez charmante, sans aucun doute, dans votre petite comédie. »

Six heures sonnent enfin ; mes adieux faits à ce vertueux Schlick qui voyait en moi une brebis égarée et blessée rentrant au bercail, ma parure féminine soigneusement serrée dans une des poches de la voiture, je salue du regard le Persée de Benvenuto, et sa fameuse in-

scription : « *Si quis te læserit, ego tuus ultor ero* [1] » et nous partons.

Les lieues se succèdent, et toujours entre le courrier et moi règne un profond silence. J'avais la gorge et les dents serrées ; je ne mangeais pas, je ne parlais pas. Quelques mots furent échangés seulement vers minuit, au sujet des pistolets dont le prudent conducteur ôta les capsules et qu'il cacha ensuite sous les coussins de la voiture. Il craignait que nous ne vinssions à être attaqués, et en pareil cas, disait-il, on ne doit jamais montrer la moindre intention de se défendre quand on ne veut pas être assassiné.

« — A votre aise, lui répondis-je, je serais bien fâché de nous compromettre, et je n'en veux pas aux brigands ! »

Arrivé à Gênes, sans avoir avalé autre chose que le jus d'une orange, au grand étonnement de mon compagnon de voyage qui ne savait trop si j'étais de ce monde ou de l'autre, je m'aperçois d'un nouveau malheur : mon costume de femme était perdu. Nous avions changé de voiture à un village nommé *Pietra santa* et, en quittant celle qui nous amenait de Florence, j'y avais oublié tous mes atours. « Feux et tonnerres ! m'écriai-je, ne semble-t-il pas qu'un bon ange maudit veuille m'empêcher d'exécuter mon projet ! C'est ce que nous verrons ! »

Aussitôt, je fais venir un domestique de place parlant le français et le génois. Il me conduit chez une modiste. Il était près de midi ; le courrier repartait à six heures. Je demande un nouveau costume ; on refuse de l'entreprendre ne pouvant l'achever en si peu de temps. Nous allons chez une autre, chez deux autres, chez trois autres

1. « Si quelqu'un t'offense, je te vengerai. » — Cette statue célèbre est sur la place du Grand-Duc où se trouve aussi la poste.

modistes, même refus. Une enfin annonce qu'elle va rassembler plusieurs ouvrières et qu'elle essayera de me parer avant l'heure du départ.

Elle tient parole, je suis reparé. Mais pendant que je courais ainsi les grisettes, ne voilà-t-il pas la police sarde qui s'avise, sur l'inspection de mon passe-port, de me prendre pour un émissaire de la révolution de Juillet, pour un co-carbonaro, pour un conspirateur, pour un libérateur, de refuser de viser ledit passe-port pour Turin, et de m'enjoindre de passer par Nice !

« — Eh ! mon Dieu, visez pour Nice, qu'est-ce que cela me fait ? je passerai par l'enfer si vous voulez, pourvu que je passe !... »

Lequel des deux était le plus splendidement niais, de la police, qui ne voyait dans tous les Français que des missionnaires de la révolution, ou de moi, qui me croyais obligé de ne pas mettre le pied dans Paris sans être déguisé en femme, comme si tout le monde, en me reconnaissant, eût dû lire sur mon front le projet qui m'y ramenait ; ou, comme si, en me cachant vingt-quatre heures dans un hôtel, je n'eusse pas dû trouver cinquante marchandes de modes pour une, capables de me fagoter à merveille ?

Les gens passionnés sont charmants, ils s'imaginent que le monde entier est préoccupé de leur passion quelle qu'elle soit, et ils mettent une bonne foi vraiment édifiante à se conformer à cette opinion.

Je pris donc la route de Nice, sans décolérer. Je repassais même avec beaucoup de soin dans ma tête, la petite *comédie* que j'allais jouer en arrivant à Paris. Je me présentais chez mes *amis*, sur les neuf heures du soir, au moment où la famille était réunie et prête à prendre le thé ; je me faisais annoncer comme la femme de chambre de madame la comtesse M... chargée d'un message important et pressé ; on m'introduisait au salon, je remettais une

lettre, et pendant qu'on s'occupait à la lire, tirant de mon sein mes deux pistolets doubles, je cassais la tête au numéro un, au numéro deux, je saisissais par les cheveux le numéro trois, je me faisais reconnaître, malgré ses cris, je lui adressais mon troisième compliment; après quoi, avant que ce concert de voix et d'instruments eût attiré des curieux, je me lâchais sur la tempe droite le quatrième argument irrésistible, et si le pistolet venait à rater (cela c'est vu) je me hâtais d'avoir recours à mes petits flacons. Oh! la jolie scène! C'est vraiment dommage qu'elle ait été supprimée!

Cependant, malgré ma rage condensée, je me disais parfois en cheminant : « Oui, cela sera un moment bien agréable! Mais la nécessité de me tuer ensuite, est assez... fâcheuse. Dire adieu ainsi au monde, à l'art; ne laisser d'autre réputation que celle d'un brutal qui ne savait pas vivre; n'avoir pas terminé ma première symphonie; avoir en tête d'autres partitions... plus grandes... Ah!... c'est... » Et revenant à mon idée sanglante : « Non, non, non, non, non, il faut qu'ils meurent tous, il le faut et cela sera! cela sera!... » Et les chevaux trottaient, m'emportant vers la France. La nuit vint, nous suivions la route de la Corniche, taillée dans le rocher à plus de cent toises au-dessus de la mer, qui baigne en cet endroit le pied des Alpes. — L'amour de la vie et l'amour de l'art, depuis une heure, me répétaient secrètement mille douces promesses, et je les laissais dire; je trouvais même un certain charme à les écouter, quand, tout d'un coup, le postillon ayant arrêté ses chevaux pour mettre le sabot aux roues de la voiture, cet instant de silence me permit d'entendre les sourds râlements de la mer, qui brisait furieuse au fond du précipice. Ce bruit éveilla un écho terrible et fit éclater dans ma poitrine une nouvelle tempête, plus effrayante que toutes celles qui l'avaient précédée. Je râlai comme la mer, et, m'appuyant de mes

deux mains sur la banquette où j'étais assis, je fis un mouvement convulsif comme pour m'élancer en avant, en poussant un *Ha!* si rauque, si sauvage, que le malheureux conducteur, bondissant de côté, crut décidément avoir pour compagnon de voyage quelque diable contraint de porter un morceau de la vraie croix.

Cependant, l'intermittence existait, il fallait le reconnaître; il y avait lutte entre la vie et la mort. Dès que je m'en fus aperçu, je fis ce raisonnement qui ne me semble point trop saugrenu, vu le temps et le lieu : « Si je profitais du bon moment (le bon moment était celui où la vie venait coqueter avec moi ; j'allais me rendre, on le voit,) si je profitais, dis-je, du bon moment pour me cramponner de quelque façon et m'appuyer sur quelque chose, afin de mieux résister au retour du mauvais ; peut-être viendrais-je à bout de prendre une résolution... vitale ; voyons donc. » Nous traversions à cette heure un petit village sarde [1], sur une plage au niveau de la mer qui ne rugissait pas trop. On s'arrête pour changer de chevaux, je demande au conducteur le temps d'écrire une lettre ; j'entre dans un petit café, je prends un chiffon de papier, et j'écris au directeur de l'Académie de Rome, M. Horace Vernet, *de vouloir bien me conserver sur la liste des pensionnaires, s'il ne m'en avait pas rayé ; que je n'avais pas encore enfreint le règlement, et que* JE M'ENGAGEAIS SUR L'HONNEUR *à ne pas passer la frontière d'Italie, jusqu'à ce que sa réponse me fût parvenue à Nice, où j'allais l'attendre.*

Ainsi lié par ma parole et sûr de pouvoir toujours en revenir à mon projet de Huron, si, exclu de l'Académie, privé de ma pension, je me trouvais sans feu, ni lieu, ni sou ni maille, je remontai plus tranquillement en voiture ; je m'aperçus même tout à coup que... *j'avais faim,*

n'ayant rien mangé depuis Florence. O bonne grosse nature ! décidément j'étais repris.

J'arrivai à cette bienheureuse ville de Nice, grondant encore un peu. J'attendis quelques jours; vint la réponse de M. Vernet; réponse amicale, bienveillante, paternelle, dont je fus profondément touché. Ce grand artiste, sans connaître le sujet de mon trouble, me donnait des conseils qui s'y appliquaient on ne peut mieux ; il m'indiquait le travail et l'amour de l'art comme les deux remèdes souverains contre les tourmentes morales; il m'annonçait que mon nom était resté sur la liste des pensionnaires, que le ministre ne serait pas instruit de mon équipée et que je pouvais revenir à Rome ou l'on me recevrait à bras ouverts.

« — Allons, ils sont sauvés, dis-je en soupirant profondément. Et si je vivais, maintenant ! Si je vivais tranquillement, heureusement, musicalement ? Oh ! la plaisante affaire !... Essayons. »

Voilà que j'aspire l'air tiède et embaumé de Nice à pleins poumons : voilà la vie et la joie qui accourent à tire d'aile, et la musique qui m'embrasse, et l'avenir qui me sourit; et je reste à Nice un mois entier à errer dans les bois d'orangers, à me plonger dans la mer, à dormir sur les bruyères des montagnes de Villefranche, à voir, du haut de ce radieux observatoire les navires venir, passer et disparaître silencieusement. Je vis entièrement seul, j'écris l'ouverture du *Roi Lear,* je chante, je crois en Dieu. Convalescence.

C'est ainsi que j'ai passé à Nice les vingt plus beaux jours de ma vie. O Nizza !

Mais la police du roi de Sardaigne vint encore troubler mon paisible bonheur et m'obliger à y mettre terme.

J'avais fini par échanger quelques paroles au café avec deux officiers de la garnison piémontaise; il m'arriva même un jour de faire avec eux une partie de billard;

cela suffit pour inspirer au chef de la police des soupçons graves sur mon compte.

« — Évidemment, ce jeune musicien français n'est pas venu à Nice pour assister aux représentations de *Matilde di Sabran* (le seul ouvrage qu'on y entendît alors), il ne va jamais au théâtre. Il passe des journées entières dans les rochers de Villefranche... il attend un signal de quelque vaisseau révolutionnaire... il ne dîne pas à table d'hôte... pour éviter les insidieuses conversations des agents secrets. Le voilà qui se lie tout doucement avec les chefs de nos régiments... il va entamer avec eux les négociations dont il est chargé au nom de la *jeune Italie;* cela est clair, la conspiration est flagrante ! »

O grand homme ! politique profond, tu es délirant, va !

Je suis mandé au bureau de police et interrogé en formes.

— Que faites-vous ici, monsieur?

— Je me rétablis d'une maladie cruelle ; je compose, je rêve, je remercie Dieu d'avoir fait un si beau soleil, une mer si belle, des montagnes si verdoyantes.

— Vous n'êtes pas peintre?

— Non, monsieur.

— Cependant, on vous voit partout, un album à la main et dessinant beaucoup ; seriez-vous occupé à lever des plans ?

— Oui je *lève le plan* d'une ouverture du *Roi Lear*, c'est-à-dire, j'ai levé ce plan, car le dessin et l'instrumentation en sont terminés ; je crois même que l'entrée en sera formidable !

— Comment l'entrée ? qu'est-ce que ce roi Lear?

— Hélas ! monsieur, c'est un vieux bonhomme de roi d'Angleterre.

— D'Angleterre!

— Oui, qui vécut, au dire de Shakespeare, il y a quel-

que dix-huit cents ans, et qui eut la faiblesse de partager son royaume à deux filles scélérates qu'il avait, et qui le mirent à la porte quand il n'eut plus rien à leur donner. Vous voyez qu'il y a peu de rois...

— Ne parlons pas du roi !... Vous entendez par ce mot instrumentation ?...

— C'est un terme de musique.

— Toujours ce prétexte ! Je sais très-bien, monsieur, qu'on ne compose pas ainsi de la musique sans piano, seulement avec un album et un crayon, en marchant silencieusement sur les grèves ! Ainsi donc, veuillez me dire où vous comptez aller, on va vous rendre votre passe-port ; vous ne pouvez rester à Nice plus longtemps.

— Alors, je retournerai à Rome, en composant encore sans piano, avec votre permission.

Ainsi fut fait. Je quittai Nice le lendemain, fort contre mon gré, il est vrai, mais le cœur léger et plein d'*allegria*, et bien vivant et bien guéri. Et c'est ainsi qu'une fois encore on a vu *des pistolets chargés qui ne sont pas partis*.

C'est égal, je crois que ma *petite comédie* avait un certain intérêt, et c'est vraiment dommage qu'elle n'ait pas été représentée.

XXXV

Les théâtres de Gênes et de Florence. — *I Montecchi ed i Capuletti* de Bellini. — Roméo joué par une femme. — *La Vestale* de Paccini. — Licinius joué par une femme. L'organiste de Florence. — La fête *del Corpus Domini* — Je rentre à l'Académie.

En repassant à Gênes, j'allai entendre l'*Agnese* de Paër. Cet opéra fut célèbre à l'époque de transition crépusculaire qui précéda *le lever* de Rossini.

L'impression de froid ennui dont il m'accabla tenait sans doute à la détestable exécution qui en paralysait les beautés. Je remarquai d'abord que, suivant la louable habitude de certaines gens qui, bien qu'incapables de rien *faire*, se croient appelées à tout *refaire* ou retoucher, et qui de leur coup d'œil d'aigle aperçoivent tout de suite ce qui manque dans un ouvrage, on avait renforcé d'une grosse caisse l'instrumentation sage et modérée de Paër; de sorte qu'écrasé sous le tampon du maudit instrument, cet orchestre, qui n'avait pas été écrit de manière à lui résister, disparaissait entièrement. Madame Ferlotti chantait (elle se gardait bien de le jouer) le rôle d'Agnèse. En cantatrice qui sait, à un franc près, ce que son gosier lui rapporte par an, elle répondait à la douloureuse folie de son père par le plus imperturbable sang-

froid, la plus complète insensibilité ; on eût dit qu'elle ne faisait qu'une répétition de son rôle, indiquant à peine les gestes, et chantant sans expression pour ne pas se fatiguer.

L'orchestre m'a paru passable. C'est une petite troupe fort inoffensive ; mais les violons jouent juste et les instruments à vent suivent assez bien la mesure. A propos de violons... pendant que je m'ennuyais dans sa ville natale, Paganini enthousiasmait tout Paris. Maudissant le mauvais destin qui me privait de l'entendre, je cherchai au moins à obtenir de ses compatriotes quelques renseignements sur lui ; mais les Génois sont, comme les habitants de toutes les ville de commerce, fort indifférents pour les beaux-arts. Ils me parlèrent très-froidement de l'homme extraordinaire que l'Allemagne, la France et l'Angleterre ont accueilli avec acclamations. Je demandai la maison de son père, on ne put me l'indiquer. A la vérité, je cherchai aussi dans Gênes le temple, la pyramide, enfin le monument que je pensais avoir été élevé à la mémoire de Colomb, et le buste du grand homme qui découvrit le Nouveau Monde n'a pas même frappé une fois mes regards, pendant que j'errais dans les rues de l'ingrate cité qui lui donna naissance et dont il fit la gloire.

De toutes les capitales d'Italie, aucune ne m'a laissé d'aussi gracieux souvenirs que Florence. Loin de m'y sentir dévoré de spleen, comme je le fus plus tard à Rome et à Naples, complétement inconnu, ne connaissant personne, avec quelques poignées de piastres à ma disposition, malgré la brèche énorme que la course de Nice avait faite à ma fortune, jouissant en conséquence de la plus entière liberté, j'y ai passé de bien douces journées, soit à parcourir ses nombreux monuments, en rêvant de Dante et de Michel-Ange, soit à lire Shakespeare dans les bois délicieux qui bordent la rive gauche de l'Arno et

dont la solitude profonde me permettait de crier à mon aise d'admiration. Sachant bien que je ne trouverais pas dans la capitale de la Toscane ce que Naples et Milan me faisaient tout au plus espérer, je ne songeais guère à la musique, quand les conversations de table d'hôte m'apprirent que le nouvel opéra de Bellini (*I Montecchi ed i Capuletti*) allait être représenté. On disait beaucoup de bien de la musique, mais aussi beaucoup du libretto, ce qui, eu égard au peu de cas que les Italiens font pour l'ordinaire des paroles d'un opéra, me surprenait étrangement. Ah! ah! c'est une innovation!!! je vais donc, après tant de misérables essais lyriques sur ce beau drame, entendre un véritable opéra de *Roméo*, digne du génie de Shakespeare! Quel sujet! comme tout y est dessiné pour la musique!... D'adord le bal éblouissant dans la maison de Capulet, où, au milieu d'un essaim tourbillonnant de beautés, le jeune Montaigu aperçoit pour la première fois la *sweet Juliet*, dont la fidélité doit lui coûter la vie; puis ces combats furieux, dans les rues de Vérone, auxquels le bouillant *Tybalt* semble présider comme le génie de la colère et de la vengeance; cette inexprimable scène de nuit au balcon de Juliette, où les deux amants murmurent un concert d'amour tendre, doux et pur comme les rayons de l'astre des nuits qui les regarde en souriant amicalement; les piquantes bouffonneries de l'insouciant Mercutio, le naïf caquet de la vieille nourrice, le grave caractère de l'ermite, cherchant inutilement à ramener un peu de calme sur ces flots d'amour et de haine dont le choc tumultueux retentit jusque dans sa modeste cellule... puis l'affreuse catastrophe, l'ivresse du bonheur aux prises avec celle du désespoir, de voluptueux soupirs changés en râle de mort, et enfin le serment solennel des deux familles ennemies jurant, trop tard, sur le cadavre de leurs malheureux enfants, d'éteindre la haine qui fit verser tant de sang et de larmes.

Je courus au théâtre de la Pergola. Les choristes nombreux qui couvraient la scène me parurent assez bons; leurs voix sonores et mordantes; il y avait surtout une douzaine de petits garçons de quatorze à quinze ans, dont les *contralti* étaient d'un excellent effet. Les personnages se présentèrent successivement et chantèrent tous faux, à l'exception de deux femmes, dont l'une, *grande et forte*, remplissait le rôle de *Juliette*, et l'autre, *petite et grêle*, celui de *Roméo*. — Pour la troisième ou quatrième fois après Zingarelli et Vaccaï, écrire encore Roméo pour une femme!... Mais, au nom de Dieu, est-il donc décidé que l'amant de Juliette doit paraître dépourvu des attributs de la virilité? Est-il un enfant, celui qui, en trois passes, perce le cœur du *furieux Tybalt, le héros de l'escrime*, et qui, plus tard, après avoir brisé les portes du tombeau de sa maîtresse, d'un bras dédaigneux, étend mort sur les degrés du monument le comte Pâris qui l'a provoqué? Et son désespoir au moment de l'exil, sa sombre et terrible résignation en apprenant la mort de Juliette, son délire convulsif après avoir bu le poison, toutes ces passions volcaniques germent-elles d'ordinaire dans l'âme d'un eunuque?

Trouverait-on que l'effet musical de deux voix féminines est le meilleur?... Alors, à quoi bon des ténors, des basses, des barytons? Faites donc jouer tous les rôles par des soprani ou des contralti, Moïse et Othello ne seront pas beaucoup plus étranges avec une voix flûtée que ne l'est Roméo. Mais il faut en prendre son parti; la composition de l'ouvrage va me dédommager...

Quel désappointement!!! dans le libretto il n'y a point de bal chez Capulet, point de Mercutio, point de nourrice babillarde, point d'ermite grave et calme, point de scène au balcon, point de sublime monologue pour Juliette recevant la fiole de l'ermite, point de duo dans la cellule entre Roméo banni et l'ermite désolé; point

de Shakespeare, rien ; un ouvrage manqué. Et c'est un grand poëte, pourtant, c'est Félix Romani, que les habitudes mesquines des théâtres lyriques d'Italie ont contraint à découper un si pauvre libretto dans le chef-d'œuvre shakespearien !

Le musicien, toutefois, a su rendre fort belle une des principales situations ; à la fin d'un acte, les deux amants, séparés de force par leurs parents furieux, s'échappent un instant des bras qui les retenaient et s'écrient en s'embrassant : « Nous nous reverrons aux cieux. » Bellini a mis, sur les paroles qui expriment cette idée, une phrase d'un mouvement vif, passionné, pleine d'élan et *chantée à l'unisson* par les deux personnages. Ces deux voix, vibrant ensemble comme une seule, symbole d'une union parfaite, donnent à la mélodie une force d'impulsion extraordinaire ; et, soit par l'encadrement de la phrase mélodique et la manière dont elle est ramenée, soit par l'étrangeté bien motivée de cet unisson auquel on est loin de s'attendre, soit enfin par la mélodie elle-même, j'avoue que j'ai été remué à l'improviste et que j'ai applaudi avec transport. On a singulièrement abusé, depuis lors, des duos à l'unisson. — Décidé à boire le calice jusqu'à la lie, je voulus, quelques jours après, entendre *la Vestale* de Paccini. Quoique ce que j'en connaissais déjà m'eût bien prouvé qu'elle n'avait de commun avec l'œuvre de Spontini que le titre, je ne m'attendais à rien de pareil... Licinius était encore joué par une femme... Après quelques instants d'une pénible attention, j'ai dû m'écrier, comme Hamlet : « Ceci est de l'absinthe ! » et ne me sentant pas capable d'en avaler davantage, je suis parti au milieu du second acte, donnant un terrible coup de pied dans le parquet, qui m'a si fort endommagé le gros orteil que je m'en suis ressenti pendant trois jours. — Pauvre Italie !... Au moins, va-t-on me dire, dans les églises, la pompe mu-

sicale doit-être digne des cérémonies auxquelles elle se rattache. Pauvre Italie!... On verra plus tard quelle musique on fait à Rome, dans la capitale du monde chrétien : en attendant, voilà ce que j'ai entendu de mes propres oreilles pendant mon séjour à Florence.

C'était peu après l'explosion de Modène et de Bologne ; les deux fils de Louis Bonaparte y avaient pris part ; leur mère, la reine Hortense, fuyait avec l'un d'eux ; l'autre venait d'expirer dans les bras de son père. On célébrait le service funèbre ; toute l'église tendue de noir, un immense appareil funéraire de prêtres, de catafalques, de flambeaux, invitaient moins aux tristes et grandes pensées que les souvenirs éveillés dans l'âme par le nom de celui pour qui l'on priait......... Bonaparte!... il s'appelait ainsi!... C'était *son* neveu!... presque *son* petit-fils!... mort à vingt ans... et sa mère, arrachant le dernier de ses fils à la hache des réactions, fuit en Angleterre... La France lui est interdite... la France où luirent pour elle tant de glorieux jours... Mon esprit, remontant le cours du temps, me la représentait, joyeuse enfant créole, dansant sur le pont du vaisseau qui l'amenait sur le vieux continent, simple fille de madame Beauharnais, plus tard, fille adoptive du maître de l'Europe, reine de Hollande, et enfin exilée, oubliée, orpheline, mère éperdue, reine fugitive et sans États... Oh! Beethoven!... où était la grande âme, l'esprit profond et homérique qui conçut la *Symphonie héroïque*, la *Marche funèbre pour la mort d'un héros*, et tant d'autres grandes et tristes poésies musicales qui élèvent l'âme en oppressant le cœur? L'organiste avait tiré le registre des *petites flûtes* et folâtrait dans le haut du clavier en sifflottant de *petits airs gais*, comme font les roitelets quand, perchés sur le mur d'un jardin, ils s'ébattent aux pâles rayons d'un soleil d'hiver...

La fête *del Corpus Domini* (la Fête-Dieu) devait être

célébrée prochainement à Rome ; j'en entendais constamment parler autour de moi, depuis quelques jours, comme d'une chose extraordinaire. Je m'empressai donc de m'acheminer vers la capitale des États pontificaux avec plusieurs Florentins que le même motif y attirait. Il ne fut question, pendant tout le voyage, que des merveilles qui allaient être offertes à notre admiration. Ces messieurs me déroulaient un tableau tout resplendissant de tiares, mitres, chasubles, croix brillantes, vêtements d'or, nuages d'encens, etc.

— *Ma la musica?*

— *Oh! signore, lei sentirà un coro immenso!* Puis ils retombaient sur les nuages d'encens, les vêtements dorés, les brillantes croix, le tumulte des cloches et des canons. Mais Robin en revient toujours à ses flûtes.

— *La musica?* demandais-je encore, *la musica di questa ceremonia?*

— *Oh! signore, lei sentirà un coro immenso!*

— Allons, il paraît que ce sera... un chœur immense, après tout. Je pensais déjà à la pompe musicale des cérémonies religieuses dans le temple de Salomon ; mon imagination s'enflammant de plus en plus, j'allais jusqu'à espérer quelque chose de comparable au luxe gigantesque de l'ancienne Égypte... Faculté maudite, qui ne fait de notre vie qu'un miracle continuel !... Sans elle, j'eusse peut-être été ravi de l'aigre et discordant fausset des *castrati* qui me firent entendre un insipide contre-point ; sans elle, je n'eusse point été surpris, sans doute, de ne pas trouver à la procession *dei Corpus Domini*, un essaim de jeunes vierges aux vêtements blancs, à la voix pure et fraîche, aux traits empreints de sentiments religieux, exhalant vers le ciel de pieux cantiques, harmonieux parfums de ces roses vivantes ; sans cette fatale imagination, ces deux groupes de clarinettes canardes, de trombones rugissants, de grosses caisses furi-

bondes, de trompettes saltimbanques, ne m'eussent pas révolté par leur impie et brutale cacophonie. Il est vrai que, dans ce cas, il eût fallu aussi supprimer l'organe de l'ouïe. On appelle cela à Rome *musique militaire*. Que le vieux Silène, monté sur un âne, suivi d'une troupe de grossiers satyres et d'impures bacchantes soit escorté d'un pareil concert, rien de mieux ; mais le saint Sacrement, le Pape, les images de la Vierge [1] Ce n'était pourtant que le prélude des mystifications qui m'attendaient. Mais n'anticipons pas !

Me voilà réinstallé à la villa Medici, bien accueilli du directeur, fêté de mes camarades, dont la curiosité était excitée, sans doute, sur le but du pèlerinage que je venais d'accomplir, mais qui, pourtant, furent tous, à mon égard, d'une réserve exemplaire.

J'étais parti, j'avais eu mes raisons pour partir ; je revenais, c'était à merveille ; pas de commentaires, pas de questions.

1. Barbare ! barbare ! Le Pape est un barbare comme presque tous les autres souverains. Le peuple romain est barbare comme tous les autres peuples.

XXXVI

La vie de l'Académie. — Mes courses dans les Abruzzes. — Saint-Pierre. — Le spleen. — Excursions dans la campagne de Rome. — Le carnaval. — La place Navone.

J'étais déjà au fait des habitudes du dedans et du dehors de l'Académie. Une cloche, parcourant les divers corridors et les allées du jardin, annonce l'heure des repas. Chacun d'accourir alors dans le costume où il se trouve ; en chapeau de paille, en blouse déchirée ou couverte de terre glaise, les pieds en pantoufles, sans cravate, enfin dans le délabrement complet d'une parure d'atelier. Après le déjeuner, nous perdions ordinairement une heure ou deux dans le jardin, à jouer au disque, à la paume, à tirer le pistolet, à fusiller les malheureux merles qui habitent le bois de lauriers ou à dresser de jeunes chiens. Tous exercices auxquels M. Horace Vernet, dont les rapports avec nous étaient plutôt d'un excellent camarade que d'un sévère directeur, prenait part fort souvent. Le soir, c'était la visite obligée au café Greco, où les artistes français non attachés à l'Académie, que nous appelions les *hommes d'en bas*, fumaient avec nous le *cigare de l'amitié*, en buvant le *punch du patriotisme*. Après quoi, tous se dispersaient... Ceux qui ren-

traient vertueusement à la caserne académique, se réunissaient quelquefois sous le grand vestibule qui donne sur le jardin. Quand je m'y trouvais, ma mauvaise voix et ma misérable guitare étaient mises à contribution, et assis tous ensemble autour d'un petit jet d'eau qui, en retombant dans une coupe de marbre, rafraîchit ce portique retentissant, nous chantions au clair de lune les rêveuses mélodies du *Freyschütz*, d'*Obéron*, les chœurs énergiques d'*Euryanthe*, ou des actes entiers d'*Iphigénie en Tauride*, de *la Vestale* ou de *Don Juan*; car je dois dire, à la louange de mes commensaux de l'Académie, que leur goût musical était des moins vulgaires.

Nous avions, en revanche, un genre de concerts que nous appelions *concerts anglais*, et qui ne manquait pas d'agrément, après les dîners un peu échevelés. Les buveurs, plus ou moins chanteurs, mais possédant tant bien que mal quelque air favori, s'arrangeaient de manière à en avoir tous un différent ; pour obtenir la plus grande variété possible, chacun d'ailleurs chantait dans un autre ton que son voisin. Duc, le spirituel et savant architecte, chantait sa chanson de *la Colonne*, Dantan celle du *Sultan Saladin*, Montfort triomphait dans la marche de *la Vestale*, Signol était plein de charmes dans la romance *Fleuve du Tage*, et j'avais quelque succès dans l'air si tendre et si naïf *Il pleut bergère*. A un signal donné, les concertants partaient les uns après les autres, et ce vaste morceau d'ensemble à vingt-quatre parties s'exécutait en crescendo, accompagné, sur la promenade du Pincio, par les hurlements douloureux des chiens épouvantés, pendant que les barbiers de la place d'Espagne, souriant d'un air narquois sur le seuil de leur boutique, se renvoyaient l'un à l'autre cette naïve exclamation : *Musica francese !*

Le jeudi était le jour de grande réception chez le directeur. La plus brillante société de Rome se réunissait alors

aux soirées fashionables que madame et mademoiselle Vernet présidaient avec tant de goût. On pense bien que les pensionnaires n'avaient garde d'y manquer. La journée du dimanche, au contraire, était presque toujours consacrée à des courses plus ou moins longues dans les environs de Rome. C'étaient Ponte-Molle, où l'on va boire une sorte de drogue douceâtre et huileuse, liqueur favorite des Romains, qu'on appelle vin d'Orvieto ; la villa Pamphili ; Saint-Laurent hors les murs ; et surtout le magnifique tombeau de Cecilia Metella, dont il est de rigueur d'interroger longuement le curieux écho, pour s'enrouer et avoir le prétexte d'aller se rafraîchir dans une osteria qu'on trouve à quelques pas de là, avec un gros vin noir rempli de moucherons.

Avec la permission du directeur, les pensionnaires peuvent entreprendre de plus longs voyages, d'une durée indéterminée, à la condition seulement de ne pas sortir des États romains, jusqu'au moment où le règlement les autorise à visiter toutes les parties de l'Italie. Voilà pourquoi le nombre des pensionnaires de l'Académie n'est que fort rarement complet. Il y en a presque toujours au moins deux en tournée à Naples, à Venise, à Florence, à Palerme ou à Milan. Les peintres et les sculpteurs trouvant Raphaël et Michel-Ange à Rome, sont ordinairement les moins pressés d'en sortir ; les temples de Pestum, Pompéi, la Sicile, excitent vivement, au contraire, la curiosité des architectes ; les paysagistes passent la plus grande partie de leur temps dans les montagnes. Pour les musiciens, comme les différentes capitales de l'Italie leur offrent toutes à peu près le même degré d'intérêt, ils n'ont pour quitter Rome d'autres motifs que le *désir de voir* et *l'humeur inquiète*, et rien que leurs sympathies personnelles ne peut influer sur la direction ou la durée de leurs voyages. Usant de la liberté qui nous était accordée, je cédais à mon penchant pour les

explorations aventureuses, et me sauvais aux Abruzzes quand l'ennui de Rome me desséchait le sang. Sans cela, je ne sais trop comment j'aurais pu résister à la monotonie d'une pareille existence. On conçoit, en effet, que la gaieté de nos réunions d'artistes, les bals élégants de l'Académie et de l'Ambassade, le laisser-aller de l'estaminet, n'aient guère pu me faire oublier que j'arrivais de Paris, du centre de la civilisation, et que je me trouvais tous d'un coup sevré de musique, de théâtre [1], de littérature [2], d'agitations, de tout enfin ce qui composait ma vie.

Il ne faut pas s'étonner que la grande ombre de la Rome antique, qui, seule, poétise la nouvelle, n'ait pas suffi pour me dédommager de ce qui me manquait. On se familiarise bien vite avec les objets qu'on a sans cesse sous les yeux, et ils finissent par ne plus éveiller dans l'âme que des impressions et des idées ordinaires. Je dois pourtant en excepter le Colysée ; le jour ou la nuit, je ne le voyais jamais de sang-froid. Saint-Pierre me faisait aussi toujours éprouver un frisson d'admiration. C'est si grand ! si noble ! si beau ! si majestueusement calme !!! J'aimais à y passer la journée pendant les intolérables chaleurs de l'été. Je portais avec moi un volume de Byron, et m'établissant commodément dans un confessionnal, jouissant d'une fraîche atmosphère, d'un silence religieux, interrompu seulement à longs intervalles par l'harmonieux murmure des deux fontaines de la grande place de Saint-Pierre, que des bouffées de vent apportaient jusqu'à mon oreille, je dévorais à loisir cette ardente poésie ; je suivais sur les ondes les courses audacieuses du

1. Les théâtres ne sont ouverts à Rome que pendant quatre mois de l'année.

2. La plupart des ouvrages que j'admirais étaient alors mis à l'index par la censure papale.

Corsaire; j'adorais profondément ce caractère à la fois inexorable et tendre, impitoyable et généreux, composé bizarre de deux sentiments opposés en apparence, la haine de l'espèce et l'amour d'une femme.

Parfois, quittant mon livre pour réfléchir, je promenais mes regards autour de moi; mes yeux, attirés par la lumière, se levaient vers la sublime coupole de Michel-Ange. Quelle brusque transition d'idées!!! Des cris de rage des pirates, de leurs orgies sanglantes, je passais tout à coup aux concerts des Séraphins, à la paix de la vertu, à la quiétude infinie du ciel... Puis, ma pensée, abaissant son vol, se plaisait à chercher, sur le parvis du temple, la trace des pas du noble poëte...

— Il a dû venir contempler ce groupe de Canova, me disais-je; ses pieds ont foulé ce marbre, ses mains se sont promenées sur les contours de ce bronze; il a respiré cet air, ces échos ont répété ses paroles... paroles de tendresse et d'amour peut-être... Eh! oui! ne peut-il pas être venu visiter le monument avec son amie, madame Guiccioli[1]? femme admirable et rare, de qui il a été si complétement compris, si profondément aimé!!!... aimé!!!.. poëte!. libre!... riche!... Il a été tout cela, lui!... Et le confessionnal retentissait d'un grincement de dents à faire frémir les damnés.

Un jour, en de telles dispositions, je me levai spontanément, comme pour prendre ma course, et, après quelques pas précipités, m'arrêtant tout à coup, au milieu de l'église, je demeurai silencieux et immobile. Un paysan entra et vint tranquillement baiser l'orteil de saint Pierre.

1. Je l'ai vue un soir, chez M. Vernet, avec ses longs cheveux blancs tombant autour de sa figure mélancolique, comme les branches d'un saule pleureur: trois jours après je vis sa charge en terre, dans l'atelier de Dantan.

— Heureux bipède ! murmurai-je avec amertume que te manque-t-il ? tu crois et espères ; ce bronze que tu adores et dont la main droite tient aujourd'hui, au lieu de foudres, les clefs du Paradis, était jadis un Jupiter tonnant ; tu l'ignores, point de désenchantement. En sortant, que vas-tu chercher ? de l'ombre et du sommeil ; les madones des champs te sont ouvertes, tu y trouveras l'une et l'autre. Quelles richesses rêves-tu ?... la poignée de piastres nécessaire pour acheter un âne ou te marier, tes économies de trois ans y suffiront. Qu'est une femme pour toi ?.. un autre sexe.. Que cherches-tu dans l'art?... un moyen de matérialiser les objets de ton culte et de t'exciter au rire ou à la danse. A toi, la Vierge enluminée de rouge et de vert, c'est la peinture ; à toi, les marionnettes et Polichinelle, c'est le drame ; à toi, la musette et le tambour de basque, c'est la musique ; à moi, le désespoir et la haine, car je manque de tout ce que je cherche, et n'espère plus l'obtenir.

Après avoir quelque temps écouté rugir ma tempête intérieure, je m'aperçus que le jour baissait. Le paysan était parti ; j'étais seul dans Saint-Pierre... je sortis. Je rencontrai des peintres allemands qui m'entraînèrent dans une osteria, hors des portes de la ville, où nous bûmes je ne sais combien de bouteilles d'orvieto, en disant des absurdités, fumant, et mangeant crus de petits oiseaux que nous avions achetés d'un chasseur.

Ces messieurs trouvaient ce mets sauvage très-bon, et je fus bientôt de leur avis, malgré le dégoût que j'en avais ressenti d'abord.

Nous rentrâmes à Rome, en chantant des chœurs de Weber qui nous rappelèrent des jouissances musicales auxquelles il ne fallait plus songer de longtemps... A minuit, j'allai au bal de l'Ambassadeur ; j'y vis une Anglaise, belle comme Diane, qu'on me dit avoir cinquante mille livres sterling de rentes, une voix superbe et un

admirable talent sur le piano, ce qui me fit grand plaisir. La Providence est juste ; elle a soin de répartir également ses faveurs ! Je rencontrai d'horribles visages de vieilles, les yeux fixés sur une table d'écarté, flamboyants de cupidité. Sorcières de Macbeth ! ! ! Je vis minauder des coquettes ; on me montra deux gracieuses jeunes filles, faisant ce que les mères appellent *leur entrée dans le monde ;* délicates et précieuses fleurs que son souffle desséchant aura bientôt flétries ! J'en fus ravi. Trois amateurs discoururent devant moi sur l'enthousiasme, la poésie, la musique ; ils comparèrent ensemble Beethoven et M. Vaccaï, Shakespeare et M. Ducis ; me demandèrent si *j'avais lu Gœthe*, si Faust m'avait *amusé* ; que sais-je encore ? mille autres belles choses. Tout cela m'enchanta tellement que je quittai le salon en souhaitant qu'un aérolithe grand comme une montagne pût tomber sur le palais de l'Ambassade et l'écraser avec tout ce qu'il contenait.

En remontant l'escalier de la Trinita-del-monte, pour rentrer à l'Académie, il fallut dégaîner nos grands couteaux romains. Des malheureux étaient en embuscade sur la plate-forme pour demander aux passants la bourse ou la vie. Mais nous étions deux, et ils n'étaient que trois ; le craquement de nos couteaux, que nous ouvrîmes avec bruit, suffit pour les rendre momentanément à la vertu.

Souvent au retour de ces insipides réunions, où de plates cavatines, platement chantées au piano, n'avaient fait qu'exciter ma soif de musique et aigrir ma mauvaise humeur, le sommeil m'était impossible. Alors, je descendais au jardin, et, couvert d'un grand manteau à capuchon, assis sur un bloc de marbre, écoutant dans de noires et misanthropiques rêveries les cris des hiboux de la Villa-Borghèse, j'attendais le retour du soleil. Si mes camarades avaient connu ces veilles oisives à la belle

étoile, ils n'auraient pas manqué de m'accuser de *manière* (c'est le terme consacré), et les charges de toute espèce ne se seraient pas fait attendre ; mais je ne m'en vantais pas.

Voilà avec la chasse et les promenades à cheval[1] le gracieux cercle d'action et d'idées dans lequel je tournais incessamment pendant mon séjour à Rome. Qu'on y joigne l'influence accablante du siroco, le besoin impérieux et toujours renaissant des jouissances de mon art, de pénibles souvenirs, le chagrin de me voir, pendant deux ans, exilé du monde musical, une impossibilité inexplicable, mais réelle de travailler à l'Académie, et l'on comprendra ce que devait avoir d'intensité le spleen qui me dévorait.

J'étais méchant comme un dogue à la chaîne. Les efforts de mes camarades pour me faire partager leurs amusements ne servaient même qu'à m'irriter davantage. Le charme qu'ils trouvaient aux *joies* du carnaval surtout m'exaspérait. Je ne pouvais concevoir (je ne le puis encore) quel plaisir on peut prendre aux divertissements de ce qu'on appelle à Rome comme à Paris les *jours gras !*... fort gras, en effet ; gras de boue, gras de

[1]. Ce fut dans une de ces excursions équestres faites dans la plaine de Rome avec Félix Mendelssohn, que je lui exprimai mon étonnement de ce que personne encore n'avait songé à écrire un *scherzo* sur l'étincelant petit poëme de Shakespeare : *La Fée Mab*. Il s'en montra également surpris, et je me repentis aussitôt de lui en avoir donné l'idée. Je craignis ensuite pendant plusieurs années d'apprendre qu'il avait traité ce sujet. Il eût sans doute ainsi rendu impossible ou au moins fort imprudente la double tentative[*] que j'ai faite dans ma symphonie de *Roméo et Juliette*. Heureusement pour moi il n'y songea pas.

[*] Il y a en effet un *scherzetto* vocal et un *scherzo* instrumental sur la fée Mab, dans cette symphonie.

fard, de blanc, de lie de vin, de sales quolibets, de grossières injures, de filles de joie, de mouchards ivres, de masques ignobles, de chevaux éreintés, d'imbéciles qui rient, de niais qui admirent, et d'oisifs qui s'ennuient. A Rome, où les bonnes traditions de l'antiquité se sont conservées, on immolait naguère aux jours gras une victime humaine. Je ne sais si cet admirable usage, où l'on retrouve un vague parfum de la poésie du cirque, existe toujours ; c'est probable : les grandes idées ne s'évanouissent pas si promptement. On conservait alors pour les *jours gras* (quelle ignoble épithète !) un pauvre diable condamné à la peine capitale ; on l'engraissait, lui aussi, pour le rendre digne du dieu auquel il allait être offert, le peuple romain ; et quand l'heure était venue, quand cette tourbe d'imbéciles de toutes nations (car, pour être juste, il faut dire que les étrangers ne se montrent pas moins que les indigènes avides de si nobles plaisirs), quand cette cohue de sauvages en frac et en veste était bien lasse de voir courir des chevaux et de se jeter à la figure de petites boules de plâtre, en riant aux éclats d'une malice si spirituelle, on allait voir mourir l'homme; oui, l'*homme !* C'est souvent avec raison que de tels insectes l'appellent ainsi. Pour l'ordinaire, c'est quelque malheureux brigand, qui, affaibli par ses blessures, aura été pris à demi-mort par les *braves* soldats du pape, et qu'on aura pansé, qu'on aura soigné, qu'on aura guéri, engraissé et confessé pour les jours gras. Et, certes, il y a, à mon avis, dans ce vaincu, mille fois plus de l'homme que dans toute cette racaille de vainqueurs, à laquelle le chef temporel et spirituel de l'église (*abhorrens a sanguine*), le représentant de Dieu sur la terre, est obligé de donner de temps en temps le spectacle d'une tête coupée[1].

1. Les Parisiens, sous ce rapport, sont encore bien dignes des Romains de 1831. M. Léon Halevy, frère du célèbre com-

Il est vrai que, bientôt après, ce peuple sensible et intelligent va, pour ainsi dire, faire ses ablutions à la place Navone et y laver les taches que le sang a pu laisser sur ses habits. Cette place est alors inondée complétement; au lieu d'un marché aux légumes, c'est un véritable étang d'eau sale et puante, à la surface duquel surnagent, au lieu de fleurs, des tronçons de choux, des feuilles de laitue, des écorces de pastèques, des brins de paille et des coquilles d'amandes. Sur une estrade élevée, au bord de ce lac enchanté, quinze musiciens, dont deux grosses caisses, une caisse roulante, un tambour, un triangle, un pavillon chinois, et deux paires de cymballes, flanqués pour la forme de quelques cors ou clarinettes, exécutent des mélodies d'un style aussi pur que

positeur, vient d'adresser au journal des *Débats* une lettre pleine de bon sens et de bons sentiments, dans laquelle il demande la suppression de l'ignoble fête célébrée au carnaval autour du *Bœuf gras* que l'on promène par les rues pendant trois jours, pour l'amener enfin exténué à l'abattoir, où on l'égorge en grande pompe.

Cette éloquente protestation m'a vivement ému, et je n'ai pu m'empêcher d'écrire à l'auteur le billet suivant:

Monsieur,

Permettez-moi de vous serrer la main pour votre admirable lettre sur le Bœuf gras, publiée ce matin par le journal des *Débats*. Non, vous n'êtes pas ridicule, gardez-vous de le croire; et en tout cas, mieux vaut mille fois paraître ainsi ridicule aux yeux des esprits superficiels, que grossier et barbare aux yeux des gens de cœur, en restant indifférent devant des spectacles tels que celui si justement stigmatisé par vous, et qui font de l'homme soi-disant civilisé le plus lâche et le plus atroce des animaux malfaisants.

Recevez l'assurance de mes sentiments distingués et de ma sympathie.

7 mars 1865.

le flot qui baigne les pieds de leurs tréteaux ; pendant que les plus brillants équipages circulent lentement dans cette mare, aux acclamations ironiques du *peuple roi*, dont *la grandeur* n'est pas la cause qui *l'attache au rivage.*

— *Mirate! Mirate!* voilà l'ambassadeur d'Autriche!

— Non, c'est l'envoyé d'Angleterre !

— Voyez ses armes, une espèce d'aigle !

— Du tout, je distingue un autre animal, et d'ailleurs, la fameuse inscription : *Dieu et mon Droit.*

— Ah! ah! c'est le consul d'Espagne avec son fidèle Sancho. Rossinante n'a pas l'air fort enchanté de cette promenade aquatique.

— Quoi ! lui aussi ? le représentant de la France ?

— Pourquoi pas ? ce vieillard qui le suit, couvert de la pourpre cardinale est bien l'oncle maternel de Napoléon.

— Et ce petit homme, au ventre arrondi, au sourire malicieux, qui veut avoir l'air grave ?

C'est un homme d'esprit[1] qui écrit sur les arts d'imagination, c'est le consul de Civita-Vecchia, qui s'est cru obligé par la *fashion* de quitter son poste sur la Méditerranée, pour venir se balancer en calèche autour de l'égout de la place de Navone ; il médite en ce moment quelque nouveau chapitre pour son roman de *Rouge et noir.*

— *Mirate! Mirate!* voilà notre fameuse Vittoria, cette Fornarina au petit-pied (pas tant petit) qui vient poser aujourd'hui en costume d'Éminente, pour se délasser de ses travaux de la semaine dans les ateliers de l'Académie. La voilà sur son char, comme Vénus sortant de l'onde. Gare ! les tritons de la place Navone, qui la connaissent tous, vont emboucher leurs conques et souffler

1. M. Beyle, qui a écrit une *Vie de Rossini* sous le pseudonyme de Stendahl et les plus irritantes stupidités sur la musique, dont il croyait avoir le sentiment.

à son passage une marche triomphale. Sauve qui peut!.

— Quelles clameurs ! qu'arrive-t-il donc ? une voiture bourgeoise a été renversée ! oui, je reconnais notre grosse marchande de tabac de la rue Condotti. Bravo elle aborde à la nage, comme Agrippine dans la baie de Pouzzoles, et, pendant qu'elle donne le fouet à son petit garçon pour le consoler du bain qu'il vient de prendre, les chevaux, qui ne sont pas des chevaux marins, se débattent contre l'eau bourbeuse. Eh ! vive la joie ! en voilà un de noyé ! Agrippine s'arrache les cheveux ! l'hilarité de l'assistance redouble ! les polissons lui jettent des écorces d'orange, etc., etc. Bon peuple, que tes ébats sont touchants ! que tes délassements sont aimables ! que de poésie dans tes jeux ! que de dignité, que de grâce dans ta joie ! oh ! oui, les grands critiques ont raison, l'art est fait pour tout le monde. Si Raphaël a peint ses divines madones, c'est qu'il connaissait bien l'amour exalté de la masse pour le beau, chaste et pur idéal ; si Michel-Ange a tiré des entrailles du marbre son immortel Moïse, si ses puissantes mains ont élevé un temple sublime, c'était pour répondre sans doute à ce besoin de grandes émotions qui tourmente les âmes de la multitude ; c'était pour donner un aliment à la flamme poétique qui les dévore que Tasso et Dante ont chanté. Oui, anathème sur toutes les œuvres que la foule n'admire pas ! car si elle les dédaigne, c'est qu'elles n'ont aucune valeur ; si elle les méprise, c'est qu'elles sont méprisables, si elle les condamne formellement par ses sifflets, condamnez aussi l'auteur, car il a manqué de respect au public, il a outragé sa grande intelligence, froissé sa profonde sensibilité ; *qu'on le mène aux carrières!*

XXXVII

Chasses dans les montagnes. — Encore la plaine de Rome — Souvenirs virgiliens. — L'Italie sauvage. — Regrets. — Les bals d'osteria. — Ma guitare.

Le séjour de la ville m'était devenu vraiment insupportable. Aussi ne manquais-je aucune occasion de la quitter et de fuir aux montagnes, en attendant le moment où il me serait permis de revenir en France.

Comme pour préluder à de plus longues courses dans cette partie de l'Italie, visitée seulement par les paysagistes, je faisais fréquemment alors le voyage de *Subiaco*, grand village des États du Pape, à quelques lieues de Tivoli.

Cette excursion était mon remède habituel contre le spleen, remède souverain qui semblait me rendre à la vie. Une mauvaise veste de toile grise et un chapeau de paille formaient tout mon équipement, six piastres toute ma bourse. Puis, prenant un fusil ou une guitare, je m'acheminais ainsi, chassant ou chantant, insoucieux de mon gîte du soir, certain d'en trouver un, si besoin était, dans les grottes innombrables ou les *madones* qui bordent toutes les routes, tantôt marchant au pas de course, tantôt m'arrêtant pour examiner quelque vieux

tombeau, ou, du haut d'un de ces tristes monticules dont l'aride plaine de Rome est couverte, écouter avec recueillement le grave chant des cloches de Saint-Pierre, dont la croix d'or étincelait à l'horizon ; tantôt interrompant la poursuite d'un vol de vanneaux pour écrire dans mon album une idée symphonique qui venait de poindre dans ma tête, et toujours savourant à longs traits le bonheur suprême de la vraie liberté.

Quelquefois, quand, au lieu du fusil, j'avais apporté ma guitare, me postant au centre d'un paysage en harmonie avec mes pensées, un chant de l'*Énéide,* enfoui dans ma mémoire depuis mon enfance, se réveillait à l'aspect des lieux où je m'étais égaré ; improvisant alors un étrange récitatif sur une harmonie plus étrange encore, je me chantais la mort de Pallas, le désespoir du bon Évandre, le convoi du jeune guerrier qu'accompagnait son cheval Éthon, sans harnais, la crinière pendante, et versant de grosses larmes ; l'effroi du bon roi Latinus, le siége du Latium, dont je foulais la terre, la triste fin d'Amata et la mort cruelle du noble fiancé de Lavinie.

Ainsi, sous les influences combinées des souvenirs, de la poésie et de la musique, j'atteignais le plus incroyable degré d'exaltation. Cette triple ivresse se résolvait toujours en torrents de larmes versés avec des sanglots convulsifs. Et ce qu'il y a de plus singulier, c'est que je commentais mes larmes. Je pleurais ce pauvre Turnus, à qui le cagot Énée était venu enlever ses États, sa maîtresse et la vie ; je pleurais sur la belle et touchante Lavinie, obligée d'épouser le brigand étranger couvert du sang de son amant ; je regrettais ces temps poétiques où les héros, fils des dieux, portaient de si belles armures et lançaient de gracieux javelots à la pointe étincelante ornée d'un cercle d'or. Quittant ensuite le passé pour le présent, je pleurais sur mes cha-

grins personnels, mon avenir douteux, ma carrière interrompue ; et, tombant affaissé au milieu de ce chaos de poésie, murmurant des vers de Shakespeare, de Virgile et de Dante : *Nessun maggior dolore... che ricordarsi... ô poor Ophelia !... Good night, sweet ladies... vitaque cum gemitu... fugit indignata... sub umbras...* je m'endormais.

.

Quelle folie ! diront bien des gens. Oui, mais quel bonheur ! Les gens *raisonnables* ne savent pas à quel degré d'intensité peut atteindre ainsi le sentiment de l'existence ; le cœur se dilate, l'imagination prend une envergure immense, on vit avec fureur ; le corps même, participant de cette surexcitation de l'esprit, semble devenir de fer. Je faisais alors mille imprudences qui peut-être aujourd'hui me coûteraient la vie.

Je partis un jour de Tivoli, par une pluie battante, mon fusil à pistons me permettant de chasser malgré l'humidité. J'arrivai le soir à Subiaco, mouillé jusqu'aux os dès le matin, ayant fait mes dix lieues et tué quinze pièces de gibier.

Replongé maintenant dans la tourmente parisienne, avec quelle force et quelle fidélité je me rappelle ce sauvage pays des Abruzzes où j'ai tant erré ; villages étranges, mal peuplés d'habitants mal vêtus, au regard soupçonneux, armés de vieux fusils délabrés qui portent loin et atteignent trop souvent leur but ! Sites bizarres, dont la mystérieuse solitude me frappa si vivement ! je retrouve en foule des impressions perdues et oubliées. Ce sont Subiaco, Alatri, Civitella, Genesano, Isola di Sora, San-Germano, Arce, les pauvres vieux couvents déserts dont l'église est toute grande ouverte.... les moines sont absents.... le silence seul y habite.... plus tard, moines et bandits y reviendront de compagnie. Ce sont les somptueux monastères, peuplés d'hommes pieux et bienveil-

lants, qui accueillent cordialement les voyageurs et les étonnent par leur spirituelle et savante conversation ; le palais bénédictin du Monte-Cassino, avec son luxe éblouissant de mosaïques, de boiseries sculptées, de reliquaires, etc., l'autre couvent de San-Benedetto, à Subiaco, où se trouve la grotte qui reçut saint Benoît, où les rosiers qu'il planta fleurissent encore. Plus haut, dans la même montagne, au bord d'un précipice au fond duquel murmure le vieil Anio, ce ruisseau chéri d'Horace et de Virgile, la cellule del Beato Lorenzo, adossée à un mur de rochers que dore le soleil, et où j'ai vu s'abriter des hirondelles au mois de janvier. Grands bois de châtaigniers au noir feuillage, où surgissent des ruines surmontées par intervalles, au soir, de formes humaines qui se montrent un instant et disparaissent sans bruit.... pâtres ou brigands.... En face, sur l'autre rive de l'Anio, grande montagne à dos de baleine, où l'on voit encore à cette heure une petite pyramide de pierres que j'eus la constance de bâtir, un jour de spleen, et que les peintres français, amants fidèles de ces solitudes, ont eu la courtoisie de baptiser de mon nom. Au-dessous, une caverne où l'on entre en rampant et dont on ne peut atteindre l'entrée qu'en se laissant tomber du rocher supérieur, au risque d'arriver brisé à cinq cents pieds plus bas.

A droite, un champ où je fus arrêté par des moissonneurs étonnés de ma présence en pareil lieu, qui m'accablèrent de questions, et ne me laissèrent continuer mon ascension que sur l'assurance plusieurs fois donnée qu'elle avait pour but l'accomplissement d'un vœu fait à la madone. Loin de là, dans une étroite plaine, la maison isolée de la Piagia, bâtie sur le bord de l'inévitable Anio, où j'allais demander l'hospitalité et faire sécher mes habits, après les longues chasses, aux jours pluvieux d'automne. La maîtresse du logis, excellente femme, avait une fille admirablement belle, qui depuis a épousé le

peintre lyonnais, notre ami Flacheron. Je vois encore ce jeune drôle, demi-bandit, demi-conscrit, Crispino, qui nous apportait de la poudre et des cigares. Lignes de madones couronnant les hautes collines, et que suivent, le soir, en chantant des litanies, les moissonneurs attardés qui reviennent des plaines, au tintement mélancolique de la campanella d'un couvent caché ; forêts de sapins que les pifferari font retentir de leurs refrains agrestes ; grandes filles aux noirs cheveux, à la peau brune, au rire éclatant, qui, tant de fois, pour danser, ont abusé de la patience et des doigts endoloris *di questo signore qui suona la chitarra francese* ; et le classique tambour de basque accompagnant mes *saltarelli* improvisés ; les carabiniers, voulant à toute force s'introduire dans nos bals d'*Osteria* ; l'indignation des danseurs français et abruzzais ; les prodigieux coups de poing de Flacheron ; l'expulsion honteuse de ces *soldats du pape* ; menaces d'embuscades, de grands couteaux !... Flacheron, sans nous rien dire, à minuit, au rendez-vous, armé d'un simple bâton ; absence des carabiniers ; Crispino enthousiasmé !

.

Enfin, Albano, Castelgandolpho, Tusculum, le petit théâtre de Cicéron, les fresques de sa villa ruinée ; le lac de Gabia, le marais où j'ai dormi à midi, sans songer à la fièvre ; vestiges des jardins qu'habita Zénobie, la noble et belle reine détrônée de Palmyre. Longues lignes d'aqueducs antiques fuyant au loin à perte de vue.

Cruelle mémoire des jours de liberté qui ne sont plus ! Liberté de cœur, d'esprit, d'âme, de tout ; liberté de ne pas agir, de ne pas penser même ; liberté d'oublier le temps, de mépriser l'ambition, de rire de la gloire, de ne plus croire à l'amour ; liberté d'aller au nord, au sud, à l'est ou à l'ouest, de coucher en plein champ, de vivre de peu, de vaguer sans but, de rêver, de rester gisant,

assoupi, des journées entières, au souffle murmurant du tiède siroco! Liberté vraie, absolue, immense! O grande et forte Italie! Italie sauvage! insoucieuse de ta sœur, l'Italie artiste,

« La belle Juliette au cercueil étendue. »

XXXVIII

Subiaco. — Le couvent de Saint-Benoît. — Une sérénade. — Civitella. — Mon fusil. — Mon ami Crispino.

Subiaco est un petit bourg de quatre mille habitants, bizarrement bâti autour d'une montagne en pain de sucre. L'Anio, qui, plus bas, va former les cascades de Tivoli, en fait toute la richesse en alimentant quelques usines assez mal entretenues.

Cette rivière coule, en certains endroits, dans une vallée resserrée ; Néron la fit barrer par une énorme muraille dont on voit encore quelques débris, et qui, en retenant les eaux, formait au-dessus du village un lac d'une grande profondeur. De là, le nom de *Sub-Lacu.* Le couvent de *San-Benedetto,* situé une lieue plus haut, sur le bord d'un immense précipice, est à peu près le seul monument curieux des environs. Aussi les visites y abondent. L'autel de la chapelle est élevé devant l'entrée d'une petite caverne qui servit jadis de retraite au saint fondateur de l'ordre des Bénédictins.

La forme intérieure de l'église est d'une bizarrerie extrême ; un escalier d'une dizaine de marches unit les deux étages dont elle est composée.

Après vous avoir fait admirer la *santa spelunca* de

saint Benoît et les tableaux grotesques dont les murailles sont couvertes, les moines vous conduisent à l'étage inférieur. Des monceaux de feuilles de roses, provenant d'un bosquet de rosiers planté dans le jardin du couvent, y sont entassés. Ces fleurs ont la propriété miraculeuse de *guérir des convulsions*, et les moines en font un débit considérable. Trois vieilles carabines brisées, tordues et rongées de rouille, sont appendues auprès de l'odorant spécifique, comme preuves irréfragables de miracles non moins éclatants. Des chasseurs, ayant imprudemment chargé leur arme, *s'aperçurent en faisant feu* du danger qu'ils couraient ; saint Benoît *invoqué* (fort laconiquement sans doute) *pendant que le fusil éclatait*, les préserva non-seulement de la mort, mais même de la plus légère égratignure. En gravissant la montagne l'espace de deux milles au-dessus de San-Benedetto, on arrive à l'ermitage del Beato Lorenzo, aujourd'hui inhabité. C'est une solitude horrible, environnée de roches rouges et nues, que l'abandon à peu près complet où elle est restée depuis la mort de l'ermite rend plus effrayante encore. Un énorme chien en était le gardien unique, lorsque je le visitai ; couché au soleil dans une attitude d'observation soupçonneuse et sans faire le moindre mouvement, il suivit tous mes pas d'un œil sévère. Sans armes, au bord d'un précipice, la présence de cet Argus silencieux, qui pouvait au moindre geste douteux étrangler ou précipiter l'inconnu qui excitait sa méfiance, contribua un peu, je l'avoue, à abréger le cours de mes méditations. Subiaco n'est pas tellement reculé dans les montagnes que la civilisation n'y ait déjà pénétré. Il y a un café pour les politiques du pays, voire une société philharmonique. Le maître de musique qui la dirige remplit en même temps les fonctions d'organiste de la paroisse. A la messe du dimanche des Rameaux, l'ouverture de la *Cenerentola* dont il nous régala, me découragea tellement, que je n'o-

sai pas me faire présenter à l'Académie chantante, dans la crainte de laisser trop voir mes antipathies et de blesser par là ces bons dilettanti. Je m'en tins à la musique des paysans ; au moins a-t-elle, celle-là, de la naïveté et du caractère. Une nuit, la plus singulière sérénade que j'eusse encore entendue vint me réveiller. Un *ragazzo* aux vigoureux poumons criait de toute sa force une chanson d'amour sous les fenêtres de sa *ragazza*, avec accompagnement d'une énorme mandoline, d'une musette et d'un petit instrument de fer de la nature du triangle, qu'ils appellent dans le pays *stimbalo*. Son chant, ou plutôt son cri, consistait en quatre ou cinq notes d'une progression descendante, et se terminait, en remontant, par un long gémissement de la note sensible à la tonique, sans prendre haleine. La musette, la mandoline et le stimbalo, frappaient deux accords en succession régulière et presque uniforme, dont l'harmonie remplissait les instants de silence placés par le chanteur entre chacun de ses couplets; suivant son caprice, celui-ci repartait ensuite à plein gosier, sans s'inquiéter si le son qu'il attaquait si bravement discordait ou non avec l'harmonie des accompagnateurs, et sans que ceux-ci s'en occupassent davantage. On eût dit qu'il chantait au bruit de la mer ou d'une cascade. Malgré la rusticité de ce concert, je ne puis dire combien j'en fus agréablement affecté. L'éloignement et les cloisons que le son devait traverser pour venir jusqu'à moi, en affaiblissant les discordances, adoucissaient les rudes éclats de cette voix montagnarde. Peu à peu la monotone succession de ces petits couplets, terminés si douloureusement et suivis de silences, me plongea dans une espèce de demi-sommeil plein d'agréables rêveries : et quand le galant ragazzo n'ayant plus rien à dire à sa belle, eut mis fin brusquement à sa chanson, il me sembla qu'il me manquait tout à coup quelque chose d'essentiel... J'écoutais

toujours... mes pensées flottaient si douces sur ce bruit auquel elles s'étaient amoureusement unies !... L'un cessant, le fil des autres fut rompu.. et je demeurai jusqu'au matin sans sommeil, sans rêves, sans idées...

Cette phrase mélodique est répandue dans toutes les Abruzzes ; je l'ai entendue depuis Subiaco jusqu'à Arce, dans le royaume de Naples, plus ou moins modifiée par le sentiment des chanteurs et le mouvement qu'ils lui imprimaient. Je puis assurer qu'elle me parut délicieuse une nuit, à Alatri, chantée lentement, avec douceur et sans accompagnement ; elle prenait alors une couleur religieuse fort différente de celle que je lui connaissais.

Le nombre des mesures de cette espèce de cri mélodique n'est pas toujours exactement le même à chaque couplet ; il varie suivant les paroles improvisées par le chanteur, et les accompagnateurs suivent alors celui-ci comme ils peuvent. Cette improvisation n'exige pas des Orphées montagnards de grands frais de poésie ; c'est tout simplement de la prose, dans laquelle ils font entrer tout ce qu'ils diraient dans une conversation ordinaire.

Le jeune gars dont j'ai parlé, nommé Crispino, et qui avait l'insolence de prétendre avoir été brigand, parce qu'il avait fait deux ans de galères, ne manquait jamais, à mon arrivée à Subiaco, de me saluer de cette phrase de bienvenue qu'il criait comme un voleur :

Le redoublement de la dernière voyelle, en arrivant à la mesure marquée du signe >, est de rigueur. Il résulte d'un coup de gosier, assez semblable à un sanglot, dont l'effet est fort singulier.

Dans les autres villages environnants, dont Subiaco semble être la capitale, je n'ai pas recueilli la moindre bribe musicale. Civitella, le plus intéressant de tous, est un véritable nid d'aigle, perché sur la pointe d'un rocher d'un accès fort difficile, misérable et puant. On y jouit d'une vue magnifique, seul dédommagement à la fatigue d'une telle escalade, et les rochers y ont une physionomie étrange dans leurs fantastiques amoncellements, qui charme assez les yeux des artistes pour qu'un peintre de mes amis y ait séjourné six mois entiers.

L'un des flancs du village repose sur des dalles superposées, tellement énormes, qu'il est absolument impossible de concevoir comment des hommes ont pu jamais exercer la moindre action locomotive sur de pareilles masses. Ce mur de Titans, par sa grossièreté et ses dimensions, est aux constructions cyclopéennes comme celles-ci sont aux murailles ordinaires des monuments contemporains. Il ne jouit cependant d'aucune renommée, et quoique vivant habituellement avec des architectes, je n'en avais jamais entendu parler.

Civitella offre, en outre, aux vagabonds, un précieux avantage dont les autres villages semblables sont totalement dépourvus; c'est une auberge ou quelque chose d'approchant. On peut y loger et y vivre passablement. L'homme riche du pays, *il signor Vincenzo*, reçoit et héberge de son mieux les étrangers, les Français surtout, pour lesquels il professe la plus honorable sympathie, mais qu'il assassine de questions sur la politique Assez modéré dans ses autres prétentions, ce brave homme est assez insatiable sur ce point. Enveloppé dans une redingote qu'il n'a pas quittée depuis dix ans, accroupi sous

sa cheminée enfumée, il commence, en vous voyant entrer, son interrogatoire, et, fussiez-vous exténué, mourant de soif, de faim et de fatigue, vous n'obtiendrez pas un verre de vin avant de lui avoir répondu sur Lafayette, Louis-Philippe et la garde nationale. Vico-Var, Olevano, Arsoli, Genesano et vingt autres villages dont le nom m'échappe, se présentent presque uniformément sous le même aspect. Ce sont toujours des agglomérations de maisons grisâtres appliquées, comme des nids d'hirondelles, contre des pics stériles presque inabordables; toujours de pauvres enfants demi-nus poursuivent les étrangers en criant : *Pittore ! pittore ! Inglese ! mezzo baiocco*[1] ! (Pour eux, tout étranger qui vient les visiter est *peintre* ou *Anglais*). Les chemins, quand il y en a, ne sont que des gradins informes, à peine indiqués dans le rocher. On rencontre des hommes oisifs qui vous regardent d'un air singulier ; des femmes, conduisant des cochons qui, avec le maïs, forment toute la richesse du pays ; de jeunes filles, la tête chargée d'une lourde cruche de cuivre ou d'un fagot de bois mort ; et tous si misérables, si tristes, si délabrés, si dégoûtants de saleté, que, malgré la beauté naturelle de la race et la coupe pittoresque des vêtements, il est difficile d'éprouver à leur aspect autre chose qu'un sentiment de pitié. Et pourtant, je trouvais un plaisir extrême à parcourir ces repaires, à pied, le fusil à la main, ou même sans fusil.

Lorsqu'il s'agissait, en effet, de gravir quelque pic inconnu, j'avais soin de laisser en bas ce bel instrument, dont les qualités excitaient assez la convoitise des Abruzzais pour leur donner l'idée d'en détacher le propriétaire, au moyen de quelques balles envoyées à sa rencontre par d'affreuses carabines embusquées traîtreusement derrière un vieux mur.

1. Petite monnaie romaine.

A force de fréquenter les villages de ces braves gens, j'avais fini par être très-bien avec eux. Crispino surtout m'avait pris en affection ; il me rendait toutes sortes de services ; il me procurait non-seulement des tuyaux de pipe parfumés, d'un goût exquis[1], non-seulement du plomb et de la poudre, mais des capsules fulminantes, même des capsules ! dans ce pays perdu, dépourvu de toute idée d'art et d'industrie. De plus, Crispino connaissait toutes les *ragazze* bien peignées à dix lieues à la ronde, leurs inclinations, leurs relations, leurs ambitions, leurs passions, celles de leurs parents et de leurs amants ; il avait une note exacte des degrés de vertu et de température de chacune, et ce thermomètre était quelquefois fort amusant à consulter.

Cette affection, du reste, était motivée ; j'avais, une nuit, dirigé une sérénade qu'il donnait à sa maîtresse ; j'avais chanté avec lui pour la jeune louve, en nous accompagnant de la *chitarra francese*, une chanson alors en vogue, parmi les élégants de Tivoli ; je lui avais fait présent de deux chemises, d'un pantalon et de trois superbes coups de pied au derrière un jour qu'il me manquait de respect[2].

Crispino n'avait pas eu le temps d'apprendre à lire, et il ne m'écrivait jamais. Quand il avait quelque nouvelle intéressante à me donner hors des montagnes, il venait à Rome. Qu'était-ce, en effet qu'une trentaine de lieues *per un bravo* comme lui. Nous avions l'habitude, à l'Aca-

1. Je fumais alors, je n'avais pas encore découvert que l'excitation causée par le tabac est une chose pour moi prodigieusement désagréable.

2. Ceci est un mensonge et résulte de la tendance qu'ont toujours les artistes à écrire des phrases qu'ils croient à effet. Je n'ai jamais donné de coups de pied à Crispino ; Flacheron est même le seul d'entre nous qui se soit permis avec lui une telle liberté.

démie, de laisser ouvertes les portes de nos chambres. Un matin de janvier (j'avais quitté les montagnes en octobre, je m'ennuyais donc depuis trois mois), en me retournant dans mon lit, j'aperçois devant moi un grand scélérat basané, chapeau pointu, jambes cordées, qui paraissait attendre très-honnêtement mon réveil.

— Tiens ! Crispino ! qu'es-tu venu faire à Rome ?

— *Sono venuto... per vederlo !*

— Oui pour me voir, et puis ?

— *Crederei mancare al più preciso mio debito, se in questa occasione...*

— Quelle occasion ?

— *Per dire la verità... mi manca... il danaro.*

— A la bonne heure ! voilà ce qui s'appelle dire vraiment la *verità*. Ah ! tu n'as pas d'argent ! et que veux-tu que j'y fasse, *birbonnaccio ?*

— *Per Bacco, non sono birbone !*

Je finis sa réponse en français :

— « Si vous m'appelez gueux parce que je n'ai pas le sou, vous avez raison; mais si c'est parce que j'ai été deux ans à Civita-Vecchia, vous avez bien tort. On ne m'a pas envoyé aux galères pour avoir volé, mais bien pour de bons coups de carabine, pour de fameux coups de couteau donnés dans la montagne à des étrangers (*forestieri*). »

Mon ami se flattait assurément ; il n'avait peut-être pas tué seulement un moine ; mais enfin, on voit qu'il avait le sentiment de l'honneur. Aussi, dans son indignation, n'accepta-t-il que trois piastres, une chemise et un foulard, sans vouloir attendre que j'eusse mis mes bottes pour lui donner...le reste. Le pauvre garçon est mort, il y a deux ans, d'un coup de pierre reçu à la tête, dans une rixe.

Nous reverrons-nous dans un monde meilleur ?...

XXXIX

La vie du musicien à Rome. — La musique dans l'église de Saint-Pierre. — La chapelle Sixtine. — Préjugé sur Palestrina. — La musique religieuse moderne dans l'église de Saint-Louis. — Les théâtres lyriques. — Mozart et Vaccaï. — Les pifferari. — Mes compositions à Rome.

Il fallait bien toujours revenir dans cette éternelle ville de Rome, et s'y convaincre de plus en plus que, de toutes les existences d'artiste, il n'en est pas de plus triste que celle d'un musicien étranger, condamné à l'habiter, si l'amour de l'art est dans son cœur. Il y éprouve un supplice de tous les instants, dans les premiers temps, en voyant ses illusions poétiques tomber une à une, et le bel édifice musical élevé par son imagination, s'écrouler devant la plus désespérante des réalités ; ce sont, chaque jour, de nouvelles expériences qui amènent constamment de nouvelles déceptions. Au milieu de tous les autres arts pleins de vie, de grandeur, de majesté, éblouissants de l'éclat du génie, étalant fièrement leurs merveilles diverses, il voit la musique réduite au rôle d'une esclave dégradée, hébétée par la misère et chantant, d'une voix usée, de stupides poëmes pour lesquels le peuple lui jette à peine un morceau de pain. C'est ce que je reconnus facilement au bout de quelques semaines. A peine arrivé,

je cours à Saint-Pierre... immense! sublime! écrasant!...
voilà Michel-Ange, voilà Raphaël, voilà Canova; je marche sur les marbres les plus précieux, les mosaïques les plus rares... Ce silence solennel... cette fraîche atmosphère... ces tons lumineux si riches et si harmonieusement fondus... Ce vieux pèlerin, agenouillé seul, dans la vaste enceinte... Un léger bruit, parti du coin le plus obscur du temple. et roulant sous ces voûtes colossales comme un tonnerre lointain... j'eus peur... il me sembla que c'était là réellement la maison de Dieu et que je n'avais pas le droit d'y entrer. Réfléchissant que de faibles créatures comme moi étaient parvenues cependant à élever un pareil monument de grandeur et d'audace, je sentis un mouvement de fierté, puis, songeant au rôle magnifique que devait y jouer l'art que je chéris, mon cœur commença à battre à coups redoublés. Oh! oui, sans doute, me dis-je aussitôt, ces tableaux, ces statues, ces colonnes, cette architecture de géants, tout cela n'est que le corps du monument; la musique en est l'âme; c'est par elle qu'il manifeste son existence, c'est elle qui résume l'hymne incessant des autres arts, et de sa voix puissante le porte brûlant aux pieds de l'Éternel. Où donc est l'orgue?... L'orgue, un peu plus grand que celui de l'Opéra de Paris, était *sur des roulettes;* un pilastre le dérobait à ma vue. N'importe, ce chétif instrument ne sert peut-être qu'à donner le ton aux voix, et tout effet instrumental étant proscrit, il doit suffire. Quel est le nombre des chanteurs?... Me rappelant alors la petite salle du Conservatoire, que l'église de Saint-Pierre contiendrait cinquante ou soixante fois au moins, je pensai que si un chœur de *quatre-vingt-dix* voix y était employé journellement, les choristes de Saint-Pierre ne devaient se compter que par milliers.

Ils sont au nombre de *dix-huit* pour les jours ordinaires, et de *trente-deux* pour les fêtes solennelles. J'ai

même entendu un *Miserere* à la chapelle Sixtine, chanté par *cinq voix*. Un critique allemand de beaucoup de mérite s'est constitué tout récemment le défenseur de la chapelle Sixtine.

« La plupart des voyageurs, dit-il, en y entrant, s'at-
» tendent à une musique bien plus entraînante, je dirai
» même bien plus amusante que celle des opéras qui les
» avaient charmés dans leur patrie ; au lieu de cela, les
» chanteurs du Pape leur font entendre un plain-chant
» séculaire, simple, pieux, et sans le moindre accompa-
» gnement. Ces dilettanti désappointés, ne manquent pas
» alors de jurer à leur retour que la chapelle Sixtine n'of-
» fre aucun intérêt musical, et que tous les beaux récits
» qu'on en fait sont autant de contes. »

Nous ne dirons pas à ce sujet absolument comme les observateurs superficiels dont parle cet écrivain. Bien au contraire, cette harmonie des siècles passés, venue jusqu'à nous sans la moindre altération de style ni de forme, offre aux musiciens le même intérêt que présentent aux peintres les fresques de Pompéi. Loin de regretter, sous ces accords, l'accompagnement de trompettes et de grosse caisse, aujourd'hui tellement mis à la mode par les compositeurs italiens, que chanteurs et danseurs ne croiraient pas, sans lui, pouvoir obtenir les applaudissements qu'ils méritent, nous avouerons que la chapelle Sixtine étant le seul lieu musical de l'Italie où cet abus déplorable n'ait point pénétré, on est heureux de pouvoir y trouver un refuge contre l'artillerie des fabricants de cavatines. Nous accorderons au critique allemand que les *trente-deux* chanteurs du Pape, incapables de produire le moindre effet et même de se faire entendre dans la plus vaste église du monde, suffisent à l'exécution des œuvres de Palestrina dans l'enceinte bornée de la chapelle pontificale ; nous dirons avec lui que cette harmonie pure et calme jette dans une rêverie qui n'est pas sans charme. Mais ce charme est le propre de l'harmonie elle-même, et

le prétendu génie des compositeurs n'en est pas la cause, si toutefois on peut donner le nom de compositeurs à des musiciens qui passaient leur vie à compiler des successions d'accords comme celle-ci qui fait partie des *Improperia* de Palestrina :

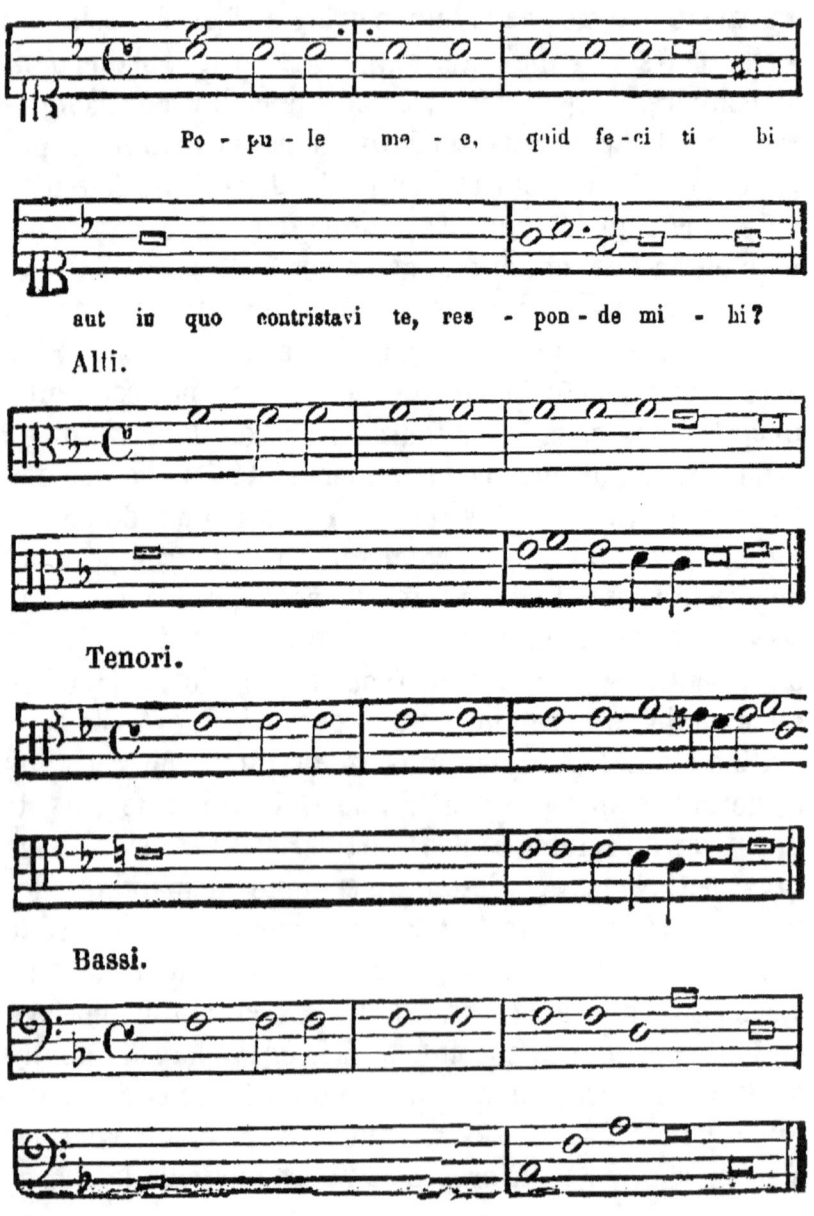

Dans ces psalmodies à quatre parties où la *mélodie* et le *rythme* ne sont point employés, et dont l'*harmonie* se borne à l'emploi des *accords parfaits* entremêlés de quelques *suspensions*, on peut bien admettre que le goût et une certaine science aient guidé le musicien qui les écrivit ; mais le génie! allons donc, c'est une plaisanterie.

En outre, les gens qui croient encore sincèrement que Palestrina composa ainsi à dessein sur les textes sacrés, et mû seulement par l'intention d'approcher le plus possible d'une pieuse idéalité, s'abusent étrangement. Ils ne connaissent pas, sans doute, ses madrigaux, dont les paroles frivoles et galantes sont accolées par lui, cependant, à une sorte de musique absolument semblable à celle dont il revêtit les paroles saintes. Il fait chanter par exemple : *Au bord du Tibre, je vis un beau pasteur, dont la plainte amoureuse*, etc., par un chœur lent dont l'effet général et le style harmonique ne diffèrent en rien de ses compositions dites religieuses. Il ne savait pas faire d'autre musique, voilà la vérité ; et il était si loin de poursuivre un céleste idéal, qu'on retrouve dans ses écrits une foule de ces sortes de logogriphes que les contre-pointistes qui le précédèrent avaient mis à la mode et dont il passe pour avoir été l'antagoniste inspiré. Sa *missa ad fugam* en est la preuve.

Or, en quoi ces difficultés de contre-point, si habilement vaincues qu'on les suppose, contribuent-elles à l'expression du sentiment religieux ? en quoi cette preuve de la patience du tisseur d'accords annonce-t-elle en lui une simple préoccupation du véritable objet de son travail? en rien, à coup sûr. L'accent expressif d'une composition musicale n'est ni plus puissant, ni plus vrai, parce qu'elle est écrite en canon perpétuel, par exemple ; et il n'importe à la beauté et à la vérité de l'expression que le compositeur ait vaincu une difficulté étrangère à leur recherche; pas plus que si, en écrivant,

il cût été gêné d'une façon quelconque par une douleur physique ou un obstacle matériel.

Si Palestrina, ayant perdu les deux mains, s'était vu forcé d'écrire avec le pied et y était parvenu, ses ouvrages n'en eussent pas acquis plus de valeur pour cela et n'en seraient ni plus ni moins religieux.

Le critique allemand, dont je parlais tout à l'heure, n'hésite pas cependant à appeler *sublimes* les *improperia* de Palestrina.

« Toute cette cérémonie, dit-il encore, le sujet en lui-même, la présence du Pape au milieu du corps des cardinaux, le mérite d'exécution des chanteurs qui déclament avec une précision et une intelligence admirables, tout cela forme de ce spectacle un des plus imposants et des plus touchants de la semaine sainte. » — Oui, certes, mais tout cela ne fait pas de cette musique une œuvre de génie et d'inspiration.

Par une de ces journées sombres qui attristent la fin de l'année, et que rend encore plus mélancoliques le souffle glacé du vent du nord, écoutez, en lisant *Ossian*, la fantastique harmonie d'une harpe éolienne balancée au sommet d'un arbre dépouillé de verdure, et vous pourrez éprouver un sentiment profond de tristesse, un désir vague et infini d'une autre existence, un dégoût immense de celle-ci, en un mot une forte atteinte de spleen jointe à une tentation de suicide. Cet effet est encore plus prononcé que celui des harmonies vocales de la chapelle Sixtine ; on n'a jamais songé cependant à mettre les facteurs de harpes éoliennes au nombre des grands compositeurs.

Mais, au moins, le service musical de la chapelle Sixtine a-t-il conservé sa dignité et le caractère religieux qui lui convient, tandis que, infidèles aux anciennes traditions, les autres églises de Rome sont tombées, sous ce rapport, dans un état de dégradation, je dirai même

de démoralisation, qui passe toute croyance. Plusieurs prêtres français, témoins de ce scandaleux abaissement de l'art religieux, en ont été indignés.

J'assistai, le jour de la fête du roi, à une messe solennelle à grands chœurs et à grand orchestre, pour laquelle notre ambassadeur, M. de Saint-Aulaire, avait demandé les meilleurs artistes de Rome. Un amphithéâtre assez vaste, élevé devant l'orgue, était occupé par une soixantaine d'exécutants. Ils commencèrent par s'accorder à grand bruit, comme ils l'eussent fait dans un foyer de théâtre; le diapason de l'orgue, beaucoup trop bas, rendait, à cause des instruments à vent, son adjonction à l'orchestre impossible. Un seul parti restait à prendre, se passer de l'orgue. L'organiste ne l'entendait pas ainsi; il voulait faire sa partie, dussent les oreilles des auditeurs être torturées jusqu'au sang; il voulait gagner son argent, le brave homme, et il le gagna bien, je le jure, car de ma vie je n'ai ri d'aussi bon cœur. Suivant la louable coutume des organistes italiens, il n'employa, pendant toute la durée de la cérémonie, que les jeux aigus. L'orchestre, plus fort que cette harmonie de petites flûtes, la couvrait assez bien dans les *tutti*, mais quand la masse instrumentale venait à frapper un accord sec, suivi d'un silence, l'orgue, dont le son traîne un peu, on le sait, et ne peut se couper aussi bref que celui des autres instruments, demeurait alors à découvert et laissait entendre un accord plus bas d'un quart de ton que celui de l'orchestre, produisant ainsi le gémissement le plus atrocement comique qu'on puisse imaginer.

Pendant les intervalles remplis par le plain-chant des prêtres, les concertants, incapables de contenir leur démon musical, préludaient hautement, tous à la fois, avec un incroyable sang-froid; la flûte lançait des gammes en *ré;* le cor sonnait une fanfare en *mi bémol;* les **violons faisaient** d'aimables cadences, des gruppetti char-

mants; le basson, tout bouffi d'importance, soufflait ses notes graves en faisant claquer ses grandes clefs, pendant que les gazouillements de l'orgue achevaient de brillanter ce concert inouï, digne de Callot. Et tout cela se passait en présence d'une assemblée d'hommes civilisés, de l'ambassadeur de France, du directeur de l'Académie, d'un corps nombreux de prêtres et de cardinaux, devant une réunion d'artistes de toutes les nations. Pour la musique, elle était digne de tels exécutants. Cavatines avec crescendo, cabalettes, points d'orgue et roulades ; œuvre sans nom, monstre de l'ordre composite dont une phrase de Vaccaï formait la tête, des bribes de Paccini les membres, et un ballet de Gallemberg le corps et la queue. Qu'on se figure, pour couronner l'œuvre, les *soli* de cette étrange musique sacrée, chantés *en voix de soprano* par un gros gaillard dont la face rubiconde était ornée d'une énorme paire de favoris noirs. « Mais, mon Dieu, dis-je à mon voisin qui étouffait, tout est donc miracle dans ce bienheureux pays! Avez-vous jamais vu un *castrat* barbu comme celui-ci? »

— « *Castrato!*... répliqua vivement, en se retournant, une dame italienne, indignée de nos rires et de nos observations, *d'awero non e castrato!*

— Vous le connaissez, madame?

— *Per Bacco! non burlate. Imparate, pezzi d'asino, che quel virtuoso maraviglioso è il marito mio.* »

J'ai entendu fréquemment, dans d'autres églises, les ouvertures du *Barbiere di Siviglia*, de la *Cenerentola* et d'*Otello*. Ces morceaux paraissaient former le répertoire favori des organistes ; ils en assaisonnaient fort agréablement le service divin.

La musique des théâtres, aussi *dramatique* que celle des églises est *religieuse*, est dans le même état de splendeur. Même invention, même pureté de formes, même charme dans le style, même profondeur de pensée. Les

chanteurs que j'ai entendus pendant la saison théâtrale avaient en général de bonnes voix et cette facilité de vocalisation qui caractérise¹ spécialement les Italiens; mais à l'exception de madame Ungher, Prima-donna allemande, que nous avons applaudie souvent à Paris, et de Salvator, assez bon baryton, ils ne sortaient pas de la ligne des médiocrités. Les chœurs sont d'un degré au-dessous de ceux de notre Opéra-Comique pour l'ensemble, la justesse et la chaleur. L'orchestre, imposant et formidable, à peu près comme l'armée du prince de Monaco, possède, sans exception, toutes les qualités qu'on appelle ordinairement des défauts. Au théâtre *Valle*, les violoncelles sont au nombre de... *un*, lequel *un* exerce l'état d'orfévre, plus heureux qu'un de ses confrères, obligé, pour vivre, de *rempailler des chaises*. A Rome, le mot symphonie, comme celui d'ouverture, n'est employé que pour désigner un *certain bruit* que font les orchestres de théâtre, avant le lever de la toile, et auquel personne ne fait attention. Weber et Beethoven sont là des noms à peu près inconnus. Un savant abbé de la chapelle Sixtine disait un jour à Mendelssohn *qu'on lui avait parlé d'un jeune homme de grande espérance nommé Mozart*. Il est vrai que ce digne ecclésiastique communique fort rarement avec les gens du monde et ne s'est occupé toute sa vie que des œuvres de Palestrina. C'est donc un être que sa conduite privée et ses opinions mettent à part. Quoiqu'on n'y exécute jamais la musique de Mozart, il est pourtant juste de dire que, dans Rome, bon nombre de personnes ont entendu parler de lui autrement que comme d'*un jeune homme de grande espérance* Les dilettanti érudits savent même qu'il est mort, et que, sans approcher toutefois de Donizetti, il a écrit quelques partitions remarquables. J'en ai connu un qui s'était procuré le *Don Juan;* après l'avoir longuement étudié au piano,

1. Qui *caractérisait* alors les Italiens.

il fut assez franc pour m'avouer en confidence que cette *vieille musique* lui paraissait supérieure au *Zadig* et *Astartea* de M. Vaccaï, récemment mis en scène au théâtre d'Apollo. L'art instrumental est lettre close pour les Romains. Ils n'ont pas même l'idée de ce que nous appelons une symphonie.

J'ai remarqué seulement à Rome une musique instrumentale populaire que je penche fort à regarder comme un reste de l'antiquité : je veux parler des *pifferari*. On appelle ainsi des musiciens ambulants, qui, aux approches de Noël, descendent des montagnes par groupes de quatre ou cinq, et viennent, armés de musettes et de *pifferi* (espèce de hautbois), donner de pieux concerts devant les images de la madone. Ils sont, pour l'ordinaire, couverts d'amples manteaux de drap brun, portent le chapeau pointu dont se coiffent les brigands, et tout leur extérieur est empreint d'une certaine sauvagerie mystique pleine d'originalité. J'ai passé des heures entières à les contempler dans les rues de Rome, la tête légèrement penchée sur l'épaule, les yeux brillants de la foi la plus vive, fixant un regard de pieux amour sur la sainte madone, presque aussi immobiles que l'image qu'ils adoraient. La musette, secondée d'un grand *piffero* soufflant la basse, fait entendre une harmonie de deux ou trois notes, sur laquelle un *piffero* de moyenne longueur exécute la mélodie ; puis, au-dessus de tout cela deux petits *pifferi* très-courts, joués par des enfants de douze à quinze ans, tremblotent trilles et cadences, et inondent la rustique chanson d'une pluie de bizarres ornements. Après de gais et réjouissants refrains, fort longtemps répétés, une prière lente, grave, d'une onction toute patriarcale, vient dignement terminer la naïve symphonie. Cet air a été gravé dans plusieurs recueils napolitains, je m'abstiens en conséquence de le reproduire ici. De près, le son est si fort qu'on peut à peine

le supporter ; mais à un certain éloignement, ce singulier orchestre produit un effet auquel peu de personnes restent insensibles. J'ai entendu ensuite les *pifferari* chez eux, et si je les avais trouvés si remarquables à Rome, combien l'émotion que j'en reçus fut plus vive dans les montagnes sauvages des Abruzzes, où mon humeur vagabonde m'avait conduit! Des roches volcaniques, de noires forêts de sapins formaient la décoration naturelle et le complément de cette musique primitive. Quand à cela venait encore se joindre l'aspect d'un de ces monuments mystérieux d'un autre âge connus sous le nom de murs cyclopéens, et quelques bergers revêtus d'une peau de mouton brute, avec la toison entière en dehors (costume des pâtres de la Sabine), je pouvais me croire contemporain des anciens peuples au milieu desquels vint s'installer jadis Évandre l'Arcadien, l'hôte généreux d'Énée.

. .
. .

Il faut, on le voit, renoncer à peu près à entendre de la musique, quand on habite Rome; j'en étais venu même, au milieu de cette atmosphère antiharmonique à n'en plus pouvoir composer. Tout ce que j'ai produit à l'Académie se borne à trois ou quatre morceaux : 1º Une *ouverture de Rob-Roy*, longue et diffuse, exécutée à Paris un an après; fort mal reçue du public, et que je brûlai le même jour en sortant du concert; 2º *La scène aux champs* de ma symphonie fantastique, que je refis presque entièrement en vaguant dans la villa Borghèse ; 3º *Le chant de bonheur* de mon monodrame Lelio [1] que je rêvai, perfidement bercé par mon ennemi intime, le vent du sud, sur

1. J'avais écrit les paroles parlées et chantées de cet ouvrage qui sert de conclusion à la Symphonie fantastique, en revenant de Nice, et pendant le trajet que je fis à pied, de Sienne à Montefiascone.

les buis touffus et taillés en muraille de notre classique jardin ; 4º cette mélodie qui a nom *la Captive*, et dont j'étais fort loin, en l'écrivant, de prévoir la fortune. Encore, me trompé-je, en disant qu'elle fut composée à Rome, car c'est de Subiaco qu'elle est datée. Il me souvient, en effet, qu'un jour, en regardant mon ami Lefebvre, l'architecte, dans l'auberge de Subiaco où nous logions, un mouvement de son coude ayant fait tomber un livre placé sur la table où il dessinait, je le relevai ; c'était le volume des *Orientales* de V. Hugo ; il se trouva ouvert à la page de *la Captive*. Je lus cette délicieuse poésie, et me retournant vers Lefebvre : « Si j'avais là du papier réglé, lui dis-je, j'écrirais la musique de ce morceau, car *je l'entends*.

— Qu'à cela ne tienne, je vais vous en donner. »

Et Lefebvre, prenant une règle et un tire-ligne, eut bientôt tracé quelques portées, sur lesquelles je jetai le chant et la basse de ce petit air ; puis, je mis le manuscrit dans mon portefeuille et n'y songeai plus. Quinze jours après, de retour à Rome, on chantait chez notre directeur, quand *la Captive* me revint en tête. « Il faut, dis-je à mademoiselle Vernet, que je vous montre un air improvisé à Subiaco, pour savoir un peu ce qu'il signifie ; je n'en ai plus la moindre idée. » — L'accompagnement de piano, griffonné à la hâte, nous permit de l'exécuter convenablement ; et cela prit si bien, qu'au bout d'un mois, M. Vernet, poursuivi, obsédé par cette mélodie, m'interpella ainsi : « Ah çà ! quand vous retournerez dans les montagnes, j'espère bien que vous n'en rapporterez pas d'autres chansons, car votre *Captive* commence à me rendre le séjour de la villa fort désagréable ; on ne peut faire un pas dans le palais, dans le jardin, dans le bois, sur la terrasse, dans les corridors, sans entendre chanter, ou ronfler, ou grogner : « *Le long du mur sombre... le sabre du Spahis... je ne suis pas Tartare... l'eunuque noir*, etc. » C'est à en

devenir fou. Je renvoie demain un de mes domestiques ; je n'en prendrai un nouveau qu'à la condition expresse pour lui de ne pas chanter *la Captive.* »

J'ai plus tard développé et instrumenté pour l'orchestre cette mélodie qui est, je crois, l'une des plus colorées que j'aie produites.

Il reste enfin, à citer, pour clore cette liste fort courte de mes productions romaines, une méditation religieuse à six voix avec accompagnement d'orchestre, sur la traduction en prose d'une poésie de Moore (*Ce monde entier n'est qu'une ombre fugitive*). Elle forme le numéro 1 de mon œuvre 18, intitulée *Tristia*.

Quant au *Resurrexit* à grand orchestre, avec chœurs, que j'envoyai aux académiciens de Paris, pour obéir au règlement, et dans lequel ces messieurs trouvèrent un *progrès* très-remarquable, une *preuve* sensible de l'influence du séjour de Rome sur mes idées, et l'abandon complet de mes fâcheuses *tendances musicales*, c'est un fragment de ma messe solennelle exécutée à Saint-Roch et à Saint-Eustache, on le sait, plusieurs années avant que j'obtinsse le prix de l'Institut. Fiez-vous donc aux jugements des immortels !

XL

Variétés de spleen.— L'isolement.

Ce fut vers ce temps de ma vie académique que je ressentis de nouveau les atteintes d'une cruelle maladie (morale, nerveuse, imaginaire, tout ce qu'on voudra), que j'appellerai *le mal de l'isolement*. J'en avais éprouvé un premier accès à l'âge de seize ans, et voici dans quelles circonstances. Par une belle matinée de mai, à la Côte-Saint-André, j'étais assis dans une prairie, à l'ombre d'un groupe de grands chênes, lisant un roman de Montjoie, intitulé : *Manuscrit trouvé au mont Pausilippe*. Tout entier à ma lecture, j'en fus distrait cependant par des chants doux et tristes, s'épandant par la plaine à intervalles réguliers. La procession des Rogations passait dans le voisinage, et j'entendais la voix des paysans qui psalmodiaient les *Litanies des saints*. Cet usage de parcourir, au printemps, les coteaux et les plaines, pour appeler sur les fruits de la terre la bénédiction du ciel, a quelque chose de poétique et de touchant qui m'émeut d'une manière indicible. Le cortége s'arrêta au pied d'une croix de bois ornée de feuillage; je le vis s'agenouiller pendant que le prêtre bénissait la campagne, et il reprit sa marche lente en continuant sa mélancolique psalmodie. La

voix affaiblie de notre vieux curé se distinguait seule parfois, avec des fragments de phrases:

.
. Conservare digneris
(Les paysans.)
Te rogamus audi nos!

Et la foule pieuse s'éloignait, s'éloignait toujours.

.
(Decrescendo).
Sancte Barnaba
Ora pro nobis!
(Perdendo).
Sancta Magdalena
Ora pro
Sancta Maria,
Ora
Sancta.
. nobis.
.

Silence... léger frémissement des blés en fleur, ondoyant sous la molle pression de l'air du matin... Cri des cailles amoureuses appelant leur compagne... l'ortolan, plein de joie, chantant sur la pointe d'un peuplier... calme profond... une feuille morte tombant lentement d'un chêne... coups sourds de mon cœur... évidemment la vie était hors de moi, loin, très-loin... A l'horizon les glaciers des Alpes, frappés par le soleil levant, réfléchissaient d'immenses faisceaux de lumière... C'est de ce côté qu'est Meylan... derrière ces Alpes, l'Italie, Naples, le Pausilippe... les personnages de mon roman... des passions ardentes... quelque insondable bonheur... secret... allons, allons, des ailes!... dévorons l'espace! il faut voir, il faut admirer!... il faut de l'amour, de l'enthousiasme, des étreintes en-

flammees, *il faut la grande vie !*... mais je ne suis qu'un corps lourd cloué à terre ! ces personnages sont imaginaires ou n'existent plus... quel amour ?... quelle gloire ?... quel cœur ?... où est mon étoile ?... la *Stella montis ?*... disparue sans doute pour jamais... quand verrai-je l'Italie ?...

Et l'accès se déclara dans toute sa force, et je souffris affreusement, et je me couchai à terre, gémissant, étendant mes bras douloureux, arrachant convulsivement des poignées d'herbe et d'innocentes pâquerettes qui ouvraient en vain leurs grands yeux étonnés, luttant contre l'*absence*, contre l'horrible *isolement*.

Et pourtant, qu'était-ce qu'un pareil accès comparé aux tortures que j'ai éprouvées depuis lors, et dont l'intensité augmente chaque jour ?...

Je ne sais comment donner une idée de ce mal inexprimable. Une expérience de physique pourrait seule, je crois, en offrir la ressemblance. C'est celle-ci : quand on place sous une cloche de verre adaptée à une machine pneumatique une coupe remplie d'eau à côté d'une coupe contenant de l'acide sulfurique, au moment où la pompe aspirante fait le vide sous la cloche, on voit l'eau s'agiter, entrer en ébullition, s'évaporer. L'acide sulfurique absorbe cette vapeur d'eau au fur et à mesure qu'elle se dégage, et, par suite de la propriété qu'ont les molécules de vapeur d'emporter en s'exhalant une grande quantité de calorique, la portion d'eau qui reste au fond du vase ne tarde pas à se refroidir au point de produire un petit bloc de glace.

Eh bien ! il en est à peu près ainsi quand cette idée d'isolement et ce sentiment de l'absence viennent me saisir. Le vide se fait autour de ma poitrine palpitante, et il semble alors que mon cœur, sous l'aspiration d'une force irrésistible, s'évapore et tend à se dissoudre par expansion. Puis, la peau de tout mon corps devient douloureuse et brûlante ; je rougis de la tête aux pieds.

Je suis tenté de crier, d'appeler à mon aide mes amis, les indifférents mêmes, pour me consoler, pour me garder, me défendre, m'empêcher d'être détruit, pour retenir ma vie qui s'en va aux quatre points cardinaux.

On n'a pas d'idées de mort pendant ces crises ; non, la pensée du suicide n'est pas même supportable ; on ne veut pas mourir, loin de là, on veut vivre, on le veut absolument, on voudrait même donner à sa vie mille fois plus d'énergie ; c'est une aptitude prodigieuse au bonheur, qui s'exaspère de rester sans application, et qui ne peut se satisfaire qu'au moyen de jouissances immenses, dévorantes, furieuses, en rapport avec l'incalculable surabondance de sensibilité dont on est pourvu.

Cet état n'est pas le spleen, mais il l'amène plus tard : l'ébullition, l'évaporation du cœur, des sens, du cerveau, du fluide nerveux. Le spleen, c'est la congélation de tout cela, c'est le bloc de glace.

Même à l'état calme, je sens toujours un peu d'*isolement* les dimanches d'été, parce que nos villes sont inactives ces jours-là, parce que chacun sort, va à la campagne ; parce qu'on est *joyeux au loin*, parce qu'on est *absent*. Les *adagio* des symphonies de Beethoven, certaines scènes d'*Alceste* et d'*Armide* de Gluck, un air de son opéra italien de *Telemaco*, les champs Élysées de son *Orphée*, font naître aussi d'assez violents accès de la même souffrance ; mais ces chefs-d'œuvre portent avec eux leur contre-poison ; ils font déborder les larmes, et on est soulagé. Les *adagio* de quelques-unes des sonates de Beethoven, et l'*Iphigénie en Tauride* de Gluck, au contraire, appartiennent entièrement au spleen et le provoquent ; il fait froid là-dedans, l'air y est sombre, le ciel gris de nuages, le vent du nord y gémit sourdement.

Il y a d'ailleurs deux espèces de spleen, l'un est ironique, railleur, emporté, violent, haineux ; l'autre, taciturne et sombre, ne demande que l'inaction, le si-

lence, la solitude et le sommeil. A l'être qui en est possédé tout devient indifférent; la ruine d'un monde saurait à peine l'émouvoir. Je voudrais alors que la terre fût une bombe remplie de poudre, et j'y mettrais le feu pour m'amuser.

En proie à ce genre de spleen, je dormais un jour dans le bois de lauriers de l'Académie, roulé dans un tas de feuilles mortes, comme un hérisson, quand je me sentis poussé du pied par deux de nos camarades : c'étaient Constant Dufeu, l'architecte, et Dantan aîné, le statuaire, qui venaient me réveiller.

— « Ohé! père la joie! veux-tu venir à Naples? nous y allons.

— Allez au diable ! vous savez bien que je n'ai plus d'argent.

— Mais, jobard que tu es, nous en avons et nous t'en prêterons ! Allons, aide-moi donc, Dantan, et levons-le de là, sans quoi nous n'en tirerons rien. Bon ! te voilà sur pieds !... Secoue-toi un peu maintenant; va demander à M. Vernet un congé d'un mois, et dès que ta valise sera faite, nous partirons; c'est convenu. »

Nous partîmes en effet.

A part un scandale assez joli, mais difficile à raconter, par nous causé dans la petite ville de Ciprano... après dîner, je ne me rappelle aucun incident remarquable de ce trajet bourgeoisement fait en voiturin.

Mais Naples !...

LI

Voyage à Naples. — Le soldat enthousiaste. — Excursion à Nisita. Les lazzaroni. — Ils m'invitent à dîner. — Un coup de fouet. — Le théâtre San-Carlo. — Retour pédestre à Rome, à travers les Abruzzes. — Tivoli. — Encore Virgile.

Naples !!! ciel limpide et pur ! soleil de fêtes ! riche terre !

Tout le monde a décrit, et beaucoup mieux que je ne pourrais le faire, ce merveilleux jardin. Quel voyageur, en effet, n'a été frappé de la splendeur de son aspect ! Qui n'a admiré, à midi, la mer faisant la sieste et les plis moelleux de sa robe azurée et le bruit flatteur avec lequel elle l'agite doucement ! Perdu, à minuit, dans le cratère du Vésuve, qui n'a senti un vague sentiment d'effroi aux sourds roulements de son tonnerre intérieur, aux cris de fureur qui s'échappent de sa bouche, à ce explosions, à ces myriades de roches fondantes, dirigées contre le ciel comme de brûlants blasphèmes, qui retombent ensuite, roulent sur le col de la montagne et s'arrêtent pour former un ardent collier sur la vaste poitrine du volcan ! Qui n'a parcouru tristement le squelette de cette désolée Pompéia, et, spectateur unique, n'a attendu, sur les gradins de l'amphithéâtre, la tragédie d'Euripide

ou de Sophocle pour laquelle la scène semble encore préparée! Qui n'a accordé un peu d'indulgence aux mœurs des lazzaroni, ce charmant peuple d'enfants, si gai, si voleur, si spirituellement facétieux, et si naïvement bon quelquefois?

Je me garderai donc d'aller sur les brisées de tant de descripteurs; mais je ne puis résister au plaisir de raconter ici une anecdote qui peint on ne peut mieux le caractère des pêcheurs napolitains. Il s'agit d'un festin que des lazzaroni me donnèrent, trois jours après mon arrivée, et d'un présent qu'ils me firent au dessert. C'était par un beau jour d'automne, avec une fraîche brise, une atmosphère claire, transparente, à faire croire qu'on pourrait de Naples, sans trop étendre le bras, cueillir des oranges à Caprée. Je me promenais à la villa Reale; j'avais prié mes camarades de l'Académie romaine de me laisser errer seul ce jour-là. En passant près d'un petit pavillon que je ne remarquais point, un soldat, en faction devant l'entrée me dit brusquement en français:

— Monsieur, levez votre chapeau!
— Pourquoi donc?
— Voyez!

Et, me désignant du doigt une statue de marbre placée au centre du pavillon, je lus sur le socle ces deux mots qui me firent à l'instant faire le signe de respect que l'enthousiaste militaire me demandait: *Torquato Tasso.* Cela est bien! cela est touchant!... mais j'en suis encore à me demander comment la sentinelle du poëte avait deviné que j'étais Français et artiste, et que j'obéirais avec empressement à son injonction. Savant physionomiste! Je reviens à mes lazzaroni.

Je marchais donc nonchalamment au bord de la mer, en songeant, tout ému, au pauvre Tasso, dont j'avais, avec Mendelssohn, visité la modeste tombe à Rome, au couvent de Sant-Onofrio, quelques mois auparavant,

philosophant, à part moi, sur le malheur des poëtes qui sont poëtes par le cœur, etc., etc. Tout d'un coup, Tasso me fit penser à Cervantes, Cervantes à sa charmante pastorale Galathée, Galathée à une délicieuse figure qui brille à côté d'elle dans le roman et qui se nomme Nisida, Nisida à l'île de la baie de Pouzzoles qui porte ce joli nom, et je fus pris à l'improviste d'un désir irrésistible de la visiter [1].

J'y cours; me voilà dans la grotte du Pausilippe; j'en sors, toujours courant; j'arrive au rivage; je vois une barque, je veux la louer; je demande quatre rameurs, il en vient six; je leur offre un prix raisonnable, en leur faisant observer que je n'avais pas besoin de six hommes pour nager dans une coquille de noix jusqu'à Nisida. Ils insistent en souriant et demandent à peu près trente francs pour une course qui en valait cinq tout au plus; j'étais de bonne humeur, deux jeunes garçons se tenaient à l'écart sans rien dire, avec un air d'envie; je trouvai bouffonne l'insolente prétention de mes rameurs, et désignant les deux lazzaronetti :

« — Eh bien! oui, allons, trente francs, mais venez tous les huit et ramons vigoureusement. »

Cris de joie, gambades des petits et des grands! nous sautons dans la barque, et en quelques minutes nous arrivons à Nisida. Laissant mon *navire* à la garde de l'*équipage*, je monte dans l'île, je la parcours dans tous les sens, je regarde le soleil descendre derrière le cap Misène poétisé par l'auteur de l'*Énéide*, pendant que la mer qui ne se souvient ni de Virgile, ni d'Énée, ni d'Ascagne, ni de Misène, ni de Palinure, chante gaiement dans le mode majeur mille accords scintillants...

.

Comme je vaguais ainsi sans but, un militaire parlant

1. Le vrai nom de l'île est Nisita, mais je l'ignorais alors.

fort bien le français s'avance vers moi et m'offre de me montrer les diverses curiosités de l'île, les plus beaux points de vue, etc. J'accepte son offre avec empressement. Au bout d'une heure, en le quittant, je faisais le geste de prendre ma bourse pour lui donner la *buona mano* d'usage, quand lui, se reculant d'un pas et prenant un air presque offensé, repousse ma main en disant :

« — Que faites-vous donc, monsieur ? je ne vous demande rien,... que de... prier le bon Dieu pour moi. »

— Parbleu, je le ferai, me dis-je en remettant ma bourse dans ma poche, l'idée est trop drôle, et que le diable m'emporte si j'y manque.

Le soir, en effet, au moment de me mettre au lit, je récitai très-sérieusement un premier *Pater* pour mon brave sergent, mais au second j'éclatai de rire. Aussi je crains bien que le pauvre homme n'ait pas fait fortune et qu'il soit resté sergent *comme devant*.

. .

Je serais demeuré à Nisida jusqu'au lendemain, je crois, si un de mes matelots, *délégué* par le *capitaine*, ne fût venu me *héler* et m'avertir que le vent fraîchissait, et que nous aurions de la peine à regagner la terre ferme, si nous tardions encore à *lever l'ancre*, à *déraper*. Je me rends à ce prudent avis. Je descends ; chacun reprend sa place sur le *navire* ; le capitaine, digne émule du héros troyen :

. Eripit ensem
Fulmineum
(*ouvre son grand couteau*)
strictoque ferit retinacula ferro.
(*et coupe vivement la ficelle ;*)
Idem omnes simul ardor habet ; rapiuntque, ruuntque ;
Littora deseruere ; latet sub classibus æquor ;
Adnixi torquent spumas, et cærula verrunt.
(*tous, pleins d'ardeur et d'un peu de crainte, nous nous*

précipitons, nous fuyons le rivage; nos rames font voler des flots d'écume, la mer disparaît sous notre...... canot.) Traduction libre.

Cependant il y avait du danger, la coquille de noix frétillait d'une singulière façon à travers les crêtes blanches de vagues disproportionnées ; mes gaillards ne riaient plus et commençaient à chercher leurs chapelets. Tout cela me paraissait d'un ridicule atroce et je me disais : à propos de quoi vais-je me noyer? A propos d'un soldat lettré qui admire Tasso ; pour moins encore, pour un chapeau ; car, si j'eusse marché tête nue, le soldat ne m'eût pas interpellé ; je n'aurais pas songé au chantre d'Armide, ni à l'auteur de Galathée, ni à Nisida ; je n'aurais pas fait cette sotte excursion insulaire, et je serais tranquillement assis à Saint-Charles en ce moment, à écouter la Brambilla et Tamburini ! Ces réflexions et les mouvements de la nef en perdition me faisaient grand mal au cœur, je l'avoue. Pourtant, le dieu des mers, trouvant la plaisanterie suffisante comme cela, nous permit de gagner la terre, et les *matelots*, jusque-là muets comme des poissons, recommencèrent à crier comme des geais. Leur joie fut même si grande, qu'en recevant les trente francs que j'avais consenti à me laisser escroquer, ils eurent un remords, et me prièrent avec une véritable bonhomie, de venir dîner avec eux. J'acceptai. Ils me conduisirent assez loin de là, au milieu d'un bois de peupliers, sur la route de Pouzzoles, en un lieu fort solitaire, et je commençais à calomnier leur candide intention (pauvres lazzaroni !), quand nous arrivâmes vers une chaumière à eux bien connue, où mes amphytrions se hâtèrent de donner des ordres pour le festin.

Bientôt apparut un petit monticule de fumants macaroni ; ils m'invitèrent à y plonger la main droite à leur exemple ; un grand pot de vin du Pausilippe fut placé sur la table, et chacun de nous y buvait à son tour,

après, toutefois, un vieillard édenté, le seul de la bande qui devait boire avant moi, le respect pour l'âge l'emportant chez ces braves enfants, même sur la courtoisie, qu'ils reconnaissaient devoir à leur hôte. Le vieux, après avoir bu déraisonnablement, commença à parler politique et à s'attendrir beaucoup au souvenir du roi Joachim, qu'il portait dans son cœur. Les jeunes lazzaroni, pour le distraire et me procurer un divertissement, lui demandèrent avec instance le récit d'un long et pénible voyage de mer qu'il avait fait autrefois, et dont l'histoire était célèbre.

Là-dessus, le vieux lazzarone raconta, au grand ébahissement de son auditoire, comment, embarqué à vingt ans sur un *speronare*, il avait demeuré en mer *trois jours et deux nuits*, et comme quoi, *toujours poussé vers de nouveaux rivages*, il avait enfin été jeté dans une *île lointaine* où *l'on* prétend que Napoléon, depuis lors, a été exilé, et que les indigènes appellent Isola d'Elba. Je manifestai une grande émotion à cet incroyable récit, en félicitant de tout mon cœur le brave marin d'avoir échappé à des dangers aussi formidables. De là, profonde sympathie des lazzaroni pour *mon excellence*; la reconnaissance les exalte, on se parle à l'oreille, on va, on vient dans la chaumière d'un air de mystère; je vois qu'il s'agit des préparatifs de quelque surprise qui m'est destinée. En effet, au moment où je me levais pour prendre congé de la société, le plus grand des jeunes lazzaroni m'aborde d'un air embarrassé, et me prie, au nom de ses camarades et pour l'amour d'eux d'accepter un souvenir, un présent, le plus magnifique qu'ils pouvaient m'offrir, et capable de faire pleurer l'homme le moins sensible. C'était un oignon monstrueux, une énorme ciboule, que je reçus avec une modestie et un sérieux dignes de la circonstance, et que j'emportai jusqu'au sommet du Pausilippe, après mille adieux, serrements de mains et protestations d'une amitié inaltérable.

Je venais de quitter ces bonnes gens et je cheminais péniblement à cause d'un coup que je m'étais donné au pied droit en descendant de Nisida ; il faisait presque nuit. Une belle calèche passa sur la route de Naples. L'idée peu fashionable me vint de sauter sur la banquette de derrière, libre par l'absence du valet de pied et de parvenir ainsi sans fatigue jusqu'à la ville. Mais j'avais compté sans la jolie petite Parisienne emmousselinée qui trônait à l'intérieur et qui, de sa voix aigre-douce appelant vivement le cocher : « Louis, il y a quelqu'un derrière ! » me fit administrer à travers la figure un ample coup de fouet. Ce fut le présent de ma gracieuse compatriote. O poupée française ! Si Crispino seulement s'était trouvé là, nous t'aurions fait passer un mauvais quart d'heure !

Je revins donc, clopin-clopant, en songeant aux charmes de la vie de brigand, qui, malgré ses fatigues, serait vraiment aujourd'hui la seule digne d'un honnête homme, si dans la moindre bande ne se trouvaient toujours tant de misérables stupides et puants !

J'allai oublier mon chagrin et me reposer à Saint-Charles. Et là, pour la première fois depuis mon arrivée en Italie, j'entendis de la musique. L'orchestre, comparé à ceux que j'avais observés jusqu'alors, me parut excellent. Les instruments à vent peuvent être écoutés en sécurité ; on n'a rien à craindre de leur part ; les violons sont assez habiles, et les violoncelles chantent bien, mais ils sont en trop petit nombre. Le système général adopté en Italie de mettre toujours moins de violoncelles que de contre-basses, ne peut pas même être justifié par le genre de musique que les orchestres italiens exécutent habituellement. Je reprocherais bien aussi au maestro di capella le bruit souverainement désagréable de son archet dont ' .appe un peu rudement son pupitre ; mais on m'a assuré que sans cela, les *musiciens* qu'il dirige se-

raient quelquefois embarrassés pour *suivre la mesure...*
A cela il n'y a rien à répondre ; car enfin, dans un pays
où la musique instrumentale est à peu près inconnue,
on ne doit pas exiger des orchestres comme ceux de
Berlin, de Dresde ou de Paris. Les choristes sont d'une
faiblesse extrême ; je tiens d'un compositeur qui a écrit
pour le théâtre Saint-Charles, qu'il est fort difficile, pour
ne pas dire impossible, d'obtenir une bonne exécution
des chœurs écrits à *quatre parties.* Les soprani ont beau-
coup de peine à marcher isolés des ténors, et on est
pour ainsi dire obligé de les leur faire continuellement
doubler à l'octave.

Au *Fondo* on joue l'opéra buffa, avec une verve, un
feu, un *brio,* qui lui assurent une supériorité incontesta-
ble sur la plupart des théâtres d'opéra comique. On y repré-
sentait, pendant mon séjour, une farce très-amusante
de Donizetti, *Les convenances et les inconvenances du théâtre.*

On pense bien, néanmoins, que l'attrait musical des
théâtres de Naples ne pouvait lutter avec avantage contre
celui que m'offrait l'exploration des environs de la ville,
et que je me trouvais plus souvent dehors que dedans.

Déjeunant, un matin, à Castellamare, avec Munier, le
peintre de marine, que nous avions surnommé Neptune :
— Que faisons nous ? me dit-il, en jetant sa serviette,
Naples m'ennuie, n'y retournons pas...

— Allons en Sicile.

— C'est cela, allons en Sicile ; laissez-moi seulement
finir une étude que j'ai commencée, et, à cinq heures,
nous irons retenir notre place sur le bateau à vapeur.

— Volontiers, quelle est notre fortune ?

Notre bourse visitée, il se trouva que nous avions bien
assez pour aller jusqu'à Palerme, mais que, pour en reve-
nir, il eût fallu, comme disent les moines, compter sur
la *Providence;* et, en Français totalement dépourvus de la
vertu *qui transporte les montagnes,* jugeant qu'il ne fallait

pas tenter Dieu, nous nous séparâmes, lui, pour aller portraire la mer, moi pour retourner pédestrement à Rome.

Ce projet était arrêté dans ma tête depuis quelques jours. Rentré à Naples le même soir, après avoir dit adieu à Dufeu et à Dantan, le hasard me fit rencontrer deux officiers suédois de ma connaissance, qui me firent part de leur intention de se rendre à Rome à pied.

— Parbleu ! leur dis-je, je pars demain pour Subiaco ; je veux y aller en droite ligne à travers les montagnes, *franchissant rocs et torrents*, comme le chasseur de chamois ; nous devrions faire le trajet ensemble.

Malgré l'extravagance d'une pareille idée, ces messieurs l'adoptèrent. Nos effets furent aussitôt expédiés par un *vetturino* ; nous convînmes de nous diriger sur Subiaco à vol d'oiseau, et, après nous y être reposés un jour, de retourner à Rome par la grande route. Ainsi fut fait. Nous avions endossé tous les trois le costume obligé de toile grise ; M. B... portait son album et ses crayons ; deux cannes étaient toutes nos armes.

On vendangeait alors. D'excellents raisins (qui n'approchent pourtant pas de ceux du Vésuve) firent à peu près toute notre nourriture pendant la première journée ; les paysans n'acceptaient pas toujours notre argent, et nous nous abstenions quelquefois de nous enquérir des propriétaires.

Le soir, à Capoue, nous trouvâmes *bon souper, bon gîte*, et... un improvisateur.

Ce brave homme, après quelques préludes brillants sur sa grande mandoline, s'informa de quelle nation nous étions.

« — Français, répondit M. Kl... rn. »

J'avais entendu, un mois auparavant, les *improvisations* du Tyrtée campanien ; il avait fait la même question à mes compagnons de voyage, qui répondirent :

« — Polonais. »

A quoi, plein d'enthousiasme, il avait répliqué :

« — J'ai parcouru le monde entier, l'Italie, l'Espagne, la France, l'Allemagne, l'Angleterre, la Pologne, la Russie ; mais les plus braves sont les Polonais, sont les Polonais. »

Voici la cantate qu'il adressa, en musique également *improvisée*, et sans la *moindre hésitation*, aux trois prétendus Français :

On conçoit combien je dus être flatté, et quelle fut la mortification des deux Suédois.

Avant de nous engager tout à fait dans les Abruzzes, nous nous arrêtâmes une journée à San-Germano, pour visiter le fameux couvent du *Monte-Cassino*.

Ce monastère de bénédictins, situé, comme celui de Subiaco, sur une montagne, est loin de lui ressembler sous aucun rapport. Au lieu de cette simplicité naïve et originale qui charme à San-Benedetto, vous trouvez ici le luxe et les proportions d'un palais. L'imagination recule devant l'énormité des sommes qu'ont coûtées tous les objets précieux rassemblés dans la seule église. Il y a un orgue avec de petits anges fort ridicules, jouant de la trompette et des cymbales quand l'instrument est mis en action. Le parvis est des marbres les plus rares, et les amateurs peuvent admirer dans le chœur des stalles en bois, sculptées avec un art infini, représentant différentes scènes de la vie monacale.

Une marche forcée nous fit parvenir en un jour de San-Germano à Isola di Sora, village situé sur la frontière du royaume de Naples et remarquable par une petite rivière qui forme une assez belle cascade, après avoir mis en jeu plusieurs établissements industriels. Une mystification d'un singulier genre nous y attendait. M. Kl... rn et moi nous avions les pieds en sang, et tous les trois furieux de soif, harassés, couverts d'une poussière brûlante, notre premier mot, en entrant dans la ville, fut pour demander la locanda (l'auberge).

« — E...... *locanda... non ce n'è,* » nous répondaient les paysans avec un air de pitié railleuse. « *Ma però per la notte dove si va ?*

— E...... *chi lo sa? ...* »

Nous demandons à passer la nuit dans une mauvaise remise; il n'y avait pas un brin de paille, et d'ailleurs le propriétaire s'y refusait. On n'a pas d'idée de notre im-

patience, augmentée encore par le sang-froid et les ricanements de ces manants. Se trouver dans un petit bourg commerçant comme celui-là, obligés de coucher dans la rue, faute d'une auberge ou d'une maison hospitalière... c'eût été fort, mais c'est pourtant ce qui nous serait arrivé indubitablement, sans un souvenir qui me frappa fort à propos.

J'avais déjà passé de jour, une fois, à Isola di Sora ; je me rappelai heureusement le nom de M. Courrier, Français, propriétaire d'une papeterie. On nous montre son frère dans un groupe ; je lui expose notre embarras, et après un instant de réflexion, il me répond tranquillement en français, je pourrais même dire en dauphinois, car l'accent en fait presque un idiome :

« — Pardi ! on vous couchera ben.

— Ah ! nous sommes sauvés ! M. Courrier est Dauphinois, je suis Dauphinois, et entre Dauphinois, comme dit Charlet, *l'affaire peut s'arranger.* »

En effet, le papetier qui me reconnut exerça à notre égard la plus franche hospitalité. Après un souper très-confortable, un lit *monstre*, comme je n'en ai vu qu'en Italie, nous reçut tous les trois ; nous y reposâmes fort à l'aise, en réfléchissant qu'il serait bon, pour le reste de notre voyage, de connaître les villages qui ne sont pas sans *locanda*, pour ne pas courir une seconde fois le danger auquel nous venions d'échapper. Notre hôte nous tranquillisa un peu le lendemain, par l'assurance qu'en deux jours de marche nous pourrions arriver à Subiaco ; il n'y avait donc plus qu'une nuit chanceuse à passer. Un petit garçon nous guida à travers les vignes et les bois pendant une heure, après quoi, sur quelques indications assez vagues qu'il nous donna, nous poursuivîmes seuls notre route.

Veroli est un grand village qui, de loin, a l'air d'une ville et couvre le sommet d'une montagne. Nous y trou-

vâmes un mauvais dîner de pain et de jambon cru, a l'aide duquel nous parvînmes, avant la nuit, à un autre rocher habité, plus âpre et plus sauvage ; c'était Alatri. A peine parvenus à l'entrée de la rue principale un groupe de femmes et d'enfants se forma derrière nous et nous suivit jusqu'à la place avec toutes les marques de la plus vive curiosité. On nous indiqua une maison, ou plutôt un chenil, qu'un vieil écriteau désignait comme la locanda ; malgré tout notre dégoût, ce fut là qu'il fallut passer la nuit. Dieu ! quelle nuit ! elle ne fut pas employée à dormir, je puis l'assurer ; les insectes de *toute espèce* qui foisonnaient dans nos draps rendirent tout repos impossible. Pour mon compte, ces myriades me tourmentèrent si cruellement que je fus pris au matin d'un violent accès de fièvre.

Que faire ?... ces messieurs ne voulaient pas me laisser à Alatri... il fallait arriver à Subiaco... séjourner dans cette bicoque était une triste perspective... Cependant, je tremblais tellement qu'on ne savait comment me réchauffer et que je ne me croyais guère capable de faire un pas. Mes compagnons d'infortune, pendant que je grelottais, se consultaient en langue suédoise, mais leur physionomie exprimait trop bien l'embarras extrême que je leur causais pour qu'il fût possible de s'y méprendre. Un effort de ma part était indispensable; je le fis, et après deux heures de marche au pas de course, la fièvre avait disparu.

Avant de quitter Alatri, un conseil des géographes du pays fut tenu sur la place pour nous indiquer notre route. Bien des opinions émises et débattues, celle qui nous dirigeait sur Subiaco, par Arcino et Anticoli ayant prévalu, nous l'adoptâmes. Cette journée fut la plus pénible que nous eussions encore faite depuis le commencement du voyage. Il n'y avait plus de chemins frayés, nous suivions des lits de torrents, enjambant a grand'-

peine les quartiers dont ils sont à chaque instant encombrés.

Nous arrivâmes ainsi à un affreux village dont le nom m'est inconnu. Les bouges hideux qui le composent et que je n'ose appeler maisons, étaient ouverts mais entièrement vides. Nous ne trouvâmes d'autres habitants dans le village que deux jeunes porcs se vautrant dans la boue noire des roches déchirées qui servent de rues à ce repaire. Où était la population? C'est le cas de dire : *chi lo sa?*

Plusieurs fois nous nous sommes égarés dans les vallons de ce labyrinthe de rochers; il fallait alors gravir de nouveau la colline que nous venions de descendre, ou, du fond d'un ravin, crier à quelque paysan :

« Ohe!!! la strada d'Anticoli?... »

A quoi il répondait par un éclat de rire, ou par « *via! via!* » Ce qui nous rassurait médiocrement, on peut le penser. Nous y parvînmes cependant; je me rappelle même avoir trouvé à Anticoli grande abondance d'œufs, de jambon et d'épis de maïs que nous fîmes rôtir, à l'exemple des pauvres habitants de ces terres stériles, et dont la saveur sauvage n'est pas désagréable. Le chirurgien d'Anticoli, gros homme rouge qui avait l'air d'un boucher, vint nous honorer de ses questions sur la *garde nationale* de Paris et nous proposer un *livre imprimé* qu'il avait à vendre.

D'immenses pâturages restaient à traverser avant la nuit; un guide fut indispensable. Celui que nous prîmes ne paraissait pas très-sûr de la route, il hésitait souvent. Un vieux berger, assis au bord d'un étang, et qui n'avait peut-être pas entendu de voix humaine depuis un mois, n'étant point prévenu de notre approche par le bruit de nos pas, que le gazon touffu rendait imperceptible, faillit tomber à l'eau quand nous lui demandâmes brusquement la direction d'Arcinasso, joli village

(au dire de notre guide), où nous devions trouver toutes *sortes de rafraîchissements.*

Il se remit pourtant un peu de sa terreur, grâce à quelques baiochi qui lui prouvèrent nos dispositions amicales ; mais il fut presque impossible de comprendre sa réponse qu'une voix gutturale, plus semblable à un gloussement qu'à un langage humain, rendait inintelligible. Le *joli village d'Arcinasso* n'est qu'une osteria (cabaret), au milieu de ces vastes et silencieuses *steppes.* Une vieille femme y vendait du vin et de l'eau fraîche. L'album de M. B...t ayant excité son attention, nous lui dîmes que c'était une bible ; là-dessus, se levant, pleine de joie, elle examina chaque dessin l'un après l'autre, et après avoir embrassé cordialement M. B....t, nous donna à tous les trois sa bénédiction.

Rien ne peut donner une idée du silence qui règne dans ces interminables prairies. Nous n'y trouvâmes d'autres habitants que le vieux berger avec son troupeau et un corbeau qui se promenait plein d'une gravité triste... A notre approche, il prit son vol vers le nord... Je le suivis longtemps des yeux... Puis ma pensée vola dans la même direction... vers l'Angleterre... et je m'abîmai dans une rêverie shakespearienne...

Mais il s'agissait bien de *rêver et de bâiller aux corbeaux*, il fallait absolument arriver cette nuit même à Subiaco. Le guide d'Anticoli était reparti, l'obscurité approchait rapidement ; nous marchions depuis trois heures, silencieux comme des spectres, quand un buisson, sur lequel j'avais tué une grive sept mois auparavant, me fit reconnaître notre position.

« — Allons, messieurs, dis-je aux Suédois, encore un effort ! je me retrouve en pays de connaissance, dans deux heures nous serons arrivés. »

Effectivement, quarante minutes s'étaient à peine écoulées quand nous aperçûmes à une grande profon-

deur sous nos pieds briller des lumières : c'était Subiaco. J'y trouvai Gibert. Il me prêta du linge, dont j'avais grand besoin. Je comptais aller me reposer, mais bientôt les cris : *Oh ! signor Sidoro*[1] *! Ecco questo signore francese chi suona la chitarra*[2] *!* » Et Flacheron d'accourir avec la belle Mariucia[3], le tambour de basque à la main, et, bon gré, mal gré, il fallut danser la saltarello jusqu'à minuit.

C'est en quittant Subiaco, deux jours après, que j'eus la spirituelle idée de l'expérience qu'on va lire.

MM. Bennet et Klinskporn, mes deux compagnons suédois, marchaient très-vite, et leur allure me fatiguait beaucoup. Ne pouvant obtenir d'eux de s'arrêter de temps en temps, ni de ralentir le pas, je les laissai prendre le devant et m'étendis tranquillement à l'ombre, quitte à faire ensuite comme le lièvre de la fable pour les rattraper. Ils étaient déjà fort loin, quand je me demandai en me relevant : Serais-je capable de courir sans m'arrêter, d'ici à Tivoli (c'était bien un trajet de six lieues) ? Essayons !... Et me voilà courant comme s'il se fût agi d'atteindre une maîtresse enlevée. Je revois les Suédois, je les dépasse ; je traverse un village, deux villages, poursuivi par les aboiements de tous les chiens, faisant fuir en grognant les porcs pleins d'épouvante, mais suivi du regard bienveillant des habitants persuadés que je venais de faire *un malheur*[4].

Bientôt, une douleur vive dans l'articulation du genou vint me rendre impossible la flexion de la jambe droite. Il fallut la laisser pendre et la traîner en sautant sur la

1. Isidore Flacheron.
2. Faute de pouvoir prononcer mon nom, les Subiacois me désignaient toujours de la sorte.
3. Aujourd'hui madame Flacheron.
4. Assassiner quelqu'un.

gauche. C'était diabolique, mais je tins bon et je parvins à Tivoli sans avoir interrompu un instant cette course absurde. J'aurais mérité de mourir en arrivant d'une rupture du cœur. Il n'en résulta rien. Il faut croire que j'ai le cœur dur.

Quand les deux officiers suédois parvinrent à Tivoli, une heure après moi, ils me trouvèrent endormi ; me voyant ensuite, au réveil, parfaitement sain de corps et d'esprit (et je leur pardonne bien sincèrement d'avoir eu des doutes à cet égard), ils me prièrent d'être leur cicerone dans l'examen qu'ils avaient à faire des curiosités locales. En conséquence, nous allâmes visiter le joli petit temple de Vesta, qui a plutôt l'air d'un temple de l'Amour ; la grande cascade, les cascatelles, la grotte de Neptune ; il fallut admirer l'immense stalactite de cent pieds de haut, sous laquelle gît enfouie la maison d'Horace, sa célèbre villa de Tibur. Je laissai ces messieurs se reposer une heure sous les oliviers qui croissent au-dessus de la demeure du poëte, pour gravir seul la montagne voisine et couper à son sommet un jeune myrte. A cet égard je suis comme les chèvres, impossible de résister à mon humeur grimpante auprès d'un monticule verdoyant. Puis, comme nous descendions dans la plaine, on voulut bien nous ouvrir la villa Mecena ; nous parcourûmes son grand salon voûté, que traverse maintenant un bras de l'Anio, donnant la vie à un atelier de forgerons, où retentit, sur d'énormes enclumes, le bruit cadencé de marteaux monstrueux. Cette même salle résonna jadis des strophes épicuriennes d'Horace, entendit s'élever, dans sa douce gravité, la voix mélancolique de Virgile, récitant, après les festins présidés par le ministre d'Auguste, quelque fragment magnifique de ses poëmes des champs :

> Hactenus arvorum cultus et sidera cœli :
> Nunc te, Bacche, canam, nec non silvestria **tecum**
> **Virgulta**, et prolem tarde crescentis olivæ.

Plus bas, nous examinâmes en passant la villa d'Este dont le nom rappelle celui de la princesse Eleonora, célèbre par Tasso et l'amour douloureux qu'elle lui inspira.

Au-dessous, à l'entrée de la plaine, je guidai ces messieurs dans le labyrinthe de la villa Adriana; nous visitâmes ce qui reste de ses vastes jardins; le vallon dont une fantaisie toute-puissante voulut créer une copie en miniature de la vallée de Tempé; la salle des gardes, où veillent à cette heure des essaims d'oiseaux de proie; et enfin l'emplacement où s'éleva le théâtre privé de l'empereur, et qu'une plantation de choux, le plus ignoble des légumes, occupe maintenant.

Comme le temps et la mort doivent rire de ces bizarres transformations!

XLII

L'influenza à Rome. — Système nouveau de philosophie. — Chasses.— Les chagrins de domestiques.— Je repars pour la France.

Me voilà rentré à la caserne académique ! Recrudescence d'ennui. Une sorte d'influenza plus ou moins contagieuse désole la ville; on meurt très-bien, par centaines, par milliers. Couvert, au grand divertissement des polissons romains, d'une sorte de manteau à capuchon dans le genre de celui que les peintres donnent à Pétrarque, j'accompagne les charretées de morts à l'église Transtévérine dont le large caveau les reçoit béant. On lève une pierre de la cour intérieure, et les cadavres, suspendus à un crochet de fer sont mollement déposés sur les dalles de ce palais de la putréfaction. Quelques crânes seulement ayant été ouverts par les médecins, curieux de savoir pourquoi les malades n'avaient pas voulu guérir, et les cerveaux s'étant répandus dans le char funèbre, l'homme qui remplace à Rome le fossoyeur des autres nations, prend alors *avec une truelle* ces débris de l'organe pensant et les lance fort dextrement au fond du gouffre. Le Gravedigger de Shakespeare, ce maçon de l'éternité, n'avait pourtant pas songé à se servir de la truelle ni à mettre en œuvre ce mortier humain.

Un architecte de l'Académie, Garrez, fait un dessin représentant cette gracieuse scène où je figure encapuchonné. Le spleen redouble.

Bézard le peintre, Gibert le paysagiste, Delanoie l'architecte, et moi, nous formons une société appelée *les quatre*, qui se propose d'élaborer et de compléter le grand système philosophique dont j'avais, six mois auparavant, jeté les premières bases, et qui avait pour titre : Système de l'Indifférence absolue en matière universelle. Doctrine transcendante qui tend à donner à l'homme la perfection et la sensibilité d'un bloc de pierre. Notre système ne prend pas. On nous objecte : la *douleur* et le *plaisir*, les *sentiments* et les *sensations!* on nous traite de fous. Nous avons beau répondre avec une admirable indifférence :

« — Ces messieurs disent que nous sommes fous! qu'est-ce que cela te fait, Bézard ?.. qu'en penses-tu, Gibert?... qu'en dis-tu, Delanoie ?...

— Cela ne fait rien à personne.

— Je dis que ces messieurs nous traitent de fous.

— Il paraît que ces messieurs nous traitent de fous. »

On nous rit au nez. Les grands philosophes ont toujours ainsi été méconnus.

Une nuit, je pars pour la chasse avec Debay, le statuaire. Nous appelons le gardien de la porte du Peuple, qui, grâce aux ordonnances du pape en faveur des chasseurs, est contraint de se lever et de nous ouvrir, après l'exhibition de notre port d'armes. Nous marchons jusqu'à deux heures du matin. Un certain mouvement dans les herbes voisines de la route nous fait croire à la présence d'un lièvre ; deux coups de fusil partent à la fois... Il est mort... c'est un confrère, un émule, un chasseur qui rend à Dieu son âme et son sang à la terre... c'est un malheureux chat qui guettait une couvée de cailles. Le sommeil vient, irrésistible. Nous dormons quelques heures dans un champ. Nous nous séparons.

Arrive une pluie battante ; je trouve dans une gorge de la plaine un petit bois de chêne, où je vais inutilement chercher un abri. J'y tue un porc-épic dont j'emporte en trophée quelques beaux piquants. Mais voici un village solitaire ; à l'exception d'une vieille femme lavant son linge dans un mince ruisseau, je n'aperçois pas un être humain. Elle m'apprend que ce silencieux réduit s'appelle Isola Farnèse. C'est, dit-on, le nom moderne de l'ancienne Veïes. C'est donc là que fut la capitale des Volsques, ces fiers ennemis de Rome ! C'est là que commanda Aufidius et que le fougueux Marcius Coriolanus vint lui offrir l'appui de son bras sacrilége pour détruire sa propre patrie ! Cette vieille femme, accroupie au bord du ruisseau, occupe peut-être la place où la sublime Veturia[1], à la tête des matrones romaines, s'agenouilla devant son fils ! J'ai marché tout le matin sur cette terre où furent livrés tant de beaux combats, illustrés par Plutarque, immortalisés par Shakespeare, mais assez semblables en réalité, par leur dimension et leur importance, à ceux qui résulteraient d'une guerre entre Versailles et Saint-Cloud ! La rêverie m'immobilise. La pluie continue plus intense. Mes chiens, aveuglés par l'eau du ciel, se cachent le museau dans les broussailles. Je tue un grand imbécile de serpent qui aurait dû rester dans son trou par un pareil temps. Debay m'appelle, en tirant coup sur coup. Nous nous rejoignons pour déjeuner. Je prends dans ma gibecière un crâne que j'avais cueilli sur le haut du cimetière de Radicoffani, en revenant de Nice l'année précédente, celui-là même qui me sert de sablier aujourd'hui ; nous le remplissons de tranches de jambon et nous le plaçons ensuite au milieu d'un ruisselet, pour dessaler un peu cette atroce victuaille. Repas frugal assaisonné d'une froide pluie ; point de vin, point

1. Que Shakespeare appelle Volumnia.

de cigares ! Debay n'a rien tué. Quant à moi, je n'ai pu envoyer chez les morts qu'un innocent rouge-gorge, pour tenir compagnie au chat, au porc-épic et au serpent. Nous nous dirigeons vers l'auberge de la Storta, le seul bouge des environs. Je m'y couche, et je dors trois heures, pendant qu'on fait sécher mes habits. Le soleil se montre enfin, la pluie a cessé ; je me rhabille à grand' peine et je repars. Debay, plein d'ardeur, n'a pas voulu m'attendre. Je tombe sur une troupe de fort beaux oiseaux, qu'on prétend venir des côtes d'Afrique et dont je n'ai jamais pu savoir le nom. Ils planent continuellement, comme des hirondelles, avec un petit cri semblable à celui des perdrix ; ils sont bigarrés de jaune et de vert. J'en abats une demi-douzaine. L'honneur du chasseur est sauf. Je vois de loin Debay manquer un lièvre. Nous rentrons à Rome aussi embourbés que dut l'être Marius quand il sortit des marais de Minturnes.

Semaine stagnante.

Enfin, l'Académie s'anime un peu, grâce à la terreur comique de notre camarade L..., qui, amant aimé de la femme d'un Italien, valet de pied de M. Vernet, et surpris avec elle par le mari, se voit toujours au moment d'être sérieusement assassiné. Il n'ose plus sortir de sa chambre ; quand vient l'heure du repas, nous sommes obligés d'aller le prendre chez lui, et de l'escorter, en le soutenant, jusqu'au réfectoire. Il croit voir des couteaux briller dans tous les coins du palais. Il maigrit, il est pâle, jaune, bleu ; il vient à rien. Ce qui lui attire un jour, à table, cette charmante apostrophe de Delanoie :

« — Eh bien ! mon pauvre L... tu as donc toujours des **chagrins** *de domestiques*[1]*?* »

1. L*** était un grand séducteur de femmes de chambre ; et il prétendait qu'un moyen sûr de se faire aimer d'elles, *c'était d'avoir toujours l'air un peu triste et un pantalon blanc.*

Le mot circule avec grand succès.

Mais l'ennui est le plus fort; je ne rêve plus que Paris. J'ai fini mon monodrame et retouché ma symphonie fantastique : il faut les faire exécuter. J'obtiens de M. Vernet la permission de quitter l'Italie avant l'expiration de mon temps d'exil. Je pose pour mon portrait, qui, selon l'usage, est fait par le plus ancien de nos peintres et prend place dans la galerie du réfectoire, dont j'ai déjà parlé ; je fais une dernière tournée de quelques jours à Tivoli, à Albano, à Palestrina ; je vends mon fusil, je brise ma guitare ; j'écris sur quelques albums ; je donne un grand punch aux camarades ; je caresse longtemps les deux chiens de M. Vernet, compagnons ordinaires de mes chasses ; j'ai un instant de profonde tristesse en songeant que je quitte cette poétique contrée, peut-être pour ne plus la revoir ; les amis m'accompagnent jusqu'à Ponte-Molle ; je monte dans une affreuse carriole ; me voilà parti.

XLIII

Florence. — Scène funèbre. — *La bella sposina.* — Le Florentin gai. — Lodi. — Milan. — Le théâtre de la *Cannobiana.* — Le public. — Préjugés sur l'organisation musicale des Italiens. — Leur amour invincible pour les platitudes brillantes et les vocalisations. — Rentrée en France.

J'étais fort morose, bien que mon ardent désir de revoir la France fût sur le point d'être satisfait. Un tel adieu à l'Italie avait quelque chose de solennel, et sans pouvoir me rendre bien compte de mes sentiments, j'en avais l'âme oppressée. L'aspect de Florence, où je rentrais pour la quatrième fois, me causa surtout une impression accablante. Pendant les deux jours que je passai dans la cité reine des arts, quelqu'un m'avertit que le peintre Chenavard, cette grosse tête crevant d'intelligence, me cherchait avec empressement et ne pouvait parvenir à me rencontrer. Il m'avait manqué deux fois dans les galeries du palais Pitti, il était venu me demander à l'hôtel, il voulait me voir absolument. Je fus très-sensible à cette preuve de sympathie d'un artiste aussi distingué ; je le cherchai sans succès à mon tour, et je partis sans faire sa connaissance. Ce fut cinq ans plus tard seulement, que nous nous vîmes enfin à Paris et que je pus admirer la

pénétration, la sagacité et la lucidité merveilleuses de son esprit, dès qu'il veut l'appliquer à l'étude des questions vitales des arts mêmes, tels que la musique et la poésie, les plus différents de l'art qu'il cultive.

Je venais de parcourir le dôme, un soir en le poursuivant, et je m'étais assis près d'une colonne pour voir s'agiter les atomes dans un splendide rayon du soleil couchant qui traversait la naissante obscurité de l'église, quand une troupe de prêtres et de porte-flambeaux entra dans la nef pour une cérémonie funèbre. Je m'approchai ; je demandai à un Florentin quel était le personnage qui en était l'objet : *È una sposina, morta al mezzo giorno!* me répondit-il d'un air gai. Les prières furent d'un laconisme extraordinaire, les prêtres semblaient, en commençant, avoir hâte de finir. Puis, le corps fut mis sur une sorte de brancard couvert, et le cortége s'achemina vers le lieu où la morte devait reposer jusqu'au lendemain, avant d'être définitivement inhumée. Je le suivis. Pendant le trajet les chantres porte-flambeaux grommelaient bien, pour la forme, quelques vagues oraisons entre leurs dents ; mais leur occupation principale était de faire fondre et couler autant de cire que possible, des cierges dont la famille de la défunte les avait armés. Et voici pourquoi : le restant des cierges devait, après la cérémonie, revenir à l'église, et comme on n'osait pas en voler des morceaux entiers, ces braves lucioli, d'accord avec une troupe de petits drôles qui ne les quittaient pas de l'œil, écarquillaient à chaque instant la mèche du cierge qu'ils inclinaient ensuite pour répandre la cire fondante sur le pavé. Aussitôt les polissons se précipitant avec une avidité furieuse, détachaient la goutte de cire de la pierre avec un couteau et la roulaient en boule qui allait toujours grossissant. De sorte qu'à la fin du trajet, assez long (la morgue étant située à l'une des plus lointaines extrémités de Florence), ils se trouvaient avoir fait, indi-

gues frelons, une assez bonne provision de cire mortuaire. Telle était la pieuse préoccupation des misérables par qui la pauvre sposina était portée à sa couche dernière.

Parvenu à la porte de la morgue, le même Florentin gai, qui m'avait répondu dans le dôme et qui faisait partie du cortége, voyant que j'observais avec anxiété le mouvement de cette scène, s'approcha de moi et me dit en espèce de français :

« — Volé-vous intrer?
— Oui, comment faire?
— Donnez-moi tré paoli. »

Je lui glisse dans la main les trois pièces d'argent qu'il me demandait ; il va s'entretenir un instant avec la concierge de la salle funèbre, et je suis introduit. La morte était déjà déposée sur une table. Une longue robe de percale blanche, nouée autour de son cou et au-dessous de ses pieds, la couvrait presque entièrement. Ses noirs cheveux à demi tressés coulaient à flots sur ses épaules, grands yeux bleus demi-clos, petite bouche, triste sourire, cou d'albâtre, air noble et candide... jeune!... jeune!... morte!... L'Italien toujours souriant, s'exclama: «*È bella!* » Et, pour me faire mieux admirer ses traits, me soulevant la tête de la pauvre jeune belle morte, il écarta de sa sale main les cheveux qui semblaient s'obstiner, par pudeur, à couvrir ce front et ces joues où régnait encore une grâce ineffable, et la laissa rudement retomber sur le bois. La salle retentit du choc... je crus que ma poitrine se brisait à cette impie et brutale résonnance... N'y tenant plus, je me jette à genoux, je saisis la main de cette beauté profanée, je la couvre de baisers expiatoires, en proie à l'une des angoisses de cœur les plus intenses que j'aie ressenties de ma vie. Le Florentin riait toujours...

Mais je vins tout à coup à penser ceci: que dirait le mari, s'il pouvait voir la chaste main qui lui fut si chère, froide tout à l'heure, attiédie maintenant par les bai

sers d'un jeune homme inconnu ? dans son épouvante indignée, n'aurait-il pas lieu de croire que je suis l'amant clandestin de sa femme, qui vient, plus aimant et plus fidèle que lui, exhaler sur ce corps adoré un désespoir shakespearien ? Désabusez donc ce malheureux !... Mais n'a-t-il pas mérité de subir l'incommensurable torture d'une erreur pareille ?... Lymphatique époux ! laisse-t-on arracher de ses bras vivants la morte qu'on aime !...

Addio ! addio ! bella sposa abbandonata ! ombra dolente ! adesso, forse, consolata ! perdona ad un straniero le pie lagrime sulla pallida mano. Almen colui non ignora l'amore ostinato ne la religione della beltà.

Et je sortis tout bouleversé.

Ah çà ! mais, voici bien des histoires cadavéreuses ! les belles dames qui me liront, s'il en est qui me lisent, ont le droit de demander si c'est pour les tourmenter que je m'entête à leur mettre ainsi de hideuses images sous les yeux. Mon Dieu non ! je n'ai pas la moindre envie de les troubler de cette façon, ni de reproduire l'ironique apostrophe d'Hamlet. Je n'ai pas même de goût très-prononcé pour la mort ; j'aime mille fois mieux la vie. Je raconte une partie des choses qui m'ont frappé ; il se trouve dans le nombre quelques épisodes de couleur sombre, voilà tout. Cependant, je préviens les lectrices qui ne rient pas quand on leur rappelle qu'elles finiront aussi par *faire cette figure-là*, que je n'ai plus rien de vilain à leur narrer, et qu'elles peuvent continuer tranquillement à parcourir ces pages, à moins, ce qui est très-probable, qu'elles n'aiment mieux aller faire leur toilette, entendre de mauvaise musique, danser la polka, dire une foule de sottises et tourmenter leur amant.

En passant à Lodi, je n'eus garde de manquer de visiter le fameux pont. Il me sembla entendre encore le bruit foudroyant de la mitraille de Bonaparte et les cris de déroute des Autrichiens.

Il faisait un temps superbe, le pont était désert, un vieillard seulement, assis sur le bord du tablier, y pêchait à la ligne. — Sainte-Hélène !...

En arrivant à Milan, il fallut, pour l'acquit de ma conscience, aller voir le nouvel Opéra. On jouait alors à la Cannobiana l'*Elisir d'amore* de Donizetti. Je trouvai la salle pleine de gens qui parlaient tout haut et tournaient le dos au théâtre ; les chanteurs gesticulaient toutefois et s'époumonnaient à qui mieux mieux ; du moins je dus re croire en les voyant ouvrir une bouche immense, car il était impossible, à cause du bruit des spectateurs, d'entendre un autre son que celui de la grosse caisse. On jouait, on soupait dans les loges, etc., etc. En conséquence, voyant qu'il était inutile d'espérer entendre la moindre chose de cette partition, alors nouvelle pour moi, je me retirai. Il paraît cependant, plusieurs personnes me l'ont assuré, que les Italiens écoutent quelquefois. En tout cas, la musique pour les Milanais, comme pour les Napolitains, les Romains, les Florentins et les Génois, c'est un air, un duo, un trio, tels quels, bien chantés ; hors de là ils n'ont plus que de l'aversion ou de l'indifférence. Peut-être ces antipathies ne sont-elles que des préjugés et tiennent-elles surtout à ce que la faiblesse des masses d'exécution, chœurs ou orchestres, ne leur permet pas de connaître les chefs-d'œuvre placés en dehors de l'ornière circulaire qu'ils creusent depuis si longtemps. Peut-être aussi peuvent-ils suivre encore jusqu'à une certaine hauteur l'essor des hommes de génie, si ces derniers ont soin de ne pas choquer trop brusquement leurs habitudes enracinées. Le grand succès de *Guillaume Tell* à Florence viendrait à l'appui de cette opinion. *La Vestale*, même, la sublime création de Spontini, obtint il y a vingt-cinq ans, à Naples, une suite de représentations brillantes. En outre, si l'on observe le peuple dans les villes soumises à la domination autri-

chienne, on le verra se ruer sur les pas des musiques militaires pour écouter avidement ces belles harmonies allemandes, si différentes des fades cavatines dont on le gorge habituellement. Mais, en général, cependant, il est impossible de se dissimuler que le peuple italien n'apprécie de la musique que son effet matériel, ne distingue que ses formes extérieures.

De tous les peuples de l'Europe, je penche fort à le regarder comme le plus inaccessible à la partie poétique de l'art ainsi qu'à toute conception excentrique un peu élevée. La musique n'est pour les Italiens qu'un plaisir des sens, rien autre. Ils n'ont guère pour cette belle manifestation de la pensée plus de respect que pour l'art culinaire. Ils veulent des partitions dont ils puissent du premier coup, sans réflexion, sans attention même, s'assimiler la substance, comme ils feraient d'un plat de macaroni.

Nous autres Français, si petits, si mesquins en musique, nous pourrons bien, comme les Italiens, faire retentir le théâtre d'applaudissements furieux, pour un trille, une gamme chromatique de la cantatrice à la mode, pendant qu'un chœur d'action, un récitatif obligé du plus grand style passeront inaperçus ; mais au moins nous écoutons, et, si nous ne comprenons pas les idées du compositeur, ce n'est jamais notre faute. Au delà des Alpes, au contraire, on se comporte, pendant les représentations, d'une manière si humiliante pour l'art et pour les artistes, que j'aimerais autant, je l'avoue [1], être obligé de vendre du poivre et de la cannelle chez un épicier de la rue Saint-Denis que d'écrire un opéra pour des Italiens. Ajoutez à cela qu'ils sont routiniers et fanatiques comme on ne l'est plus, même à l'Académie ; que la moindre innovation imprévue dans le style mélodique,

1. J'aimerais *mieux*.

I.

dans l'harmonie, le rhythme ou l'instrumentation, les met en fureur ; au point que les dilettanti de Rome, à l'apparition du *Barbiere di Siviglia* de Rossini, si complétement italien cependant, voulurent assommer le jeune maestro, pour avoir eu l'insolence de faire autrement que Paisiello.

Mais ce qui rend tout espoir d'amélioration chimérique, ce qui peut faire considérer le sentiment musical particulier aux Italiens comme un résultat nécessaire de leur organisation, ainsi que l'ont pensé Gall et Spurzeim, c'est leur amour exclusif, pour tout ce qui est dansant, chatoyant, brillanté, gai, en dépit des passions diverses qui animent les personnages, en dépit des temps et des lieux, en un mot, en dépit du bon sens. Leur musique rit toujours [1], et quand par hasard, dominé par le drame, le compositeur se permet un instant de n'être pas absurde, vite il s'empresse de revenir au style obligé, aux roulades, aux grupetti, aux trilles, aux mesquines frivolités, mélodiques, soit dans les voix, soit dans l'orchestre, qui, succédant immédiatement à quelques accents vrais, ont l'air d'une raillerie et donnent à l'*opéra seria* toutes les allures de la parodie et de la charge.

Si je voulais citer, *les exemples fameux ne me manqueraient pas ;* mais, pour ne raisonner qu'en thèse générale et

1. Il faut en excepter une partie de celle de Bellini et de ses imitateurs dont le caractère est au contraire essentiellement désolé et l'accent gémissant ou hurlant. Ces maîtres ne reviennent au style absurde que de temps en temps et pour n'en pas laisser perdre entièrement la tradition. Je n'aurai pas non plus l'injustice de comprendre dans la catégorie des œuvres dont l'expression est fausse, plusieurs parties de la *Lucia di Lammermoor* de Donizetti. Le grand morceau d'ensemble du finale du deuxième acte et la scène de la mort d'Edgard sont d'un pathétique admirable. Je ne connais pas encore les œuvres de Verdi.

abstraction faite des hautes questions d'art, n'est-ce pas d'Italie que sont venues les formes *conventionnelles et invariables*, adoptées depuis par quelques compositeurs que Cherubini et Spontini, seuls entre tous leurs compatriotes, ont repoussées, et dont l'école allemande est restée pure ? Pouvait-il entrer dans les habitudes d'êtres bien organisés et sensibles à *l'expression musicale* d'entendre, dans un morceau d'ensemble, quatre personnages, animés de *passions entièrement opposées*, chanter successivement tous les quatre la *même phrase mélodique*, avec des paroles différentes, et employer le même chant pour dire : «O toi que j'adore... — Quelle terreur me glace... — Mon cœur bat de plaisir... — La fureur me transporte. » Supposer, comme le font certaines gens, que la musique est une langue assez vague pour que les inflexions de *la fureur* puissent convenir également à la *crainte*, à la *joie* et à *l'amour*, c'est prouver seulement qu'on est dépourvu du sens qui rend perceptibles à d'autres différents caractères de musique expressive, dont la réalité est pour ces derniers aussi incontestable que l'existence du soleil. Mais cette discussion, déjà mille fois soulevée, m'entraînerait trop loin. Pour en finir, je dirai seulement qu'après avoir étudié longuement, sans la moindre prévention, le sentiment musical de la nation italienne, je regarde la route suivie par ses compositeurs, comme une conséquence forcée des instincts du public, instincts qui existent aussi, d'une façon plus ou moins évidente, chez les compositeurs ; qui se manifestaient déjà à l'époque de Pergolèse, et qui, dans son trop fameux *Stabat*, lui firent écrire une sorte d'air de bravoure sur le verset :

> *Et mœrebat,*
> *Et tremebat,*
> *Cum videbat,*
> *Nati pœnas inclyti ;*

instincts dont se plaignaient le savant Martini, Beccaria,

Calzabigi et beaucoup d'autres esprits élevés ; instincts, dont Gluck, avec son génie herculéen et malgré le succès colossal d'*Orfeo*, n'a pu triompher ; instincts qu'entretiennent les chanteurs, et que certains compositeurs ont développés à leur tour dans le public ; instincts, enfin, qu'on ne détruira pas plus, chez les Italiens, que, chez les Français, la passion innée du vaudeville. Quant au sentiment harmonique des ultramontains, dont on parle beaucoup, je puis assurer que les récits qu'on en a faits sont au moins exagérés. J'ai entendu, il est vrai, à Tivoli et à Subiaco, des gens du peuple chantant assez purement à deux voix ; dans le midi de la France, qui n'a aucune réputation en ce genre, la chose est fort commune. A Rome, au contraire, il ne m'est pas arrivé de surprendre une intonation harmonieuse dans la bouche du peuple ; les pecorari (gardiens de troupeaux) de la plaine, ont une espèce de grognement étrange qui n'appartient à aucune échelle musicale et dont la notation, est absolument impossible. On prétend que ce chant barbare offre beaucoup d'analogie avec celui des Turcs.

C'est à Turin que, pour la première fois, j'ai entendu chanter en chœur dans les rues. Mais ces choristes en plein vent sont, pour l'ordinaire, des amateurs pourvus d'une certaine éducation développée par la fréquentation des théâtres. Sous ce rapport, Paris est aussi riche que la capitale du Piémont, car il m'est arrivé maintes fois d'entendre, au milieu de la nuit, la rue Richelieu retentir d'accords assez supportables. Je dois dire, d'ailleurs, que les choristes piémontais entremêlaient leurs harmonies de quintes successives qui, *présentées de la sorte*, sont odieuses à toute oreille exercée.

Pour les villages d'Italie dont l'église est dépourvue d'orgue, et dant les habitants n'ont pas de relations avec les grandes villes, c'est folie d'y chercher ces harmonies

tant vantées, il n'y en a pas la moindre trace. A Tivoli même, si deux jeunes gens me parurent avoir le sentiment des tierces et des sixtes en chantant de jolis couplets, le peuple réuni, quelques mois après, m'étonna par la manière burlesque dont il *criait à l'unisson* les litanies de la Vierge.

En outre, et sans vouloir faire en ce genre une réputation aux Dauphinois, que je tiens, au contraire, pour les plus innocents hommes du monde en tout ce qui se rattache à l'art musical, cependant je dois dire que chez eux la mélodie de ces mêmes litanies est douce, suppliante et triste, comme il convient à une prière adressée à la mère de Dieu, tandis qu'à Tivoli elle a l'air d'une chanson de corps de garde.

Voici l'une et l'autre; on en jugera.

Ce qui est incontestablement plus commun en Italie

que partout ailleurs, ce sont les belles voix ; les **voix** non-seulement sonores et mordantes, mais souples et agiles, qui, en facilitant la vocalisation, ont dû, aidées de cet amour naturel du public pour le clinquant dont j'ai déjà parlé, faire naître et cette manie de *fioritures* qui dénature les plus belles mélodies, et les formules de chant commodes qui font que toutes les phrases italiennes se ressemblent, et ces cadences finales sur lesquelles le chanteur peut broder à son aise, mais qui torturent bien des gens par leur insipide et opiniâtre uniformité, et cette tendance incessante au genre bouffe, qui se fait sentir dans les scènes mêmes les plus pathétiques ; et tous ces abus enfin, qui ont rendu la mélodie, l'harmonie, le mouvement, le rhythme, l'instrumentation, les modulations, le drame, la mise en scène, la poésie, le poëte et le compositeur, esclaves humiliés des chanteurs.

Et ce fut le 12 mai 1832 qu'en descendant le mont Cenis, je revis, parée de ses plus beaux atours de printemps, cette délicieuse vallée de Grésivaudan où serpente l'Isère, où j'ai passé les plus belles heures de mon enfance, où les premiers rêves passionnés sont venus m'agiter. Voilà le vieux rocher de Saint-Eynard... Voilà le gracieux réduit où brilla la *Stella montis*... là-bas, dans cette vapeur bleue, me sourit la maison de mon grand-père. Toutes ces villas, cette riche verdure,... c'est ravissant, c'est beau, il n'y a rien de pareil en Italie !... Mais mon élan de joie naïve fut brisé soudain par une douleur aiguë que je ressentis au cœur... Il m'avait semblé entendre gronder Paris dans le lointain.

XLIV

La censure papale. — Préparatifs de concerts. — Je reviens à Paris. — Le nouveau théâtre anglais. — Fétis. — Ses corrections des symphonies de Beethoven. — On me présente à miss Smithson. — Elle est ruinée. — Elle se casse la jambe. — Je l'épouse.

Une autorisation spéciale de M. Horace Vernet m'ayant permis, ainsi que je l'ai dit, de quitter Rome six mois avant l'expiration de mes deux ans d'exil, j'allai passer la première moitié de ce semestre chez mon père, avec l'intention d'employer la seconde à organiser à Paris un ou deux concerts, avant de partir pour l'Allemagne où le règlement de l'Institut m'obligeait de voyager pendant un an. Mes loisirs de la Côte-Saint-André furent employés à la copie des parties d'orchestre du monodrame écrit pendant mes vagabondages en Italie, et qu'il s'agissait maintenant de produire à Paris. J'avais fait autographier les parties de chœur de cet ouvrage à Rome où le morceau des *Ombres* fut l'occasion d'un démêlé avec la censure papale. Le texte de ce chœur, dont j'ai déjà parlé était écrit en langue *inconnue* [1], langue des

[1]. J'y ai depuis lors adapté des paroles françaises, réservant l'emploi de la langue inconnue pour le pandœmonium de la damnation de *Faust* seulement.

morts, incompréhensible pour les vivants Quand il fut question d'obtenir de la censure romaine la permission de l'imprimer, le sens des paroles chantées par les ombres embarrassa beaucoup les philologues. Quelle était cette langue et que signifiaient ces mots étranges ? On fit venir un Allemand qui déclara n'y rien comprendre, un Anglais qui ne fut pas plus heureux ; les interprètes danois, suédois, russes, espagnols, irlandais, bohêmes, y perdirent leur latin ! Grand embarras du bureau de censure ; l'imprimeur ne pouvait passer outre et la publication restait suspendue indéfiniment. Enfin un des censeurs, après des réflexions profondes, fit la découverte d'un argument dont la justesse frappa tous ses collègues. « Puisque les interprètes anglais, russes, espagnols, danois, suédois, irlandais et bohêmes ne comprennent pas ce langage mystérieux, dit-il, il est assez probable que le peuple romain ne le comprendra pas davantage. Nous pouvons donc, ce me semble, en autoriser l'impression, sans qu'il en résulte de grands dangers pour les mœurs ou pour la religion. » Et le chœur des ombres fut imprimé. Censeurs imprudents ! Si c'eût été du sanscrit !...

En arrivant à Paris, l'une de mes premières visites fut pour Cherubini. Je le trouvai excessivement affaibli et vieilli. Il me reçut avec une affectuosité que je n'avais jamais remarquée dans son caractère. Ce contraste avec ses anciens sentiments à mon égard m'émut tristement ; je me sentis désarmé. « Ah mon Dieu ! me dis-je, en retrouvant un Cherubini si différent de celui que je connaissais, le pauvre homme va mourir ! » Je ne tardai pas, on le verra plus tard, à recevoir de lui des signes de vie qui me rassurèrent complétement.

N'ayant pas trouvé libre l'appartement que j'occupais rue Richelieu avant mon départ pour Rome, une impulsion secrète me poussa à en aller chercher un en face,

dans la maison qu'avait autrefois occupée miss Smithson (rue neuve Saint-Marc, n° 1) ; et je m'y installai. Le lendemain, en rencontrant la vieille domestique qui remplissait depuis longtemps dans l'hôtel les fonctions de femme de charge : « Eh bien, lui dis-je, qu'est devenue miss Smithson? Avez-vous de ses nouvelles ? — Comment, monsieur, mais... elle est à Paris, elle logeait même ici il y a peu de jours ; elle n'est sortie qu'avant-hier de l'appartement que vous occupez maintenant, pour aller s'installer rue de Rivoli. Elle est directrice d'un théâtre anglais qui commence ses représentations la semaine prochaine. » Je demeurai muet et palpitant à la nouvelle de cet incroyable hasard et de ce concours de circonstances fatales. Je vis bien alors qu'il n'y avait plus pour moi de lutte possible. Depuis plus de deux ans, j'étais sans nouvelles de la *fair Ophelia*, je ne savais si elle était en Angleterre, ou en Écosse, ou en Amérique ; et j'arrivais d'Italie au moment même où, de retour de ses voyages dans le nord de l'Europe, elle reparaissait à Paris. Et nous avions failli nous rencontrer dans la même maison, et j'occupais un appartement qu'elle avait quitté la veille.

Un partisan de la doctrine des influences magnétiques, des affinités secrètes, des entrainements mystérieux du cœur, établirait là-dessus bien des raisonnements en faveur de son système. Je me bornai à celui-ci: Je suis venu à Paris pour faire entendre mon nouvel ouvrage (le Monodrame) ; si, avant de donner mon concert je vais au théâtre anglais, si je *la* revois, je retombe infailliblement dans le *delirium tremens,* toute liberté d'esprit m'est de nouveau enlevée, et je deviens incapable des soins et des efforts nécessaires à mon entreprise musicale. Donnons donc le concert d'abord, après quoi qu'Hamlet ou Roméo me ramènent Ophélie ou Juliette, je *la* reverrai, dussé-je en mourir. Je m'abandonne à la

fatalité qui semble me poursuivre ; je ne lutte plus

En conséquence, les noms shakespeariens eurent beau étaler chaque jour sur les murs de Paris leurs charmes terribles, je résistai à la séduction et le concert s'organisa.

Le programme se composait de ma *Symphonie fantastique* suivie de *Lelio* ou *Le retour à la vie*, monodrame qui est le complément de cette œuvre, et forme la seconde partie de l'*Épisode de la vie d'un artiste*. Le sujet du drame musical n'est autre, on le sait, que l'histoire de mon amour pour miss Smithson, de mes angoisses, de mes rêves douloureux..... Admirez maintenant la série de hasards incroyables qui va se dérouler.

Deux jours avant celui où devait avoir lieu au Conservatoire ce concert qui, dans ma pensée, était un adieu à l'art et à la vie, me trouvant dans le magasin de musique de Schlesinger, un Anglais y entra et en ressortit presque aussitôt. « Quel est cet homme, dis-je à Schlesinger ? (singulière curiosité que rien ne motivait.) — C'est M. Schutter, l'un des rédacteurs du *Galignani's Messenger.* Oh ! une idée ! dit Schlesinger en se frappant le front Donnez-moi une loge, Schutter connaît miss Smithson, je le prierai de lui porter vos billets et de l'engager à assister à votre concert. » Cette proposition me fit frémir de la tête aux pieds, mais je n'eus pas le courage de la repousser et je donnai la loge. Schlesinger courut après M. Schutter, le retrouva, lui expliqua sans doute l'intérêt exceptionnel que la présence de l'actrice célèbre pouvait donner à cette séance musicale, et Schutter promit de faire son possible pour l'y amener.

Il faut savoir que, pendant le temps que j'employais à mes répétitions, à mes préparatifs de toute espèce, la pauvre directrice du théâtre anglais s'occupait, elle, à se ruiner complétement. Elle avait compté, la naïve artiste, sur la constance de l'enthousiasme parisien, sur l'appui de la

nouvelle école littéraire, qui avait porté bien au-dessus des nues, trois ans auparavant, et Shakespeare et sa digne interprète. Mais Shakespeare n'était plus une nouveauté pour ce public frivole et mobile comme l'onde; la révolution littéraire appelée par les romantiques était accomplie; et non-seulement les chefs de cette école ne désiraient plus les apparitions du géant de la poésie dramatique, mais, sans se l'avouer, ils les redoutaient, à cause des nombreux emprunts que les uns et les autres faisaient à ses chefs-d'œuvre, avec lesquels il était, en conséquence, de leur intérêt de ne pas laisser le public se trop familiariser.

De là indifférence générale pour les représentations du théâtre anglais, recettes médiocres, qui, mises en regard des frais considérables de l'entreprise, montraient un gouffre béant où tout ce que possédait l'imprudente directrice allait nécessairement s'engloutir. Ce fut en de telles circonstances que Schutter vint proposer à miss Smithson une loge pour mon concert, et voici ce qui s'en suivit. C'est elle-même qui m'a donné ces détails longtemps après.

Schutter la trouva dans le plus profond abattement, et sa proposition fut d'abord assez mal accueillie. Elle avait bien affaire, cela se conçoit, de musique en un pareil moment! Mais la sœur de miss Smithson s'étant jointe à Schutter pour l'engager à accepter cette *distraction*, un acteur anglais qui se trouvait là ayant paru de son côté désireux de profiter de la loge, on fit avancer une voiture; moitié de gré, moitié de force, miss Smithson s'y laissa conduire, et Schutter triomphant dit au cocher: Au Conservatoire! Chemin faisant les yeux de la pauvre désolée tombèrent sur le programme du concert qu'elle n'avait pas encore regardé. Mon nom, qu'on n'avait pas prononcé devant elle, lui apprit que j'étais l'ordonnateur de la fête. Le titre de la symphonie et celui

des divers morceaux qui la composent l'étonnèrent un peu ; mais elle était fort loin néanmoins de se douter qu'elle fût l'héroïne de ce drame étrange autant que douloureux.

En entrant dans sa loge d'avant-scène, au milieu de ce peuple de musiciens, (j'avais un orchestre immense) en but aux regards empressés de toute la salle, surprise du murmure insolite des conversations dont elle semblait être l'objet, elle fut saisie d'une émotion ardente et d'une sorte de crainte instinctive dont le motif ne lui apparaissait pas clairement. Habeneck dirigeait l'exécution. Quand je vins m'asseoir pantelant derrière lui, miss Smithson qui, jusque-là, s'était demandé si le nom inscrit en tête du programme ne la trompait pas, m'aperçut et me reconnut. « C'est bien lui, se dit-elle ; pauvre jeune homme !... il m'a oubliée sans doute,... je... l'espère..... » La symphonie commence et produit un effet foudroyant. C'était alors le temps des grandes ardeurs du public, dans cette salle du Conservatoire d'où je suis exclus aujourd'hui. Ce succès, l'accent passionné de l'œuvre, ses brûlantes mélodies, ses cris d'amour, ses accès de fureur, et les vibrations violentes d'un pareil orchestre *entendu de près*, devaient produire et produisirent en effet une impression aussi profonde qu'inattendue sur son organisation nerveuse et sa poétique imagination. Alors, dans le secret de son cœur, elle se dit : « S'il m'aimait encore !... » Dans l'entr'acte qui suivit l'exécution de la symphonie, les paroles ambiguës de Schutter, celles de Schlesinger qui n'avait pu résister au désir de s'introduire dans la loge de miss Smithson, les allusions transparentes qu'ils faisaient l'un et l'autre à la cause des chagrins bien connus du jeune compositeur dont on s'occupait en ce moment, firent naître en elle un doute qui l'agitait de plus en plus. Mais, quand, dans le Monodrame, l'acteur

Bocage, qui récitait le rôle de Lélio [1] (c'est-à-dire le mien), prononça ces paroles :

« *Oh! que ne puis-je la trouver, cette Juliette, cette Ophélie que mon cœur appelle! Que ne puis-je m'enivrer de cette joie mêlée de tristesse que donne le véritable amour et un soir d'automne, bercé avec elle par le vent du nord sur quelque bruyère sauvage, m'endormir enfin dans ses bras, d'un mélancolique et dernier sommeil.* »

« Mon Dieu!... Juliette... Ophélie... Je n'en puis plus douter, pensa miss Smithson, c'est de moi qu'il s'agit... Il m'aime toujours!... » A partir de ce moment, il lui sembla, m'a-t-elle dit bien des fois, que la salle tournait; elle n'entendit plus rien et rentra chez elle comme une somnambule, sans avoir la conscience nette des réalités.

C'était le 9 décembre 1832.

Pendant que ce drame intime se déroulait dans une partie de la salle, un autre se préparait dans la partie opposée ; drame où la vanité blessée d'un critique musical devait jouer le principal rôle et faire naître en lui une haine violente, dont il m'a donné des preuves, jusqu'au moment où le sentiment de son injustice envers un artiste devenu critique et assez redoutable à son tour lui conseilla une réserve prudente. Il s'agit de M. Fétis et d'une apostrophe sanglante qui lui était clairement adressée dans un des passages du Monodrame, et qu'une indignation bien concevable m'avait dictée.

Avant mon départ pour l'Italie, au nombre des ressources que j'avais pour vivre, il faut compter la correction des épreuves de musique. L'éditeur Troupenas m'ayant, entre autres ouvrages, donné à corriger les

1. On n'exécutait pas *Lélio* dramatiquement, ainsi qu'on l'a fait plus tard en Allemagne, il faut un théâtre pour cela, mais seulement comme une composition de concerts mêlée de monologues.

partitions des symphonies de Beethoven, que M. Fétis avait été chargé de revoir avant moi, je trouvai ces chefs-d'œuvre chargés des modifications les plus insolentes portant sur la pensée même de l'auteur, et d'annotations plus outrecuidantes encore. Tout ce qui, dans l'harmonie de Beethoven, ne cadrait pas avec la théorie professée par M. Fétis, était changé avec un aplomb incroyable. A propos de la tenue de clarinette sur le mi ♭, au-dessus de l'accord de sixte $\begin{Bmatrix} \text{Si} \flat \\ \text{Fa} \\ \text{Ré} \flat \end{Bmatrix}$ dans l'andante de la symphonie en ut mineur, M. Fétis avait même écrit en marge de la partition cette observation naïve: « Ce mi ♭ est évidemment un fa : il est impossible que Beethoven ait commis une erreur aussi grossière. » En d'autres termes : Il est impossible qu'un homme tel que Beethoven ne soit pas dans ses doctrines sur l'harmonie entièrement d'accord avec M. Fétis. En conséquence M. Fétis avait mis un fa à la place de la note si caractéristique de Beethoven, détruisant ainsi l'intention évidente de cette tenue à l'aigu, qui n'arrive sur le fa que plus tard et après avoir passé par le mi naturel, produisant ainsi une petite progression chromatique ascendante et un crescendo du plus remarquable effet. Déjà irrité par d'autres corrections de la même nature qu'il est inutile de citer, je me sentis exaspéré par celle-ci. « Comment! me dis-je, on fait une édition française des plus merveilleuses compositions instrumentales que le génie humain ait jamais enfantées, et, parce que l'éditeur a eu l'idée de s'adjoindre pour auxiliaire un professeur enivré de son mérite et qui ne progresse pas plus dans le cercle étroit de ses théories que ne fait un écureuil en courant dans sa cage tournante, il faudra que ces œuvres monumentales soient châtrées, et que Beethoven subisse des *corrections* comme le moindre élève d'une classe d'harmonie! Non certes! cela ne sera pas. » J'allai donc immédiatement trouver Troupenas et je lui dis : « M. Fétis

insulte Beethoven et le bon sens. Ses corrections sont des crimes. Le mi ♭ qu'il veut ôter dans l'andante de la symphonie en ut mineur est d'un effet magique, il est célèbre dans tous les orchestres de l'Europe, le *fa* de M. Fétis est une platitude. Je vous préviens que je vais dénoncer l'infidélité de votre édition et les actes de M. Fétis à tous les musiciens de la Société des concerts et de l'Opéra, et que votre professeur sera bientôt traité comme il le mérite par ceux qui respectent le génie et méprisent la médiocrité prétentieuse. » Je n'y manquai pas. La nouvelle de ces sottes profanations courrouça les artistes parisiens et le moins furieux ne fut pas Habeneck, bien qu'il corrigeât, lui aussi, Beethoven d'une autre manière, en supprimant, à l'exécution de la même symphonie, une *reprise entière* du finale et les *parties de contre-basse* au début du scherzo. La rumeur fut telle que Troupenas fut contraint de faire disparaître les corrections, de rétablir le texte original, et que M. Fétis crut prudent de publier un gros mensonge dans sa *Revue musicale*, en *niant* que le bruit public qui l'accusait d'avoir corrigé les symphonies de Beethoven eût le moindre fondement.

Ce premier acte d'insubordination d'un élève qui, lors de ses débuts avait pourtant été encouragé par M. Fétis, parut d'autant plus impardonnable à celui-ci qu'il y voyait, avec une tendance évidente à l'hérésie musicale, un acte d'*ingratitude*.

Beaucoup de gens sont ainsi faits. De ce qu'ils ont bien voulu convenir un jour que vous n'êtes pas sans quelque valeur, vous êtes par cela seul tenu de les admirer à jamais, sans restriction, dans tout ce qu'il leur plaira de faire... ou de défaire; sous peine d'être traité d'*ingrat*. Combien de petits grimauds se sont ainsi imaginé, parce qu'ils avaient montré un enthousiasme plus ou moins réel pour mes ouvrages, que j'étais nécessairement un méchant homme quand, plus tard,

je n'ai parlé qu'avec tiédeur des plates vilenies qu'ils ont produites sous divers noms, messes ou opéras également comiques.

En partant pour l'Italie, je laissai donc derrière moi, à Paris, le premier ennemi intime acharné et actif dont je me fusse pourvu moi-même. Quant aux autres plus ou moins nombreux que je possédais déjà, je suis obligé de reconnaître que je n'avais aucun mérite à les avoir. Ils étaient nés spontanément comme naissent les animalcules infusoires dans l'eau croupie. Je m'inquiétais aussi peu de l'un que des autres. J'étais même bien plus l'ennemi de Fétis qu'il n'était le mien, et je ne pouvais, sans frémir de colère, songer à son attentat (non suivi d'effet) sur Beethoven. Je ne l'oubliai pas en composant la partie littéraire du Monodrame, et voici ce que je mis dans la bouche de Lélio, dans l'un des monologues de cet ouvrage :

« *Mais les plus cruels ennemis du génie sont ces tristes habitants du temple de la Routine, prêtres fanatiques, qui sacrifieraient à leur stupide déesse les plus sublimes idées neuves, s'il leur était donné d'en avoir jamais ; ces jeunes théoriciens de quatre-vingts ans, vivant au milieu d'un océan de préjugés et persuadés que le monde finit avec les rivages de leur île ; ces vieux libertins de tout âge, qui ordonnent à la musique de les caresser, de les divertir, n'admettant point que la chaste muse puisse avoir une plus noble mission ; et surtout ces profanateurs qui osent porter la main sur les ouvrages originaux, leur font subir d'horribles mutilations qu'ils appellent corrections et perfectionnements, pour lesquels, disent-ils il faut beaucoup de goût* [1]. *Malédiction sur eux ! Ils font à*

1. C'était un mot que j'avais recueilli de la bouche même de Fétis.

l'art un ridicule outrage! Tels sont ces vulgaires oiseaux qui peuplent nos jardins publics, se perchent avec arrogance sur les plus belles statues, et, quand ils ont sali le front de Jupiter, le bras d'Hercule ou le sein de Vénus, se pavanent fiers et satisfaits, comme s'ils venaient de pondre un œuf d'or. »

Aux derniers mots de cette tirade, l'explosion d'éclats de rire et d'applaudissements fut d'autant plus violente, que la plupart des artistes de l'orchestre et une partie des auditeurs comprirent l'allusion, et que Bocage, en prononçant *il faut beaucoup de goût*, contrefit le doucereux langage de Fétis fort agréablement. Or, Fétis, très en évidence au balcon, assistait à ce concert. Il reçut ainsi toute ma bordée à bout portant. Il est inutile de dire maintenant sa fureur et de quelle haine enragée il m'honora à partir de ce jour; le lecteur le concevra facilement.

Néanmoins l'âcre douceur que j'éprouvais d'avoir ainsi vengé Beethoven fut complétement oubliée le lendemain. J'avais obtenu de miss Smithson la permission de lui être présenté. A partir de ce jour, je n'eus plus un instant de repos; à des craintes affreuses succédaient des espoirs délirants. Ce que j'ai souffert d'anxiétés et d'agitations de toute espèce pendant cette période, qui dura plus d'un an, peut se deviner, mais non se décrire. Sa mère et sa sœur s'opposaient formellement à notre union, mes parents de leur côté n'en voulaient pas entendre parler. Mécontentement et colère des deux familles, et toutes les scènes qui naissent en pareil cas d'une semblable opposition. Sur ces entrefaites, le théâtre anglais de Paris fut obligé de fermer; miss Smithson restait sans ressources, tout ce qu'elle possédait ne suffisant point au payement des dettes que cette désastreuse entreprise lui avait fait contracter.

Un cruel accident vint bientôt après mettre le comble

à son infortune. En descendant de cabriolet à sa porte, un jour où elle venait de s'occuper d'une représentation qu'elle organisait à son bénéfice, son pied se posa à faux sur un pavé et elle se cassa la jambe. Deux passants eurent à peine le temps de l'empêcher de tomber et l'emportèrent à demi évanouie dans son appartement.

Ce malheur auquel on ne crut point en Angleterre et qui fut pris pour une comédie jouée par la directrice du théâtre anglais afin d'attendrir ses créanciers, n'était que trop réel. Il inspira au moins la plus vive sympathie aux artistes et au public de Paris. La conduite de mademoiselle Mars à cette occasion, fut admirable; elle mit sa bourse, l'influence de ses amis, tout ce dont elle pouvait disposer au service de la *poor Ophelia* qui ne possédait plus rien, et qui néanmoins, apprenant un jour par sa sœur que je lui avais apporté quelques centaines de francs, versa d'abondantes larmes et me força de reprendre cet argent en me menaçant de ne plus me revoir si je m'y refusais. Nos soins n'agissaient que bien lentement; les deux os de la jambe avaient été rompus un peu au-dessus de la cheville du pied; le temps seul pouvait amener une guérison parfaite; il était même à craindre que miss Smithson ne restât boiteuse. Pendant que la triste invalide était ainsi retenue sur son lit de douleur, je vins à bout de mener à bien la fatale représentation qui avait causé l'accident. Cette soirée, à laquelle Liszt et Chopin prirent part dans un entr'acte, produisit une somme assez forte, qui fut aussitôt appliquée au payement des dettes les plus criardes. Enfin, dans l'été de 1833, Henriette Smithson étant ruinée et à peine guérie, je l'épousai, malgré la violente opposition de sa famille et après avoir été obligé, moi, d'en venir auprès de mes parents, aux *sommations respectueuses*. Le jour de notre mariage, elle n'avait plus au monde que des dettes, et la crainte de ne pouvoir reparaître avanta-

geusement sur la scène à cause des suites de son accident; de mon côté j'avais pour tout bien trois cents francs que mon ami Gounet m'avait prêtés, et j'étais de nouveau brouillé avec mes parents...

Mais elle était à moi, je défiais tout.

XLV

Représentation à bénéfice et concert au Théâtre-Italien. — Le quatrième acte d'*Hamlet*. — *Antony*. — Défection de l'orchestre. — Je prends ma revanche. — Visite de Paganini. — Son alto. — Composition d'*Harold en Italie*. — Fautes du chef d'orchestre Girard. — Je prends le parti de toujours conduire l'exécution de mes ouvrages. — Une lettre anonyme.

Il me restait d'ailleurs une faible ressource dans ma pension de lauréat de l'Institut, qui devait durer encore un an et demi. Le ministre de l'intérieur m'avait dispensé du voyage en Allemagne imposé par le règlement de l'Académie des beaux-arts ; je commençais à avoir des partisans à Paris, et j'avais foi dans l'avenir. Pour achever de payer les dettes de ma femme, je recommençai le pénible métier de bénéficiaire, et je vins à bout, après des fatigues inouïes, d'organiser au Théâtre-Italien une représentation suivie d'un concert. Mes amis me vinrent encore en aide à cette occasion, entre autres Alexandre Dumas, qui toute sa vie a été pour moi d'une cordialité parfaite.

Le programme de la soirée se composait de la pièce d'*Antony* de Dumas, jouée par Firmin et madame Dorval, du 4ᵉ acte de l'*Hamlet* de Shakespeare, joué par

Henriette et quelques amateurs anglais que nous avions fini par trouver, et d'un concert dirigé par moi, où devaient figurer la *Symphonie fantastique*, l'ouverture des *Francs-Juges*, ma cantate de *Sardanapale*, le *Concert-Stuck* de Weber, exécuté par cet excellent et admirable Liszt, et un chœur de Weber. On voit qu'il y avait beaucoup trop de drame et de musique, et que le concert, s'il eût fini, n'eût pu être terminé qu'à une heure du matin.

Mais je dois pour l'enseignement des jeunes artistes, et quoi qu'il m'en coûte, faire le récit exact de cette malheureuse représentation.

Peu au courant des mœurs des musiciens de théâtre, j'avais fait avec le directeur de l'Opéra-Italien un marché, par lequel il s'engageait à me donner sa salle et *son orchestre*, auquel j'adjoignis un petit nombre d'artistes de l'Opéra. C'était la plus dangereuse des combinaisons. Les musiciens, obligés par leur engagement de prendre part à l'exécution des concerts, lorsqu'on en donne dans leur théâtre, considèrent ces soirées exceptionnelles comme des corvées et n'y apportent qu'ennui et mauvais vouloir. Si, en outre, on leur adjoint d'autres musiciens, alors payés quand eux ne le sont pas, leur mauvaise humeur s'en augmente, et l'artiste qui donne le concert ne tarde guère à s'en ressentir.

Étrangers aux petits tripotages des coulisses françaises, comme nous l'étions, ma femme et moi, nous avions négligé toutes les précautions qui se prennent en pareil cas pour *assurer* le succès de l'héroïne de la fête; nous n'avions pas donné un seul billet aux claqueurs. Madame Dorval, au contraire, persuadée qu'il y aurait ce soir-là pour ma femme une cabale formidable, que tout serait arrangé selon l'usage pour lui assurer un triomphe éclatant, ne manqua pas, cela se conçoit, de s'armer pour sa propre défense, en garnissant convenablement le

parterre, soit avec les billets que nous lui donnâmes, soit avec ceux que nous avions donnés à Dumas, soit avec ceux qu'elle fit acheter. Madame Dorval, admirable du reste dans le rôle d'Adèle, fut en conséquence couverte d'applaudissements et redemandée à la fin de la pièce. Quand vint ensuite le 4º acte d'*Hamlet*, fragment incompréhensible, pour des Français surtout, s'il n'est ni amené ni préparé par les actes précédents, le rôle sublime d'Ophélia, qui, peu d'années auparavant, avait produit un effet si profondément douloureux et poétique, perdit les trois quarts de son prestige ; le chef-d'œuvre parut froid.

On remarqua même avec quelle peine, l'actrice, toujours maîtresse néanmoins de son merveilleux talent, s'était relevée, en *s'appuyant avec la main* sur le plancher du théâtre, à la fin de la scène dans laquelle Ophélia s'agenouille auprès de son voile noir qu'elle prend pour le linceul de son père. Ce fut pour elle aussi une cruelle découverte. Guérie, elle ne boitait pas, mais l'assurance et la liberté de quelques-uns de ses mouvements étaient perdues. Puis, quand, après la chute de la toile, elle vit que le public, ce public dont elle était l'idole autrefois et qui, de plus, venait de décerner une ovation à madame Dorval, ne la rappelait pas... Quel affreux crève-cœur!! Toutes les femmes et tous les artistes le comprendront. Pauvre Ophélia ! ton soleil déclinait.. j'étais désolé.

Le concert commença. L'ouverture des *Francs-Juges*, très-médiocrement exécutée, fut néanmoins accueillie par deux salves d'applaudissements, qui m'étonnèrent. Le *Concert-Stuck* de Weber, joué par Liszt avec la fougue entraînante qu'il y a toujours mise, obtint un magnifique succès. Je m'oubliai même dans mon enthousiasme pour Liszt, jusqu'à l'embrasser en plein théâtre devant le public. Stupide inconvenance qui pouvait nous couvrir tous les deux de ridicule, et dont les spectateurs néanmoins eurent la bonté de ne se point moquer.

Dans l'introduction instrumentale de *Sardanapale*, mon inexpérience dans l'art de conduire l'orchestre fut cause que les seconds violons ayant manqué une entrée, tout l'orchestre se perdit et que je dus indiquer aux exécutants, comme point de ralliement, le dernier accord, en sautant tout le reste. Alexis Dupont chanta assez bien la cantate, mais le fameux incendie final, mal répété et mal rendu, produisit peu d'effet. Rien ne marchait plus ; je n'entendais que le bruit sourd des pulsations de mes artères, il me semblait m'enfoncer en terre peu à peu. De plus il se faisait tard et nous avions encore à exécuter le chœur de Weber et la *Symphonie fantastique* tout entière. Les règlements du Théâtre-Italien, dit-on, n'obligent pas les musiciens à jouer après minuit. En conséquence, mal disposés pour moi, par les raisons que l'on connaît, ils attendaient avec impatience le moment de s'échapper, quelles que dussent être les conséquences d'une aussi plate défection. Ils n'y manquèrent pas ; pendant que le chœur de Weber se chantait, ces lâches drôles, indignes de porter le nom d'artistes, disparurent tous clandestinement. Il était minuit. Les musiciens étrangers que je payais, restèrent seuls à leur poste et quand je me retournai pour commencer la symphonie je me vis entouré de cinq violons, de deux altos, de quatre basses et d'un trombone. Je ne savais quel parti prendre dans ma consternation. Le public ne faisait pas mine de vouloir s'en aller. Il en vint bientôt à s'impatienter et à réclamer l'exécution de la symphonie. Je n'avais garde de commencer. Enfin, au milieu du tumulte, une voix s'étant écriée du balcon : « La Marche au supplice ! » Je répondis : « Je ne puis faire exécuter la Marche au supplice par cinq violons !... Ce n'est pas ma faute, l'orchestre a disparu, j'espère que le public... » J'étais rouge de honte et d'indignation. L'assemblée alors se leva désappointée. Le concert en resta là, et mes ennemis ne manquèrent pas de

le tourner en ridicule en ajoutant que ma musique *faisait fuir les musiciens.*

Je ne crois pas qu'il y ait jamais eu auparavant d'exemple d'une telle action amenée par d'aussi ignobles motifs. Maudits racleurs ! Méprisables polissons ! je regrette de ne pas avoir recueilli vos noms que leur obscurité protége.

Cette triste soirée me rapporta à peu près sept mille francs ; et cette somme disparut en quelques jours dans le gouffre de la dette de ma femme, sans le combler encore ; hélas ! je n'y parvins que plusieurs années après et en nous imposant de cruelles privations.

J'aurais voulu donner à Henriette l'occasion d'une éclatante revanche ; mais Paris ne pouvait lui offrir le concours d'aucun acteur anglais, il n'y en avait plus un seul ; elle eût dû s'adresser de nouveau à des amateurs tout à fait insuffisants et ne reparaître que dans des fragments mutilés de Shakespeare. C'eût été absurde, elle venait d'en acquérir la preuve. Il fallut donc y renoncer. Je tentai, moi au moins, et sur-le-champ, de répondre aux rumeurs hostiles qui de toutes parts s'élevaient, par un succès incontestable. J'engageai, en le payant chèrement, un orchestre de premier ordre, composé de l'élite des musiciens de Paris, parmi lesquels je pouvais compter un bon nombre d'amis, ou tout au moins de juges impartiaux de mes ouvrages, et j'annonçai un concert dans la salle du Conservatoire. Je m'exposais beaucoup en faisant une pareille dépense que la recette du concert pouvait fort bien ne pas couvrir. Mais ma femme elle-même m'y encouragea et se montra dès ce moment ce qu'elle a toujours été, ennemie des demi-mesures et des petits moyens, et dès que la gloire de l'artiste ou l'intérêt de l'art sont en question, brave devant la gêne et la misère jusqu'à la témérité.

J'eus peur de compromettre l'exécution en conduisant

l'orchestre moi-même. Habeneck refusa obstinément de le diriger ; mais Girard, qui était alors fort de mes amis, consentit à accepter cette tâche et s'en acquitta bien. La *Symphonie fantastique* figurait encore dans le programme ; elle enleva d'assaut d'un bout à l'autre les applaudissements. Le succès fut complet, j'étais réhabilité. Mes musiciens (il n'y en avait pas un seul du Théâtre-Italien, cela se devine) rayonnaient de joie en quittant l'orchestre. Enfin, pour comble de bonheur, un homme quand le public fut sorti, un homme à la longue chevelure, à l'œil perçant, à la figure étrange et ravagée, un possédé du génie, un colosse parmi les géants, que je n'avais jamais vu, et dont le premier aspect me troubla profondément, m'attendit seul dans la salle, m'arrêta au passage pour me serrer la main, m'accabla d'éloges brûlants qui m'incendièrent le cœur et la tête ; *c'était Paganini!!* (22 décembre 1833.)

De ce jour-là datent mes relations avec le grand artiste qui a exercé une si heureuse influence sur ma destinée et dont la noble générosité à mon égard a donné lieu, on saura bientôt comment, à tant de méchants et absurdes commentaires.

Quelques semaines après le concert de réhabilitation dont je viens de parler, Paganini vint me voir. « J'ai un alto merveilleux, me dit-il, un instrument admirable de Stradivarius, et je voudrais en jouer en public. Mais je n'ai pas de musique *ad hoc*. Voulez-vous écrire un solo d'alto ? je n'ai confiance qu'en vous pour ce travail. — Certes, lui répondis-je, elle me flatte plus que je ne saurais dire, mais pour répondre à votre attente pour faire dans une semblable composition briller comme il convient un virtuose tel que vous, il faut jouer de l'alto ; et je n'en joue pas. Vous seul, ce me semble, pourriez résoudre le problème. — Non, non, j'insiste, dit Paganini, vous réussirez ; quant à moi, je suis trop souffrant

en ce moment pour composer, je n'y puis songer. »

J'essayai donc pour plaire à l'illustre virtuose d'écrire un solo d'alto, mais un solo combiné avec l'orchestre de manière à ne rien enlever de son action à la masse instrumentale, bien certain que Paganini, par son incomparable puissance d'exécution, saurait toujours conserver à l'alto le rôle principal. La proposition me paraissait neuve, et bientôt un plan assez heureux se développa dans ma tête et je me passionnai pour sa réalisation. Le premier morceau était à peine écrit que Paganini voulut le voir. A l'aspect des pauses que compte l'alto dans l'allegro : « Ce n'est pas cela ! s'écria-t-il, je me tais trop longtemps là dedans; il faut que je joue toujours. — Je l'avais bien dit, répondis-je. C'est un *concerto d'alto* que vous voulez, et vous seul, en ce cas, pouvez bien écrire pour vous. » Paganini ne répliqua point, il parut désappointé et me quitta sans parler davantage de mon esquisse symphonique. Quelques jours après, déjà souffrant de l'affection du larynx dont il devait mourir, il partit pour Nice, d'où il revint seulement trois ans après.

Reconnaissant alors que mon plan de composition ne pouvait lui convenir, je m'appliquai à l'exécuter dans une autre intention et sans plus m'inquiéter des moyens de faire briller l'alto principal. J'imaginai d'écrire pour l'orchestre une suite de scènes, auxquelles l'alto solo se trouverait mêlé comme un personnage plus ou moins actif conservant toujours son caractère propre ; je voulus faire de l'alto, en le plaçant au milieu des poétiques souvenirs que m'avaient laissés mes pérégrinations dans les Abruzzes, une sorte de rêveur mélancolique dans le genre du Child-Harold de Byron. De là le titre de la symphonie *Harold en Italie*. Ainsi que dans la *Symphonie fantastique* un thème principal (le premier chant de l'alto), se reproduit dans l'œuvre entière; mais avec cette

différence que le thème de la *Symphonie fantastique*, l'*idée fixe*, s'interpose obstinément comme une idée passionnée épisodique au milieu des scènes qui lui sont étrangères et leur fait diversion, tandis que le chant d'Harold se superpose aux autres chants de l'orchestre, avec lesquels il contraste par son mouvement et son caractère, sans en interrompre le développement. Malgré la complexité de son tissu harmonique, je mis aussi peu de temps à composer cette symphonie que j'en ai mis en général à écrire mes autres ouvrages; j'employai aussi un temps considérable à la retoucher. Dans la marche des Pèlerins même, que j'avais improvisée en deux heures en rêvant un soir au coin de mon feu, j'ai pendant plus de six ans introduit des modifications de détail qui, je le crois, l'ont beaucoup améliorée. Telle qu'elle était alors, elle obtint un succès complet lors de sa première exécution à mon concert du 23 novembre 1834 au Conservatoire.

Le premier morceau seul fut peu applaudi, par la faute de Girard qui conduisait l'orchestre, et qui ne put jamais parvenir à l'entraîner assez dans la coda, dont le mouvement doit s'animer du double graduellement. Sans cette animation progressive la fin de cet allegro est languissante et glaciale. Je souffris le martyre en l'entendant se traîner ainsi... La marche des Pèlerins fut redemandée. A sa deuxième exécution et vers le milieu de la seconde partie du morceau, au moment où, après une courte interruption, la sonnerie des cloches du couvent se fait entendre de nouveau, représentée par deux notes de harpe que redoublent les flûtes, les hautbois et les cors, le harpiste compta mal ses pauses et se perdit. Girard alors, au lieu de le remettre sur sa voie, comme cela m'est arrivé dix fois en pareil cas (les trois quarts des exécutants commettent à cet endroit la même faute), cria à l'orchestre: « le dernier accord ! » et l'on prit l'accord final en sautant les cinquante et quelques mesures qui le précèdent. Ce

fut un égorgement complet. Heureusement la marche avait été bien dite la première fois et le public ne se méprit point sur la cause du désastre à la seconde. Si l'accident fût arrivé tout d'abord, on n'eût pas manqué d'attribuer la cacophonie à l'auteur. Néanmoins, depuis ma défaite du Théâtre-Italien, je me méfiais tellement de mon habileté de conducteur, que je laissai longtemps encore Girard diriger mes concerts. Mais à la quatrième exécution d'*Harold*, l'ayant vu se tromper gravement à la fin de la sérénade où, si l'on n'élargit pas précisément du double le mouvement d'une partie de l'orchestre, l'autre partie ne peut pas marcher, puisque chaque mesure entière de celle-ci correspond à une demi-mesure de l'autre, reconnaissant enfin qu'il ne pouvait parvenir à entraîner l'orchestre à la fin du premier allegro, je résolus de conduire moi-même désormais, et de ne plus m'en rapporter à personne pour communiquer mes intentions aux exécutants. Je n'ai manqué qu'une seule fois jusqu'ici à la promesse que je m'étais faite à ce sujet, et l'on verra ce qui faillit en résulter.

Après la première audition de cette symphonie, un journal de musique de Paris fit un article où l'on m'accablait d'invectives et qui commençait de cette spirituelle façon : « Ha! ha! ha! — haro! haro! *Harold!* » En outre le lendemain de l'apparition de l'article, je reçus une lettre anonyme dans laquelle, après un déluge d'injures plus grossières encore, on me reprochait d'être assez *dépourvu de courage pour ne pas me brûler la cervelle.*

XLVI

M. de Gasparin me commande une messe de *Requiem*. — Les directeurs des beaux-arts. — Leurs opinions sur la musique. — Manque de foi. — La prise de Constantine. — Intrigues de Cherubini. — Boa constrictor. — On exécute mon *Requiem*. — La tabatière d'Habeneck. — On ne me paye pas. — On veut me vendre la croix. — Toutes sortes d'infamies. — Ma fureur. — Mes menaces. — On me paye.

En 1836, M. de Gasparin était ministre de l'intérieur. Il fut du petit nombre de nos hommes d'État qui s'intéressèrent à la musique, et du nombre plus restreint encore de ceux qui en eurent le sentiment. Désireux de remettre en honneur en France la musique religieuse dont on ne s'occupait plus depuis longtemps, il voulut que, sur les fonds du département des beaux-arts, une somme de trois mille francs fût allouée tous les ans à un compositeur français désigné par le ministre, pour écrire, soit une messe, soit un oratoire de grande dimension. Le ministre se chargerait, en outre, dans la pensée de M. de Gasparin, de faire exécuter aux frais du gouvernement l'œuvre nouvelle. « Je vais commencer par Berlioz, dit-il, il faut qu'il écrive une messe de *Requiem*, je suis sûr qu'il réussira. » Ces détails m'ayant été donnés par un ami du fils de M. de Gasparin que je connaissais, ma sur-

prise fut aussi grande que ma joie. Pour m'assurer de la vérité, je sollicitai une audience du ministre, qui me confirma l'exactitude des détails qu'on m'avait donnés. « Je vais quitter le ministère, ajouta-t-il, ce sera mon testament musical. Vous avez reçu l'ordonnance qui vous concerne pour le *Requiem?* — Non, monsieur, et c'est le hasard seul qui m'a fait connaître vos bonnes intentions à mon égard. — Comment cela se fait-il ? j'avais ordonné il y a huit jours qu'elle vous fût envoyée! C'est un retard occasionné par la négligence des bureaux. Je verrai cela. »

Néanmoins plusieurs jours se passèrent et l'ordonnance n'arrivait pas. Plein d'inquiétude, je m'adressai alors au fils de M. de Gasparin qui me mit au fait d'une intrigue dont je n'avais pas le moindre soupçon. M. XX..., le directeur des Beaux-Arts [1], n'approuvait point le projet du ministre relatif à la musique religieuse, et moins encore le choix qu'il avait fait de moi pour ouvrir la marche des compositeurs dans cette voie. Il savait, en outre, que M. de Gasparin, dans quelques jours, ne serait plus au ministère. Or, en retardant jusqu'à sa sortie la rédaction de son arrêté qui fondait l'institution et m'invitait à composer mon *Requiem*, rien n'était plus facile ensuite que de faire avorter son projet en dissuadant son successeur de le réaliser. C'est ce qu'avait en tête M. le directeur. Mais M. de Gasparin n'entendait pas qu'on se jouât de lui, et, en apprenant par son fils que rien n'était encore fait la veille du jour où il devait quitter le ministère, il envoya enfin à M. XX... l'ordre très-sévèrement exprimé de rédiger l'arrêté sur-le-champ et de me l'envoyer; ce qui fut fait.

Ce premier échec de M. XX... ne pouvait qu'accroître ses mauvaises dispositions à mon égard, et il les accrut en effet.

1. Il est mort depuis dix ou douze ans, mais il vaut mieux ne pas le nommer.

Cet arbitre du sort de l'art et des artistes ne daignait reconnaître une valeur réelle en musique qu'à Rossini seul. Cependant un jour, après avoir devant moi passé au fil de son appréciation dédaigneuse tous les maîtres anciens et modernes de l'Europe, à l'exception de Beethoven qu'il avait *oublié*, il se ravisa tout d'un coup en disant : « Pourtant il y en a encore un, ce me semble... c'est... comment s'appelle-t-il donc ? un Allemand dont on joue des symphonies au Conservatoire... Vous devez connaître ça, monsieur Berlioz...— Beethoven? — Oui, Beethoven. Eh bien, celui-là n'était pas sans talent. » J'ai entendu moi-même le directeur des Beaux-Arts s'exprimer ainsi. Il admettait que Beethoven *n'était pas sans talent*.

Et M. XX... n'était en cela que le représentant le plus en évidence des opinions musicales de toute la bureaucratie française de l'époque. Des centaines de connaisseurs de cette espèce occupaient toutes les avenues par lesquelles les artistes avaient à passer, et faisaient mouvoir les rouages de la machine gouvernementale avec laquelle devaient à toute force s'engrener nos institutions musicales. Aujourd'hui.

Une fois armé de mon arrêté, je me mis à l'œuvre. Le texte du *Requiem* était pour moi une proie dès longtemps convoitée, qu'on me livrait enfin, et sur laquelle je me jetai avec une sorte de fureur. Ma tête semblait prête à crever sous l'effort de ma pensée bouillonnante. Le plan d'un morceau n'était pas esquissé que celui d'un autre se présentait ; dans l'impossibilité d'écrire assez vite, j'avais adopté des signes sténographiques qui, pour le *Lacrymosa* surtout, me furent d'un grand secours. Les compositeurs connaissent le supplice et le désespoir causés par la perte du souvenir de certaines idées qu'on n'a pas eu le temps d'écrire et qui vous échappent ainsi à tout jamais.

J'ai, en conséquence, écrit cet ouvrage avec une

grande rapidité, et je n'y ai apporté que longtemps après un petit nombre de modifications. On les trouve dans la seconde édition de la partition publiée par l'éditeur Ricordi, à Milan [1].

L'arrêté ministériel stipulait que mon *Requiem* serait exécuté aux frais du gouvernement, le jour du service funèbre célébré tous les ans pour les victimes de la révolution de 1830.

Quand le mois de juillet, époque de cette cérémonie, approcha, je fis copier les parties séparées de chœur et d'orchestre de mon ouvrage, et, d'après l'avis du directeur des Beaux-Arts, commencer les répétitions. Mais presque aussitôt une lettre des bureaux du ministère vint m'apprendre que la cérémonie funèbre des morts de Juillet aurait lieu sans musique et m'enjoindre de suspendre tous mes préparatifs. Le nouveau ministre de l'intérieur n'en était pas moins redevable dès ce moment d'une somme considérable envers le copiste et les deux cents choristes qui, sur la foi des traités, avaient employé leur temps à mes répétitions. Je sollicitai inutilement pendant cinq mois le payement de ces dettes. Quant à ce qu'on me devait à moi, je n'osais même en parler tant on paraissait éloigné d'y songer. Je commençais à perdre patience quand un jour, au sortir du cabinet de M. XX... et après une discussion très-vive que j'avais eue avec lui à ce sujet, le canon des Invalides annonça

1. N'est-il pas étrange qu'à cette époque, pendant que j'écrivais ce grand ouvrage et étant marié avec miss Smithson, j'aie par deux fois fait le même rêve? J'étais dans le petit jardin de madame Gautier, à Meylan, assis au pied d'un charmant acacia-parasol; mais seul, mademoiselle Estelle n'y était pas; et je me disais : « Où est-elle? où est-elle? » Qui expliquera cela? Les marins peut-être, et les savants, qui ont étudié les mouvements de l'aiguille aimantée, et qui savent que le cœur de certains hommes en a de semblables....

la prise de Constantine. Deux heures après, je fus prié en toute hâte de retourner au ministère. M. XX... venait de trouver le moyen de se débarrasser de moi. Il le croyait du moins. Le général Damrémont, ayant péri sous les murs de Constantine, un service solennel pour lui et les soldats français morts pendant le siége allait avoir lieu dans l'église des Invalides. Cette cérémonie regardait le ministère de la guerre, et le général Bernard, qui occupait alors ce ministère, consentait à y faire exécuter mon *Requiem*. Telle fut la nouvelle inespérée que j'appris en arrivant chez M. XX...

Mais c'est ici que le drame se complique et que les incidents les plus graves vont se succéder. Je recommande aux pauvres artistes qui me liront de profiter au moins de mon expérience et de méditer sur ce qui m'arriva. Ils acquerront le triste avantage de se méfier de tout et de tous, quand ils se trouveront dans une position analogue, de ne pas ajouter plus de foi aux écrits qu'aux paroles et de se précautionner contre l'enfer et le ciel.

A peine la nouvelle de la prochaine exécution de mon *Requiem* dans une cérémonie grandiose et officielle comme celle dont il s'agissait, fut-elle apportée à Cherubini, qu'elle lui donna la fièvre. Il était depuis longtemps d'usage qu'on fît exécuter l'une de ses messes funèbres (car il en a fait deux), en pareil cas. Une telle atteinte portée à ce qu'il regardait comme ses droits, à sa dignité, à sa juste illustration, à sa valeur incontestable, en faveur d'un jeune homme à peine au début de sa carrière et qui passait pour avoir introduit l'hérésie dans l'école, l'irrita profondément. Tous ses amis et élèves, Halévy en tête, partageant son dépit, se mirent en course pour conjurer l'orage et le diriger sur moi ; c'est-à-dire pour obtenir qu'on dépossédât le jeune homme au profit du vieillard. Je me trouvai même un soir au bureau du *Journal des Débats*, à la rédaction duquel j'étais

attaché depuis peu et dont le directeur, M. Bertin, me témoignait la plus active bienveillance, lorsque Halévy s'y présenta. Je devinai du premier coup l'objet de sa visite. Il venait recourir à la puissante influence de M. Bertin pour aider à la réalisation des projets de Cherubini. Cependant un peu déconcerté de me trouver là, et plus encore par l'air froid avec lequel M. Bertin et son fils Armand l'accueillirent, il changea instantanément la direction de ses batteries. Halévy ayant suivi M. Bertin le père dans la chambre voisine, dont la porte resta ouverte, je l'entendis dire « que Cherubini était extraordinairement affecté au point d'en être malade au lit ; qu'il venait, lui Halévy, prier M. Bertin d'user de son pouvoir pour faire obtenir à titre de consolation la croix de commandeur de la Légion d'honneur à l'illustre maître. » La voix sévère de M. Bertin l'interrompit alors par ces paroles : « Oui, mon cher Halévy, nous ferons ce que vous voudrez pour qu'on accorde à Cherubini une distinction bien méritée. Mais s'il s'agit du *Requiem*, si l'on propose quelque transaction à Berlioz au sujet du sien, et s'il a la faiblesse de céder d'un cheveu, *je ne lui reparlerai de ma vie.* » Halévy dut se retirer un peu plus que confus avec cette réponse.

Ainsi le bon Cherubini qui avait voulu déjà me faire avaler tant de couleuvres, dut se résigner à recevoir de ma main un boa constrictor qu'il ne digéra jamais.

Maintenant autre intrigue, plus habilement ourdie et dont je n'ose sonder la noire profondeur. Je n'incrimine personne, je raconte les faits brutalement, sans le moindre commentaire, mais avec la plus scrupuleuse exactitude.

Le général Bernard m'ayant annoncé lui-même que mon *Requiem* allait être exécuté, à des conditions que je dirai tout à l'heure, j'allais commencer mes répétitions, quand M. XX... me fit appeler. « Vous savez, me dit-il,

que Habeneck a été chargé de diriger les grandes fêtes musicales officielles. (Allons ! bon ! pensai-je, autre tuile qui me tombe sur la tête !) Vous êtes maintenant dans l'habitude de conduire vous-même l'exécution de vos ouvrages, il est vrai, mais Habeneck est un vieillard (encore un), et je sais qu'il éprouvera une peine très-vive de ne pas présider à celle de votre *Requiem*. En quels termes êtes-vous avec lui ? — En quels termes ? nous sommes brouillés sans que je sache pourquoi. Depuis trois ans, il a cessé de me parler ; j'ignore ses motifs, et n'ai pas, il est vrai, daigné m'en informer. Il a commencé par refuser durement de diriger un de mes concerts. Sa conduite à mon égard est aussi inexplicable qu'incivile. Cependant, comme je vois bien qu'il désire cette fois figurer à la cérémonie du maréchal Damrémont et que cela paraît vous être agréable, je consens à lui céder le bâton, en me réservant toutefois de diriger moi-même une répétition. — Qu'à cela ne tienne, répondit M. XX., je vais l'avertir. »

Nos répétitions partielles et générales se firent en effet avec beaucoup de soin. Habeneck me parla comme si nos relations n'eussent jamais été interrompues, et l'ouvrage parut devoir bien marcher.

Le jour de son exécution, dans l'église des Invalides, devant les princes, les ministres, les pairs, les députés, toute la presse française, les correspondants des presses étrangères et une foule immense, j'étais nécessairement tenu d'avoir un grand succès ; un effet médiocre m'eût été fatal, à plus forte raison un mauvais effet m'eût-il anéanti.

Or, écoutez bien ceci.

Mes exécutants étaient divisés en plusieurs groupes assez distants les uns des autres, et il faut qu'il en soit ainsi pour les quatre orchestres d'instruments de cuivre que j'ai employés dans le *Tuba mirum*, et qui doivent oc-

cuper chacun un angle de la grande masse vocale et instrumentale. Au moment, de leur entrée, au début du *Tuba mirum* qui s'enchaîne sans interruption avec le *Dies iræ*, le mouvement s'élargit du double ; tous les instruments de cuivre éclatent d'abord à la fois dans le nouveau mouvement, puis s'interpellent et se répondent à distance, par des entrées successives, échafaudées à la tierce supérieure les unes des autres. Il est donc de la plus haute importance de clairement indiquer les quatre temps de la grande mesure à l'instant où elle intervient. Sans quoi ce terrible cataclysme musical, préparé de si longue main, où des moyens exceptionnnels et formidables sont employés dans des proportions et des combinaisons que nul n'avait tentées alors et n'a essayées depuis, ce tableau musical du jugement dernier, qui restera, je l'espère, comme quelque chose de grand dans notre art, peut ne produire qu'une immense et effroyable cacophonie.

Par suite de ma méfiance habituelle, j'étais resté derrière Habeneck et, lui tournant le dos, je surveillais le groupe des timbaliers, qu'il ne pouvait pas voir, le moment approchant où ils allaient prendre part à la mêlée générale. Il y a peut-être mille mesures dans mon *Requiem*. Précisément sur celle dont je viens de parler celle où le mouvement s'élargit, celle où les instruments de cuivre lancent leur terrible fanfare, sur la mesure *unique* enfin dans laquelle l'action du chef d'orchestre est absolument indispensable, Habeneck *baisse son bâton, tire tranquillement sa tabatière et se met à prendre une prise de tabac.* J'avais toujours l'œil de son côté ; à l'instant je pivote rapidement sur un talon, et m'élançant devant lui, j'étends mon bras et je marque les quatre grands temps du nouveau mouvement. Les orchestres me suivent, tout part en ordre, je conduis le morceau jusqu'à la fin, et l'effet que j'avais rêvé est produit. Quand, aux derniers mots du chœur, Habeneck vit le *Tuba mirum*

sauvé : « Quelle sueur froide j'ai eue, me dit-il, sans vous nous étions perdus ! — Oui, je le sais bien, répondis-je en le regardant fixement. » Je n'ajoutai pas un mot... L'a-t-il fait exprès ?... Serait-il possible que cet homme, d'accord avec M. XX..., qui me détestait, et les amis de Cherubini, ait osé méditer et tenter de commettre une basse scélératesse ?... Je n'y veux pas songer... Mais je n'en doute pas. Dieu me pardonne si je lui fais injure.

Le succès du *Requiem* fut complet, en dépit de toutes les conspirations, lâches ou atroces, officieuses et officielles, qui avaient voulu s'y opposer.

Je parlais tout à l'heure des conditions auxquelles M. le ministre de la guerre avait consenti à le faire exécuter. Les voici : « Je donnerai, m'avait dit l'honorable général Bernard, dix mille francs pour l'exécution de votre ouvrage, mais cette somme ne vous sera remise que sur la présentation d'une lettre de mon collègue le ministre de l'intérieur, par laquelle il s'engagera à vous payer d'abord ce qui vous est dû pour la composition du *Requiem* d'après l'arrêté de M. de Gasparin, et ensuite ce qui est dû aux choristes pour les répétitions qu'ils firent au mois de juillet dernier, et au copiste. »

Le ministre de l'intérieur s'était engagé verbalement envers le général Bernard à acquitter cette triple dette. Sa lettre était déjà rédigée, il n'y manquait que sa signature. Pour l'obtenir, je restai dans son antichambre, avec l'un de ses secrétaires armé de la lettre et d'une plume, depuis dix heures du matin jusqu'à quatre heures du soir. A quatre heures seulement, le ministre sortit et le secrétaire l'accrochant au passage, lui fit apposer sur la lettre sa tant précieuse signature. Sans perdre une minute, je courus chez le général Bernard qui, après avoir lu avec attention l'écrit de son collègue, me fit remettre les dix mille francs.

J'appliquai cette somme tout entière à payer mes exécutants ; je donnai trois cents francs à Duprez, qui avait chanté le solo du *Sanctus*, et trois cents autres francs à Habeneck, l'incomparable priseur, qui avait usé si à propos de sa tabatière. Il ne me resta absolument rien. J'imaginais que j'allais être enfin payé par le ministre de l'intérieur, qui se trouvait doublement obligé d'acquitter cette dette par l'arrêté de son prédécesseur, et par l'engagement qu'il venait de contracter personnellement envers le ministre de la guerre. *Sancta simplicitas!* comme dit Méphistophélès ; un mois, deux mois, trois mois, quatre mois, huit mois se passèrent sans qu'il me fût possible d'obtenir un sou. A force de sollicitations, de recommandations des amis du ministre, de courses, de réclamations écrites et verbales, les répétitions des choristes et les frais de copie furent enfin payés. J'étais ainsi débarrassé de l'intolérable persécution que me faisaient subir depuis si longtemps tant de gens fatigués d'attendre leur dû, et peut-être préoccupés à mon égard de soupçons dont l'idée seule me fait encore monter au front la rougeur de l'indignation.

Mais moi, l'auteur du *Requiem*, supposer que j'attachasse du prix au vil métal ! fi donc ! c'eût été me calomnier ! Conséquemment on se gardait bien de me payer. Je pris la liberté grande, néanmoins, de réclamer dans son entier l'accomplissement des promesses ministérielles. J'avais un impérieux besoin d'argent. Je dus me résigner de nouveau à faire le siége du cabinet du directeur des Beaux-Arts ; plusieurs semaines se passèrent encore en sollicitations inutiles. Ma colère augmentait, j'en maigrissais, j'en perdais le sommeil. Enfin, un matin j'arrive au ministère, bleu, pâle de fureur, résolu à faire un esclandre, résolu à tout. En entrant chez M. XX : « Ah çà, lui dis-je, il paraît que décidément on ne veut pas me payer ! — Mon cher Berlioz, répond le directeur, vous

savez que ce n'est pas ma faute. J'ai pris tous les renseignements, j'ai fait de sévères investigations. Les fonds qui vous étaient destinés ont disparu, on leur a donné une autre destination. Je ne sais dans quel bureau cela s'est fait. Ah! si de pareilles choses se passaient dans le mien!... — Comment! les fonds destinés aux beaux-arts peuvent donc être employés hors de votre département sans que vous le sachiez?... votre budget est donc à la disposition du premier venu?... mais peu m'importe! je n'ai point à m'occuper de pareilles questions. Un *Requiem* m'a été commandé par le ministre de l'intérieur au prix convenu de trois mille francs, il me faut mes trois mille francs. — Mon Dieu, prenez encore un peu de patience. On avisera. D'ailleurs il est question de vous pour la croix. — Je me f... de votre croix! donnez-moi mon argent. — Mais... — Il n'y a pas de *mais*, criai-je, en renversant un fauteuil, je vous accorde jusqu'à demain à midi, et si à midi précis je n'ai pas reçu la somme, je vous fais à vous et au ministre un scandale comme jamais on n'en a vu! Et vous savez que j'ai les moyens de le faire, ce scandale. » Là-dessus M. XX bouleversé, oubliant son chapeau, se précipite par l'escalier qui conduisait chez le ministre, et je le poursuis en criant : « Dites-lui bien que je serais honteux de traiter mon bottier comme il me traite, et que sa conduite à mon égard acquerra bientôt une rare célébrité [1]. »

Cette fois, j'avais découvert le défaut de la cuirasse du ministre. M. XX, dix minutes après, revint avec un bon de trois mille francs sur la caisse des beaux-arts. On avait trouvé de l'argent... Voilà comment les artistes doivent quelquefois se faire rendre justice à Paris. Il y a encore d'autres moyens plus violents que je les engage à ne pas négliger...

1. Et pourtant c'était un excellent homme plein de bonnes intentions.

Plus tard l'excellent M. de Gasparin, ayant ressaisi le portefeuille de l'intérieur, sembla vouloir me dédommager des insupportables dénis de justice que j'avais endurés à propos du *Requiem*, en me faisant donner cette fameuse croix de la Légion d'honneur que l'on m'avait en quelque sorte voulu vendre trois mille francs, et dont, alors qu'on me l'offrait ainsi, je n'aurais pas donné trente sous. Cette distinction banale me fut accordée en même temps qu'au grand Duponchel, alors directeur de l'Opéra, et à Bordogui le plus maître de chant des maîtres de chant de l'époque.

Quand ensuite le *Requiem* fut gravé, je le dédiai à M. de Gasparin, d'autant plus naturellement qu'il n'était plus au pouvoir.

Ce qui rend piquante au plus haut degré la conduite du ministre de l'intérieur à mon égard dans cette affaire, c'est qu'après l'exécution du *Requiem*, quand, ayant payé les musiciens, les choristes, les charpentiers qui avaient construit l'estrade de l'orchestre, Habeneck et Duprez et tout le monde, j'en étais encore au début de mes sollicitations pour obtenir mes trois mille francs, certains journaux de l'opposition me désignant comme un des favoris du pouvoir, comme un des vers à soie vivant sur les feuilles du budget, imprimaient sérieusement qu'on venait de me donner pour le *Requiem* trente mille francs.

Ils ajoutaient seulement un zéro à la somme que je n'avais pas reçue. C'est ainsi qu'on écrit l'histoire.

XLVII

Exécution du *Lacrymosa* de mon *Requiem* à Lille. — Petite couleuvre pour Cherubini. — Joli tour qu'il me joue. — Venimeux aspic que je lui fais avaler. — Je suis attaché à la rédaction du *Journal des Débats*. — Tourments que me cause l'exercice de mes fonctions de critique.

Quelques années après la cérémonie dont je viens de raconter les péripéties, la ville de Lille ayant organisé son premier festival, Habeneck fut engagé pour en diriger la partie musicale. Par un de ces caprices bienveillants qui étaient assez fréquents chez lui, malgré tout, et peut-être pour me faire oublier, s'il était possible, sa fameuse prise de tabac, il eut l'idée de proposer au comité du festival, entre autres fragments pour le concert, le *Lacrymosa* de mon *Requiem*. On avait placé également dans ce programme le *Credo* d'une messe solennelle de Cherubini. Habeneck fit répéter mon morceau avec un soin extraordinaire et l'exécution, à ce qu'il paraît, ne laissa rien à désirer. L'effet aussi en fut, dit-on, très-grand, et le *Lacrymosa*, malgré ses énormes dimensions, fut redemandé à grands cris par le public. Il y eut des auditeurs impressionnés jusqu'aux larmes. Le comité lillois ne m'ayant pas fait l'honneur de m'inviter, j'étais resté

à Paris. Mais après le concert, Habeneck, plein de joie d'avoir obtenu un si beau résultat avec une œuvre si difficile, m'écrivit une courte lettre ainsi conçue ou à peu près :

« Mon cher Berlioz,

» Je ne puis résister au plaisir de vous annoncer que votre *Lacrymosa* parfaitement exécuté a produit un effet immense.

» Tout à vous,

» HABENECK. »

La lettre fut publiée à Paris par la *Gazette musicale*. A son retour Habeneck alla voir Cherubini et l'assurer que son *Credo* avait été très-bien rendu. « Oui ! répliqua Cherubini d'un ton sec, mais vous ne m'avez pas écrit à moi [1] ! »

Petite couleuvre innocente, qui lui venait encore à propos de ce diable de *Requiem* et dont il me fit très-plaisamment avaler la sœur jumelle dans la circonstance suivante.

Une place de professeur d'harmonie étant devenue vacante au Conservatoire, un de mes amis m'engagea à me mettre sur les rangs pour l'obtenir. Sans me bercer d'un espoir de succès, j'écrivis néanmoins à ce sujet à notre bon directeur Cherubini ; au reçu de ma lettre, il me fit appeler :

« — Vous vous présentez pour la classe d'harmonie ?... me dit-il de son air le plus aimable et de la voix la plus douce qu'il put trouver. — Oui, monsieur. — Ah ! c'est qué... vous l'aurez cette classe... votre réputation maintenant... vos relations... — Tant mieux, monsieur, je l'ai demandée pour l'avoir. — Oui, mais... mais c'est qué ça

1. Je le lui avais bien dit qu'il *sourcit...* un nom quelque jour.

mé tracasse... C'est qué zé voudrais la donner à oun autre. — En ce cas, monsieur, je vais retirer ma demande. — Non, non, zé né veux pas, parcé qué, voyez-vous, l'on dirait qué c'est moi qué zé souis la cause que vous vous êtes retiré. — Alors je reste sur les rangs. — Mais qué zé vous dis qué vous l'aurez, la place, si vous persistez et... zé né vous la destinais pas. — Pourtant comment faire? — Vous savez qu'il faut... il faut... il faut être pianiste pour enseigner l'harmonie au Conservatoire, vous le savez mon ser. — Il faut être pianiste? Ah! j'étais loin de m'en douter. Eh bien, voilà une excellente raison. Je vais vous écrire que n'étant pas pianiste je ne puis pas aspirer à professer l'harmonie au Conservatoire, et que je retire ma demande. — Oui, mon ser. Mais, mais, mais, zé né souis pas la cause de votre... — Non, monsieur, loin de là; je dois tout naturellement me retirer, ayant eu la bêtise d'oublier qu'il faut être pianiste pour enseigner l'harmonie. — Oui, mon ser. Allons, embrassez-moi. Vous savez comme zé vous aime. — Oh! oui, monsieur, je le sais. » Et il m'embrasse en effet, avec une tendresse vraiment paternelle. Je m'en vais, je lui adresse mon désistement et, huit jours après, il fait donner la place à un nommé Bienaimé qui ne joue pas plus du piano que moi.

Voilà ce qui s'appelle un tour bien exécuté! Et j'en ai ri le premier de bon cœur.

Le lecteur doit admirer ma réserve pour n'avoir pas répondu à Cherubini: « Vous ne pourriez donc vous même, monsieur, enseigner l'harmonie? » Car le grand maître, lui non plus, n'était pas du tout pianiste.

J'ai le regret d'avoir bientôt après, et très-involontairement, blessé mon illustre *ami* de la façon la plus cruelle. J'assistais, au parterre de l'Opéra, à la première représentation de son ouvrage, *Ali Baba*. Cette partition, tout le monde en convint alors, est l'une des plus pâles et des

plus vides de Cherubini. Vers la fin du premier acte, fatigué de ne rien entendre de saillant, je ne pus m'empêcher de dire assez haut pour être entendu de mes voisins : « Je donne vingt francs pour une idée ! » Au milieu du second acte, toujours trompé par le même mirage musical, je continue mon enchère en disant : « Je donne quarante francs pour une idée ! » Le finale commence : « Je donne quatre-vingts francs pour une idée ! » Le finale achevé, je me lève en jetant ces derniers mots : « Ah ! ma foi, je ne suis pas assez riche. Je renonce ! » et je m'en vais.

Deux ou trois jeunes gens, assis auprès de moi sur la même banquette, me regardaient d'un œil indigné. C'étaient des élèves du Conservatoire qu'on avait placés là pour admirer *utilement* leur directeur. Ils ne manquèrent point, je l'ai su plus tard, d'aller le lendemain lui raconter mon insolente mise à prix et mon découragement plus insolent encore. Cherubini en fut d'autant plus outragé qu'après m'avoir dit : « Vous savez comme zé vous aime, » il dut sans doute me trouver, selon l'usage, horriblement *ingrat*. Cette fois il ne s'agissait plus de couleuvres, j'en conviens, mais d'un de ces venimeux aspics dont les morsures sont si cruelles pour l'amour-propre. Il m'était échappé.

Je crois devoir dire maintenant de quelle façon je fus attaché à la rédaction du *Journal des Débats*. J'avais depuis mon retour d'Italie, publié d'assez nombreux articles dans la *Revue européenne*, dans l'*Europe littéraire*, dans le *Monde dramatique* (recueils dont l'existence a été de courte durée), dans la *Gazette musicale*, dans le *Correspondant* et dans quelques autres feuilles aujourd'hui oubliées. Mais ces livers travaux de peu d'étendue, de peu d'importance, me rapportaient aussi fort peu, et l'état de gêne dans lequel je vivais n'en était que bien faiblement amélioré.

Un jour, ne sachant à quel saint me vouer, j'écrivis pour gagner quelques francs un sorte de nouvelle intitulée *Rubini à Calais,* qui parut dans la *Gazette musicale.* J'étais profondément triste en l'écrivant, mais la nouvelle n'en fut pas moins d'une gaieté folle ; ce contraste, on le sait, se produit fréquemment. Quelques jours après sa publication, le *Journal des Débats* la reproduisit, en la faisant précéder de quelques lignes du rédacteur en chef, pleines de bienveillance pour l'auteur. J'allai aussitôt remercier M. Bertin, qui me proposa de rédiger le feuilleton musical du *Journal des Débats.* Ce trône de critique tant envié était devenu vacant par la retraite de Castil-Blaze. Je ne l'occupai pas d'abord tout entier. J'eus seulement à faire pendant quelque temps la critique des concerts et des compositions nouvelles. Plus tard quand celle des théâtres lyriques me fut dévolue, le Théâtre-Italien resta sous la protection de M. Deléclus où il est encore aujourd'hui, et J. Janin conserva ses droits du seigneur sur les ballets de l'Opéra. J'abandonnai alors mon feuilleton du *Correspondant,* et bornai mes travaux de critique à ceux que le *Journal des Débats* et la *Gazette musicale* voulaient bien accueillir. J'ai même à peu près renoncé aujourd'hui à ma part de rédaction dans ce recueil hebdomadaire, malgré les conditions avantageuses qui m'y ont été faites, et je n'écris dans le *Journal des Débats* que si le mouvement de notre monde musical m'y oblige absolument[1].

Telle est mon aversion pour tout travail de cette nature. Je ne puis entendre annoncer une première représentation à l'un de nos théâtres lyriques sans éprouver un malaise qui augmente jusqu'à ce que mon feuilleton soit terminé.

1. On m'y donne cent francs par feuilleton, à peu près quatorze cents francs par an.

Cette tâche toujours renaissante empoisonne ma vie. Et cependant, indépendamment des ressources pécuniaires qu'elle me donne et dont je ne puis me passer, je me vois presque dans l'impossibilité de l'abandonner, sous peine de rester désarmé en présence des haines furieuses et presque innombrables qu'elle m'a suscitées. Car la presse, sous un certain rapport, est plus précieuse que la lance d'Achille; non-seulement elle guérit parfois les blessures qu'elle a faites, mais encore elle sert de bouclier à celui qui s'en sert. Pourtant à quels misérables ménagements ne suis-je pas contraint !... que de circonlocutions pour éviter l'expression de la vérité ! que de concessions faites aux relations sociales et même à l'opinion publique! que de rage contenue! que de honte bue! Et l'on me trouve emporté, méchant, méprisant! Hé! malotrus qui me traitez ainsi, si je disais le fond de ma pensée, vous verriez que le lit d'orties sur lequel vous prétendez être étendus par moi, n'est qu'un lit de roses, en comparaison du gril où je vous rôtirais!...

Je dois au moins me rendre la justice de dire que jamais, pour quelque considération que ce soit, il ne m'est arrivé de refuser l'expression la plus libre de l'estime, de l'admiration ou de l'enthousiasme aux œuvres et aux hommes qui m'inspiraient l'un ou l'autre de ces sentiments. J'ai loué avec chaleur des gens qui m'avaient fait beaucoup de mal et avec lesquels j'avais cessé toute relation. La seule compensation même que m'offre la presse pour tant de tourments, c'est la portée qu'elle donne à mes élans de cœur, vers le grand, le vrai et le beau, où qu'ils se trouvent. Il me paraît doux de louer un ennemi de mérite; c'est d'ailleurs un devoir d'honnête homme qu'on est fier de remplir; tandis que chaque mot mensonger, écrit en faveur d'un ami sans talent, me cause des douleurs navrantes. Dans les deux cas, néanmoins, tous les critiques le savent, l'homme qui vous hait, furieux

du mérite que vous paraissez acquérir en lui rendant ainsi publiquement et chaleureusement justice, vous en exècre davantage, et l'homme qui vous aime, toujours peu satisfait des pénibles éloges que vous lui accordez, vous en aime moins.

N'oublions pas le mal que vous font au cœur, quand on a comme moi le malheur d'être artiste et critique à la fois, l'obligation de s'occuper d'une façon quelconque de mille niaiseries lilliputiennes, et surtout les flagorneries, les lâchetés, les rampements des gens qui ont ou auront besoin de vous. Je m'amuse souvent à suivre le travail souterrain de certains individus creusant un tunnel de vingt lieues de long pour arriver à ce qu'ils appellent un *bon* feuilleton, sur un ouvrage qu'ils ont l'intention de faire. Rien n'est risible comme leurs laborieux coups de pioche, si ce n'est la patience avec laquelle ils déblayent la galerie et construisent la voûte; jusqu'au moment où le critique, impatienté de ce travail de taupe, ouvre tout à coup une voie d'eau qui noie la mine et quelquefois le mineur.

Aussi n'attaché-je guère de prix, lorsqu'il s'agit de l'appréciation de mes œuvres, qu'à l'opinion des gens placés en dehors de l'influence du feuilleton. Parmi les musiciens, les seuls dont le suffrage me flatte sont les exécutants de l'orchestre et du chœur, parce que le talent individuel de ceux-là étant rarement appelé à subir l'examen du critique, je sais qu'ils n'ont aucune raison pour lui faire la cour. Au reste les éloges qui me sont ainsi extraits de temps en temps doivent peu flatter ceux qui les reçoivent. La violence que je me fais pour louer certains ouvrages, est telle, que la vérité suinte à travers mes lignes, comme dans les efforts extraordinaires de la presse hydraulique, l'eau suinte à travers le fer de l'instrument.

De Balzac, en vingt endroits de son admirable *Comédie*

humaine, a dit de bien excellentes choses sur la critique contemporaine : mais en relevant les erreurs et les torts de ceux qui l'exercent, il n'a pas assez fait ressortir, ce me semble, le mérite de ceux qui restent honorables, ni apprécier leurs secrètes douleurs. Dans son livre même intitulé : *La Monographie de la Presse*, malgré la collaboration de son ami Laurent-Jan (qui est aussi le mien et dont l'esprit est l'un des plus pénétrants que je connaisse) de Balzac n'a pas éclairé toutes les facettes de la question. Laurent-Jan a écrit dans plusieurs journaux, mais sans suite, en fantaisiste plutôt qu'en critique, et pas plus que de Balzac, il n'a pu tout savoir, ni tout voir.

.

Un jour M. Armand Bertin, qui se préoccupait de la gêne dans laquelle je vivais, m'aborda avec ces mots qui me causèrent une joie d'autant plus grande qu'elle était plus inattendue :

« Mon cher ami, votre position est faite maintenant. J'ai parlé de vous au ministre de l'intérieur et il a décidé qu'on vous donnerait, en dépit de l'opposition de Cherubini, une place de professeur de composition au Conservatoire, avec quinze cents francs d'appointements et, de plus, une pension de quatre mille cinq cents francs sur les fonds de son ministère, destinés à l'encouragement des beaux-arts. Avec ces six mille francs par an, vous serez à l'abri de toute inquiétude et vous pourrez ainsi vous livrer librement à la composition. »

Le lendemain soir, me trouvant dans les coulisses de l'Opéra, M. XX. dont on connaît les dispositions pour moi et qui était encore alors chef de la division des beaux-arts au ministère, m'aperçut, vint à ma rencontre avec empressement et me répéta à peu près dans les mêmes termes ce que m'avait dit M. Armand Bertin. Je le chargeai de témoigner au ministre ma vive gratitude en

lui offrant à lui-même mes remercîments. CETTE PROMESSE FAITE SPONTANÉMENT A UN HOMME QUI NE DEMANDAIT RIEN, NE FUT PAS MIEUX TENUE QUE TANT D'AUTRES ET A PARTIR DE CE MOMENT, IL N'EN A PLUS ÉTÉ QUESTION.

XLVIII

L'*Esmeralda* de mademoiselle Bertin. — Répétitions de mon opéra de *Benvenuto Cellini*. — Sa chute éclatante. — L'ouverture du *Carnaval romain*. — Habeneck. — Duprez. — Ernest Legouvé.

J'obtins ensuite pour tout bien, et malgré Cherubini toujours, la place de bibliothécaire du Conservatoire, que j'ai encore, et dont les appointements sont de cent dix-huit francs par mois. Mais plus tard, pendant que j'étais en Angleterre, la république ayant été proclamée en France, plusieurs dignes patriotes à qui cette place convenait, jugèrent à propos de la demander, en protestant qu'il ne fallait pas la laisser à un homme qui faisait comme moi de si longues absences. A mon retour de Londres, j'appris donc que j'allais être destitué. Heureusement Victor Hugo, alors représentant du peuple, jouissait à la Chambre d'une certaine autorité, malgré son génie; il intervint et me fit conserver ma modeste place.

Ce fut à peu près vers le même temps que celle de directeur des Beaux-Arts fut occupée par M. Charles Blanc, honnête et savant ami des arts, frère du célèbre socialiste; en plusieurs occasions il me rendit service avec un chaleureux empressement. Je ne l'oublierai pas.

Voici un exemple des haines impitoyables toujours éveillées autour des hommes de la presse politique ou littéraire ; haines dont ils sont sûrs de ressentir les atteintes dès qu'il leur arrive d'y donner prise même indirectement.

Mademoiselle Louise Bertin, fille du directeur-fondateur du *Journal des Débats*, et sœur de son rédacteur en chef cultive à la fois les lettres et la musique avec un succès remarquable. Mademoiselle Bertin est l'une des têtes de femmes les plus fortes de notre temps. Son talent musical, selon moi, est plutôt un talent de raisonnement que de sentiment, mais il est réel cependant, et malgré une sorte d'indécision qu'on remarque en général dans le style de son opéra d'*Esmeralda* et les formes de sa mélodie quelquefois un peu enfantines, cet ouvrage, dont Victor Hugo a écrit le poëme, contient certes des parties fort belles et d'un grand intérêt. Mademoiselle Bertin ne pouvant suivre ni diriger elle-même au théâtre les études de sa partition, son père me chargea de ce soin et m'indemnisa très-généreusement du temps que je dus consacrer à cette tâche. Les rôles principaux : Phœbus, Frollo, Esmeralda et Quasimodo, étaient remplis par Nourrit, Levasseur, mademoiselle Falcon et Massol, c'est-à-dire parce qu'il y avait de mieux alors en chanteurs-acteurs à l'Opéra.

Plusieurs morceaux, entre autres, le grand duo entre le Prêtre et la Bohémienne, au second acte, une romance, et l'air si caractéristique de Quasimodo, furent couverts d'applaudissements à la répétition générale. Néanmoins, cette œuvre d'une femme qui n'a jamais écrit une ligne de critique sur qui que ce soit, qui n'a jamais attaqué ni mal loué personne, et dont le seul tort était d'appartenir à la famille des directeurs d'un journal puissant, dont un certain public détestait alors la tendance politique cette œuvre politique, cette œuvre de

beaucoup supérieure à tant de productions que nous voyons journellement réussir ou du moins être acceptées, tomba avec un fracas épouvantable. Des sifflets, des cris, des huées, dont on n'avait encore jamais vu d'exemple, l'accueillirent à l'Opéra. On fut même obligé à la seconde épreuve, de baisser la toile au milieu d'un acte et la représentation ne put en être terminée.

L'air de Quasimodo, connu sous le nom d'*air des cloches*, fut néanmoins applaudi et redemandé par toute la salle, et comme on n'en pouvait ni anéantir ni contester l'effet, quelques auditeurs plus enragés que les autres contre la famille Bertin, s'écriaient sans vergogne : « Ce n'est pas de mademoiselle Bertin ! C'est de Berlioz !.. » et le bruit que j'avais écrit ce morceau de musique imitative de la partition d'*Esmeralda* fut activement propagé par ces gens-là. J'y suis pourtant complétement étranger, comme à tout le reste de la partition, et je jure sur l'honneur que je n'en ai pas écrit une note. Mais la fureur de la cabale était trop décidée à s'acharner contre l'auteur, pour ne pas tirer tout le parti possible du prétexte offert par la part que j'avais prise aux études et à la mise en scène de l'ouvrage ; l'air des cloches me fut décidément attribué.

Je pus juger par là de ce que j'avais à attendre de mes ennemis personnels, de ceux que je m'étais faits directement par mes critiques, réunis à ceux du *Journal des Débats*, quand je viendrais à mon tour, me présenter sur la scène de l'Opéra, dans cette salle où tant de lâches vengeances peuvent s'exercer impunément.

Voici comment je fus amené à y faire à mon tour une chute éclatante.

J'avais été vivement frappé de certains épisodes de la vie de Benvenuto Cellini ; j'eus le malheur de croire qu'ils pouvaient offrir un sujet d'opéra dramatique et intéressant, et je priai Léon de Wailly et Auguste Bar-

bier, le terrible poëte des *Iambes*, de m'en faire un livret.

Leur travail, à en croire même nos amis communs, ne contient pas les éléments nécessaires à ce qu'on nomme un drame *bien fait*. Il me plaisait néanmoins, et je ne vois pas encore aujourd'hui en quoi il est inférieur à tant d'autres qu'on représente journellement. Duponchel, dans ce temps-là, dirigeait l'Opéra ; il me regardait comme une espèce de fou dont la musique n'était et ne pouvait être qu'un tissu d'extravagances. Néanmoins pour être *agréable au Journal des Débats*, il consentit à entendre la lecture du livret de *Benvenuto*, et le reçut en apparence avec plaisir. Il s'en allait ensuite partout disant, qu'il montait cet opéra, non à cause de la musique, qu'il savait bien devoir être absurde, mais à cause de la pièce, qu'il trouvait charmante.

Il le fit mettre à l'étude en effet, et jamais je n'oublierai les tortures qu'on m'a fait endurer pendant les trois mois qu'on y a consacrés. La nonchalance, le dégoût évident que la plupart des acteurs, déjà persuadés d'une chute, apportaient aux répétitions ; la mauvaise humeur d'Habeneck, les sourdes rumeurs qui circulaient dans le théâtre ; les observations stupides de tout ce monde illettré, à propos de certaines expressions d'un livret si différent, par le style, de la plate et lâche prose rimée de l'école de Scribe ; tout me décélait une hostilité générale contre laquelle je ne pouvais rien, et que je dus feindre de ne pas apercevoir.

Auguste Barbier avait bien, par ci par là, dans les récitatifs, laissé échapper des mots qui appartiennent évidemment au vocabulaire des injures et dont la crudité est inconciliable avec notre pruderie actuelle ; mais croirait-on que, dans un duo écrit par L. de Wailly, ces vers parurent grotesques à la plupart de nos chanteurs :

« *Quand je repris l'usage de mes sens*
» *Les toits luisaient aux blancheurs de l'aurore,*
» *Les coqs chantaient,* etc., etc. »

« Oh ! les coqs, disaient-ils, ah ! ah ! les coqs ! pourquoi pas les poules ! etc., etc. »

Que répondre à de pareils idiots ?

Quand nous en vînmes aux répétitions d'orchestre, les musiciens, voyant l'air renfrogné d'Habeneck, se tinrent à mon égard dans la plus froide réserve. Ils faisaient leur devoir cependant. Habeneck remplissait mal le sien. Il ne put jamais parvenir à prendre la vive allure du saltarello dansé et chanté sur la place Colonne au milieu du second acte. Les danseurs ne pouvant s'accommoder de son mouvement traînant, venaient se plaindre à moi et je lui répétais : « Plus vite ! plus vite ! animez donc ! » Habeneck, irrité, frappait son pupitre et cassait cinquante archets. Enfin après l'avoir vu se livrer à quatre ou cinq accès de colère semblables, je finis par lui dire avec un sang-froid qui l'exaspéra :

« — Mon Dieu, monsieur, vous casseriez cinquante archets que cela n'empêcherait pas votre mouvement d'être de moitié trop lent. Il s'agit d'un saltarello. »

Ce jour-là Habeneck s'arrêta, et se tournant vers l'orchestre :

« — Puisque je n'ai pas le bonheur de contenter M. Berlioz, dit-il, nous en resterons là pour aujourd'hui, vous pouvez vous retirer. »

Et la répétition finit ainsi [1].

Quelques années après, quand j'eus écrit l'ouverture du *Carnaval romain*, dont l'allegro a pour thème ce même

1. Je ne pouvais conduire moi-même les répétitions de *Cellini*. En France dans les théâtres, les auteurs **n'ont pas le droit** de diriger leurs propres ouvrages.

saltarello qu'il n'a jamais pu faire marcher, Habeneck se trouvait dans le foyer de la salle de Herz le soir du concert où devait être entendue pour la première fois cette ouverture. Il avait appris qu'à la répétition du matin, le service de la garde nationale m'ayant enlevé une partie de mes musiciens, nous avions répété sans instruments à vent. « Bon ! s'était-il dit, il va y avoir ce soir » quelque catastrophe dans son concert, il faut aller » voir cela ! » En arrivant à l'orchestre, en effet, tous les artistes chargés de la partie des instruments à vent m'entourèrent effrayés à l'idée de jouer devant le public une ouverture qui leur était entièrement inconnue.

« N'ayez pas peur, leur dis-je, les parties sont correctes, vous êtes tous des gens de talent, regardez mon bâton le plus souvent possible, comptez bien vos pauses et cela marchera. »

Il n'y eut pas une seule faute. Je lançai l'allegro dans le mouvement tourbillonnant des danseurs transtévérins ; le public cria bis ; nous recommençâmes l'ouverture ; elle fut encore mieux rendue la seconde fois ; et en rentrant au foyer où se trouvait Habeneck un peu désappointé, je lui jetai en passant ces quatre mots : « Voilà ce que c'est ! » auxquels il n'eut garde de répondre.

Je n'ai jamais senti plus vivement que dans cette occasion le bonheur de diriger moi-même l'exécution de ma musique ; mon plaisir redoublait en songeant à ce que Habeneck m'avait fait endurer.

Pauvres compositeurs ! Sachez vous conduire, et vous bien conduire! (avec ou sans calembour) car le plus dangereux de vos interprètes, c'est le chef d'orchestre, ne l'oubliez pas.

Je reviens à *Benvenuto*.

Malgré la réserve prudente que l'orchestre gardait à mon égard pour ne point contraster avec la sourde opposition que me faisait son chef, néanmoins les musiciens

à l'issue des dernières répétitions ne se gênèrent pas pour louer plusieurs morceaux, et quelques-uns déclarèrent ma partition l'une des plus originales qu'ils eussent entendues. Cela revint aux oreilles de Duponchel, et je l'entendis dire un soir : « A-t-on jamais vu un pareil revirement d'opinion ? Voilà qu'on trouve la musique de Berlioz charmante et que nos imbéciles de musiciens la portent aux nues! » Plusieurs d'entre eux néanmoins étaient fort loin de se montrer mes partisans. Ainsi on en surprit deux un soir qui, dans le finale du second acte, au lieu de jouer leur partie, jouaient l'air : *J'ai du bon tabac*. Ils espéraient par là faire la cour à leur chef. Je trouvais sur le théâtre le pendant à ces polissonneries. Dans ce même finale, où la scène doit être obscure et représente une cohue nocturne de masques sur la place Colonne, les danseurs s'amusaient à pincer les danseuses, joignant leurs cris à ceux qu'ils leur arrachaient ainsi et aux voix des choristes dont ils troublaient l'exécution. Et quand dans mon indignation, pour mettre fin à un si insolent désordre, j'appelais le directeur, Duponchel était toujours introuvable ; il ne daignait point assister aux répétitions.

Bref, l'opéra fut joué. On fit à l'ouverture un succès exagéré, et l'on siffla tout le reste avec un ensemble et une énergie admirables. Il fut néanmoins joué trois fois, après quoi, Duprez ayant cru devoir abandonner le rôle de Benvenuto, l'ouvrage disparut de l'affiche et n'y reparut que longtemps après ; A. Dupond ayant employé *cinq mois entiers* à apprendre ce rôle qu'il était courroucé de n'avoir pas obtenu en premier lieu.

Duprez était fort beau dans les scènes de violence, telles que le milieu du sextuor quand il menace de briser sa statue ; mais déjà sa voix ne se prêtait plus aux chants doux, aux sons filés, à la musique rêveuse ou calme. Ainsi dans son air, *Sur les monts les plus sauvages*, il ne pouvait soutenir le sol haut à la fin de la phrase ;

Je chanterais gaîment, et, au lieu de la longue tenue de trois mesures que j'ai écrite, il ne faisait qu'un sol bref et détruisait ainsi tout l'effet. Madame Gras-Dorus et madame Stoltz furent l'une et l'autre charmantes dans les rôles de Térésa et d'Ascanio qu'elles apprirent avec beaucoup de bonne grâce et tous leurs soins. Madame Stoltz fut même si remarquée dans son rondo du second acte: *Mais qu'ai-je donc?* qu'on peut considérer ce rôle comme son point de départ vers la position exorbitante qu'elle acquit ensuite à l'Opéra et du haut de laquelle on l'a si brusquement précipitée.

Il y a quatorze ans [1] que j'ai été ainsi traîné sur la claie à l'Opéra; je viens de relire avec soin et la plus froide impartialité ma pauvre partition, et je ne puis m'empêcher d'y rencontrer une variété d'idées, une verve impétueuse, et un éclat de coloris musical que je ne retrouverai peut-être jamais et qui méritaient un meilleur sort.

J'avais mis assez longtemps à écrire la musique de *Benvenuto,* et, sans un ami qui me vint en aide, n'eussé-je pas pu la terminer pour l'époque désignée. Il faut être libre de tout autre travail pour écrire un opéra, c'est-à-dire il faut avoir son existence assurée pendant plus ou moins longtemps. Or, j'étais fort loin d'être alors dans ce cas-là; je ne vivais qu'au jour le jour des articles que j'écrivais dans plusieurs journaux et dont la rédaction m'occupait exclusivement. J'essayai bien de consacrer deux mois à ma partition dans le premier accès de la fièvre qu'elle me donna; l'impitoyable nécessité vint bientôt

1. Il ne faut pas oublier que ceci fut écrit en 1850. Depuis lors l'opéra de *Benvenuto Cellini*, un peu modifié dans le poëme, a été mis en scène avec succès à Weimar, où il est souvent représenté sous la direction de Liszt. La partition de piano et chant a en outre été publiée avec texte allemand et français chez Mayer, à Brunswick, en 1858.

Elle a même été publiée à Paris, chez Choudens, en 1865.

m'arracher de la main la plume du compositeur pour y mettre de vive force celle du critique. Ce fut un crève-cœur indescriptible. Mais il n'y avait pas à hésiter, j'avais une femme et un fils, pouvais-je les laisser manquer du nécessaire? Dans le profond abattement où j'étais plongé, tiraillé d'un côté par le besoin et de l'autre par les idées musicales que j'étais obligé de repousser, je n'avais même plus le courage de remplir comme à l'ordinaire ma tâche détestée d'écrivailleur.

J'étais plongé dans les plus sombres préoccupations quand Ernest Legouvé vint me voir. « Où en est votre opéra, me demanda-t-il? — Je n'ai pas encore fini le premier acte. Je ne puis trouver le temps d'y travailler. — Mais si vous aviez ce temps… — Parbleu, alors j'écrirais du matin au soir — Que vous faudrait-il pour être libre? — Deux mille francs que je n'ai pas. — Et si quelqu'un… Si on vous les… Voyons, aidez-moi donc. — Quoi? Que voulez-vous dire?… — Eh bien, si un de vos amis vous les prêtait… — A quel ami pourrais-je demander une pareille somme? — Vous ne la demanderez pas, c'est moi qui vous l'offre!… » Je laisse à penser ma joie. Legouvé me prêta en effet, le lendemain, les deux mille francs, grâce auxquels je pus terminer *Benvenuto*. Excellent cœur! Digne et charmant homme! écrivain distingué, artiste lui-même, il avait deviné mon supplice, et dans son exquise délicatesse, il craignait de me blesser en me proposant les moyens de le faire cesser!… Il n'y a guère que les artistes qui se comprennent ainsi… Et j'ai eu le bonheur d'en rencontrer plusieurs qui me sont venus en aide de la même façon.

XLIX

Concert du 16 décembre 1838. — Paganini, sa lettre, son présent. — Élan religieux de ma femme. — Fureurs, joies et calomnies. — Ma visite à Paganini. — Son départ. — J'écris *Roméo et Juliette*. — Critiques auxquelles cette œuvre donne lieu.

Paganini était de retour de son voyage en Sardaigne quand *Benvenuto* fut égorgé à l'Opéra. Il assista à cette horrible représentation d'où il sortit navré, et après laquelle il osa dire: « Si j'étais directeur de l'Opéra, j'engagerais aujourd'hui même ce jeune homme à m'écrire trois autres partitions, je lui en donnerais le prix d'avance et je ferais un marché d'or. »

La chute de celle-ci, et plus encore les fureurs que j'avais éprouvées et contenues pendant ses interminables répétitions, m'avaient donné une inflammation des bronches. Je fus réduit à garder le lit et à ne plus rien faire. Mais il fallait vivre pourtant moi et les miens. Résolu à un effort indispensable, je donnai deux concerts dans la salle du Conservatoire. Le premier couvrit à peine ses frais. Pour forcer la recette du second, j'annonçai dans le programme mes deux symphonies, *la Fantastique* et *Harold*. Malgré le mauvais état dans lequel mon obstinée

bronchite m'avait mis, je me sentis encore la force de diriger ce concert qui eut lieu le 16 décembre 1838.

Paganini y assista, et voici le récit de l'aventure célèbre sur laquelle tant d'opinions contradictoires ont été émises, tant de méchants contes faits et répandus. J'ai dit comment Paganini, avant de quitter Paris, fut l'instigateur de la composition d'*Harold*. Cette symphonie, exécutée plusieurs fois en son absence, n'avait point figuré dans mes concerts depuis son retour, en conséquence, il ne la connaissait pas et il l'entendit ce jour-là pour la première fois.

Le concert venait de finir, j'étais exténué, couvert de sueur et tout tremblant, quand, à la porte de l'orchestre, Paganini, suivi de son fils Achille, s'approcha de moi en gesticulant vivement. Par suite de la maladie du larynx dont il est mort, il avait alors déjà entièrement perdu la voix, et son fils seul, lorsqu'il ne se trouvait pas dans un lieu parfaitement silencieux, pouvait entendre ou plutôt deviner ses paroles. Il fit un signe à l'enfant qui, montant sur une chaise, approcha son oreille de la bouche de son père et l'écouta attentivement. Puis Achille redescendant et se tournant vers moi : « Mon père, dit-il, m'ordonne de vous assurer, monsieur, que de sa vie il n'a éprouvé dans un concert une impression pareille; que votre musique l'a bouleversé et que s'il ne se retenait pas il se mettrait à vos genoux pour vous remercier. » A ces mots étranges, je fis un geste d'incrédulité et de confusion; mais Paganini me saisissant le bras et râlant avec son reste de voix des *oui! oui!* m'entraîna sur le théâtre où se trouvaient encore beaucoup de mes musiciens, se mit à genoux et me baisa la main. Besoin n'est pas, je pense, de dire de quel étourdissement je fus pris ; je cite le fait, voilà tout.

En sortant, dans cet état d'incandescence, par un froid très-vif, je rencontrai M. Armand Bertin sur le

boulevard ; je restai quelque temps à lui raconter la scène qui venait d'avoir lieu, le froid me saisit, je rentrai et me remis au lit plus malade qu'auparavant. Le lendemain j'étais seul dans ma chambre, quand j'y vis entrer le petit Achille. « Mon père sera bien fâché, me dit-il, d'apprendre que vous êtes encore malade, et s'il n'était pas lui-même si souffrant, il fût venu vous voir. Voilà une lettre qu'il m'a chargé de vous apporter. » Comme je faisais le geste de la décacheter, l'enfant m'arrêtant : « Il n'y a pas de réponse, mon père m'a dit que vous liriez cela quand vous seriez seul. » Et il sortit brusquement.

Je supposai qu'il s'agissait d'une lettre de félicitations et de compliments, je l'ouvris et je lus :

Mio caro amico,

Beethoven spento non c'era che Berlioz che potesse farlo rivivere ; ed io che ho gustato le vostre divine composizioni degne d'un genio qual siete, credo mio dovere di pregarvi a voler accettare, in segno del mio omaggio, venti mila franchi, i quali vi saranno rimessi dal signor baron de Rothschild dopo che gli avrete presentato l'acclusa. Credete mi sempre.

il vostro affezionatissimo amico,

Nicolo Paganini.

Parigi, 18 dicembre 1838.

Je sais assez d'italien pour comprendre une pareille lettre, pourtant l'inattendu de son contenu me causa une telle surprise que mes idées se brouillèrent et que le sens m'en échappa complétement. Mais un billet adressé à M. de Rothschild y était enfermé, et sans penser commettre une indiscrétion, je l'ouvris précipitamment. Il y avait ce peu de mots français :

Monsieur le baron,

Je vous prie de vouloir bien remettre à M. Berlioz les vingt mille francs que j'ai déposés chez vous hier.

Recevez, etc.

PAGANINI.

Alors seulement la lumière se fit, et il paraît que je devins fort pâle, car ma femme entrant en ce moment et me trouvant avec une lettre à la main et le visage défait, s'écria : « Allons ! qu'y a-t-il encore ? quelque nouveau malheur ? Il faut du courage ! Nous en avons supporté d'autres ! — Non, non, au contraire ! — Quoi donc ? — Paganini... — Eh bien ? — Il m'envoie... vingt mille francs !... — Louis ! Louis ! s'écrie Henriette éperdue courant chercher mon fils qui jouait dans le salon voisin, *come here, come with your mother*, viens remercier le bon Dieu de ce qu'il fait pour ton père ! » Et ma femme et mon fils accourant ensemble, tombent prosternés auprès de mon lit, la mère priant, l'enfant étonné joignant à côté d'elle ses petites mains... O Paganini !!! quelle scène !... que n'a-t-il pu la voir !

Mon premier mouvement, on le pense bien, fut de lui répondre, puisqu'il m'était impossible de sortir. Ma lettre m'a toujours paru si insuffisante, si au-dessous de ce que je ressentais, que je n'ose la reproduire ici. Il y a des situations et des sentiments qui écrasent...

Bientôt le bruit de la noble action de Paganini s'étant répandu dans Paris, mon appartement devint le rendez-vous d'une foule d'artistes qui se succédèrent pendant deux jours, avides de voir la fameuse lettre et d'obtenir par moi des détails sur une circonstance aussi extraordinaire. Tous me félicitaient ; l'un d'eux manifesta un certain dépit jaloux, non contre moi, mais contre Paganini. « Je ne suis pas riche, dit-il, sans quoi j'en eusse bien fait

autant. » Celui-là, il est vrai, est un violoniste. C'est le seul exemple que je connaisse d'un mouvement d'envie honorable. Puis vinrent au dehors les commentaires, les dénégations, les fureurs de mes ennemis, leurs mensonges, les transports de joie, le triomphe de mes amis, la lettre que m'écrivit Janin, son magnifique et éloquent article dans le *Journal des Débats*, les injures dont m'honorèrent quelques misérables, les insinuations calomnieuses contre Paganini, le déchaînement et le choc de vingt passions bonnes et mauvaises.

Au milieu de telles agitations et le cœur gonflé de tant d'impétueux sentiments, je frémissais d'impatience de ne pouvoir quitter mon lit. Enfin, au bout du sixième jour, me sentant un peu mieux, je n'y pus tenir, je m'habillai et courus aux Néothermes, rue de la Victoire, où demeurait alors Paganini. On me dit qu'il se promenait seul dans la salle de billard. J'entre, nous nous embrassons sans pouvoir dire un mot. Après quelques minutes, comme je balbutiais je ne sais quelles expressions de reconnaissance, Paganini, dont le silence de la salle où nous étions me permettait d'entendre les paroles, m'arrêta par celles-ci :

« — Ne me parlez plus de cela ! Non ! N'ajoutez rien, c'est la plus profonde satisfaction que j'aie éprouvée dans ma vie ; jamais vous ne saurez de quelles émotions votre musique m'a agité ; depuis tant d'années je n'avais rien ressenti de pareil !... Ah ! maintenant, ajouta-t-il, en donnant un violent coup de poing sur le billard, tous les gens qui cabalent contre vous n'oseront plus rien dire ; car ils savent que je m'y connais et *que je ne suis pas aisé !* »

Qu'entendait-il par ces mots? a-t-il voulu dire : « *Je ne suis pas aisé à émouvoir par la musique;* » ou bien : « *Je ne donne pas aisément mon argent;* » ou : « *Je ne suis pas riche?* »

L'accent sardonique avec lequel il jeta sa phrase rend inacceptable, selon moi, cette dernière interprétation.

Quoi qu'il en soit, le grand artiste se trompait; son autorité, si immense qu'elle fût, ne pouvait suffire à imposer silence aux sots et aux méchants. Il ne connaissait pas bien la racaille parisienne, et elle n'en aboya que davantage sur ma trace bientôt après. Un naturaliste a dit que certains chiens étaient des aspirants à l'état d'homme, je crois qu'il y a un bien plus grand nombre d'hommes qui sont des aspirants à l'état de chien.

Mes dettes payées, me voyant encore possesseur d'une fort belle somme, je ne songeai qu'à l'employer musicalement. Il faut, me dis-je, que tout autre travail cessant, j'écrive une maîtresse-œuvre, sur un plan neuf et vaste, une œuvre grandiose, passionnée, pleine aussi de fantaisie, digne enfin d'être dédiée à l'artiste illustre à qui je dois tant. Pendant que je ruminais ce projet, Paganini, dont la santé empirait à Paris, se vit contraint de repartir pour Marseille, et de là pour Nice, d'où, hélas, il n'est plus revenu. Je lui soumis par lettres divers sujets pour la grande composition que je méditais, et dont je lui avais parlé.

« *Je n'ai*, me répondit-il, *aucun conseil à vous donner là-dessus, vous savez mieux que personne ce qui peut vous convenir.* »

Enfin, après une assez longue indécision, je m'arrêtai à l'idée d'une symphonie avec chœurs, solos de chant et récitatif choral, dont le drame de Shakespeare, *Roméo et Juliette*, serait le sujet sublime et toujours nouveau. J'écrivis en prose tout le texte destiné au chant entre les morceaux de musique instrumentale; Émile Deschamps, avec sa charmante obligeance ordinaire et sa facilité extraordinaire, le mit en vers, et je commençai.

Ah! cette fois, plus de feuilletons, ou, du moins presque plus; j'avais de l'argent, Paganini me l'avait donné

pour faire de la musique, et j'en fis. Je travaillai pendant sept mois à ma symphonie, sans m'interrompre plus de trois ou quatre jours sur trente pour quoi que ce fût.

De quelle ardente vie je vécus pendant tout ce temps ! Avec quelle vigueur je nageai sur cette grande mer de poésie, caressé par la folle brise de la fantaisie, sous les chauds rayons de ce soleil d'amour qu'alluma Shakespeare, et me croyant la force d'arriver à l'île merveilleuse où s'élève le temple de l'art pur !

Il ne m'appartient pas de décider si j'y suis parvenu. Telle qu'elle était alors, cette partition fut exécutée trois fois de suite sous ma direction au Conservatoire et trois fois elle parut avoir un grand succès. Je sentis pourtant aussitôt que j'aurais beaucoup à y retoucher, et je me mis à l'étudier sérieusement sous toutes ses faces. A mon vif regret Paganini ne l'a jamais entendue ni lue. J'espérais toujours le voir revenir à Paris, j'attendais d'ailleurs que la symphonie fût entièrement parachevée et imprimée pour la lui envoyer ; et sur ces entrefaites, il mourut à Nice, en me laissant, avec tant d'autres poignants chagrins, celui d'ignorer s'il eût jugé digne de lui l'œuvre entreprise avant tout pour lui plaire, et dans l'intention de justifier à ses propres yeux ce qu'il avait fait pour l'auteur. Lui aussi parut regretter beaucoup de ne pas connaître *Roméo et Juliette*, et il me le dit dans sa lettre de Nice du 7 janvier 1840, où se trouvait cette phrase : « *Maintenant tout est fait, l'envie ne peut plus que se taire.* » Pauvre cher grand ami ! il n'a jamais lu, heureusement, les horribles stupidités écrites à Paris dans plusieurs journaux sur le plan de l'ouvrage, sur l'introduction, sur l'adagio, sur la fée Mab, sur le récit du père Laurence. L'un me reprochait comme une extravagance d'avoir tenté cette nouvelle forme de symphonie, l'autre ne trouvait dans le scherzo de la fée Mab qu'un petit bruit

grotesque semblable à celui des *seringues mal graissées*. Un troisième en parlant de la scène d'amour, de l'adagio, du morceau que les trois quarts des musiciens de l'Europe qui le connaissent mettent maintenant au-dessus de tout ce que j'ai écrit, assurait que *je n'avais pas compris Shakespeare !!!* Crapaud gonflé de sottise ! quand tu me prouveras cela...

Jamais critiques plus inattendues ne m'ont plus cruellement blessé! et, selon l'usage, aucun des aristarques qui ont écrit pour ou contre cet ouvrage, ne m'a indiqué un seul de ses défauts, que j'ai corrigés plus tard successivement quand j'ai pu les reconnaître.

M. Frankoski (le secrétaire d'Ernst) m'ayant signalé à Vienne la mauvaise et trop brusque terminaison du scherzo de la fée Mab, j'écrivis pour ce morceau la coda qui existe maintenant et détruisis la première.

D'après l'avis de M. d'Ortigue, je crois, une importante coupure fut pratiquée dans le récit du père Laurence, refroidi par des longueurs où le trop grand nombre de vers fournis par le poëte m'avaient entraîné. Toutes les autres modifications, additions, suppressions, je les ai faites de mon propre mouvement, à force d'étudier l'effet de l'ensemble et des détails de l'ouvrage, en l'entendant à Paris, à Berlin, à Vienne, à Prague. Si je n'ai pas trouvé d'autres taches à y effacer, j'ai mis au moins toute la bonne foi possible à les chercher et ce que je possède de sagacité à les découvrir.

Après cela que peut un auteur, sinon s'avouer franchement qu'il ne saurait faire mieux, et se résigner aux imperfections de son œuvre? Quand j'en arrivai là, mais seulement alors, la symphonie de *Roméo et Juliette* fut publiée.

Elle présente des difficultés immenses d'exécution, difficultés de toute espèce, inhérentes à la forme et au style, et qu'on ne peut vaincre qu'au moyen de longues

études faites patiemment et *parfaitement dirigées*. Il faut, pour la bien rendre, des artistes du premier ordre, chef d'orchestre, instrumentistes et chanteurs, et décidés à l'étudier comme on étudie dans les bons théâtres lyriques un opéra nouveau, c'est-à-dire à peu près comme si on devait l'exécuter par cœur.

On ne l'entendra en conséquence jamais à Londres, où l'on ne peut obtenir les répétitions nécessaires. Les musiciens, dans ce pays-là, n'ont pas le temps de faire de la musique [1].

1. Depuis que ceci a été écrit, les quatre premières parties de *Roméo et Juliette* ont pourtant été entendues à Londres sous ma direction; et jamais plus brillant accueil ne leur fait nulle part par le public.

L

M. de Rémusat me commande la *Symphonie funèbre et triomphale*. — Son exécution. — Sa popularité à Paris. — Mot d'Habeneck. — Adjectif inventé pour cet ouvrage par Spontini. — Son erreur à propos du *Requiem*.

En 1840, le mois de juillet approchant, le gouvernement français voulut célébrer par de pompeuses cérémonies le dixième anniversaire de la révolution de 1830, et la translation des victimes plus ou moins héroïques des trois journées, dans le monument qui venait de leur être élevé sur la place de la Bastille. M. de Rémusat, alors ministre de l'intérieur, est par le plus grand des hasards, ainsi que M. de Gasparin, un ami de la musique. L'idée lui vint de me faire écrire, pour la cérémonie de la translation des morts, une symphonie dont la forme et les moyens d'exécution étaient entièrement laissés à mon choix. On m'assurait pour ce travail la somme de dix mille francs, sur laquelle je devais payer les frais de copie et les exécutants.

Je crus que le plan le plus simple, pour une œuvre pareille, serait le meilleur, et qu'une masse d'instruments à vent était seule convenable pour une symphonie destinée à être (la première fois au moins) entendue en

plein air. Je voulus rappeler d'abord les combats des trois journées fameuses, au milieu des accents de deuil d'une marche à la fois terrible et désolée, qu'on exécuterait pendant le trajet du cortége ; faire entendre une sorte d'oraison funèbre ou d'adieu adressée aux morts illustres, au moment de la descente des corps dans le tombeau monumental, et enfin chanter un hymne de gloire, l'apothéose, quand, la pierre funèbre scellée, le peuple n'aurait plus devant ses yeux que la haute colonne surmontée de la liberté aux ailes étendues et s'élançant vers le ciel, comme l'âme de ceux qui moururent pour elle.

J'avais à peu près terminé la marche funèbre, quand le bruit se répandit que les cérémonies du mois de juillet n'auraient pas lieu. « Bon ! me dis-je, voici la contre-partie de l'histoire du *Requiem!* N'allons pas plus loin ; je connais mon monde. » Et je m'arrêtai court. Mais peu de jours après, en flânant dans Paris, je me trouvai sur le passage du ministre de l'intérieur. M. de Rémusat m'apercevant fit arrêter sa voiture et, sur un signe qu'il m'adressa, je m'approchai. Il voulait savoir où j'en étais de la symphonie. Je lui dis tout crûment le motif qui m'avait fait suspendre mon travail, en ajoutant que je me souvenais des tourments que m'avait causés la cérémonie du maréchal Damrémont et le *Requiem.*

« — Mais le bruit qui vous a alarmé est complétement faux, me dit-il, rien n'est changé ; l'inauguration de la colonne de la Bastille, la translation des morts de juillet, tout aura lieu, et je compte sur vous. Achevez votre ouvrage au plus vite. »

Malgré ma méfiance trop bien motivée, cette assertion de M. de Rémusat dissipa mes inquiétudes, et je me remis à l'œuvre sur-le-champ. La marche et l'oraison funèbre terminées, le thème de l'apothéose trouvé, je fus arrêté assez longtemps par la fanfare que je voulais faire

s'élever peu à peu des profondeurs de l'orchestre jusqu'à la note aiguë par laquelle éclate le chant de l'apothéose. J'en écrivis je ne sais combien qui toutes me déplurent ; c'était ou vulgaire, ou trop étroit de forme, ou trop peu solennel, ou trop peu sonore, ou mal gradué Je rêvais une sonnerie archangélique, simple mais noble, empanachée, armée, se levant radieuse, triomphante, retentissante, immense, annonçant à la terre et au ciel l'ouverture des portes de l'Empyrée. Je m'arrêtai enfin, non sans crainte, à celle que l'on connaît ; et le reste fut bientôt écrit. Plus tard, et après mes corrections et remaniements ordinaires, j'ajoutai à cette symphonie un orchestre d'instruments à cordes et un chœur qui, sans être obligés, en augmentent néanmoins énormément l'effet.

J'engageai pour la cérémonie une bande militaire de deux cents hommes, qu'Habeneck cette fois encore aurait bien voulu conduire, mais dont je me réservai prudemment la direction. Je n'avais pas oublié le tour de la tabatière.

J'eus fort heureusement l'idée d'inviter un nombreux auditoire à la répétition générale de la symphonie, car le jour de la cérémonie on n'eût pu la juger. Malgré la puissance d'un pareil orchestre d'instruments à vent, pendant la marche du cortége on nous entendait peu et mal. A l'exception de ce qui fut exécuté quand nous longeâmes le boulevard Poissonnière dont les grands arbres, encore existants alors, servaient de réflecteurs au son, tout le reste fut perdu.

Sur la vaste place de la Bastille ce fut pis encore ; à dix pas on ne distinguait presque rien.

Pour m'achever, les légions de la garde nationale, impatientées de rester à la fin de la cérémonie l'arme au bras, sous un soleil brûlant, commencèrent leur défilé au bruit d'une cinquantaine de tambours, qui continuè-

rent à battre brutalement pendant toute l'exécution de l'apothéose, dont en conséquence il ne surnagea pas une note. La musique est toujours ainsi respectée en France, dans les fêtes ou réjouissances publiques, où l'on croit devoir la faire figurer... pour l'œil.

Mais je le savais, et la répétition générale, dans la salle Vivienne, fut ma véritable exécution. Elle produisit un effet tel, que l'entrepreneur des concerts institués dans cette salle m'engagea pour quatre soirées, où la nouvelle symphonie figura en première ligne, et qui rapportèrent beaucoup d'argent.

En sortant d'une de ces exécutions, Habeneck, avec qui j'étais rebrouillé je ne sais plus pourquoi, dit : « Décidément ce b..... là a de grandes idées. » Huit jours après probablement il disait le contraire. Cette fois je n'eus point maille à partir avec le ministère. M. de Rémusat se conduisit en gentleman ; les dix mille francs me furent promptement remis. Le compte de l'orchestre et du copiste soldé, il me resta deux mille huit cents francs. C'est peu, mais le ministre était content, et le public me prouvait à chacune des exécutions de ma nouvelle œuvre, qu'elle avait le don de lui plaire plus que toutes ses aînées et de l'exalter même jusqu'à l'extravagance. Un soir, dans la salle Vivienne, après l'apothéose, quelques jeunes gens s'avisèrent de prendre les chaises et de les briser contre terre en poussant des cris. Le propriétaire donna immédiatement ses ordres pour qu'aux soirées suivantes on eût à empêcher la propagation de cette nouvelle manière d'applaudir.

Au sujet de cette symphonie exécutée longtemps après dans la salle du Conservatoire avec les deux orchestres, mais sans le chœur, Spontini m'écrivit une longue et curieuse lettre, que j'ai eu la sottise de donner à un collectionneur d'autographes, et dont je regrette de ne pouvoir ici produire une copie. Je sais seulement qu'elle com-

mençait ainsi : « *Encore sous l'impression de votre ébranlante musique*, etc., etc. »

C'est la seule fois, malgré son amitié pour moi, qu'il ait accordé des éloges à mes compositions. Il venait toujours les entendre sans m'en parler jamais. Mais non, cela lui arriva encore après une grande exécution de mon *Requiem* dans l'église de Saint-Eustache. Il me dit ce jour-là :

« — Vous avez tort de blâmer l'envoi à Rome des lauréats de l'Institut: vous n'eussiez pas conçu un tel *Requiem* sans le *Jugement dernier* de Michel-Ange. »

Ce en quoi il se trompait étrangement, car cette fresque célèbre de la chapelle Sixtine n'a produit sur moi qu'un désappointement complet. J'y vois une scène de tortures infernales, mais point du tout l'assemblée suprême de l'humanité. Au reste, je ne me connais point en peinture et je suis peu sensible aux beautés de convention.

LI

Voyage et concerts à Bruxelles. — Quelques mots sur les orages de mon intérieur. — Les Belges. — Zanni de Ferranti. — Fétis. — Erreur grave de ce dernier. — Festival organisé et dirigé par moi à l'Opéra de Paris. — Cabale des amis d'Habeneck déjouée. — Esclandre dans la loge de M. de Girardin. — Moyen de faire fortune. — Je pars pour l'Allemagne.

Ce fut vers la fin de cette année (1840) que je fis ma première excursion musicale hors de France, c'est-à-dire que je commençai à donner des concerts à l'étranger. M. Snel, de Bruxelles, m'ayant invité à venir faire entendre quelques-uns de mes ouvrages dans la salle de la *Grande harmonie*, où se tiennent les séances de la société musicale de ce nom, dont il était le directeur, je me décidai à tenter l'aventure.

Mais il fallait, pour y parvenir, faire dans mon intérieur un véritable coup d'État. Sous un prétexte ou sous un autre, ma femme s'était toujours montrée contraire à mes projets de voyages, et si je l'eusse crue, je n'aurais point encore, à l'heure qu'il est, quitté Paris. Une jalousie folle et à laquelle, pendant longtemps, je n'avais donné aucun sujet, était au fond le motif de son opposition. Je dus donc, pour réaliser mon projet, le tenir secret, faire

adroitement sortir de la maison mes paquets de musique, une malle, et partir brusquement en laissant une lettre qui expliquait ma disparition. Mais je ne partis pas seul, j'avais une compagne de voyage qui, depuis lors, m'a suivi dans mes diverses excursions. A force d'avoir été accusé, torturé de mille façons, et toujours injustement, ne trouvant plus de paix ni de repos chez moi, un hasard aidant, je finis par prendre les bénéfices d'une position dont je n'avais que les charges, et ma vie fut complétement changée.

Enfin, pour couper court au récit de cette partie de mon existence et ne pas entrer dans de bien tristes détails, je dirai seulement qu'à partir de ce jour et après des déchirements aussi longs que douloureux, une séparation à l'amiable eut lieu entre ma femme et moi. Je la vois souvent, mon affection pour elle n'a été en rien altérée et le triste état de sa santé ne me la rend que plus chère.

Ce que je dis là doit suffire à expliquer ma conduite postérieure à cette époque, aux personnes qui ne m'ont connu que depuis lors; je n'ajouterai rien, car, je le répète, je n'écris pas des confessions.

Je donnai deux concerts à Bruxelles; l'un dans la salle de la Grande Harmonie, l'autre dans l'église des Augustins (église depuis longtemps enlevée au culte catholique). L'une et l'autre de ces salles sont d'une sonorité excessive et telle que tout morceau de musique un peu animé et instrumenté énergiquement y devient nécessairement confus. Les morceaux doux et lents, dans la salle de la Grande Harmonie surtout, sont les seuls dont les contours ne sont point altérés par la résonnance du local et dont l'effet reste ce qu'il doit être.

Les opinions sur ma musique furent au moins aussi divergentes à Bruxelles qu'à Paris. Une discussion assez curieuse s'éleva, m'a-t-on dit, entre M. Fétis qui m'était toujours hostile, et un autre critique, M. Zani de Ferranti

artiste et écrivain remarquable, qui s'était déclaré mon champion. Ce dernier citant, parmi les pièces que je venais de faire exécuter, la Marche des pèlerins d'*Harold*, comme une' des choses les plus intéressantes qu'il eût jamais entendues, Fétis répliqua : « Comment voulez-vous que j'approuve un morceau dans lequel on entend presque constamment *deux notes qui n'entrent pas dans l'harmonie!* » (Il voulait parler des deux sons *ut* et *si* qui reviennent à la fin de chaque strophe et simulent une lente sonnerie de cloches.)

« — Ma foi! répondit Zani de Ferranti, je ne crois pas à cette anomalie. Mais si un musicien a été capable de faire un pareil morceau et de me charmer à ce point pendant toute sa durée, avec deux notes qui n'entrent pas dans l'harmonie, je dis que ce n'est pas un homme mais un Dieu. »

Hélas, eussé-je répondu à l'enthousiaste Italien, je ne suis qu'un simple homme et M. Fétis n'est qu'un pauvre musicien, car les deux fameuses notes entrent toujours, au contraire, dans l'harmonie. M. Fétis ne s'est pas aperçu que c'est grâce à leur intervention dans l'accord que les tonalités diverses terminant les strophes sont ramenées au ton principal, et qu'au point de vue purement musical c'est précisément ce qu'il y a de curieux et de nouveau dans cette marche, et ce sur quoi un musicien véritable ne peut ni ne doit se tromper un seul instant? Je fus tenté d'écrire dans quelque journal à Zani de Ferranti, quand on m'eut raconté ce singulier malentendu, pour démontrer l'erreur de Fétis; puis je me ravisai et me renfermai dans mon système, que je crois bon, de ne jamais répondre aux critiques, si absurdes qu'elles soient.

La partition d'*Harold* ayant été publiée quelques années après, M. Fétis a pu se convaincre par ses yeux que les deux notes entrent toujours dans l'harmonie.

Ce voyage hors frontières n'était qu'un essai, j'avais

le projet de visiter l'Allemagne et de consacrer à cette excursion cinq ou six mois. Je revins donc à Paris pour m'y préparer et faire mes adieux aux Parisiens par un concert colossal dont je ruminais le plan depuis longtemps.

M. Pillet, alors directeur de l'Opéra, ayant bien accueilli la proposition que je lui fis d'organiser dans ce théâtre un festival [1] sous ma direction, je commençai à me mettre à l'œuvre, sans rien laisser transpirer de notre projet au dehors. La difficulté consistait à ne pas donner à Habeneck le temps d'agir hostilement.

Il ne pouvait manquer de me voir de mauvais œil diriger, dans le théâtre où il était chef d'orchestre, une pareille solennité musicale, la plus grande qu'on eût encore vue à Paris. Je préparai donc en secret toute la musique nécessaire au programme que j'avais arrêté, j'engageai des musiciens sans leur dire dans quel local le concert aurait lieu, et quand il n'y eut plus qu'à démasquer mes batteries, j'allai prier M. Pillet d'apprendre à Habeneck que j'étais chargé de la direction de la fête. Mais il ne put s'y résoudre et me laissa l'ennui de cette démarche; telle était la peur qu'Habeneck lui inspirait. En conséquence j'écrivis au terrible chef d'orchestre, je l'informai des dispositions que j'avais prises, d'accord avec M. Pillet, et j'ajoutai qu'étant dans l'habitude de diriger moi-même mes concerts, j'espérais ne point le blesser en conduisant également celui-ci.

Il reçut ma lettre à l'Opéra, au milieu d'une répétition, la relut plusieurs fois, se promena longtemps sur la scène d'un air sombre, puis, prenant brusquement son parti,

1. Ce mot, que j'employai sur les affiches pour la première fois à Paris, est devenu le titre banal des plus grotesques exhibitions: nous avons maintenant des festivals de danse ou de musique dans les moindres guinguettes, avec trois violons, une caisse et deux cornets à pistons.

il descendit dans les bureaux de l'administration, où il déclara que cet arrangement lui convenait fort, puisqu'il avait le désir d'aller passer à la campagne le jour indiqué pour le concert. Mais son dépit était visible, et beaucoup de musiciens de son orchestre le partagèrent bientôt, avec d'autant plus d'énergie qu'ils savaient lui faire la cour en le manifestant. D'après mes conventions avec M. Pillet, tout cet orchestre devait fonctionner sous mes ordres avec les musiciens du dehors que j'avais invités.

La soirée était au bénéfice du directeur de l'Opéra, qui m'assurait seulement la somme de cinq cents francs pour mes peines, et me laissait carte blanche pour l'organisation. Les musiciens d'Habeneck étaient en conséquence tenus de prendre part à cette exécution sans être rétribués. Mais je me souvenais des drôles du Théâtre-Italien et du tour qu'ils m'avaient joué en pareille circonstance, ma position était même cette fois bien plus critique à l'égard des artistes de l'Opéra. Je voyais chaque soir les conciliabules tenus dans l'orchestre pendant les entr'actes, l'agitation de tous, la froide impassibilité d'Habeneck, entouré de sa garde courroucée, les furieux coups d'œil qu'on me lançait et la distribution qui se faisait sur les pupitres des numéros du journal *le Charivari*, dans lequel on me déchirait à belles dents. Lors donc que les grandes répétitions durent commencer, voyant l'orage grossir, quelques-uns des séides d'Habeneck déclarant qu'ils ne marcheraient pas *sans leur vieux général*, je voulus obtenir de M. Pillet que les musiciens de l'Opéra fussent payés comme les externes. M. Pillet s'y refusant :

« — Je comprends et j'approuve les motifs de votre refus, lui dis-je, mais vous compromettez ainsi l'exécution du concert. En conséquence, j'appliquerai les cinq cents francs que vous m'accordez au payement de ceux des musiciens de l'Opéra qui ne refusent pas leur concours.

— Comment, me dit M. Pillet, vous n'auriez rien pour vous, après un labeur qui vous exténue !...

— Peu importe, il faut avant tout que cela marche ; mes cinq cents francs serviront à calmer les moins mutins ; quant aux autres, veuillez ne pas user de votre autorité pour les contraindre à faire leur devoir, et laissons-les avec *leur vieux général.* »

Ainsi fut fait. J'avais un personnel de six cents exécutants, choristes et instrumentistes. Le programme se composait du 1er acte de l'*Iphigénie en Tauride* de Gluck, d'une scène de l'*Athalie* de Handel, du *Dies Iræ* et du *Lacrymosa* de mon *Requiem*, de l'apothéose de ma *Symphonie funèbre et triomphale*, de l'adagio, du scherzo et du finale de *Roméo et Juliette*, et d'un chœur sans accompagnement de Palestrina. Je ne conçois pas maintenant comment je suis venu à bout de faire apprendre en si peu de temps (en huit jours) un programme aussi difficile avec des musiciens réunis dans de semblables conditions. J'y parvins cependant. Je courais de l'Opéra au Théâtre-Italien, dont j'avais engagé les choristes seulement, du Théâtre-Italien à l'Opéra-Comique et au Conservatoire, dirigeant ici une répétition de chœurs, là les études d'une partie de l'orchestre, voyant tout par mes yeux et ne m'en rapportant à personne pour la surveillance de ces travaux. Je pris ensuite successivement dans le foyer du public, à l'Opéra, mes deux masses instrumentales ; celle des instruments à archet répéta de huit heures du matin à midi, et celle des instruments à vent de midi à quatre heures. Je restai ainsi sur pieds, le bâton à la main, pendant toute la journée ; j'avais la gorge en feu, la voix éteinte, le bras droit rompu ; j'allais me trouver mal de soif et de fatigue, quand un grand verre de vin chaud, qu'un choriste eut l'humanité de m'apporter, me donna la force de terminer cette rude répétition.

De nouvelles exigences des musiciens de l'Opéra l'a-

vaient d'ailleurs rendue plus pénible. Ces messieurs, apprenant que je donnais vingt francs à quelques artistes du dehors, se crurent en droit de venir tous m'interrompre, les uns après les autres, pour réclamer un payement semblable.

« — Ce n'est pas pour l'argent, disaient-ils, mais les artistes de l'Opéra ne peuvent être moins rétribués que ceux des théâtres secondaires.

— Très-bien ! vous aurez vos vingt francs, leur répondis-je, je vous les garantis ; mais, pour Dieu, faites votre affaire et laissez-moi tranquille. »

Le lendemain, la répétition générale eut lieu sur la scène et fut assez satisfaisante. Tout marcha passablement bien, à l'exception du scherzo de la fée Mab que j'avais eu l'imprudence de faire figurer dans le programme. Ce morceau d'un mouvement si rapide et d'un tissu si délicat, ne doit ni ne peut être exécuté, par un orchestre aussi nombreux. Il est presque impossible, avec une mesure aussi brève, de maintenir ensemble, en pareil cas, les extrémités opposées de la masse instrumentale ; elle occupe un trop grand espace, et les parties les plus éloignées du chef finissent bientôt par rester en arrière faute de pouvoir suivre exactement son rhythme précipité. Troublé comme je l'étais, il ne me vint pas même à l'esprit de former un petit orchestre de choix, qui, groupé autour de moi sur le milieu du théâtre, eût pu rendre sans peine toutes mes intentions ; et après des peines incroyables il fallut renoncer au scherzo et l'effacer du programme. Je remarquai à cette occasion l'impossibilité qu'il y a d'empêcher les petites cymbales en *si b* et en *fa* le retarder, si les musiciens chargés de ces parties sont trop éloignés du chef d'orchestre. J'avais sottement laissé ce jour-là les cymbaliers au bout du théâtre, à côté des timbales, et malgré tous mes efforts ils restaient quelquefois en arrière d'une mesure entière. J'ai eu soin de-

puis lors de placer les cymbaliers tout à côté de moi, et la difficulté a disparu.

Le lendemain, je comptais rester tranquille au moins jusqu'au soir ; un ami [1] me prévint de certains projets des partisans d'Habeneck, pour ruiner en tout ou en partie mon entreprise. On devait, m'écrivait-il, couper avec des canifs la peau des timbales, graisser de suif les archets de contre-basse, et, au milieu du concert, faire demander *la Marseillaise*.

Cet avis, on le conçoit, troubla le repos dont j'avais tant besoin. Au lieu d'employer la journée à dormir, je me mis à parcourir les abords de l'Opéra en proie à une agitation fébrile. Comme je circulais ainsi tout pantelant sur le boulevard, mon bonheur m'amena Habeneck en personne. Je cours droit à lui et lui prenant le bras :

« — On me prévient que vos musiciens méditent diverses infamies pour me nuire ce soir, mais j'ai l'œil sur eux.

— Oh ! répond le bon apôtre, vous n'avez rien à craindre, ils ne feront rien, je leur ai fait entendre raison.

— Parbleu, je n'ai pas besoin d'être rassuré, c'est au contraire moi qui vous rassure. Car si quelque chose arrivait cela retomberait sur vous assez lourdement. Mais soyez tranquille ; comme vous le dites, ils ne feront rien. »

Le soir, à l'heure du concert, je n'étais pourtant pas sans inquiétudes. J'avais placé mon copiste dans l'orchestre pendant la journée pour garder les timbales et les contre-basses. Les instruments étaient intacts. Mais voilà ce que je craignais : dans les grands morceaux du *Requiem*, les quatre petits orchestres d'instruments de cuivre contiennent des trompettes et des cornets en

1. Léon Gatayes.

différents tons (en *si b*, en *fa*, et en *mi b*), or il faut savoir que le corps de rechange d'une trompette en *fa* par exemple, diffère très-peu de celui d'une trompette en *mi b*, et qu'il est très-aisé de les confondre. Quelque faux frere pouvait donc me lancer dans le *Tuba mtrum* une sonnerie en *f*, au lieu d'une sonnerie en *mi b*, comptant, après avoir ainsi produit une cacophonie atroce, s'excuser en disant qu'il s'était trompé de *ton*.

Au moment de commencer le *Dies iræ*, je quittai mon pupitre, et, faisant le tour de l'orchestre, je demandai à tous les joueurs de trompette et de cornet de me montrer leur instrument. Je les passais ainsi en revue, examinant de très-près l'inscription tracée sur les tons divers, *in F*, *in E b*, *in B*; lorsqu'en arrivant au groupe où se trouvaient les frères Dauverné, musiciens de l'Opéra, l'aîné me fit rougir en me disant: « Oh, Berlioz! vous vous méfiez de nous, c'est mal! Nous sommes d'honnêtes gens et nous vous aimons. » Souffrant de ce reproche que j'étais pourtant trop excusable d'avoir encouru, je ne poussai pas plus loin mon inspection.

En effet, mes braves trompettes ne commirent pas de faute, rien ne manqua dans l'exécution, et les morceaux du *Requiem* produisirent tout leur effet.

Immédiatement après cette partie du concert venait un entr'acte. Ce fut pendant ce moment de repos que les Habeneckistes crurent pouvoir tenter leur coup le plus facile et le moins dangereux pour eux. Plusieurs voix s'écrièrent du parterre: « *La Marseillaise! la Marseillaise!* » espérant entraîner ainsi le public et troubler toute l'ordonnance de la soirée. Déjà un certain nombre de spectateurs séduits par l'idée d'entendre ce chant célèbre exécuté par un tel chœur et un tel orchestre, joignaient leurs cris à ceux des cabaleurs, quand m'avançant sur le devant de la scène je leur criai de toute la force de la

voix : « Nous ne jouerons pas *la Marseillaise*, nous ne sommes pas ici pour cela! » Et le calme se rétablit à l'instant.

Il ne devait pas être de longue durée. Un autre incident auquel j'étais étranger vint presque aussitôt agiter plus vivement la salle. Des cris : « A l'assassin! c'est infâme! arrêtez-le! » partis de la première galerie, firent toute l'assistance se lever en tumulte. Madame de Girardin échevelée s'agitait dans sa loge appelant au secours. Son mari venait d'être souffleté à ses côtés par Bergeron, l'un des rédacteurs du *Charivari*, qui passe pour le premier assassin de Louis-Philippe, celui que l'opinion publique accusait alors d'avoir, quelques années auparavant, tiré sur le roi le coup de pistolet du pont Royal.

Cet esclandre ne pouvait que nuire beaucoup au reste du concert, qui se termina sans encombre cependant, mais au milieu d'une préoccupation générale.

Quoi qu'il en soit j'avais résolu le problème, et tenu en échec l'état-major de mes ennemis. La recette s'éleva à huit mille cinq cents francs. La somme abandonnée par moi pour payer les musiciens de l'Opéra n'y suffisant pas, à cause de ma promesse de leur donner à tous vingt francs, je dus apporter au caissier du théâtre trois cent soixante francs qu'il accepta, et dont il indiqua la source sur son livre, en écrivant à l'encre rouge ces mots: *Excédant donné par M. Berlioz.*

Ainsi je parvins à organiser le plus vaste concert qu'on eût encore donné à Paris, seul, malgré Habeneck et ses gens, en renonçant à la modique somme qui m'avait été allouée. On fit huit mille cinq cents francs de recette et ma peine coûta trois cent soixante francs.

Voilà comme on s'enrichit! J'ai souvent dans ma vie employé ce procédé. Aussi, j'ai fait fortune..... Comment M. Pillet, qui est un gentleman, souffrit-il cela? Je n'ai

jamais pu m'en rendre compte. Peut-être le caissier ne l'a-t-il pas informé du fait.

Peu de jours après, je partis pour l'Allemagne. Par les lettres que j'adressai, à mon retour, à plusieurs de mes amis (et même à deux individus [1] qui ne méritent pas ce titre), on va connaître mes aventures dans ce premier voyage et les observations que j'y ai faites. Ce fut une exploration laborieuse, il est vrai, mais musicale au moins, assez avantageuse sous le rapport pécuniaire et j'y jouis du bonheur de vivre dans un milieu sympathique, à l'abri des intrigues, des lâchetés et des platitudes de Paris.

Voici ces lettres à peu près telles qu'elles furent alors publiées sous le titre de *Voyage musical en Allemagne.*

1. Habeneck et Girard.

FIN DU PREMIER VOLUME

TABLE

Pages.

PRÉFACE

I. — La Côte Saint-André. — Ma première communion. — Première impression musicale 1

II. — Mon père. — Mon éducation littéraire. — Ma passion pour les voyages. — Virgile. — Première secousse poétique 4

III. — Meylan. — Mon oncle. — Les brodequins roses. — L'hamadryade du Saint-Eynard. — L'amour dans un cœur de douze ans 9

IV. — Premières leçons de musique, données par mon père. — Mes essais en composition. — Études ostéologiques. — Mon aversion pour la médecine. — Départ pour Paris. 13

V. — Une année d'études médicales. — Le professeur Amussat. — Une représentation à l'Opéra. — La bibliothèque du Conservatoire. — Entraînement irrésistible vers la musique. — Mon père se refuse à me laisser suivre cette carrière. — Discussions de famille. 24

VI. — Mon admission parmi les élèves de Lesueur. — Sa bonté. — La chapelle royale. 29

VII.	— Un premier opéra. — M. Andrieux. — Une première messe. — M. de Chateaubriand.	34
VIII.	— A. de Pons. — Il me prête 1,200 francs. — On exécute ma messe une première fois dans l'église de Saint-Roch. — Une seconde fois dans l'église de Saint-Eustache. — Je la brûle	40
IX.	— Ma première entrevue avec Cherubini. — Il me chasse de la bibliothèque du Conservatoire	44
X.	— Mon père me retire ma pension. — Je retourne à la Côte. — Les idées de province sur l'art et sur les artistes. — Désespoir. — Effroi de mon père. — Il consent à me laisser revenir à Paris. — Fanatisme de ma mère. — Sa malédiction	47
XI.	— Retour à Paris. — Je donne des leçons. — J'entre dans la classe de Reicha au Conservatoire. — Mes dîners sur le Pont-Neuf. — Mon père me retire de nouveau ma pension. — Opposition inexorable. — Humbert Ferrand. — R. Kreutzer	53
XII.	— Je concours pour une place de choriste. — Je l'obtiens — A. Charbonnel. — Notre ménage de garçons.	57
XIII.	— Premières compositions pour l'orchestre. — Mes études à l'Opéra. — Mes deux maîtres, Lesueur et Reicha.	63
XIV.	— Concours à l'Institut. — On déclare ma cantate inexécutable. — Mon adoration pour Gluck et Spontini. — Arrivée de Rossini. — Les dilettanti. — Ma fureur. — M. Ingres	68
XV.	— Mes soirées à l'Opéra. — Mon prosélytisme. — Scandales. — Scène d'enthousiasme. Sensibilité d'un mathématicien.	72
XVI.	— Apparition de Weber à l'Odéon. — Castil-blaze. — Mozart. — Lachnit. — Les arrangeurs. — Despair and die!	83

XVII. — Préjugé contre les opéras écrits sur un texte italien. — Son influence sur l'impression que je reçois de certaines œuvres de Mozart 94
XVIII. — Apparition de Shakespeare. — Miss Smithson. — Mortel amour. — Léthargie morale. — Mon premier concert. — Opposition comique de Cherubini. — Sa défaite. — Premier serpent à sonnettes 97
XIX. — Concert inutile. — Le chef d'orchestre qui ne sait pas conduire. — Les choristes qui ne chantent pas. 106
XX. — Apparition de Beethoven au Conservatoire. — Réserve haineuse des maîtres français. — Impression produite par la symphonie en *ut* mineur sur Lesueur. — Persistance de celui-ci dans son opinion systématique. 110
XXI. — Fatalité. — Je deviens critique. 115
XXII. — Le concours de composition musicale. — Le règlement de l'Académie des Beaux-Arts. — J'obtiens le second prix. 119
XXIII. — L'huissier de l'Institut. — Ses révélations. . 127
XXIV. — Toujours miss Smithson. — Une représentation à bénéfice. — Hasards cruels 136
XXV. — Troisième concours à l'Institut. — On ne donne pas de premier prix. — Conversation curieuse avec Boïeldieu. — La musique qui berce. 139
XXVI. — Première lecture du *Faust* de Gœthe. — J'écris ma symphonie fantastique — Inutile tentative d'exécution. 145
XXVII. — J'écris une fantaisie sur la *Tempête* de Shakespeare. — Son exécution à l'Opéra. . . 149
XXVIII. — Distraction violente. — F. H***. — Mademoiselle M***. 151
XXIX. — Quatrième concours à l'Institut. — J'obtiens le prix. — La révolution de Juillet. — La prise de Babylone. — *La Marseillaise.* — Rouget de Lisle 154

XXX. — Distribution des prix à l'Institut. — Les académiciens. — Ma cantate de *Sardanapale*. — Son exécution. — L'incendie qui ne s'allume pas. — Ma fureur. — Effroi de madame Malibran 161
XXXI. — Je donne mon second concert. — La symphonie fantastique. — Liszt vient me voir. — Commencement de notre liaison. — Les critiques parisiens. — Mot de Cherubini. — Je pars pour l'Italie. . . 168
XXXII. — De Marseille à Livourne. — Tempête. — De Livourne à Rome. — L'Académie de France à Rome. 173
XXXIII. — Les pensionnaires de l'Académie. — Félix Mendelssohn. 182
XXXIV. — Drame. — Je quitte Rome. — De Florence à Nice. — Je reviens à Rome. — Il n'y a personne de mort. 186
XXXV. — Les théâtres de Gênes et de Florence. — *I Montecchi ed i Capuletti* de Bellini. — Roméo joué par une femme. — *La Vestale* de Paccini. — Licinius joué par une femme. — L'organiste de Florence. — La fête *del Corpus Domini* — Je rentre à l'Académie. 197
XXXVI. — La vie de l'Académie. — Mes courses dans les Abruzzes. — Saint-Pierre. — Le spleen. — Excursions dans la campagne de Rome. — Le carnaval. — La place Navone. 205
XXXVII. — Chasses dans les montagnes. — Encore la plaine de Rome. — Souvenirs virgiliens. — L'Italie sauvage. — Regrets. — Les bals d'osteria. — Ma guitare . . . 217
XXXVIII. — Subiaco. — Le couvent de Saint-Benoît. — Une sérénade. — Civitella. — Mon fusil. — Mon ami Crispino ; . 223
XXXIX. — La vie du musicien à Rome. — La musique dans l'église de Saint-Pierre. —

— La chapelle Sixtine. — Préjugé sur Palestrina. — La musique religieuse moderne dans l'église de Saint-Louis. — Les théâtres lyriques. — Mozart et Vacaï. — Les pifferari. — Mes compositions à Rome.................. 231

XL. — Variétés de spleen. — L'isolement..... 244

XLI. — Voyage à Naples. — Le soldat enthousiaste. — Excursion à Nisita. — Les lazzaroni. — Ils m'invitent à dîner. — Un coup de fouet. Le théâtre San-Carlo. — Retour pédestre à Rome, à travers les Abruzzes. — Tivoli. — Encore Virgile............. 249

XLII. — L'influenza à Rome. — Système nouveau de philosophie. — Chasses. — Les chagrins de domestiques. — Je repars pour la France. 267

XLIII. — Florence. — Scène funèbre. — *La bella sposina.* — Le Florentin gai. — Lodi. — Milan. — **Le théâtre de la *Cannobiana.*** — Le public. — Préjugés sur l'organisation musicale des Italiens. — Leur amour invincible pour les platitudes brillantes et les vocalisations. — Rentrée en France................ 272

XLIV. — La censure papale. — Préparatifs de concerts. — Je reviens à Paris. — Le nouveau théâtre anglais. — Fétis. — Ses corrections des symphonies de Beethoven. — On me présente à miss Smithson. — Elle est ruinée. — Elle se casse la jambe. — Je l'épouse................. 283

XLV. — Représentation à bénéfice et concert au Théâtre-Italien. — Le quatrième acte d'*Hamlet.* — *Antony.* — Défection de l'orchestre. — Je prends ma revanche. — Visite de Paganini. — Son alto. — Composition d'*Harold en Italie.* — Fautes du chef d'orchestre Girard. — Je prends le parti de toujours conduire l'exécution

de mes ouvrages. — Une lettre anonyme . 296

XLVI. — M. de Gasparin me commande une messe de *Requiem*. — Les directeurs des beaux-arts. — Leurs opinions sur la musique. — Manque de foi. — La prise de Constantine. — Intrigues de Cherubini. — Boa constrictor. — On exécute mon *Requiem*. La tabatière d'Habeneck. — On ne me paye pas. — On veut me vendre la croix. — Toutes sortes d'infamies. — Ma fureur. — Mes menaces. — On me paye. 305

XLVII. — Exécution du *Lacrymosa* de mon *Requiem* à Lille. — Petite couleuvre pour Cherubini. — Joli tour qu'il me joue. — Venimeux aspic que je lui fais avaler. — Je suis attaché à la rédaction du *Journal des Débats*. — Tourments que me cause l'exercice de mes fonctions de critique. 317

XLVIII. — L'*Esmeralda* de mademoiselle Bertin. — Répétitions de mon opéra de *Benvenuto Cellini*. — Sa chute éclatante. — L'ouverture du *Carnaval romain*. — Habeneck. Duprez. — Ernest Legouvé 326

XLIX. — Concert du 16 décembre 1838. — Paganini, sa lettre, son présent. — Élan religieux de ma femme. — Fureurs, joies et calomnies. — Ma visite à Paganini. — Son départ. — J'écris *Roméo et Juliette*. — Critiques auxquelles cette œuvre donne lieu . 335

L. — M. de Rémusat me commande la Symphonie funèbre et triomphale. — Son exécution. — Sa popularité à Paris. — Mot d'Habeneck. — Adjectif inventé pour cet ouvrage par Spontini. — Son erreur à propos du *Requiem* 344

LI. — Voyages et concerts à Bruxelles. — Quelques mots sur les orages de mon intérieur. Les Belges. — Zanni de Ferranti. — Fétis. — Erreur grave de ce dernier. — Festival organisé et dirigé par moi à l'Opéra de Paris. — Cabale des amis d'Habeneck déjouée. — Esclandre dans la loge de M. de Girardin. — Moyen de faire fortune. — Je pars pour l'Allemagne. 349

10963. 12-03. — Imprimerie de Poissy. Lejay fils et Lemoro.

DERNIÈRES PUBLICATIONS

Format in-18 à 3 fr. 50 le volume.

	Vol.
AUTEUR DE « AMITIÉ AMOUREUSE »	
Hésitation sentimentale.....	1
PAUL BALLAGUY	
Le Forçat secret............	1
RENÉ BAZIN	
Récits de la plaine et de la montagne.................	1
RENÉ BOYLESVE	
L'Enfant à la balustrade....	1
GUY CHANTEPLEURE	
Sphinx blanc...............	1
PIERRE DE COULEVAIN	
Ève Victorieuse.............	1
G. D'ANNUNZIO	
Les Victoires mutilées.......	1
FERDINAND DUCHÊNE	
France Nouvelle............	1
Mme OCTAVE FEUILLET	
Petite Régine...............	1
CLAUDE FERVAL	
Le plus fort	1
MARY FLORAN	
Éternel sourire..............	1
ANATOLE FRANCE	
Histoire Comique...........	1
A. DE GÉRIOLLES	
Fier Amour.................	1
GÉRARD D'HOUVILLE	
L'Inconstante...............	1

	Vol.
PIERRE HUGUENIN	
L'Intaille...................	1
ANATOLE LE BRAZ	
La Terre du passé..........	1
LOUIS LÉTANG	
La Muette..................	1
GEORGES LEYGUES	
L'École et la Vie............	1
ANDRÉ LICHTENBERGER	
Monsieur de Migurac........	1
PIERRE LOTI	
L'Inde (sans les Anglais).....	1
RICHARD O'MONROY	
Celles qui disent oui !........	1
COMTESSE MATHIEU DE NOAILLES	
La Nouvelle Espérance......	1
PIERRE DE NOLHAC	
Louis XV et Marie Leczinska.	1
JACQUES NORMAND	
Les Visions sincères.........	1
JEAN REIBRACH	
La Nouvelle beauté	1
G. ROVETTA	
Loulou.....................	1
MARCELLE TINAYRE	
La Maison du Péché........	1
LÉON DE TINSEAU	
La Princesse Errante........	1

IMPRIMERIE CHAIX, RUE BERGÈRE, 20, PARIS. — 160-1-04. — (Encre Lorilleux).

www.ingramcontent.com/pod-product-compliance
Lightning Source LLC
Chambersburg PA
CBHW071612220526
45469CB00002B/322